데즈먼드 존 왓슨을 기리며

일러두기

· 인물, 지역, 단체, 기관의 이름을 비롯한 고유명사의 외래어 표기는 국립국어원의 외래어표기법을 따랐다.
· 단행본은 『 』, 논문과 글은 「 」, 신문과 잡지는 《 》, 전시는 〈 〉로 표기했다.

뉴 큐레이터: 건축과 디자인을 전시하기
THE NEW CURATOR: EXHIBITING ARCHITECTURE & DESIGN

2023년 11월 28일 초판 발행 · **지은이** 플러 왓슨 · **옮긴이** 김상규 · **건축 감수** 정다영 · **펴낸이** 안미르, 안마노
편집 이주화 · **디자인** 박민수 · **영업** 이선화 · **커뮤니케이션** 김세영 · **제작** 세걸음 · **글꼴** AG 최정호,
AG 최정호민부리, Sabon LT, ITC Avant Garde Gothic

안그라픽스

주소 10881 경기도 파주시 회동길 125-15 · **전화** 031.955.7755 · **팩스** 031.955.7744
이메일 agbook@ag.co.kr · **웹사이트** www.agbook.co.kr · **등록번호** 제2-236(1975.7.7)

ISBN 979.11.6823.043.9 (03600)

THE NEW CURATOR

뉴 큐레이터

플러 왓슨 지음 김상규 옮김 정다영 건축 감수

건축과 디자인을 전시하기

Fleur Watson

안그라픽스

『뉴 큐레이터: 건축과 디자인을 전시하기』는 디자인 아이디어를 전시할 때 마주하는 도전을 다룬다. 전통적으로 건축과 디자인 전시는 대부분 완성된 결과물을 전시하거나 재현함으로써 작품을 보여주는 데 힘을 기울여 왔다.

플러 왓슨은 이 획기적인 책을 통해서 '뉴 큐레이터'의 출현을 알리고 있다. 완성된 작품이나 유물을 전시하는 대신 디자인 아이디어를 실험적으로 접할 수 있는 공간을 제공하는 '수행적 큐레이션'이 부상하고 있는데, 여기서 큐레이터의 역할은 '관리인'이나 '전문가'의 역할이 아니라 관객과 함께하는 마주침의 공간을 만드는 데 있다.

이 책은 이러한 현상을 설명하기 위해 세계 곳곳의 풍부한 전시 사례를 제시한다. 파올라 안토넬리, 오타 가요코, 미미 자이거, 캐서린 인스, 에릭 첸, 조이 라이언, 베아트리체 레안차, 프렘 크리슈나무르티, 마리나 오테로 베르시에르, 브룩 앤드루, 캐롤 고샘, 로리 하이드, 에바 프랑크 이 질라베르트, 파티 아나오리, 파울라 나시멘토 등 영향력 있는 큐레이터, 문화 생산자 들과 대화를 통해 일련의 프로젝트 내용이 맥락화되고 여섯 가지 주제로 나뉘어 소개된다. 아울러 데얀 수직 명예관장이 쓴 서문과 리어 밴 스카이크 명예교수의 후기도 실렸다.

100개가 넘는 컬러 도판을 포함해 세심하게 디자인된 이 멋진 책은 이 분야에 중대한 기여를 하며 건축, 디자인, 미술, 시각 문화, 박물관 연구, 큐레이터 연구, 문화 이론 분야의 학생과 전문가를 위한 필독서가 될 것이다.

서문

데얀 수직
런던 디자인박물관 명예관장

이 책에 도움을 준 상당히 많은 이가 소장 기관의 구성원이다. 그중 한 명인 에릭 첸[1]은 홍콩 엠플러스M+[2]의 특별 큐레이터로서 20세기 디자인과 건축의 선도적인 소장품을 갖추는 초창기에 중요한 역할을 담당했는데, 처음으로 유럽과 북미 중심의 구도를 벗어난 새로운 관점의 컬렉션 작업을 도전적으로 추진했다. 로리 하이드와 캐서린 인스는 빅토리아&앨버트박물관Victoria and Albert Museum, V&A의 학예실 소속이다. 이 박물관은 디자인을 정식으로 수집하고 전시한 세계 최초의 기관으로, 지금은 중요한 활동 거점으로서 이스트 런던에 자리 잡고 있으며 그 활동의 주역은 현대 디자인 소장품이 맡을 것으로 기대한다. 뉴욕 현대미술관Museum of Modern Art, MoMA의 건축디자인부Department of Architecture and Design 큐레이터인 파올라 안토넬리와 시카고 예술대학의 건축 디자인 큐레이터인 조이 라이언[3]은 세계에서 가장 인상적인 디자인 컬렉션 중 두 곳을 책임지고 있다. 그리고 이들과 관련한 모든 인상적인 활동에도 불구하고 이 책은 이들이 속한 그 어떤 기관의 영구 소장품 개념도 거론하지 않는다. 대신에 새로운 큐레이팅 형태를 제시한다. 여기서 강조하는 바는 전시와 박물관의 형식에 디자인과 건축이 맞춰진 방식을 성찰하고 재정렬하는 것이다.

　이 책 자체가 하나의 큐레토리얼 프로젝트라고 볼 수 있다. 큐레이터인 저자 플러 왓슨은 이전에 편집 분야에서 활동하다가 전향해

런던의 디자인박물관Design Museum⁴을 거쳐 로열멜버른공과대학교 RMIT University의 디자인허브Design Hub로 자리를 옮겼다. 디자인허브는 담론에 기반하고 수행적인performative 접근 방식으로 전시를 만드는 데 탁월한 기관이다. 왓슨은 이러한 접근 방식뿐 아니라 다른 큐레이팅 접근 방식까지 깊이 살펴보고자 이 책을 준비해 왔다. 큐레이터의 새로운 역할 중에서 그는 특히 공간 제작자나 드라마투르그⁵ 같은 잠재적인 측면에 주목하는데, 이 책이 확실한 증거라고 할 수 있다.

 '올드' 큐레이터들'old' curators이 무슨 일을 하는지 추측하기란 어렵지 않다. 그 큐레이터들은 소장품 중 1960년대 아크릴 가구가 직사광선에 손상을 입진 않을까 걱정한다. 기술적으로 뒤떨어진 디지털 아카이브를 어떻게든 기능하게 하려고 애쓰는 것에 관한 콘퍼런스에 참석한다. 또한 박물관 기부자들로 구성된 큐레토리얼 위원회의 취향을 반영하는 새 품목을 구입하는 데 신경 쓴다. 백과사전식encyclopedic 박물관의 맥락에서 움직이는 그들은 매력 넘치고 재정 상태도 더 좋은 백화점들과 자리다툼을 벌인다. 이 책은 낡은 큐레이팅 개념을 다룬다거나 오토 바그너가 빈의 우체국 은행을 위해 디자인한 탁자를 소장 기관이 전시하는 방식을 다룬다거나 미스 반데어로에가 디자인한 바르셀로나 의자에 관해 이야기한다거나 하지 않는다. 마르티노 감페르의 작품을 수집할지 판단하는 문제보다는 오히려 콘스탄틴 그리치치나 헬라 용에리위스나 엘리자베스 딜러의 작품 수집에 관한 책이다. 대화로 구성된 대목에서도 한때의 사실을 규범인 양 다루지 않는다. 쓰임새가 있는 사물의 경우 문제는 더더욱 복잡하다. 우리가 이해할 점은 박물관이 타자기를 소장품으로 수집하는 일의 중요성이다. 그것이 한창 생산되던 당시에는 특정한 의미를 지녔다가도 더 이상 생산되지 않을 때는 완전히 다른 의미를 갖게 될까? 여기서 그런 사물들을 수집하고 연구하는 가치를 묻고자 하는 것이 아니다. 어떤 사물이든 면밀히 읽어낸다면 그것을 디자인하고 만들고 사용한 문화로부터 의미심장한 통찰을 얻을 수 있으며, 그런 면에서 사물은 우리에게 들려줄 이야기가 많다.

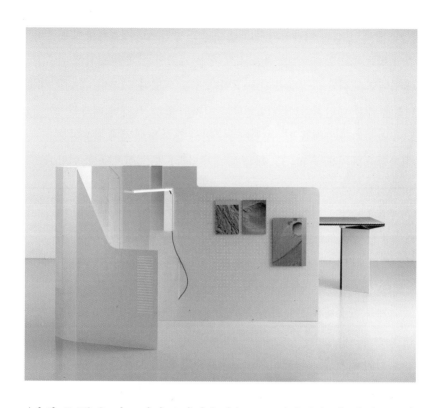

〈광석 흐름〉은 빅토리아국립미술관(오스트레일리아)의 의뢰로 3년 이상 개발해 온 전자 폐기물의 재활용 연구 작업으로, 밀라노트리엔날레의 〈손상된 자연〉을 계기로 보완되었다. 이 프로젝트는 다양한 시각의 주제를 표출하기 위해 사물, 영상, 애니메이션 등 여러 매체를 활용했다. 사무 가구를 표현하는 사물은 '지하 채굴장 위'에서 탐색하는 트로이의 목마처럼 보이는데, 이것은 천연자원을 사람들이 갖고 싶어 하는 제품으로 변형시키는 디자인의 복잡한 역할과도 같다. 스튜디오 포르마판타스마, 〈광석 흐름(책상, 칸막이, 2016-2017)〉. 2017년 NGV트리엔날레를 위해 멜버른의 빅토리아국립미술관이 의뢰한 작업. NGV재단이 2017년에 구입. 사진: 아이콘. 이미지 출처: 포르마판타스마.

서문 11

뉴 큐레이터[6]는 디자인의 주제를 다양한 방식으로 재정의하며 분주히 활동하고 있다. 그런 점에서 이 책은 디자인 전시의 기획에 관한 책이면서 디자인 실천에 관한 책이라고 할 수 있다. 그동안 디자이너들을 위한 대안적인 실천의 형태가 펼쳐져 왔다. 특정한 디자이너들이 리서치에 중점을 둔 수단으로서 전시 형식을 어떻게 활용하는지 파악하는 것도 중요하다. 예를 들어 네덜란드를 기반으로 한 이탈리아 디자인 스튜디오 포르마판타스마Formafantasma는 〈광석 흐름 Ore Streams〉을 통해서 각별한 디자이너의 명성을 얻었다. 디지털 폐기물을 탐색한 그들의 작업은 멜버른 빅토리아국립미술관NGV과 밀라노트리엔날레에서 열린 〈손상된 자연The Broken Nature〉을 통해 선보였다. 이후 런던 서펜타인갤러리에서 열린 〈캄비오Cambio〉는 인류가 목재를 활용하는 본연의 모습을 그려내려는 시도였다. 이 전시들은 모두 포르마판타스마가 전시를 위해 디자인한 작품들로 구성됐다는 특징이 있지만 그렇다고 포르마판타스마에 대한 전시는 아니다. 디자인이 하나의 네트워크 또는 체계로 이해될 수 있도록 디자인을 제시하는 전시다. 수 산 콘이 〈의미 없음meaninglessness〉에서 덴마크에 입국한 난민들이 소중한 개인 소지품을 압수당할까 봐 느낀 두려움에 대한 이주 탐구moving exploration로 잘 보여줬듯이 전시에는 퍼포먼스가 포함될 수 있다. 중요하게 여겨야 할 점은 포르마판타스마와 콘이 제시한 디자인 실천의 맥락 속에서 큐레이터 역할의 변함없는 타당성은 무엇인지 이해하는 일일 것이다. 이것은 올드 큐레이터든 다양한 형태의 뉴 큐레이터든 모두에게 해당된다. 큐레이터들이 이들 디자이너에게 해줄 만한 무언가가 아직까지 남아 있을까?

산업 디자인이 박물관에 처음 모습을 드러냈을 때 사물의 새로운 범주와 새로운 전시 소재를 탐구하고 새로운 기술이 사회에 끼친 영향을 이해하는 기회가 주어졌다. 원래 상업적인 속성을 지닌 디자인이지만 박물관은 디자인에 관해 생각해 볼 여유를 제공하는 대안적인 토대라고 할 수 있다. 그렇다고 해서 뉴 큐레이팅이 앳@ 심벌이나 3D 프린팅 권총같이 자극적이고 주목을 끄는 소장품을 확보하는 활

동은 아니다. 박물관 홍보팀은 그런 것을 소장하게 될 때 주요 기사로 뜨리라는 사실을 잘 안다. 현재의 큐레이터들은 나중에나 일어날 일이라 여기고 당장은 관심이 없을 수 있다. 사실 그렇게 소장된 것이 수장고에 잠들어 있을지 전시장으로 나오게 될지는 다음 세대가 관심을 두느냐 마느냐에 달려 있기 때문이다.

뉴 큐레이팅은 그보다 뭔가 새롭고 색다른 것에 문을 열어주는 일이라고 할 수 있다. 점점 늘어만 가는 국제 비엔날레, 관람객을 끌어들이는 새로운 기관들, 낡은 기관들의 재단장이 한창인 와중에도 '뉴 큐레이터들'은 디자인에 관한 논의 조건을 마련해 줄 전시, 그리고 그와 관련한 출판물의 새로운 풍경을 묵묵히 만들어왔다.

그런데도 이 새로운 접근 방법을 주도해 온 몇몇은 큐레이팅 현상에 회의적인 입장이다. 런던 AA스쿨[7]의 학장을 지내고 뉴욕 스토어프런트Storefront에도 있었던 에바 프랑크 이 질라베르트는 큐레이터의 특권 개념에 불편한 심정을 내비쳤다. 이 책의 또 다른 참여자는 큐레이터라는 말보다 '전시 제작자exhibition maker'로 알려지는 것을 더 좋아한다. 이 불편함은 큐레이터를 부각하느라 정작 다루려는 주제와는 동떨어진 존재로 인식하는 경향과 무관하지 않다.

곧잘 언급되듯이 큐레이팅 분야에서 경력을 쌓아가는 사람들 가운데 저널리스트로 출발하는 경우가 제법 있다. 나도 그런 사람이다. 이것의 함의는 뉴 큐레이터가 조력자의 태도를 취하기보다는 위험을 감수하면서 전면에 나서는 역할을 맡는다는 사실이다. 저널리즘이 다양하게 존재하듯 큐레이팅도 다양하다. 모든 저널리스트가 일인칭으로 말하지는 않는다. 그리고 모든 큐레이터가 활동의 중심에 위치하기만을 고수하지도 않는다. 그보다는 저널리즘과 큐레이팅 둘 다 스토리텔링이 중요한 부분을 차지한다.

10년 전 '뉴 저널리즘'이 유행하던 때와 마찬가지일지 모르겠지만 정말로 '뉴 큐레이팅'이 대세인 상황이라면 이 변화가 왜 일어났는지

서문　　　　　　　　　　　　　　　　　　　　　　　　　　　13

그리고 어떻게 생겨났는지 짚어봐야 한다.

　뉴 큐레이터든 올드 큐레이터든 디자인과 건축에 속하는 큐레이터들은 세 가지 요소로 구성된 시스템의 한 부분을 형성한다. 그들이 일하는 기관, 그들의 주제가 정의되는 방식, 전문적인 자의식이 바로 그것이다. 작고한 디자이너와 현존하는 디자이너의 작품을 모두 판매하는 박물관부터 상업 갤러리에 이르는 기관들은 쇼윈도를 잘 꾸며 고객의 눈길을 사로잡으려는 백화점들, 문화 프로그램을 통해 소프트파워를 행사하고자 박람회 파빌리온을 채우는 정부 부처들, 그리고 이집트 유물, 병마용, 롤링스톤즈 기념품으로 재미를 본 엔터테인먼트 산업 관련 회사들이 써먹는 방식과 다를 바가 없다. 큐레이터들이 일하는 공간을 생각해 보자면 1851년 헨리 콜Henry Cole이 런던 대영박람회를 성황리에 치른 이래로 170여 년 동안 많은 건물이 세워졌는데, 그 건축적 전시주의exhibitionism와 전시물에 대한 실질적인 요구는 심각한 부조화를 이뤘다. 베아트리체 레안차는 최근 베이징에서 리스본의 미술건축기술박물관으로 자리를 옮겼고 겉보기에는 잘 디자인되었으나 제약 조건이 많은 건물 안에서 일해야 한다. 서울의 동대문디자인플라자는 시 행정부가 세간의 이목을 끄는 공사를 주도할 때 어떤 일이 일어나는지 잘 보여줬고 차기 행정부는 이 사안을 이전과는 다른 시각으로 보고 있다. 바르셀로나에 있는 디자인 박물관의 건축 설계는 콘텐츠를 진지하게 논의하기 10년도 전에 벌써 끝나버렸다. 이 공간은 전례 없는 유별난 방식으로 사용되지 않을까 예상해 본다. 설치making an installation와 전시 큐레이팅은 무척 다르다. 그 다름을 고려해 이같이 각 기관의 상이한 목적에 맞춰 공간 활용의 물리적 특성을 반영할 필요가 있다.

　헨리 콜은 버킹엄궁전 근처의 말보로하우스에서 전시를 구성했을 때 자신을 큐레이터라고 칭하지 않았다. 빅토리아 & 앨버트박물관의 전신인 그곳은 일반 관람객, 학생, 제조업자 들에게 굿 디자인이란 어떤 것인지 제대로 보여주려는 의도가 분명했다. 석고상이 가득한 전시실과 도자기와 대리석으로 채운 전시실 옆에는 가구 전시실

과 금속 및 드로잉 작품 전시실이 배치돼 있었다. 각 전시실에 놓인 것들은 콜이 나쁜 디자인이라고 믿는 것들이었고, 그를 비평한 이들은 공포의 방Chamber of Horrors이라는 별명을 붙였다. 한편 콜은 장식의 잘못된 원칙을 적용한 사례들이라고 불렀다. 여기에는 "황새 모양을 한 가위, 갈대를 엮은 것처럼 만든 도기에 푸른색을 칠하고 노란 리본으로 묶은 꽃병" 그리고 "뿌연 오팔을 흉내 내느라 유리 소재의 투명함을 희생시킨" 유백색의 유리 포도주잔이 포함됐다. 그러나 콜은 그것이 대중적으로 가장 인기 있는 전시품이었다는 점도 인정해야 했다.

관람객이 얼마나 방문하는지에 따라 박물관이 죽고 사는 현실을 떠올려 보면 디자인 컬렉션의 상설전에 관람객을 유치하는 일은 만만치 않다. 특정한 시기에 지나치게 큰 호응을 얻은 디자인을 소장하는 것의 위험성은 20년쯤 지난 뒤엔 더 이상 소장했을 당시와 똑같은 문제의식을 제기하지 못할 수 있다는 점이다. 이는 포스트모더니즘을 박물관의 정체성으로서 부각하려 했던 헨트와 흐로닝언의 경험에서 확인할 수 있다. 계획 당시에 두 기관은 포스트모더니즘이 시대를 아우를 것으로 봤지만 지금 그 시도는 역사의 한순간으로 보일 뿐이다. 선반 위 작품 정보와 함께 나란히 놓인 올리베티의 발렌타인 타자기[8]는 이제 무엇을 의미하는 걸까? 어떻게 해야 대중이 장식적인 사물을 달리 보게끔 할 수 있을까? 빈의 응용미술관MAK에서 페터 노에버가 세운 전략은 제니 홀저부터 도널드 저드에 이르는 개별 작가의 컬렉션에 큐레토리얼 역할을 하도급 계약 방식으로 맡기는 것이었다. 이렇게 개입하는 노력 없이는 디자인 규범의 고정된 전시 형식이라는 것이 관람객들의 관심이 변화함에 따라 박물관의 한구석으로 곧 밀려나고 말 것이었다. 한편 이사회와 박물관장은 그들이 발생시킬 수익을 위해서든 기관의 성공을 보장하기 위해서든 주요 관람객들의 큰 관심을 끌기 위해 그들이 원하는 것이 무엇인지 눈여겨봐야

한다. 한 가지 어려운 점은 데이비드 보위 전시나 알렉산더 매퀸 전시가 14주 만에 유료 관객 40만 명을 동원했을 때 순식간에 어떤 통념이 생겨났다는 것이다. 명품 브랜드 인지도의 힘이다, 음악과 패션이 한몫했다, 주제 전시는 그렇게 성공하지 못한다는 따위의 통념 말이다. 혼합경제mixed economy에서는 애초에 당연한 일이다. 대중성을 의식한 전시들은 중요하면서 문화적으로도 신뢰할 만한 소재를 만들어낼 가능성이 있다. 그와 동시에 전통적인 장식 미술관을 찾는 사람들은 줄었고, 따라서 뉴 큐레이터들은 주제의 핵심을 재정의하면서 관람객을 확보할 방안을 마련하고자 노력했다. 디자인과 미술이 같을 수는 없으므로 큐레이터들은 서로에게서 배우기 시작했고 서로가 풍성해질 수 있었다. 독립 큐레이터는 그만의 실천 형태가 있는데, 기관에 속한 큐레이터와는 달리 특징적이고 의미 있는 접근 방법에 기반을 둔 특화된 정체성을 구축해야 하기 때문이다.

런던 디자인박물관의 전신인 보일러하우스 프로젝트Boilerhouse Project가 빅토리아&앨버트박물관에서 연 첫 전시의 제목은 〈미술과 산업〉이었다. 섀드 템스 항만 구역에 독자적인 건물을 짓고 보일러하우스가 디자인박물관으로 개칭되었을 때 개관전 제목은 〈문화와 상업〉이었다. 그리고 2016년 말에 훨씬 큰 새로운 건물로 옮겼을 때는 〈두려움과 사랑〉이라는 제목의 개관전이 열렸다. 이렇듯 이 분야는 급격히 변해왔다. 큐레이팅이 역사적 인공물을 기반으로 한 연구에서 도발적인 것으로 진화해 왔음을 정확하게 보여주는 연속적인 사건이다. 다소 도발적인 〈두려움과 사랑〉은 그라인더Grindr 앱이 이주민에 미치는 영향이라든가 섬유 재활용의 장벽이라든가 하는 디자인 실천의 다양한 버전을 보여주는 일련의 신규 작품을 바탕으로 꾸민 전시였다.

그런데도 '굿' 디자인의 개념이 수십 년 동안 끊임없이 등장했다. 심지어 지금처럼 상대주의적인 시대에도, 다시 말해 어떤 디자인 박물관도 판테온의 역할을 수용하는 데 편치 않은 때고 디자인이 질문에 답하기보다는 질문을 던지길 기대하는 그런 시대가 되었는데도

굿 디자인을 닮은 개념이 사라지지 않고 있다. 디자인의 본질에 대한 논의가 새롭게 달라지기는 하겠지만 윌리엄 모리스와 레이먼드 로위라는 두 개의 명쾌하고 낯익은 기둥을 벗어나지 못하고 그사이 어딘가에 남아 있을 것 같다. 가령 디자인 실천을 그 둘 사이의 투쟁, 곧 사회적 목적을 인식하기냐 아니면 이윤을 위해 남성호르몬 가득한 형태 만들기냐 하는 식의 계속되는 투쟁으로 이해한다면 현재로서는 모리스의 신화가 우세하다. 디자이너들이 자신의 직업을 우리가 그리 필요하지 않은 물건을 우리 형편에 부담스러운 가격을 지불하고 사도록 설득하는 역할로 이해한 지는 꽤 오래됐다. 적어도 그런 인식이 문제임을 자각한 때는 한참 전이다.

하지만 디자이너들이 자율 주행 전기차, HIV 자가 진단기, 식물성 플라스틱, 생분해성 임신검사 키트를 디자인하는 데 힘을 기울인다고 해도, 오늘날 디자이너들은 가장 선한 의도의 연구조차도 인류의 운명에 비관적인 기후 위기 상황을 돌이키기에는 역부족이라는 사실을 더욱 분명하게 알게 될 것이다. 큐레이팅은 디자인의 확장된 전망에서든 기관의 정책적 입장에서든 독자적으로 해낼 수 있는 활동이 아니다. 문제의 핵심은 관람객이고 큐레이터에게 가장 중요한 기술은 전하려는 메시지가 무엇이든 관람객이 참여하도록 돕는 것이다.

1 에릭 첸은 현재 네덜란드 로테르담에 있는 헷니우어인스티튀트Het Nieuwe Instituut, HNI(영문으로는 'The New Institute')의 디렉터다. 네덜란드건축협회가 헷니우어인스티튀트의 전신이다. (옮긴이 주)

2 2021년 11월에 개관한 홍콩의 시각 문화 박물관. 건축, 디자인, 영상을 중심으로 시각 문화 전시와 프로그램을 기획하고 운영한다. (옮긴이 주)

3 조이 라이언은 현재 펜실베이니아대학교 현대미술관의 관장이다. (옮긴이 주)

4 본문에서 런던의 디자인박물관Design Museum은 '디자인박물관'으로 붙여 표기하고, 박물관의 유형 중 디자인을 전문적으로 다루는 박물관을 뜻할 때는 '디자인 박물관'으로 떼어 표기해 구분한다. (옮긴이 주)

5 일반적으로 무대예술의 한 영역으로 드라마투르기dramaturgy가 있으며 그것을 수행하는 사람이 드라마투르그dramaturg다. 드라마투르기는 텍스트로 이야기를 엮어 구성하는 것이므로 드라마투르그를 '극작가'로 번역할 수 있으나 여기서는 동시대 전시로 확장된 개념을 담고 있으므로 '드라마투르그'로 표기한다. (옮긴이 주)

6 new curator는 이 책의 제목으로 내세울 만큼 새로운 큐레이터의 유형을 상징하는 용어이므로 '뉴 큐레이터'로 번역한다. 이와 연계해 'New curating'도 '뉴 큐레이팅'으로 옮긴다. (옮긴이 주)

7 원문에는 "the Architectural Association in London"으로 표기됐는데 공식 명칭은 'the Architectural Association School of Architecture'이며 흔히 AA 스쿨이라고 부르는 건축 대학 및 대학원을 말하므로 'AA 스쿨'로 표기한다. (옮긴이 주)

8 에토레 소트사스Ettore Sottsass와 페리 킹 Perry King이 디자인해 1969년 이탈리아 올리베티Olivetti사에서 생산한 타자기. 기계적인 이미지의 기존 타자기들과 달리 강렬한 빨간색의 날렵한 형태가 특징이다. (옮긴이 주)

머리말: 뉴 큐레이터, 건축과 디자인을 전시하기

지난 10여 넌간 큐레이팅은 점점 도시화하는 현대 생활과 밀접해졌다. 문화사가 메리 앤 스타니스제프스키Mary Anne Staniszewski가 처음 만들어낸 '큐레이터 희열curatoria euphoria'이라는 용어는 시대정신을 적절히 포착해 낸다.[1] 스타니스제프스키가 주장하듯이 일상적 활동으로 여겨졌던 것이 이제는 문화적 활동으로 표현된다. 즉 메뉴, 옷장, 플레이리스트, 소셜 미디어 게시물 따위를 큐레이팅한다거나 심지어 '가짜 뉴스' 시대임에도 뉴스, 데이터, 정보를 큐레이팅한다고 표현한다.

　스타니스제프스키는 "미학과 미술관 같은 전문적인 영역에서나 상시적으로 일어나는 것이라고 간주하던 활동들이 일상적인 분야부터 특정한 분야에 이르기까지 다양한 범위로 퍼졌다. 네트워크로 연결된 전 지구화된 세계에 '맞춰가는coping' 전략으로 활용되면서 기하급수적으로 빠르게 변하고 늘어나는 중이다."라고 설명한다.[2]

　주류 문화의 곳곳에서 '큐레이팅'이 유행하고 제각각 활용되고 있기는 하지만 큐레이터의 새로운 한 유형이 나타나고 있다는 사실은 명백하다. 이들은 지식 생산에서 빼놓을 수 없는 행위 주체agency[3]이면서 큐레이터십과 문화적 생산을 지속적으로 확장하고 다원화하며 호응하는 흐름으로 이끌고 있다. 이런 맥락에서 이 새로운 큐레이터는 바깥세상과의 관계성, 즉 환경적이고 문화적이며 정치적이고 사회적인 맥락에 '동조하고tuned to' 있다.

실시간 '반응성responsiveness'이라는 개념은 폴 오닐Paul O'Neil이 시각예술에 기반을 두고 확장하는 동시대 큐레토리얼 실천을 다룬 영향력 있는 그의 저서 『동시대 큐레이팅의 역사: 큐레이팅의 문화, 문화의 큐레이팅』에서 보여준 입장과 맞닿아 있다. 책에서 오닐은 한때 그저 소장품 관리자로 여겨졌던 큐레이터가 이제는 전 세계와 연결된 감독으로 폭넓게 인식되는 변화, 그러니까 무대 뒤에서 연출하고 기획하고 작품을 선정하는 존재에서 중요한 문화 생산자로 옮겨가는 그 변화를 설명한다.[4]

누가 '뉴 큐레이터'인가?

21세기에는 큐레이션, 문화적 생산, 논평에 문화적으로 대응하고 비평적으로 개입하며 대단히 창의적으로 접근하는 것이 중요한 과제다. 우리 시대의 복잡성과 불안정성을 표현하면서 그에 대응하는 중대한 역할을 담당하는 뉴 큐레이터는 다재다능한 실무자다. 즉 정부, 기관, 산업, 현장, 커뮤니티와 협업하는 학제적 실행 주체들practi-tioners의 중요한 매개자connector라고 할 수 있다.

전시, 프로그램, 디지털 미디어, 가상 환경의 매체를 통해서 뉴 큐레이터는 진보적이고 실험적인 아이디어를 탐구하는 창의적 콘텐츠를 명확하게 표현해 낸다. 중요한 점은 그들이 이 아이디어를 다양한 관객에게 직설적이고 공감할 만한 콘텐츠로 가공하고, 비평적이면서 능동적으로 참여하도록 매개하고 정제해 낸다는 것이다. 개인이든 집단이든 뉴 큐레이터는 종종 문화 기관이나 갤러리 또는 박물관 안팎에서 활동하곤 한다. 대규모 페스티벌과 비엔날레 프로그램뿐 아니라 아티스트런[5], 공공 디지털 도시 공간, 사회적 기업, 활동가 그룹, 커뮤니티 기반의 기관에서, 그리고 자선 기관 또는 정부 기관을 위해서도 활동한다.[6]

공간과 디자인 실천에 관련한 큐레이터십이 전혀 없다가 정말 '새

로이' 등장한 것은 아니니 "뉴 큐레이터: 건축과 디자인을 전시하기"라는 이 책 제목은 다소 도발적일 수 있다. '뉴' 큐레이터십과 '올드' 큐레이터십의 이분법을 공고화하려는 뜻이 아니고 그동안 학계와 박물관에서 건축 및 디자인 영역의 큐레이션과 문화 생산의 형식을 다져온 것을 부정하려는 의도도 없다.

대신에 이 책은 우리가 대응해야 할 조건들의 복잡성과 다양성에 연계한 큐레토리얼 실천의 본질이 변하고 있음을 제대로 이해하고자 새로이 등장하는 큐레토리얼 방법론과 '움직임moves'[7]을 탐색하고 논의하고 조사하려는 노력이다. 따라서 이 책은 창의적인 실천의 확장된 형태로서 건축과 디자인 큐레이팅이라는 고유한 실천을 자리매김한다고 할 수 있다. 그리고 이 책이 심화 연구와 논쟁을 위한 도약점 되어 오늘날의 실천에 보탬이 되었으면 한다.

건축과 디자인 전시, 간략히 돌아보기

건축 재료 컬렉션이 본격적으로 전개된 시기를 따지면 13세기로 거슬러 올라간다.[8] 하지만 건축 전시가 새로운 유형new typology으로 큐레토리얼 지형도에 영향을 미칠 만큼 급부상한 것은 1960년대 중반부터였다.[9] 뉴욕 현대미술관의MoMA 전임 건축 디자인 큐레이터인 배리 버그돌Barry Bergdoll은 「큐레이팅 역사Curating History」라는 글에서 다음과 같이 설명한다.

> (비록 건축가들이) 18세기 말 공공 박물관에 자리를 잡기 시작하기 전까지는 살롱과 갤러리에 작품을 전시했지만 ……
> 건축(의 조직화된 전시)을 다루는 전시는 20세기 후반 건축 문화와 박물관 문화에서 꽤 비중 있는 현상이 되고 있다.[10]

오랫동안 그랬고 지금도 그렇듯이 건축 전시는 종종 응용미술 박물관에서 열리거나 건축 학교 또는 전문 기관에 공간이 마련되곤 했다. 전시가 미술관의 맥락이나 교육기관의 맥락에 놓였다는 사실은 건축 전시를 준비하는 방식에 영향을 끼쳤다. 말하자면 신진부터 기성 '작가'에 이르기까지 주제가 될 만한 것을 포착해 교육적 서사를 강조하곤 했던 것이다.[11]

20세기 초반에 주요 현대미술관들은 기관의 자체 프로그램에 건축을 포함하는 것이 중요하다는 점을 깨닫기 시작했다. 앨프리드 H. 바와 필립 존슨이 관여하던 시기에 뉴욕 현대미술관은 유럽 모더니즘이 점점 영향력을 발휘하고 있다는 점에 주목했다.[12] 그리고 이 책의 「서문」에서 데얀 수직도 "헨리 콜은 버킹엄궁전 근처의 말보로하우스에서 (디자인) 전시를 구성했을 때 자신을 큐레이터라고 칭하지 않았다. 빅토리아&앨버트박물관의 전신인 그곳은 일반 관람객, 학생, 제조업자 들에게 굿 디자인이란 어떤 것인지 제대로 보여주려는 의도가 분명했다."[13]라고 언급하고 있다.

이는 지금까지도 동시대 박물관 모델의 유산으로 남아 있다. 오늘날 여러 주요 갤러리와 박물관은 각 기관에서 전시 프로그램을 활성화할 요소로서 건축과 디자인에 기대를 품고 있다.

현대미술관 영역에서 건축과 디자인의 문화적 중요성이 높아지고 있다는 인식은 1979년 몬트리올의 캐나다건축센터CCA, 1996년 네덜란드건축협회NAi, 2007년 도쿄의 21_21 디자인사이트 같은 전문 기관이 설립되는 데 영향을 줬다. 이런 사실들이 현대 예술 프로그램의 맥락에서 건축과 디자인이 자리 잡는 데는 한계가 있음을 잘 보여준다.

전문화된 환경이 필요하다는 인식에 따라 위에서 예시한 기관들은 건축과 사회의 접점을 모색하는 포럼을 열었다. 캐나다건축센터의 설립자이자 책임자인 필리스 램버트Phyllis Lambert는 박물관이 삼중threefold 확신 속에서 설립됐다고 설명한다.

건축은 사회적이고 자연적인 환경의 일부로서 공적 관심 사이고 건축 연구는 중대한 문화적 영향력을 지녔으며 학자들은 고도의 사회적 책임감이 있다.[14]

이러한 동시대 기관들이 보여준 영향력 있는 건축과 디자인 전시 업적이 있음에도 건축과 디자인의 큐레이팅은 시각예술 분야와 뚜렷하게 차별화된 전문성을 확보하지 못한 상태이기 때문에 여전히 상대적으로 새로운 실천으로 인식된다. 일반적으로 시각예술을 전시하는 것은 작품을 직접 보여주고 작품 그 자체가 말하게 하는 것이다. 그러나 건축을 전시하는 데 사용되는 전시품들은 실제 작품의 재현이거나 부분일 뿐이다. 디자인의 경우에는 작품을 그대로 전시하긴 하지만 원래의 맥락에서 떨어져 나온 상태라고 할 수 있다.

캐나다건축센터에서 건축가 헤르조그 & 드 뫼롱Herzog & de Meuron의 작품을 다룬 중요한 전시인 〈마음의 고고학〉이 열렸을 때 큐레이터 필리프 우르슈프룽Philip Ursprung은 도록의 글에서 다음과 같이 말한다.

예술 작품과 상품은 스스로 말하기 때문에 '전시 공간의 매개 권력mediating authority'이 굳이 필요 없고 어떤 전시 유형에서든 도전적일 필요도 없다. …… 그런데 건축 작품이라든가 전시하기 까다로운 소재를 써야 하는 실험적인 작품을 전시할 때는 '매개 권력'이 되어줄 만한 것이 필요하다. 전시 공간에 건축이 놓이는 상황은 공공 공간에 예술이 놓이는 것과 다를 바 없이 낯선 자리에서 으레 감당해야 할 부분이 아니냐고 할 사람도 있겠다. 하지만 사실은 두 상황이 감당할 짐은 애당초 동등하지가 않다.[15]

동시대 건축과 디자인의 큐레이팅

대체로 건축과 디자인의 아이디어는 대단히 협력적인 과정을 거쳐 탄생한다. 개념을 세우고 도면을 그리고 글을 쓰고 제안하고 교류하고 실험하고 모델을 만들고 문서화하고 주장하고 실험하고 시제품을 만드는 과정을 거쳐 궁극적으로는 전문가들과 기여자들의 복잡한 이해관계를 고려해 만들고 짓는 것이다. 게다가 디자이너들 사이에서도 이념, 언어, 입장, 분파, 미감, 프로세스가 아주 다양한데, 이것은 결국 동시대 문화와 사회 정치적 풍경을 반영한 것이며 디자인 실천이 이에 대응하지 않으면 안 된다.

그리고 복잡성, 풍부함, 다원성이라는 특성은 전시 공간을 관람객에게 의미 있고 자발적인 참여와 활발한 교류의 장으로 조성하려는 큐레이터에게 아직까지는 가장 어려운 숙제다. 결과적으로 건축과 디자인 전시는 주로 (디자인의 경우) 완결된 결과물을 전시하거나 ('부재'하는 건축의 경우)[16] 건축 작품을 재현한 모형, 도면, 사진 따위로 대체해 전달하는 데 초점이 맞춰져 있다.

이 책은 건축과 디자인 '아이디어'를 전시하는 일에 내포된 힘든 상황을 마주하며 큐레토리얼 과정의 개념 단계부터 시작되는 학제적 협업의 방식에 초점을 맞춘다. 이런 점에서 큐레토리얼의 위상은 결국 디자인 실천 자체의 다원적 본질을 반영하고 그것을 보여주는 데 있다.

『뉴 큐레이터』는 오스트레일리아 멜버른의 건축과 디자인 분야 편집자이자 큐레이터로 20년간 활동해 온 내 실천, 그리고 디자인 연구를 전시하는 데 초점을 맞추며 고도의 협력 구조로 일해온 경험에 근거한 학술적 성찰이기도 하다. 이 작업은 2013년 RMIT 대학의 실무 중심 박사과정을 밟으면서 「마주침의 행위성: 건축과 디자인의 수행적 큐레토리얼 실천The Agency of Encounter: Performative Curatorial Practice for Architecture and Design」이라는 제목으로 수집하고 조사한 내용이다. 당시에 리언 밴 스카이크 AO 교수가 지도 교수를 맡았고 로빈 힐리 교수가 협력 지도 교수를 맡았다.[17]

큐레토리얼 움직임

이 책은 그동안 내가 건축과 디자인 전시를 개발하고 실현하는 데 필수적이라고 특징지은 여섯 가지 큐레토리얼 '움직임'을 정의하고 구조화하며 밝히고 분석한다. 그 움직임은 전시물로서 디자인(공간 제작자로서 큐레이터), 과정/연구의 매개자(번역자로서 큐레이터), 보철술(개입자로서 큐레이터), 디지털 혼종(사변자로서 큐레이터), 행동주의자(행위자로서 큐레이터), 퍼포먼스로서 행사(드라마투르그로서 큐레이터) 등이다.

이 책에서 특징짓고 있는 수행적 큐레이션performative curation은 '신속한 큐레이션', 즉 전통적인 박물관 맥락에서 오랜 기간 준비하는 관행으로부터 벗어나는 프로젝트의 개념과 내밀하게 연결된다. 디자인 아이디어를 큐레이팅하는 과정의 핵심 요소는 실험을 포용하는 역량이다. 여기서 말하는 실험에는 실시간 테스트, 미완성된 '과정적' 작업, 실패 가능성이 해당한다. 이 부분은 주류 기관들의 통상적인 큐레토리얼 실천으로부터 거리를 두는 지점을 정확히 보여준다.

새로운 큐레토리얼 조건들을 시험한다는 것은 전시 환경에서의 모험을 감수해야 함을 의미하기 때문에 여섯 가지 움직임은 디자인 아이디어와 관람객 사이를 매개하는 실험에 대한 역동적이고 '열린' 체계다. 여기서 큐레토리얼의 목적은 스펙터클하게 만들거나 참여를 활성화하는 것이 아니다. 박물관학 전통에 따른 전문 지식을 보이는 것도 아니다. 그보다는 오히려 큐레토리얼을 옹호하는 행위와 행동주의라는 새로운 형태에서 움직임들의 위상position과 목적을 찾을 수 있도록 하는 것이다.

이 움직임과 역할을 특징지으려는 내 의도는 디자인과 건축에서 새롭게 나타나는 매개의 틀에 관한 다양한 생각을 밝히려는 것이고 이를 통해 내가 속한 큐레토리얼 커뮤니티에서 한걸음 더 나아간 실

험과 교류가 일어나게 하려는 것이다. 이러한 발견을 '전략'이 아니라 '움직임'이라고 굳이 이름 붙인 것은 전자가 고정된 용례로 한정되기 때문이다. 여기서 두 용어의 이 미묘한 차이는 중요하다. 움직임은 큐레토리얼의 특색에서 함축적이고 직관적이며 또 사전에 드러나지 않는 부분인 데 반해 전략은 통념적이거나 융통성이 없다.

큐레이터들의 대화

각 장은 베를린(독일), 런던(영국), 베이징과 홍콩(중국), 도쿄(일본), 시카고, 뉴욕, 로스앤젤레스(미국), 로테르담(네덜란드), 리스본(포르투갈), 프라이아(카보베르데), 루안다(앙골라), 멜버른과 브리즈번(오스트레일리아) 등 세계 여러 나라의 동시대 큐레이터들과 여덟 차례 나눈 대화로 연결돼 있다. 이 대화에서 건축과 디자인의 렌즈를 통해 보는 동시대 큐레토리얼 실천의 커뮤니티 지형도가 그려진다. 나는 오늘날 큐레이터십의 복잡성을 이해할 수 있도록 실제로 활동하는 사람들의 조합을 신중하게 구성했고 그 의도를 전달하면서 대화를 부탁했다.

우리는 서로 건축과 디자인 전시 기획의 역사가 상대적으로 짧은 상황에서 동시대를 전시로써 기획하는 일의 의미에 관해 다음과 같은 격식 있고 생동감 있는 질문을 던졌다. 큐레이터의 권한은 무엇인가? 새롭게 부상하는 탈식민적이고 간문화적intercultural이며 기후 민감도를 갖춘 큐레이팅과 문화 생산의 접근 방법은 어떻게 불안정한 전 지구적 상황에 맞설 수 있는가? 남반구 문제를 포함해 큐레이터십의 더 거시적인 접근성, 평등, 다양성을 우리는 어떻게 주장할 수 있는가? 물질 환경과 가상 환경이 연결되는 관계 속에서 어떤 기회가 생겨나는가? 그리고 큐레토리얼 실천은 세계에 대응하고 또 세계를 변화시키고자 하는 새로운 아이디어들을 어떻게 반영하고 제시할 수 있는가?[18]

전문화된 실천을 향하여

여러 나라의 동료 큐레이터, 직장 동료와 함께 진행한 내 연구와 실천을 상기함으로써 이 책이 목적하는 바는 일련의 실험적인 큐레토리얼 매개가 건축과 디자인 전시를 기획하는 전문적인 실천과 그 미래를 위한 지식을 축적해 나가는 데 기여하는 것이다. 내가 큐레토리얼의 전문성을 옹호하는 데는 디자인 실천과 지식 생산이 우리 공동체에 활력을 불어넣어 우리 미래의 불안정성과 미래에 대한 과제를 해결하도록 하고 있음을 납득시키려는 의도가 깔려 있다. 기후변화, 기상이변, 빈곤과 부의 분배, 감염병 세계적 대유행, 구조적 인종주의, 주택 부족, 재정 불안정, 식량 안보, 초국가적 이주 등이 모두 큐레토리얼의 관심사다.

빅토리아&앨버트박물관의 동시대 건축 도시부 큐레이터이자 건축가인 로리 하이드는 그의 저서 『미래 실천: 건축의 가장자리의 대화 Future Practice: Conversations from the Edge of Architecture』에서 우리 도시의 모양새를 정하고 사회적 선에 의미 있게 기여하는 능력을 다루는 의사 결정 과정으로부터 디자인은 한참 밀려나 있었다고 주장한다.[19] 그는 "(우리가 오늘날 직면하는) 모든 위기에는 공간의 문제가 드러나는데 건축가들은 이에 대해 잘 준비되었음에도 뛰어들려 하지 않는다. 어쩌면 우리 자신의 위기, 즉 연관성의 위기crisis of relevance라는 생각이 든다."라고 입장을 밝혔다.

일련의 대화를 거쳐서 정리된 하이드의 글은 디자인 실천의 관례적인 방법론을 넘어 변화를 일으키는 새로운 방식을 설명한다. 이 책은 건축가와 디자이너가 "시민의 책임감과 윤리적 기업가주의라는 새로운 시대에 걸맞게 …… 구축된 환경의 관리자"라는 역할에서 더 나아가 "디자인 전문직을 구축하는 역량을 넘어서는" 확장된 역할을 담당한다고 묘사한다.[20]

그리고 이런 통합은 이 책을 포함한 집단 연구의 중심을 이룬다. 건축가와 디자이너는 연관성과 영향력을 되찾기 위해 새로운 디자인 실천 방식들을 추구한다. 따라서 동시대 큐레이터라면 그런 실천과 사회적 가치의 동시대성 및 역할을 반영하고 제시하고 번역해야 마땅하다. 그래서 뉴 큐레이터는 관람객과 능동적으로 교류할 확장된 디자인 실천의 새로운 형식을 매개하고 번역하고 관여하고 실행하려고 애쓰는 것이다.

뉴 큐레이터는 새로운 상황을 개발하고 시험하고 만들어낸다. 이 과정에서 우리는 오늘의 세계에서 디자인의 역할을 다 함께 고민하고, 변형 가능한 공간을 마주침으로써 디자인을 경험하고, 담론적이고 실행적이면서 참여적인 프로그램과 행사를 통해 디자인 프로세스와 연구의 새로운 지식을 발전시킨다.

뉴 큐레이터의 솔직한 의도는 관람객과 만나는 공유 공간을 창출하고, 그 공간이 염두에 두는 사회에 초점을 맞춘 디자인 아이디어의 가치를 밝히는 것이다. 그래서 큐레이터는 외부 세계와의 관계에 '대응하고' 있으며 일종의 '사회적 연출'이라고 할 수 있을 만큼 더 넓은 문화적, 사회 정치적 영역에서 콘텐츠를 구성한다.[21] 이렇듯 뉴 큐레이터는 형태나 미적 결과물을 두드러지게 하기보다는 오히려 디자인 아이디어 만들기를 매개한다는 분명한 역할을 맡고 있다. 따라서 그들은 디자인 프로세스에 대한 집단 경험과 주도적 개입을 발전시켜나가며, 우리 미래에 닥칠 시급한 과제를 디자인 사고의 가치를 통해 해결하고자 한다.

큐레이터들의 대화: 위상, 침투성, 정치에 대하여

여섯 장의 각 끝머리에는 초대 인물과 인터뷰한 내용이 실려 있다. 주요 문화 교육기관이나 비영리 조직의 일원 또는 독립 기획자인 각 참여자는 동료 큐레이터를 대화의 자리에 초대했다.

이들의 대화는 지리적 상황부터 정치적, 문화적 상황에 걸친 넓은 범위에서 다양한 큐레토리얼 실천과 위상을 탐색한다. 참여자들은 각각의 개별적인 맥락에서 기회와 과제에 대한 시사점을 제공하기도 하고, 디자인 큐레이터십의 진화된 본질을 더 넓은 실천 공동체 속에서 찾고자 유럽 또는 북미의 이상적인 모델을 극복하려고 시도하기도 한다.

대화에서 드러나는 여러 주제 중에는 사회 정치적 연대와 행동주의의 관계 속에서 큐레토리얼 실천이 맡는 역할도 포함된다. 즉 '박물관 바깥'에서 작동하는 독립 큐레이터들의 역할, 공공의 삶과 관련한 디자인의 가치를 조사하고 알리는 큐레이터십, 큐레토리얼 실천과 교육의 접근성과 포용성, 바뀌지 않는 주도권의 영향, 국경분쟁 그리고 기억과 기념의 중요성을 밝히고 인지하는 과정에서의 제1세계 중심 큐레이터들의 리더십, 진행 중인 시범 연구에 기회를 부여하고 디자인 사고를 큐레이팅함으로써 새로운 지식 생산의 유형을 시험하는 일 같은 것들이다.

이 주제들은 오늘의 동시대 실천에서 침투적porous이고 연구 중심적이며 대응적인 '측면'이 점점 두드러지는 현상을 의식한 이 책의 출판을 계기로 삼아 더 많은 대화를 끌어냈다. 자본이나 상품화를 넘어서 문화적 담론에 기여하는 건축과 디자인의 가치와 잠재성을 소통하는 과제에 대해 허심탄회하게 이야기하기도 한다. 『큐레토리얼의 난제: 무엇을 공부하는가? 무엇을 연구하는가? 무엇을 실천하는가?The Curatorial Conundrum: What to Study? What to Research? What to Practice?』라는 책에 「불완전한 큐레이터: 일명 확고한 분야에서 싸우기The Incomplete Curator: aka Fighting the Delineated Field」라는 글을 기고한 리엄 길릭Liam Gillick은 다음과 같이 말한 바 있다.

불완전한 큐레이터는 큐레토리얼 범위가 달라지는 것을 알아챈다. 그들은 자신들의 작업을 백과사전식 지식 생산

으로 여기지 않는다. …… 불완전한 큐레이터는 큐레토리얼 집단의 일부다. …… 담론을 이것저것 뒤적이느라 느려지기도 하고 빨라지기도 하지만 일정한 속도를 유지하기도 한다. 이것은 모순된 흐름에 언제나 부딪히면서도 자리를 지키는 불완전한 큐레이터의 방식이다. 그들은 공공의 영역을 되살리기 위해 힘겨운 싸움을 하는 것이다.[22]

길릭이 제시한 큐레토리얼 생산의 불완전성 개념은 이 책의 모든 대화에 편재해 있다. 참여한 사람들은 덜 설명적이고 더 탐구적인 큐레토리얼의 출현을 지지하는 대화를 나눈다. 한 가지 분명한 사실은 '전문가' 딱지를 떼고서 도전적이고 비평적인 질문을 던진다는 점이다. 실제로 이 점이 관람객과의 능동적인 교류와 새로운 발견의 가능성을 열어주는 불완전한 상태 바로 그 자체다. 382쪽에 실린 대화에서 파올라 안토넬리가 "사람들에게 '이것이 정답이에요.'라고 말하는 것은 맞지 않아요. 대신에 '내가 생각해 낸 것이 있는데 지금은 그것이 흥미 있는 것 같아서 여러분과 나누고 그것이 무얼 의미하는지 얘기하고 싶어요.'라고 해야죠."라고 말한 것처럼 말이다.

1 메리 앤 스타니스제프스키는 『파워 오브 디스플레이: 20세기 전시 설치와 공간 연출의 역사』(김상규 옮김, 디자인로커스, 2007)의 저자로, 2011년부터 이 글에서 다루는 새로운 큐레이션 유형의 등장에 대해 연구하고 기고해 왔다. 다음의 글도 참고하라. 'Curatoria Euphoria, Data Dystopia', in *Histoire(s) d'exposition(s)* [*Exhibitions' Stories*], eds. Bernadette Dufrene and Jacques Glicenstein (Paris: Hermann, 2016), 93-102.

2 Mary Anne Staniszewski, 'Some Notes on Curation, Translation, Institutionalisation, Politicalisation, and Transformation', in Beti Žerovc, *When Attitude Becomes the Norm: The Contemporary Curator and Institutional Art* (Berlin: Archive Books, 2015), 247.

3 agency는 일반적으로 대리인, 중개자로 번역될 수 있고 일부 경우에는 행위성, 행위 주체, 행위자 등으로 번역되기도 한다. 이 책에서 말하는 뉴 큐레이터나 뉴 큐레이팅을 가리킬 땐 '행위 주체' 또는 '행위성'으로 옮긴다. 또한 이 문장의 다음 문단에서 큐레이터가 소장품 관리자에서 문화 생산자로 옮겨가는 변화를 언급하는 점을 고려해도 대리인이나 중개인과는 거리가 있다. (옮긴이 주)

4 폴 오닐, 변현주 옮김, 『동시대 큐레이팅의 역사: 큐레이팅의 문화, 문화의 큐레이팅』, 더플로어플랜, 2019.

5 artist-run. 예술가가 직접 운영하는 (전시) 공간을 뜻하는 용어로 쓰인다. (옮긴이 주)

6 이 글은 2007년에 필자가 쓴 미출간 원고를 토대로 2020년에 멜버른 RMIT 대학 소셜 콘텍스트학부를 위해 마니 베넘과 함께 작성한 「The 21st Century Curator and Cultural Producer」에서 인용했다.

7 '흐름' '유행'의 뜻이 없지 않으나 변화의 의지가 있는 주체성과 변화를 지속하는 운동성을 고려해 '움직임'으로 옮긴다. 이 책에서 말하는 moves의 의미는 「머리말」의 '큐레토리얼 움직임' 대목에 자세히 설명돼 있다. (옮긴이 주)

8 Phyllis Lambert, 'The Architectural Museum: A Founder's Perspective', *Journal of the Society of Architectural Historians* 58, no. 3 (1999), 308.

9 Jean-Louis Cohen, 'Exhibitionist Revisionism: Exposing Architectural History', *Journal of the Society of Architectural Historians* 58 (1999), 316.

10 Barry Bergdoll, 'Curating History', *Journal of the Society of Architectural Historians* 57, no. 3 (1998), 257.

11 Bart Lootsma, 'Forgotten Worlds, Possible Worlds', in *The Art of Architecture Exhibitions*, concept by Kristin Feireiss (Rotterdam: NAi Publishers, 2001), 17.

12 Fleur Watson, 'Beyond Art: The Challenge of Exhibiting Architecture', Master's thesis (Kingston University/Design Museum, 2007), 16-17.

13 데얀 수직의 「서문」 중 14쪽 참조.

14 Lambert, 'The Architectural Museum', 309.

15 Philip Ursprung, 'Architecture Exhibitions', in *Natural History*, ed. Philip Ursprung (Montreal: Canadian Centre for Architecture and Lars Muller Publishers, 2002), 25-26.

16 '부재'는 디자인 결과물과 달리 전시장에 건축물 자체를 들여올 수 없다는 뜻으로 쓰인다. (옮긴이 주)

17 이 연구는 실무 연구 심포지엄PRS의 일환으로 마련된 실무 중심의 성찰적 모델을 따라 진행됐다. 실무 연구 심포지엄은 밴 스카이크가 주창해 20년 전부터 RMIT 대학에서 개최돼 왔다. 다음의 책을 참고하라. Leon van Schaik and Anna Johnson, eds., *By Practice, By Invitation: Design Practice Research in Architecture and Design at RMIT, 1986-2011*, The Pink Book, 3rd edition (New York: Actar, 2019). 박사과정에서 연구한 주제가 '수행적인 큐레이션'이

었으므로 세계 여러 곳의 실무 집단과 교류
하며 넓혀온 관계망에서 필자의 핵심 프로
젝트들을 시도했고, 그 과정에서 디자인 아
이디어와 프로세스를 맞닥뜨리는 실험적인
매개 방법들을 시험할 수 있었다. 완결된 작
품이나 결과물을 전시하는 데 중심을 두는
것과는 다른 방식이었다.

18 Fleur Watson and Marnie Banham, 'The
 21st Century Curator and Cultural Pro-
 ducer' (출판되지 않은 토론 자료집, College
 of Social Context, RMIT University, Mel-
 bourne, 2020).

19 Rory Hyde, *Future Practice: Conversa-
 tions from the Edge of Architecture* (Lon-
 don: Routledge, 2012), 17.

20 Hyde, *Future Practice*, 24.

21 연출력 있는 큐레이터에 대한 필자의 생각
 은 폴 카터 교수와 나눈 대화에서 따온 것으
 로, 카터의 다음 글을 참고했다. 'Choreoto-
 pography: Algorithms of Sociability', writ-
 ten in preparation for the upcoming pub-
 lication *Places Made After Their Stories:
 Design and the Art of Choreotopography*.

22 Gillick, Liam. 'The Incomplete Curator'
 (aka Fighting the Delineated Field) in *The
 Curatorial Conundrum: What to Study?
 What to Research? What to Practice?*,
 eds. Paul O'Neill, Mick Wilson and Lucy
 Steeds (Cambridge, Massachusetts: MIT
 Press, 2016), 148.

동시대
　디자인을
지역적/전 지구적
　　맥락에서
　　　큐레이팅하고
수집한다는 것

에릭 첸(상하이)과
오타 가요코(도쿄)가
　　　나눈 대화

에릭 첸Aric Chen은 홍콩 서구룡 문화 지구에 건축된 시각 문화 박물관 엠플러스M+에서 2012년부터 2018년까지 디자인과 건축을 담당하는 초대 큐레이터로 활동했다. 디자인마이애미의 큐레토리얼 디렉터이자 상하이 통지대학교 디자인혁신학부 교수인 그는 베이징 디자인 위크의 크리에이티브 디렉터를 맡기도 했다. 오타 가요코太田佳代子는 도쿄 기반의 독립 큐레이터로 2002년부터 2012년까지 AMO(OMA의 싱크 탱크)의 큐레이터 겸 편집자로 활동했다. 그 기간에 오타는 〈콘텐트〉(2003-2004), 〈걸프〉(2006), 〈크로노카오스〉(2010) 같은 OMA-AMO의 기념비적인 전시에서 큐레이터를 맡았다. 2014년에는 베니스건축비엔날레의 일본관에서 열린 〈실제 세계에서In The Real World〉의 큐레이터를 맡았다. 에릭은 가요코와 이야기를 나누면서 창의적 실천을 위한 연구의 중요성, 큐레토리얼 제국주의의 해악 그리고 오늘날 동시대 큐레이터의 역할 변화를 밝힌다.

에릭 첸

가요코, 당신은 20세기 일본 건축을 이해하는 데 크게 기여한 놀라운
전시와 프로젝트를 여러 번 진행했지요. 일본뿐 아니라 유럽에서도
활동했고요. 큐레이터로서 그동안 추적해 온 역사적인 서사가 장소에
따라 달리 영향을 준다고 생각하나요? 예컨대 로테르담과 도쿄의 경우를
비교할 수 있겠지요.

오타 가요코

사실 로테르담에 있을 때 역사가 내 주된 관심사는 아니었어요. 역사가가
아니니까요. 난 건축 잡지 《텔레스코프》의 편집자로 경력을 쌓기
시작했어요. 그것이 건축가 렘 콜하스와 일하게 된 계기였죠. AMO에서
10년간 일하면서 리서치[1]가 건축을 역사적으로 이해하는 데 큰 도움이
된다는 것을 알았어요. 역사는 내가 이전에 알고 있던 것보다 훨씬 더
유연하고 역동적으로 다가왔어요. OMA의 문화는 역사와 연결된 서사를
끊임없이 구축하도록 독려하는 그런 분위기였어요. 어떤 직책이든 어떤
전문 분야의 사람이든 모두를 마치 똑같은 세탁기washing machine에
밀어 넣은 듯, 무슨 일이든 리서치부터 시작했어요. 깜짝 놀랄 만한 답을
얻기 위해서는 어떤 가능한 요소라도 찾아내야 했거든요. 이런 작업
방식은 주제에 어떻게 접근하고 주제를 어떻게 생각할지 알아가는 데
영향을 줬고 내가 큐레이팅에 첫발을 내딛는 데도 중요한 역할을 했어요.

에릭

렘 콜하스가 총감독을 맡았던 2014년 베니스건축비엔날레에서는
국가관마다 지난 100여 년간 각국에서 모더니즘이 발전한 양상과
그 영향을 되짚어 보는 전시를 기획했죠. 당신이 기획한 일본관의
〈실제 세계에서〉의 과정을 설명해 주시겠어요?

가요코

이전에 렘 콜하스와 함께 〈프로젝트 일본: 메타볼리즘 대화〉를
준비하면서 1960년대와 1970년대 일본 건축을 살펴본 적이 있어요.
베네치아에서 나는 70년대를 현대화 과정에 있던 일본 건축의
전환점으로서 정의하고 싶었어요. 그리고 70년대에 어떤 일이

큐레토리얼 대화

있었는지를 두드러지는 두 지점에서, 즉 50년 전에 일어난 일과 50년 후에 일어난 일에 견주어서 분석하려고 했어요. 예를 들면 경제 위기와 대량생산과 소비의 충격, 그리고 건축과 관련한 가치와 라이프스타일의 변화를 드러내고 싶었던 거죠. 안도 다다오나 이토 도요처럼 오늘의 일본 건축을 형성한 당시 젊은 건축가들의 급진적 실험을 재발견하는 것이 무척 좋았답니다. 이처럼 중요한 순간들을 지금은 모두 잊고 지내고 있어서 이런 기억상실증의 존재를 일깨우고 싶었어요. 그러니까 당시의 사실들을 새롭고 이해하기 쉬운 서사로 복원하고 잘 녹여낸다면 그로부터 얻은 비평적 통찰을 오늘의 상황에 끌어올 수 있으리라 믿었던 것이죠. 그동안 일본에서는 시도되지 않았던 혁신적인 시각을 취하려고 노력하면서 한편으로는 종종 일본에 투사되는 타자들의 환영적이고 이국적인 시선들을 누그러뜨려야 했어요.

　에릭, 이 주제와 관련해서 이번에는 내가 당신에게 질문하고 싶군요. 엠플러스는 국제기관이지만 홍콩에 기반을 두고 있고 다른 지역, 특히 서구의 새로운 시각들을 수용하고 있지요. 내 생각엔 갖가지 부담과 기대가 있을 것 같아요. 박물관의 관점이 한곳에 고정될 순 없겠지만요. 추측하건대 홍콩 현지 관람객의 요구에 부응해야 하니 중국인의 시각과는 무척 다를 것 같고, 물론 중국 내에서도 서로 다른 문화가 공존하긴 할 테지만 그것이 아시아 전반을 아우르기는 힘들 것 같아요. '아시아의 시각'이라는 것을 어떻게 정의하나요?

에릭
우리가 늘 고민해 온 아주 미묘한 질문이네요. 시작할 때부터 우린 엠플러스를 '아시아 시각의 전 지구적 박물관'이라고 주장했는데 문제가 있다는 걸 전적으로 인정하고 나서는 '홍콩, 중국, 동아시아, 아시아, 그 너머 시점의 전 지구적 박물관'으로 바꿔야 할지 망설였죠. 이것도 문제를 약간 완화했을 뿐이었고, 이렇듯 편하게 이런저런 줄임말을 써왔어요. 하지만 우리가 초국가적 이동을 의식한 서사를 구축하고 있다는 점에서는 그 표현이 더 나을 것 같아요. 생각과 사물과 사람도 네트워크를 기반으로 국가를 넘어 이동하고 있긴 하지만 아무래도 각각의 소재지 근처에서 높은 밀도를 보이겠죠. 우리 경우에는 소재지가 홍콩이고요. 우리가 관여하는 모든 분야나 지역, 기간이나 서사에 관해서 우리는 각각의 출처가 되는 곳의 시각에서 보려고 노력합니다. 당신과 내가 저널 분야에서 일한 배경이 있다는 것이 무척 흥미로운데요,

저널리즘은 어떤 주제에 공감하는 역량이 필요하기 때문이죠. 즉 인도 현대미술이든 전후 일본 디자인이든 싱가포르의 독립 이후 국가 수립의 건축이든 다루려는 주제에 자신을 놓고 생각하려 한다는 겁니다. 그러고 나서 관객을 이해하려 하며 이 두 가지를 연결하게 되겠죠.

가요코
늘 저널리즘을 의식하게 되는데, 내가 한 가지 주제를 다양한 측면에서 탐색하는 것이 중요하다고 생각하는 탓이기도 해요. 하지만 관객 문제를 생각하면 기관에 대한 질문이 떠오르네요. 기관에 속해 있을 때 거기엔 다른 층위의 부담이 있는데 경제나 운영 체계 같은 총체적인 사안이기도 합니다. 게다가 이사회, 기증자, 관객, 동료 등 의제를 설정하는 여러 지지자가 있을 테고요. 당신은 그 입장에 반론을 제기할 수도 있겠지요. 당신은 반론을 제기하는 것과 기관의 필요와 제약을 고려하는 것 사이의 딜레마에 빠진 적이 있나요?

에릭
모든 기관이 그렇듯 엠플러스에도 여러 담론과 경제적, 정치적 의제 그리고 그 외 의제들이 존재했어요. 물론 그런 다양한 이해관계자가 없다면 자체 자원이 빈약한 기관으로서 투자를 유치하기란 불가능에 가깝습니다. 우리 경우는 특히나 복잡했어요. 홍콩과 중국 사이의 긴장 관계가 이어지고 있고, 어찌 보면 엠플러스가 그 사이에 놓여 있으니까요. 엠플러스는 전적으로 정부 지원을 받아 운영되다시피 하지만 장래를 내다보면 독지가와 기업의 후원 비중을 늘려가는 것이 맞습니다. 그만큼 그로 인한 쟁점과 압력이 따를 테고 한편으로는 기회도 생기겠지요. 서로 다른 관객들과 서로 다른 시각들을 포용할 수밖에 없다는 점이 최우선의 논쟁거리입니다. 다른 지역과 마찬가지로 홍콩에는 현재 지역주의와 국가주의가 재확산되고 있어서 이분법적 사고가 팽배해지고 있어요. 10년 전에는 전 지구적 박물관으로서 엠플러스라는 방향성이 제시되기도 했어요. 물론 그 당시의 '전 지구적'이라는 말이 현재와는 다른 의미였지만요. 우리의 싸움은 지역적인 것과 전 지구적인 것 사이의 양자택일이 아니라는 점, 즉 두 가지가 공존할 수 있다는 걸 사람들에게 보여주려는 것이었어요.

큐레토리얼 대화

가요코, 나는 엠플러스에서 일한 초기에 일본의 다양한 건축가에게
관심을 갖고 그들의 작품을 영구 소장품으로 수집하려고 했어요. 당시에
한 건축가가 나와 엠플러스가 하고 있는 일이 제국주의적인 방식이
아니냐는 의견을 주더군요. 이 시각에 대해서 어떻게 생각하나요?

가요코
어떤 정황에 따라 편견이 생길 수 있다고 생각해요. 한때 퐁피두센터의
큐레이터들이 수년간 일본을 드나들면서 건축 사무소들로부터 수많은
소장품을 수집했어요. 일본의 문화유산이 해외에 있는 기관으로
빠져나간다고 여긴 사람들이 많았어요. 나는 그와 같은 입장은 아니지만
대부분의 보수적인 시각은 그렇다고 할 수 있어요. '하늘에 침 뱉기'라는
일본 속담이 생각나네요. 간접적으로 자책한다는 뜻인데요, 왜냐하면
이 문제는 일본이 자체적으로 (건축 소장품을) 수집하려는 노력이 부족한
데서 비롯되었기 때문이에요. 만약 유럽의 기관들 또는 엠플러스 같은
기관만큼 노력한 기관이 일본에 있었다면 이런 딜레마에 빠질 일은
없었겠죠.
이국적인 감수성이 큐레이터들에겐 흥미로운 쟁점입니다. 2018년에
한 미술관에서 고대부터 현재까지 일본 건축사를 다룬 전시를
열었는데요, 이 전시도 이러한 쟁점과 연결됩니다. 지난 10여 년간
뉴욕 현대미술관이나 바비칸 같은 서구 미술관들이 일본 현대건축의
'이야기'를 전하려고 시도해 왔어요. 그러다 결국엔 일본의 주요 미술관
중 한 곳이 그 주제를 택하게 된 것이죠. 아시아의 다른 나라에서
온 관람객까지 포함해서 50만 명 이상이 전시를 볼 정도로 대단히
성공적이었지만 그만큼 일본 내에서는 논쟁이 있었답니다. 그 전시는
아시아 전역의 건축이 일본에 뿌리를 두고 있다는 이야기를 전하려는
것처럼 보였어요. 이 점은 "일본 건축의 유전자"라는 전시의 부제에서도
드러났어요. 전체 서사에서 국수주의적인 느낌을 지울 수가 없었어요.
아마도 그건 그 기관의 운영 전략이거나 마케팅 시나리오일 수 있겠지만
그 문제에 대한 비평과 반응을 가시화할 체계가 필요함을 절감했어요.
관람객이 그 전시에 대한 의견을 표출하고 나눌 수 있는 장이 소셜
미디어밖에는 없었어요. 박물관의 전시와 작품에 대해 반응을 보이고
논쟁을 펼칠 창구가 제공되는 것이 정말로 중요하다는 걸 알게 됐지요.
큐레이터들이 이 문제와 마주해야 한다는 점에 대해 어떻게 생각하나요?

에릭

얘길 들으니 그 미술관에서 일본 건축 서사를 다른 아시아 국가들로 연결시키려 애쓴 것 같네요. 연결 자체는 좋은 아이디어긴 한데 '지역적 관점에서 전 지구적'으로 접근하는 전략은 극단적으로는 자칫 제국주의적 인식과 닮은꼴이 될 수 있을 것 같아요. 엠플러스에서 인도네시아와 말레이시아의 동료들로부터 그들의 작품을 수집하려고 했을 때 우리 역시 비슷한 문제에 직면했어요. 내 생각엔 무엇을 하느냐보다는 어떻게 하느냐의 문제인 것 같아요. 말하자면 수집품을 좀 더 넓은 맥락에서 위치시키고 대화를 끌어내면서 존중하는 것이죠.

가요코

바로 그거예요. 하지만 요즘엔 소셜 미디어와 인터넷으로 모니터링할 수 있는 일반 대중을 고려해야 해요. 이 부분은 훨씬 더 큰 역할을 하고 있고, 아이디어가 전달되는 주기가 점점 짧아지면서 정보를 얻는 사람들 사이에서 빠르게 소비되고 있어요. 안타깝게도 그 때문에 주도적으로 목소리를 내는 큰 기관들은 일방적으로 정보를 전달하는 경향을 보이고 있어요. 유행처럼 번져서 누구 목소리가 더 크고 과장되고 인상적인지 따질 뿐이죠. 전시와 관련해 관람객과 소통하는 일을 더 강화할 필요가 있다고 생각해요.

에릭, 당신은 특별 큐레이터Curator At Large로서 엠플러스와 긴밀한 관계를 유지하고 있으면서 독립 큐레이터기도 하지요. 두 역할이 잘 어우러진 경우로 보여요. 궁금한 게 있는데, 독립 큐레이터로 활동하면서 당신의 의제나 접근 방법에 변화가 있었나요?

에릭

독립 큐레이터로 돌아가면서 한편으로는 저널리스트로 일하던 시절로 돌아가는 느낌이 들었어요. 그땐 주류 매체와 전문 출판물 양쪽에 다 글을 쓰곤 했어요. 중요하고 진지한 비평부터 탑10 리스트까지 쓰기도 했고요. 내 의제는 기본적으로 디자인과 건축의 가능성 그리고 디자인과 건축이 미술, 패션, 대중문화, 미디어와 융합하고 있음을 밝히는 것입니다. 그것이 우리가 거주하는 세계에 얼마나 영향을 끼치는지, 우리에게 어떤 문화적, 사회적 의미가 있는지 밝히는 것이기도

큐레토리얼 대화

하죠. 다양한 관람객과 맥락에 따라 의제와 접근 방법을 재배치하는
데는 여러 방법이 있어요. 예컨대 현재 나는 디자인마이애미의
큐레토리얼 디렉터를 맡고 있지만 그곳에서는 뮤지엄 전시를 기획하는
것과는 다른 틀을 세워서 일합니다. 그리고 뮤지엄 전시는 이어서 뉴욕,
일본, 중국, 이스라엘 등 지역적 상황에 따라 적합한 틀을 설정하죠.

　　가요코
　　그렇게 동시에 다양한 문화적 맥락에서 서로 다른 관점들을 저글링하는
　　것이 정말 근사한데요. 당신 자체가 하나의 매체가 된 셈이군요.

　에릭
앞으론 점차 모든 큐레이터가 이렇게 될 것이라고 생각해요. 바로
우리가 얘기해 온 상황, 즉 서로 다른 관점이 분명히 존재하고 또
동시에 그것들이 상호작용하는 상황 때문에 말이에요. 내 생각에
큐레이터는 점점 더 이런 상황을 조율하는 역할이 될 수밖에 없을 것
같아요. 1년 전 스위스에서 한스 울리히 오브리스트와 함께 있었는데
우리는 실제로 (전통적인 의미에서) 연구하고 전시를 기획할 시간이
별로 없다는 얘기를 나눴어요. 행정에다 재원 마련, 마케팅과 홍보,
그 밖에 잡다한 일까지 큐레이터로서 해야 할 일이 늘어났기 때문이죠.
큐레이터의 역할이란 무대감독이 하는 역할보다도 많아진 것 같아요.
당신도 모든 측면에서 협업하느라 애쓰고 있겠지요. 많은 사람과 많은
일을 해야 하니까요.

　　가요코
　　큐레이션 그 자체가 변화하고 확장하고 있다는 점에 동의해요. 문화가
　　다른 경우라도 해야 할 일들의 상호 연계성을 더 긴밀하게 관리해야
　　하고요. 이 역할도 곧 변하겠지요. 당신이 말했듯이 모든 측면에서
　　협업하고 예상치 못한 영역에 돌파구를 내야 할 겁니다. 정말 근사한
　　일이죠.

research를 우리말로 옮길 때 대체로 '연구'
로 표기하지만 본문의 문맥에서 프로젝트에
필요한 실행적인 사전 조사 및 연구라는 뜻이
강할 때는 '리서치'로 표기한다. (옮긴이 주)

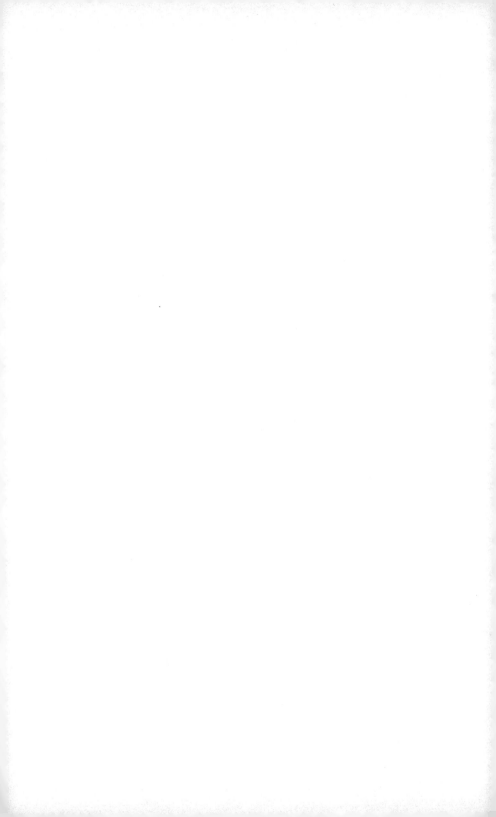

전시공간

디자인

(공간

제작자로서

큐레이터)

1929년 스페인 바르셀로나에서 열린 국제박람회의 독일관은 미스 반데어로에가 설계한 것으로, 새로운 주거 방식을 선언하는 모던 건축의 기념비적인 작품이자 실물 크기의 실제 건축 전시물로서 영향력 있는 본보기라고 할 수 있다. 1930년에 해체됐으나 이후 바르셀로나시市 중앙에 영구 설치물로 복원되어 지금까지 남아 있다. 앞쪽에 독일 국기가 보인다. 젤라틴 은판 사진. 미스 반데어로에 아카이브, 건축가 기증. 디지털 이미지. 뉴욕 현대미술관. ©Photo SCALA, Florence.

오랫동안 큐레이터들은 '건축물'이 없는 전시 환경에서 건축과 디자인을 전시하고 소통하는 수단으로 건축 현장에서 '뜯어온extract' 전시물이나 '실물live'[1] 건축 전시물을 활용하면서 쓸 만하다고 판단했다. 각종 규정과 유지 보수 문제를 고려해야 하는 실제 건물과는 다르게, 전시 공간의 일시적인 설치 작업은 대중과 상호작용하면서 그들이 참여하도록 하는 능동적 환경을 창조하는 건축을 상상하고 실현하는 실험이다.

건축사가 에이드리언 포티가 「앎의 방식, 전시의 방식: 건축 전시의 짧은 역사Ways of Knowing, Ways of Showing: A Short History of Architectural Exhibitions」(2008)라는 글에서 언급했듯이 '실물' 건축 개념은 "그 자체가 전시물이 되는 독립적인 실제 크기의 건물"을 짓는 것이다.[2] 이렇게 실제 크기의 구조물이나 진짜 건물에서 떼어낸 일부를 전시하는 방식으로 기획한 것은 디자인과 기술과 재료 혁신의 만남에 대중의 관심을 끌기 위해서였다. 또 건축이 얼마나 사회적으로 긍정적인 기여를 하는지 알리려는 의도도 있었다.

오늘날 '실물' 건축은 역사적 유산을 전달하는 매개물로 보인다. 그 유산은 19세기 국제박람회의 제국주의적 전시관, 20세기 국제 '박람회'를 위해 전 세계 건축가들이 만들어낸 일시적 구조물, 최근 세계 각지의 기관 및 공공 공간에 속속 생겨나는popping up 파빌리온 건축의 재유행에서도 발견된다.[3]

루트비히 미스 반데어로에가 1929년 바르셀로나에서 열린 국제박람회의 독일관으로 설계한 금속과 유리로 만든 파빌리온은 실물 크기의 '실제 전시물' 형태로 모더니즘의 가치를 가장 영향력 있고 순수하게 표현한 것 중 하나로 평가받았다. 현재는 재현된 상태[4]로 존재함에도 불구하고 여전히 그 가치를 인정받고 있다.

이와 비슷하게 독일에서는 일련의 국제 건축물 전시들이 폭넓은 대중적 관심을 얻기 위해 새로운 생활양식의 구조를 1:1 스케일[5]

로 설치하곤 했다. 가장 대표적 예로 1927년 독일공작연맹Deutscher Werkbund 전시를 위한 바이센호프 주거 단지Weissenhofsiedlung 실험을 들 수 있다. 이는 '새로운 생활neues Wohnen' 정신을 알릴 목적으로 사람들이 직접 체험하고 장기간 사용할 수도 있게끔 한 현대 주택의 프로토타입을 선보인 프로젝트였다.[6] 미스 반데어로에, 르코르뷔지에, 발터 그로피우스를 비롯한 유명 건축가들이 참여한 덕분에 디자인 견본 주택display home의 선례가 된 이 실제 크기의 전시물들은 집단 주거 형태의 현대적 가치를 널리 알렸고 나중에는 실제 거주하는 주택으로 판매되기도 했다.

바이센호프 주거 단지는 베를린에서 1979년부터 1987년까지 정례적으로 열린 국제건축전Internationale Bauausstellung, IBA[7]의 원조 precursor라고 할 수 있다. 국제건축전은 '실물' 도시 재생 프로젝트였다. 이 전시는 "현재 도심 재개발의 지침이 되도록 도시의 역사적 결을 적극적으로 복원하는 것"을 내용에 담고 "공공 주택 중심의 '도시 마을'이라는 맥락을 적용"시키는 것이었다.

20세기 중반에 레이&찰스 임스[8]와 앨리슨&피터 스미스슨 같은 진보적인 건축가들은 전시와 갤러리 공간을 현대적 주거를 위한 아이디어를 제시하고 알리기 위한 실험의 장으로 활용했다. 임스 부부가 뉴욕 현대미술관에서 선보인 굿 디자인 시리즈에서는 이른바 굿 디자인의 모더니즘 가치를 알리기 위한 실물 크기의 재현 전시물을 포함해 다양한 장치를 결합했다. 한편 스미스슨 부부가 《데일리 메일》지에서 주최하는 〈이상적인 주택 전시Ideal Home Exhibition〉에 출품한 〈미래의 집House of the Future〉(1956)은 무대미술 방식으로 제작한 1:1 스케일의 프로토타입이었다. 그 집은 25년 앞을 내다보고 자녀 없는 부부가 주거하는 상황을 가정했다.

1990년대 중후반에 네덜란드건축협회에서 디렉터인 크리스틴 파이어라이스Kristin Feireiss가 의뢰한 중대한 시리즈 전시가 열렸고, 건축적 표현과 실험의 장으로서 '실물' 전시의 형식을 확장했다.[9] 이 시리즈 중 가장 호응이 컸던 것은 〈대니얼 리버스킨드: 26.36도 벽을

'실물' 건축 전시물은 1:1 스케일의 '건축에서 뜯어온' 설치 구조에 관람객이 직접 들어서고 촉각적인 경험을 할 수 있게 한다. 갤러리에 설치되었을 때 생기는 문제는 이 실물 크기의 전시물이 맥락, 프로그램, 장소로부터 종종 고립된다는 점이다. 〈대니얼 리버스킨드: 26.36도 벽을 넘어서〉, 네덜란드건축협회, 로테르담, 1997. 사진: 미스하 케이서르, 자노 라발. 이미지 출처: 스튜디오 리버스킨드, 헷니우어인스티튀트.

넘어서〉(1997)였다. 갤러리를 전문적 활동을 위한 공간보다는 시험하고 매개하기 위한 자리로 재편하는 시도였으므로 당시에는 급진적인 전시로 인식되었다. 파이어라이스와 리버스킨드Daniel Libeskind가 언급하듯이 "건축 전시는 건축을 위한 새로운 생각들을 위한 탁월한 시험의 장이 되어야 한다. …… 사물 같은 전시의 개념을 연구적 과정으로 전환하는 것이고 그 결과는 사람들이 '진짜' 건축을 연상할 만큼 건축의 본질에 가깝고 정교하다."[10]

새 천년에 우리는 전 세계에 일시적 파빌리온의 형태로 1:1 스케일 전시가 부활하는 광경을 지켜보았다. 파빌리온이 인기를 얻은 데는 서펜타인갤러리 파빌리온 프로젝트 덕분이기도 한다. 매년 여름에 런던 켄싱턴가든에 설치할 구조물을 작가에게 의뢰하는 이 연례 프로젝트가 사람들의 주목을 받은 것이다. 영국에서 일시적이고 이동 가능한 형태로 처음 실현된 프로젝트가 이처럼 미학적 스펙터클로 많은 사람의 공감을 얻었다는 사실이 세계 건축가들에게도 알려졌다.[11]

뉴욕 현대미술관은 '젊은 건축가 프로그램'을 통해 신진 건축가들을 지원하는 파빌리온 시리즈에 중점을 두었다. 간단히 말해서 이는 퀸스에 위치한 뉴욕 현대미술관 PS1에서 햇볕도 피하면서 쉴 수 있는 수水 공간 역할을 할 실험적인 여름 설치 구조물을 세우는 프로젝트다. 일련의 프로젝트는 로마, 산티아고, 이스탄불, 서울 등 여러 도시에서 국제적인 버전으로 진화하며 성공을 거뒀다.

오스트레일리아만 하더라도 최근 공개된 세 가지의 일시적 건축 프로그램에 주목할 만하다. 바로 멜버른 퀸빅토리아가든에 설치된 나오미밀그럼재단의 엠파빌리온MPavilion(2014-), 셔먼현대미술재단이 의뢰해 시드니에서 추진된 '즉흥 구조Fugitive Struc-tures'(2013-2016), 그리고 빅토리아국립미술관의 여름 건축 커미션(2015-)이다.

이 소규모 프로젝트들에 대한 대중적인 호응에도 불구하고 건축 비평가들과 디자인 매체는 이를 축소된 건축, 공공 미술 또는 기업 브

랜딩을 위한 수단 정도로만 취급하고 묵살하는 등 회의적인 시각으로 평가하곤 한다. 사실 이런 비평은 일시적이고 동시대적인 건축적 아이디어에서 비롯되는 이 소박한 개입들의 잠재력을 간과하고 있다. 이 아이디어는 '사회적으로 조응'하며 공감을 드러낸다. 실제 크기의 이 새로운 형태들은 디자인 아이디어를 '실행'하고 다양한 관객에게 다가가며, 사람들이 능동적으로 참여하게 하는 새로운 경향을 주도하고, 디지털 네트워크와 플랫폼을 통해 전 세계로 전달되며 동시대 문화를 자극한다. 이처럼 일시적 실험은 디자인 아이디어를 정제하는 데 결정적인 역할을 하며 기존의 건축이 결코 할 수 없는 방식으로 '생각'이 빛을 발할 기회를 마련해 준다.[12]

이 동시대적 맥락을 들여다보면 새로운 '움직임'이 큐레토리얼 실천 속에서 나타나고 있음을 분명히 알 수 있다. 즉 전통적인 '실물' 전시 형식의 역사적 계보와 관계성이 있긴 하지만 그럼에도 이 움직임은 기존의 실천과는 뚜렷이 구분된다. 이 장에서는 그것을 '전시물로서 디자인' 움직임이라고 표현하는데, 이는 탐구적이고 개방적인 형태의 실천에 응답하려 한 것이다. 이러한 큐레토리얼의 손길hand이 초기 연구와 진보적인 디자인을 시험하는 장으로서 전시 공간을 열어줄 수 있을 것이다.

전시물로서 디자인 (전시 제작자로서 큐레이터)

'전시물로서 디자인' 움직임에서 전시 공간의 특성은 전시의 큐레토리얼 의도와 개념을 개발하는 데 핵심이다. 이 새로운 움직임에 따른 전시 환경은 '신작'으로 의뢰해 조성되는데, 여기서는 전시 디자인 그 자체가 하나의 전시물이자 가장 우선적인 매개 체계로 인식된다. 전시 디자인을 단순히 배경이나 보조적인 요소 정도로 보던 관행과는

확연히 다른 접근이다.

대개 그 의도는 공간의 원래 특성을 일종의 수행적 마주침의 장으로 변화시킴으로써 강렬한 경험을 촉발하는 것이다. 즉 공간 자체가 공명과 집중을 불러일으키는 공간 경험을 창출하는 매개 환경인 것이다. 이 경우에 디자인은 교류와 토론을 위한 장이 되기 위해 생생한 시험이나 실험 또는 1:1 스케일의 무대 역할을 한다.

큐레토리얼 개념 연구의 초기 단계부터 전시 디자인을 포함하는 일은 뮤지엄 프로세스의 관행인 '사일로silo'[13]로부터 벗어나는 시도다. 하지만 사실 뉴 큐레이터의 프로세스 내에서는 무척 자연스러운 일이다. 뉴 큐레이터는 디자인 교육을 받았거나 디자인 관련 분야에서 일해본 사람일 가능성이 높은데, 이는 공간을 디자인한 경험이 있고 또 그것을 충분히 이해하고 있어서 그런 프로세스가 몸에 배어 있음을 뜻한다.

'전시물로서 디자인'은 기본적으로 협력적이면서 여러 주체가 참여하는 동시대 실천의 큐레토리얼 프로세스를 반영한다. 그렇듯 디자이너는 프로젝트를 추진할 개념적 의도를 정의하는 초기 대화 및 연구 단계부터 참여한다. 많은 박물관과 미술관에서 디자인은 큐레토리얼 프로세스의 초기 단계에서 배제된 상태로 개발되고, 이후 확정된 전시 목록이나 소장품을 반영하는 것이 고작이다. 말하자면 전시를 위한 미적 형태를 만들거나 전시를 '포장'하는 정도다. 반면에 '전시물로서 디자인'은 연출할 최종 목록이 결정되기 이전에 대부분의 개념이 설정되고 디자인도 완성된다.

이런 점에서 '전시물로서 디자인' 움직임은 (프로그램, 맥락, 장소와는 별개로) 1:1 스케일로 건축의 일부를 복제하는 것을 최소화하고 그보다는 의미 있는 공간 경험을 만들어내려 한다. 아마도 압축, 이완, 물질성, 빛 분산 등 건축적 특징들을 매개하는 '마주침'과 무대연출 사이의 중간 어디쯤일 것이다.

여러 사례에서 볼 수 있듯 '전시물로서 디자인' 움직임은 설치 프로세스의 중간 단계에서 짧은 시간 안에 장소에 걸맞게 모형을 제작

하고 설치하는 실험을 거친다. 참여적인 공간 경험은 디자인 아이디어를 내는 일과 시험하는 일을 매개한다. 결과적으로 건축 프로세스 본연의 느린 속도와는 몹시 대조적이다. 전통적인 건축과 비교하면 '전시물로서 디자인'은 엄격한 행정 서류가 (일반적으로) 요구되지 않고 늘어지는 이해관계자의 자문뿐 아니라 규정에 따른 지루한 승인 절차도 필요 없다.

대신에 기간이 짧은 기획전이든 페스티벌이든 프로젝트 공간과 같이 일시적인 공간 행사든 신속하게 진행되는 큐레이팅 상황에 잘 대응한다. 게다가 진보적인 문화 환경에 맞춰 전시 공간을 전통적이고 교육적인 미술관 공간보다는 체험형 연구실live laboratory 또는 탐험하는 장소로 간주한다. 따라서 기성품을 사용하거나 저렴하고 구하기 쉬운 재료를 적절히 사용하는 것이 하나의 특징이기도 한다. 재료 자체가 큐레토리얼 접근에서 핵심인 경우도 있고 그 재료의 일반적인 활용 방식을 전환하는 새로운 방식의 디자인을 유도하기도 한다.

이 장에서는 1:1 스케일의 전시 방식을 넘어 확장된 전시 및 프로그램의 최근 사례들을 제시한다. 작은 규모부터 큰 규모까지, 또 기관 내부 전시부터 외부 전시까지 다양한 범위의 사례연구를 통해, '실물' 전시 방법론(건축에서 '뜯어온' 것으로 실제 건물처럼 보여주는 방식)이 디자인 아이디어를 매개하고 번역하는 공간을 만들기 위해 침투성의 신속하고 가변적인 '전시물로서 디자인' 접근으로 변화하는 상황을 살펴보려 한다.

사례연구 1

〈어둠 이후〉,

스테이트 오브 디자인 페스티벌[14], 2009.

'전시물로서 디자인'의 신속한 제작과 일시적 물질성이라는 특징은 저예산의 어려운 조건에도 깊은 인상을 남긴 이 프로젝트에서 잘 나타난다. 〈어둠 이후After Dark〉는 무대장치 같은set-like 퍼포먼스였고 주 정부state government가 예산을 지원한 디자인 프로그램인 오스트레일리아 멜버른의 '스테이트 오브 디자인 페스티벌 2009'를 위한 토론 공간이었다.

　〈어둠 이후〉는 멜버른 기반의 지역 창작자들을 위한 교류의 장을 마련하자는 제안에서 비롯되었기에 페스티벌의 산업 포럼에 '기조강연'을 하러 방문한 해외 디자이너들과 만나고 관심사를 나눌 수 있도록 했다. 보통 정부 지원을 받아 추진되는 페스티벌 프로그램들은 젊은 디자이너와 공동체 사이의 의견을 교류하는 문화를 활성화하기보다 제조업계와 산업계의 발전에 중점을 두는 것으로 악명이 높다. 그래서 〈어둠 이후〉는 이 불균형을 해소할 수 있는 완충 공간을 만들려는 의도로 기획되었다.[15]

　이 움직임은 정부 지원 페스티벌이라는 상황에서 직면하는 과제에 직접적으로 반응했다. 말하자면 디자인을 제조업계와 산업계에 연결하는 행사에 초점을 맞추기보다 오히려 디자인을 아이디어 중심의 실천이자 문화적 추동력으로서 보여주려 한 것이다. 당시의 과제는 이러한 '개념적 간극'을 메우고 멜버른 지역 주민들과 해외에서 방문한 디자이너들이 함께할 행사를 위한 공간을 기획하는 것이었다. 교류를 위한 포럼에서 그들은 쟁점을 기반으로 하는 큐레토리얼 주제와 주어진 과제에 맞춰 각자의 실천 현장에 나타난 공통점과 차이점을 논할 수 있었다.

　〈어둠 이후〉는 내가 기획했고 마치 스튜디오March Studio의 건축가들이 오스트레일리아 스킨케어 브랜드인 이솝Aesop의 설립자이자

크리에이티브 디렉터를 맡았던 데니스 파피티스와 협력해 발전시켰
다. 당시에 이숍은 진보적인 디자이너들과 일하면서 한창 확장세를
타던 신규 매장에 실험적인 건축 작업을 의뢰한 것으로 유명했다. 그
프로젝트는 이숍의 콜링우드 물류 창고 지하실에 자리 잡았고 사흘밖
에 남지 않은 기간 동안 한정된 자원을 사용해 진행되었다. 이 같은 시
간적 조건은 '전시물로서 디자인' 움직임에서 반복적으로 나타난다.

지극히 평범했던 이숍 창고의 지하실은 단순하고 고급스럽지 않
은 소재를 활용해 단기간에 탈바꿈했다. 디자이너들이 스케치하거나
아이디어를 기록할 때 즐겨 쓰는 노란색 트레이싱지를 늘어뜨리는 식
이었다. 트레이싱지에서 새어 나오는 은은한 노란빛이 함축적이며 친
밀감 있는 설치를 도드라지게 했다. 소재, 빛 분산, 세심한 구성은 관
객이 일련의 주제 토론을 진행하도록 마련된 무대에서 변형된 공간과
마주침을 경험할 수 있게 했다. 토론회에는 니파 도시(도시 레비언),
앤서니 던과 피오나 레이비[16](던&레이비), 존 워위커(토마토), 톰 코바
츠(코바츠 아키텍처), 로드니 에글스턴과 안로르 카비뇨(마치 스튜디
오), 마크 버리(디자인리서치인스티튜트) 등의 전문가들이 참여했다.

이 프로젝트는 베니스건축비엔날레의 사전 공개 때 열리는 토론
회 겸 이벤트인 '다크 사이드 클럽' 같은 국제구 행사를 참조했다. 정
작 베네치아의 행사는 다양한 관외 카페, 식당, 미술관 등 베네치아
전역에서 열리고 특별한 국제 전문가 집단에게만 공개된다. 이와는
대조적으로 〈어둠 이후〉는 콜링우드 지하실에서만 열렸고 대중성에
초점을 맞춘 페스티벌 환경을 바탕으로 지역의 창작 집단 모두에게
열려 있었다.

〈어둠 이후〉의 의도는 공간 디자인을 큐레토리얼 프로젝트의 초
기 단계부터 동등하고 필수적인 요소로 포함하는 것이었다. 이처럼
디자인 아이디어의 시험을 큐레토리얼 프로세스의 시작점에 통합하
는 노력, 그리고 신진 전문가들을 협업 동료로 끌어들이는 노력은 단

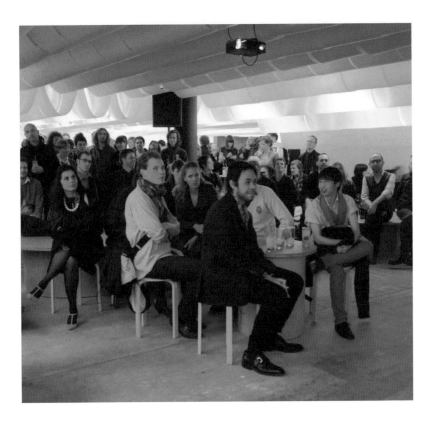

〈어둠 이후〉는 정부가 주최하는 디자인 페스티벌의 맥락에서 토론 프로그램을 일시적으로 '안착'시킬 목적으로 추진되었다. 노란색 트레이싱지로 구성된 설치는 마주침의 감각을 고양하고 디자인이 '그 자체로 하나의 전시물'이 되도록 하는 의도에서 의뢰한 작업 결과물이다. 큐레이터: 플러 왓슨. 전시 디자인: 마치 스튜디오. 사진: 토비아스 티츠.

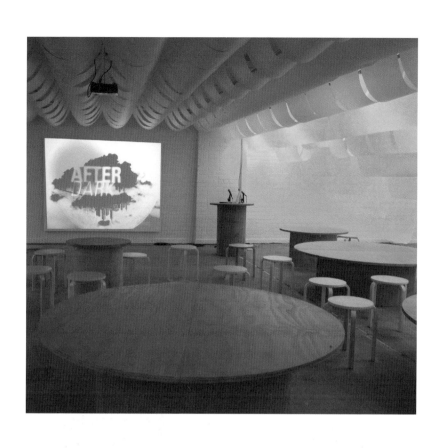

'전시물로서 디자인'의 큐레토리얼 움직임은 단순히 1:1 스케일로 건축물을 재현하려 하지 않는다. 공간을 변형적 또는 감각적으로 경험할 수 있게 하고 결과적으로 무대연출과 극장의 관계를 의도한 것이다. 이 움직임은 기성품이나 즉흥적으로 선택한 재료들을 적절히 사용하는 것이 특징이라고 볼 수 있는데, 재료의 원래 용도를 넘어선 변형이 고유한 디자인 분위기를 만들어낸다. 사진: 토비아스 티츠.

전시물로서 디자인

순히 지원하는 역할을 훨씬 뛰어넘는다. 이 프로젝트를 추진하려면 위험부담을 안고 가야 해서 오히려 전통적인 미술관의 맥락에서는 실현되기 무척 어렵다. 그러나 이 전시에서는 전시 환경을 위험부담을 감수하는 공간으로 새롭게 설정하여 실험적인 매개 방법과 아이디어의 시험대로서 큐레토리얼의 틀을 개방했다. 일시적이고 변형적이며 형태 전환적shapeshifting인 '전시물로서 디자인' 접근은 극장의 무대연출theatre scenography 장치의 특성을 상기시킨다.

　　1930년대 초 데사우 바우하우스의 인쇄 광고 공방을 맡았던 헤르베르트 바이어Herbert Bayer는 전시 디자인 그 자체를 아방가르드 실천으로 인식했고 "집단적인 노력과 효과, 그리고 소통의 힘이자 모든 매체의 정점이 되는 새로운 분야"라고 불렀다.[17] 바이어는 건축 및 디자인 전시를 완성된 작품을 다루는 정도로만 보지 않았기 때문에 전통적인 미술관과는 다른 공간 환경이 필요하다고 인식했다. 바이어의 유명한 〈응시 영역 다이어그램Diagram of Field of Vision〉은 독일 공작연맹이 의뢰한 설치 작업인 〈우리 시대의 방Room of Our Time〉(1930)의 초기 실험으로 구상된 것이다. 이 다이어그램은 새로운 유형의 공간 경험을 매개함으로써 설치 디자인에 중대한 전환을 불러왔다. 전시 공간에 관람자를 두고 관찰자의 응시 영역에 맞춰 패널과 전시물을 배치한 것이다. 벽면에 그림을 거는 전형적인 방식과 다르게 바이어는 패널을 관람자의 시선에 맞출 수 있도록 눈높이를 기준으로 위아래 위치에 따라 적절한 각도로 기울였다.[18] 바이어의 다이어그램은 오늘날의 큐레토리얼과 미술관 실무에도 여전히 영향을 미치고 있다.[19]

　　확실히 〈어둠 이후〉는 바이어가 제안한 대로 공간을 매개했다. 즉 퍼포먼스를 통해 관람객이 대화에 직접적인 관계를 맺게 하는 가변적 공간 연출을 잘 활용하는, 한층 침투적이고 반응적이며 조정 가능한adaptive 큐레토리얼이었다. 촉박한 일정과 빠듯한 예산에도 〈어둠 이후〉는 공간적 마주침을 고양하도록 '전시물로서 디자인' 움직임 전략을 잘 구사했다. 이는 디자인 결과가 건축의 일부에 그칠 수 없다는

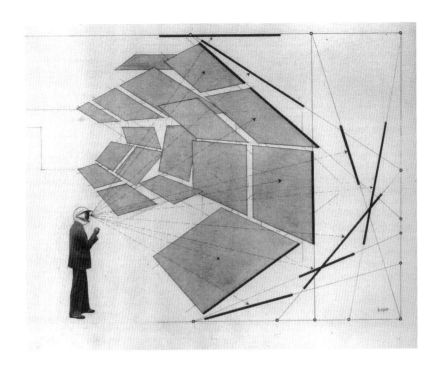

헤르베르트 바이어의 〈응시 영역 다이어그램〉은 〈우리 시대의 방〉
(1930)이라는 설치를 위해 구상되었다. 이 다이어그램은 바이어의
설치 디자인 접근법에서 핵심을 이루는 요소가 되었으며 전시 공간
에 관객을 두고 관찰 시점에 맞게 패널과 전시물을 배치함으로써 중
요한 패러다임 변화를 이끌었다. ©Herbert Bayer/VG Bild-Kunst.
Copyright Agency, 2021.

전시물로서 디자인

인식, 다시 말해 더 큰 맥락이나 프로그램, 공간과 연결되는 것의 결핍에 대한 문제의식에서 비롯되었다. 끝으로 이 움직임이 의도하는 바는 관람객이 건축의 질적인 부분들, 즉 빛, 공간의 함축, 조망 등을 경험할 수 있는 곳에서 공간적인 마주침을 고양하는 것이다.

아울러 '전시물로서 디자인'이 엄격하거나 확정적인 전략을 실현한다고 여기기보다는 상호 반응적이고 융합하는 생태계에 존재한다고 인식하는 것이 중요하다. 이는 프로젝트 기간 내내 서로 변화하고 융합하고 영향을 미치면서 이 움직임의 개방성을 반영하는 것이기도 하다. 〈어둠 이후〉의 반응적이고 조정 가능한 '전시물로서 디자인'이 또 다른 큐레토리얼 움직임인 '퍼포먼스로서 행사'와 겹치고 이어진다는 것을 이 책의 6장에서 확인하게 될 텐데, 퍼포먼스와 교류를 통해 공간을 활성화할 수 있도록 참여형 토론과 대화로 구성한 프로그램을 다룰 것이다. '퍼포먼스로서 행사'는 신중히 계획된 공간 매개를 촉진하여 결과적으로는 아이디어를 펼쳐보고 시행해 보고 자유롭게 논의하는 일종의 교류를 위한 퍼포먼스 무대 역할을 한다고 요약할 수 있다.

사례연구 2

〈미래는 여기에〉, 런던 디자인박물관,

멜버른 RMIT 디자인허브, 2014.

'전시물로서 디자인' 움직임은 RMIT 디자인허브에서 열린 〈미래는 여기에The Future Is Here〉의 큐레토리얼 의도에서 빠질 수 없는 부분이다. 전시의 중심 주제를 대변할 수 있는 지역 디자인 리서치 프로젝트에서 도출한 아이디어들을 큰 규모의 건축으로 '시험'한 것도 이에 해당한다. 이 전시는 애초에 런던 디자인박물관의 순회전으로 계획되었으나 RMIT 디자인허브와 디자인박물관의 큐레이터 알렉스 뉴슨이 공동 큐레이팅하고 재맥락화하는 방식으로 변경되었다.[20] 이 전

시에서는 3차 산업혁명 또는 포스트 디지털 시대의 맥락 속 '새로운 산업혁명'과 새로운 기술의 충격을 이야기했다. 전시는 예컨대 이런 의문을 제기하기도 했다. '3D 프린팅, 생체 모방, 로봇 제조 같은 디지털 기술이 우리 미래와 관련해서 무엇을 의미하는가?'

전시 환경은 '그 자체가 하나의 전시물'이 되도록 재구성되었고 기획 의도는 실제 크기의 건축적 구조물을 제작하는 것이었다. 그 구조물은 전시품들의 '집'일 수도 있지만 더욱 중요히 실제 같은 공간 경험을 하게 한다. 그렇다고 새로운 제조 기술을 물신화하기보다는 오히려 그 기술에 대한 디자인 실험과 사색을 큐레토리얼로 명확히 표출하는 생생한 리서치 실험 과정을 관람객이 경험할 수 있도록 한다.

'전시물로서 디자인' 구조는 2013년 디자인리서치인스티튜트를 위해 기획한 전시 〈컨버전스〉에서 처음 전시된 건축가 롤런드 스눅스 Roland Snooks의 프로토타입을 시작점으로 삼았다. 스튜디오 롤런드 스눅스의 대표이자 건축 연구자인 스눅스는 컴퓨테이션 건축compu-tational architecture 영역에서 세계적 명성을 얻은 오스트레일리아 최고 전문가 중 한 명이다. 스눅스와 계속해서 진보적인 방식에 관해 나눈 대화로부터 이 전시에서 아이디어를 실행할 방법이 도출되었다.

실험적이면서도 짧은 시간 안에 제작된 1:1 스케일의 의뢰 작업은 '전시물로서 디자인' 형식에서 볼 수 있는 전시의 전위적이고 수공예적인 정신을 잘 드러냈다. 스눅스의 디자인은 로봇 활용 제작, CNC 밀링, 레이저커팅 기술을 전통적 보트 제작 기술과 결합했다. 탁자의 골격 구조는 집단 지성swarm intelligence의 개념을 떠올리게 했고 구조의 골격은 로봇 활용 공정에서 제작된 압출물의 단면으로 만들어졌다. 그 결과는 새, 물고기, 곤충의 군집 체계를 디지털로 번안함으로써 탄생한 구조적이고 장식적인 특징을 지닌 탁자와 디스플레이 패널 세트였다.[21] 그 구조물에 로봇으로 구현한 발포 패턴들은 "섬유 유리 표면에 서로 다른 밀도로 분포한 채 수직과 수평의 변화를 결

속하며 섬세한 공간의 마법을 부리는 나선형 구조 보강재" 역할을 했다.[22] 전시 그래픽 아이덴티티와 그래픽 언어는 일종의 탐구적 프로세스를 추구했다. 지역 디자이너 브래드 헤일록Brad Haylock과 스튜어트 게디스Stuart Geddes가 디자인한 그래픽 요소들은 개인의 손 글씨를 디지털 형태로 구현하는 알고리즘을 사용했다. 디지털로 된 전시 서문 패널에 글자가 디스플레이될 때마다 같은 글자라도 매번 조금씩 다르게 나타나는 식이다. 전시 공간의 마지막 부분에 있는 사진이 화룡점정이다. 한 디자이너가 구불구불한 채찍 무늬로 장식된 기중기에 매달려 있는 장면인데 그 이미지는 "두 세계가 함께 간다: 새로운 기술과 전통 기술이 함께"라는 전시 주제를 생동감 있게 보여준다.[23]

'전시물로서 디자인' 움직임 탓에 〈미래는 여기에〉 역시 위험에 노출되었다는 점은 의심의 여지가 없다. 우선 대단히 사변적이고 미처 검증하지 않은 구조 그 자체를 전시의 맨 처음 전시품으로 의뢰하는 위험이 있었다. 두 번째로 그 구조물을 실현하기 위해서 큐레이터, 연구자, 디자이너, 제작자 사이의 협력적인 연구 교류가 추진되었다. 세 번째로 그 구조는 전시 기획 단계 및 제작 공정과 동시에 디자인하고 시험했고, 연구자들은 각 분야에서 최고였지만 전시 일정이 촉박했던 데다 실험적인 구조들을 제작하기에는 경험이 불충분했다.

그러나 이러한 위험성은 설치의 실험적인 속성, 그리고 공유하고 변형할 수 있는 공간의 마주침을 통한 '수행적인' 디자인 아이디어의 의도에 기본적으로 내재되어 있다. 따라서 큐레토리얼의 남은 과제는 구조적 실패의 위험을 완화하면서 한편으로 유연하고 능숙한 큐레토리얼의 틀을 더욱 강화하는 것이 되었다. 그 틀은 시험하고 디자인하고 조성하는 진행 과정에 전시 요소들을 잘 맞춰가는 쪽으로 제작 기간 내내 발전시켰다.

이런 맥락에서 실험의 '실패'는 연구자에게 특별한 가치로 받아들여지겠지만 관람객을 매개해야 하는 과제는 여전히 남아 있음을 뜻한다. 그래서 이렇게 질문할 수도 있다. 어떻게 큐레이터는 (실패한 경

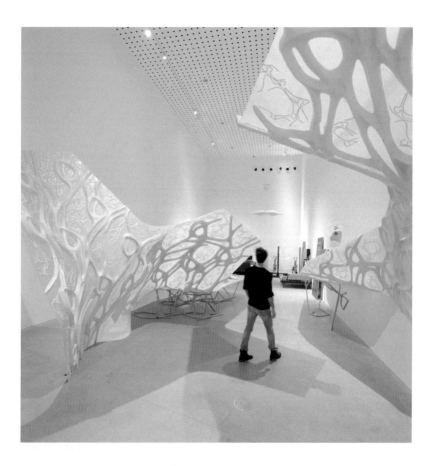

〈미래는 여기에〉의 취지는 현재의 리서치 프로젝트를 실제 크기로 '시험'하도록 의뢰하고 구축하는 것이었는데 결국에는 전시 공간 자체가 전시물이 되게 하려는 것이었다. 그 구조는 프로세스 중심의 작품과 전시물과 인터뷰 영상 들을 설치할 다양한 벽체와 패널로 구성되었다. 최종적인 복합동Composite Win 구조는 전시장을 마법처럼 세심하게 변화시키는 역할을 했다. 큐레이터: 알렉스 뉴슨(디자인박물관), 케이트 로즈, 플러 왓슨(RMIT 디자인허브). 전시 디자인: 롤런드 스눅스. 사진: 토비아스 티츠.

전시물로서 디자인

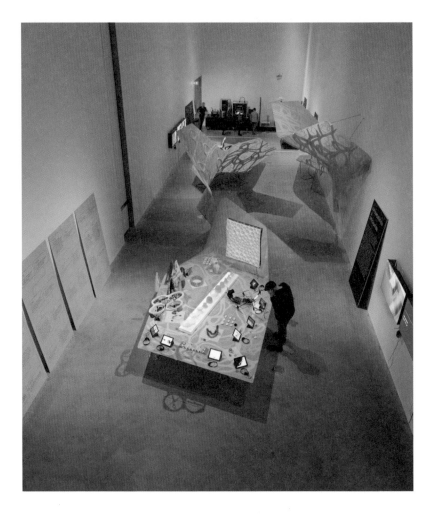

이 설치의 구조와 장식이 지닌 여러 특징은 새와 물고기의 자연스러운 군집 체계를 디지털로 전환하고 로봇 활용 제작, CNC 밀링, 레이저커팅 기술을 전통적 보트 제작 기술과 결합하는 방식으로 조합해 만들어진 것이다. 사진: 토비아스 티츠.

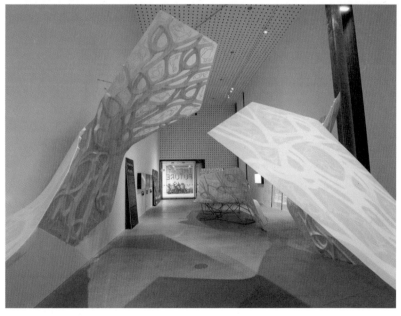

전시물로서 디자인 65

우를 포함해) 시험을 비평적 큐레토리얼의 이야기로 포용할 수 있는가? 어떻게 전시 자체가 잠재적 위험성을 안은 작업을 반영하고 공개할 수 있는가? 〈미래는 여기에〉는 건축가이자 영화 제작자 집단인 너베냐 리드Nervegna Reed에게 작업을 의뢰해 단편영화 시리즈를 제작함으로써 혹시 모를 실패에 대한 대안을 마련했다. 이 영화는 실험적인 구조물을 만들어낸 과정(아이디어 시험, 로봇 활용 제작, 금형 제작, 설치 과정 전체)을 기록한 그야말로 하나의 다큐멘터리다. 그 결과야 어떻든 시험 과정의 이야기를 담으려 했고 걸작에 집착하기보다 '전시물로서 디자인' 움직임을 부각하려는 작업이었다. 게다가 공공 프로그램으로까지 확장했는데, 서로 다른 규모의 제작 과정에 사람들이 참여하도록 한 이 계획에는 워크숍, 전시장에서 실시간 진행하는 새로운 기술 시험, 다양한 공동체의 대화 시리즈 등이 포함되었다.

〈미래는 여기에〉를 위한 '전시물로서 디자인' 움직임을 돌아보면 이 움직임에 큐레토리얼 사고의 뚜렷한 전환이 요구된다는 점은 분명하다. 즉 매개 권한이 있는 큐레이터에서 일련의 실험과 탐구를 지원하고 또 실현하는 공간 제작자인 큐레이터로 전환할 필요가 생긴 것이다. 이처럼 이 역할과 움직임에서 큐레이터가 운용하는 방식은 극적인 전환을 이룬다. 말하자면 콘셉트를 발전시켜 콘텐츠를 (전경으로) 선정하고 마지막에 (배경이 되는) 전시 디자인을 위한 브리프brief를 작성하는 식의 고착된 프로세스를 탈피하며 콘셉트, 콘텐츠, 공간 경험이 어우러져interwoven 이를 프로젝트의 첫 단계부터 동시에 고려하는 프로세스를 지향한다.

〈어둠 이후〉 같은 프로젝트들은 고급스럽지 않은 한 가지 소재로 몰입감을 부여하는 방식을 통해 '전시물로서 디자인'을 직접 적용한다. 이는 아이디어를 실현하고 공유하는 마주침의 공간에서 나타나는데, 공간 연출과 안무의 관계가 형성되면서 관객과 상호 교류하는 과정을 촉발한다. 그러나 〈미래는 여기에〉의 경우 '전시물로서 디자인' 움직임은 큐레토리얼 프로세스를 더욱 개방화하고 공간 그 자체를 전시물로 인식하게 해 전시를 만드는 전 과정에서 다루는 데까지

발전시킨다. 큐레토리얼의 틀은 위험을 감수함으로써 여러 방면에 능숙하고 반응적으로 변화하며, 디자인 아이디어를 표출하고 실행하는 기획 의도는 관객이 공간 자체를 실물 크기 전시물로 경험함으로써 더욱 즉각적이고 이해하기 쉬워진다.

사례연구 3

〈공간을 감각하기: 다시 상상하는 건축〉,

영국 왕립미술아카데미, 런던, 2014.

영국 왕립미술아카데미의 건축 부문 책임자 겸 하인즈 큐레이터Head of Architecture and Heinz Curator를 역임한 케이트 굿윈은 소중한 역사적 문화 기관의 맥락에서 건축적 디스플레이에 대한 통념에 도전할 의지를 품고 있다. 갤러리 내 건축적 경험을 소통할 새로운 방식들을 실험하면서 굿윈은 전통적인 재현 방법을 넘어설 새로운 매개 방법을 탐구한다.

〈공간을 감각하기: 다시 상상하는 건축Sensing Spaces: Architecture Re-imagined〉을 위해 굿윈은 건축의 촉각적 특성을 살리고 사람과 공간 사이의 교감을 끌어낼 방안을 모색했다. 〈공간을 감각하기〉에는 재현 방식이 사용되지 않았다. 대신에 내용을 전달하기 위해 우선적으로 사용된 방법은 건축 그 자체를 경험하는 것이었다. 굿윈은 그 전시에 대해 적은 글의 결말에서 이 점을 잘 설명하고 있다.

> 건축적 전시가 '건축물real thing'을 제시할 수 없다는 문제를 안고 있다는 사실이 안타까울 때가 많다. …… 나는 전시의 특정한 맥락이 건축을 제대로 즐길 수 있는 대안적인 가능성을 마련해 주리라 믿고 있다. 건축을 주제로 설정함으

전시물로서 디자인 67

로써 특히나 큐레토리얼 사고와 공간적 사고가 결합할 때 새로운 가능성이 펼쳐진다.[24]

굿윈은 이 콘셉트를 설치로 실현하고자 전 세계의 일곱 건축가에게 신작을 의뢰했고 기존의 건물이나 형태에서 추출해 전시하기보다는 각자 주어진 공간[25]에 내재한 무언의 감각적인 경험을 끌어내도록 요구했다. 각 작업에는 19세기에 지은 왕립미술아카데미의 주 전시실들 중 서로 다른 공간이 할당되었는데, 관람객이 통합적인 전시 경험을 하게 되는 공연장 같은 것이었다. 초대 전시 작가들인 그래프턴 아키텍츠Grafton Architects(아일랜드), 디에베도 프랑시스 케레Diébédo Francis Kéré(부르키나파소, 독일), 구마 겐고隈研吾(일본), 페소 본 에리스아우센Pezo von Ellrichshausen(칠레), 에두아르두 소투 드 모라Eduardo Souto de Moura(포르투갈), 알바루 시자Alvaro Siza(포르투갈), 리샤오둥劉小東(중국)은 문화적으로나 세대적으로나 지역적으로나 공통점이 없는 전문가들이었다.

굿윈은 기획 콘셉트가 각 건축가에게 명백히 역설적이라는 점을 인정한다. 우선 그 기관의 전시실은 물리적으로나 심리적으로나 건물 자체의 경험이 강해서 그 장소성과 새로운 프로그램이 상충할 수밖에 없는 환경이다. 두 번째로 건축적 '경험' 또는 건물이 주는 느낌은 주관적인 인식 및 시간 감각과 연결되어 있으므로 설정된 조건들이 극단적으로 다르게 해석될 수 있다.[26] 굿윈은 사전에 공간들을 정해두지 않고 아이디어와 공간의 특성이 관계성을 획득하도록 각 건축가의 프로세스와 내용에 따라 작품의 위치를 정했다. 이런 특성에 따라 전시는 각 설치가 개별적일 수는 있어도 전체적으로는 조화를 이루는 집단적인 작업으로 기획되었다.

건물 앞에 있는 정원에서 관람객은 중앙 광장의 가장자리에 있는 알바루 시자의 세 노란색 기둥과 만나게 된다. 각 기둥은 왕립미술아카데미의 파사드가 지닌 리듬과 대조를 이루는 위치에 있다. 전시실 공간에 들어서서 중앙 홀 옆방으로 가면 페소 본 에리스아우센의 신

전 모양temple-like 구조가 관람객으로 하여금 그 형태와 금박 천장의 장식적인 아름다움에 감탄을 자아내게 한다. 중앙 홀에서 더 들어가면 에두아르두 소투 드 모라가 설계한 두 개의 콘크리트 구조물이 나타나는데, 이 구조물은 새로운 공간 관계를 형성하도록 배치되어 실내 출입구들의 형태와 공명한다. 그다음의 두 전시실에서는 구마 겐고가 만들어낸 대나무 격자 구조가 편백 향과 다다미와 어우러진다. 두 전시실 뒤편에는 디에베도 프랑시스 케레의 터널 모양 설치가 있는데, 관람객이 긴 '짚'을 구조물에 끼워 넣어서 매끈한pure 것을 북실북실한hairy 것으로 변형하는 행위에 참여할 수 있게 했다. 방이 늘어선 공간의 맨 끝에는 리샤오둥의 미로 같은 벽이 세워졌다. 개암나무 가지로 만든 이 벽은 젠 정원Zen garden과 함께 성찰적인 분위기를 연출하고 그래프턴 아키텍츠가 설계한 두 개의 몰입 공간에서 이 여정의 절정을 맞게 된다. 시노그래퍼인 하리우 시즈카와 함께 디자인한 이 공간은 '물질' 경험으로서 빛의 개념을 제시한다.[27]

규모, 생산 그리고 어떤 면에서는 집단적인 설치의 스펙터클 때문에 〈공간을 감각하기〉가 '실감 건축'의 전통, 즉 1:1 스케일의 부분 건축물이 전시실의 '중립적' 공간에 놓이는 전통과 연계되었다는 주장이 있을 수 있다. 하지만 굿윈의 기획 의도는 전적으로 새롭고 시도되지 않은 건축 작업 의뢰를 통해 공개적인 실험을 감행하는 열린 의제 open-ended agenda를 추구하는 것이다. 각 작업이 그 자체가 전시품임을 부각하는 '전시물로서 디자인'의 측면에서 보자면 〈공간을 감각하기〉는 각 전시실의 공간에서 건축적 '경험'을 통해 고양되는 공간과의 마주침이라는 일종의 안무 연출 순서choreographed sequence로 여겨진다. 관람객은 전시실들을 지나가면서 이성적으로 분석하다가도 만나는 작업들에 감정적으로 또 감각적으로 반응하는 데 집중하게 되는 변화를 겪는다. 전시는 이러한 과정을 통해서 건축의 촉각적이고 감성적인 특질들, 그리고 그 특질들이 우리의 일상적인 경험에 기

여하고 영향을 주고 있음을 대중적으로 인식하게 한다.

〈공간을 감각하기: 다시 상상하는 건축〉은 왕립미술아카데미에서 이전에 진행한 대형 프로젝트 경력 연구들 중 예컨대 스털링의 1:1 스케일 전시물이 포함된 〈새로운 건축: 포스터, 로저스, 스털링〉(1986) 또는 이보다는 조금 작은 규모인 〈렌조 피아노: 건물 짓기의 기술〉(2018-2019)과 과감히 결별하겠다는 강한 의지를 표명했다. 굿윈은 설명적인 장황한 글이나 관객을 훈계하는 전시 요소들의 철저한 배제, 단기적인 제작 및 설치 과정, 공개 브리프 등 〈공간을 감각하기〉에 결부된 큐레토리얼의 어려움을 다음 글에서 술회한다.

> 최우선 목표는 경험을 강조하는 장소가 되는 것이고 해설은 최소한으로 유지하는 것이기 때문에 이 결정은 기획 단계에서 약간의 저항에 직면하기도 했다. ⋯⋯ [28]

이 실험은 교육적인 마주침보다는 오히려 실험적인 마주침에 참여하고자 하는 방문객의 의지에 달려 있었다. 사실 '전시물로서 디자인' 접근 방법 덕분에 전시는 전환적인 마주침을 제공하고 다양한 관객에게 친화적으로 바뀔 수 있었다. 결과적으로 실험과 위험은 상쇄되었다. 72일간 16만 4,000명의 관객을 동원했고 주요 언론과 소셜미디어에 언급되면서 다양한 사람이 참여해 왕립미술아카데미에게 대중적인 성공을 안겨주었으니 말이다. 건축 평론가 로언 무어는《가디언》의 전시 비평에서 이렇게 요약했다.

> 감각들의 현존, 말하자면 한 공간에 작거나 크거나 밝거나 어둡거나 거칠거나 부드러운 것이 존재하는 것, 그리고 그 사이를 통과하는 것을 인지하게 하는 전시다. 이 전시는 본질적임에도 (종종) 간과하기 쉬운 건축의 속성들을 상기시킨다. [29]

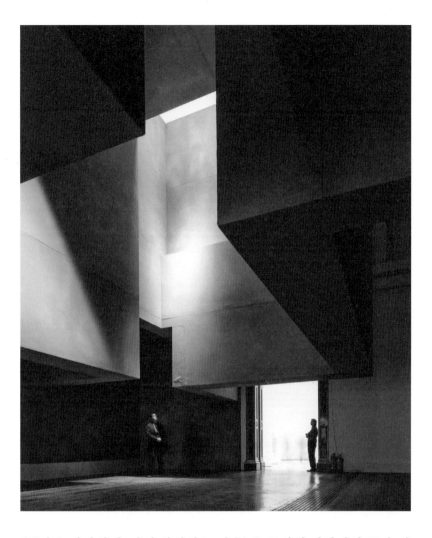

⟨공간을 감각하기: 다시 상상하는 건축⟩은 무언의 감각적인 공간 경험 그리고 본질적임에도 간과하곤 했던 건축의 속성을 전하고자 했다. 큐레이터: 케이트 굿윈. 설치 디자인: 그래프턴 아키텍처. 사진: 앤서니 콜먼. 이미지 출처: 왕립미술아카데미, 런던, 2014.

전시물로서 디자인

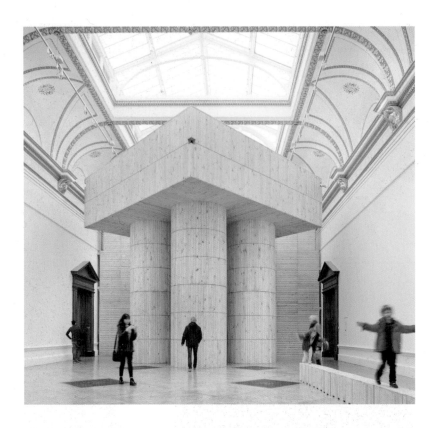

페소 본 에리스아우센의 신전 모양 구조가 관람객으로 하여금 그 형태와 금박 천장의 장식적인 아름다움에 감탄을 자아내게 했다. 사진: 앤서니 콜먼(왼쪽), 제임스 해리스(오른쪽). 이미지 출처: 왕립미술아카데미, 런던, 2014.

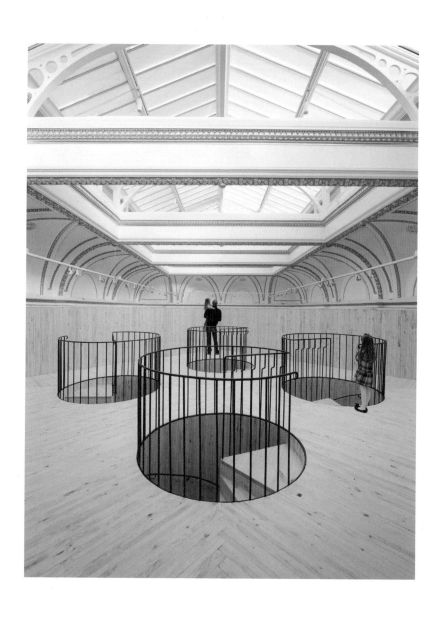

전시물로서 디자인

사례연구 4

〈액체 빛〉, 플로레스&프라츠 기획,

베니스건축비엔날레, 2018.

베니스건축비엔날레는 동시대 건축에서 세계적으로 가장 영향력 있는 국제 '박람회'로 알려져 있다. 이 집단적인 형식(제시된 핵심 주제에 대해 반응해 각 국가의 총감독이 기획한 전시와 자국에서 기획한 전시가 다양한 장외off-site 행사 및 프로그램과 병행되는 것)을 통해서 비엔날레는 전 지구적 연구와 동시대 실천에 몰입하고 도전한다.

런던 AA스쿨의 책임자를 역임한 브렛 스틸Brett Steele은 『디스플레이되는 건축: 베니스건축비엔날레의 역사Architecture on Display: On the History of the Venice Biennale of Architecture』(2010)라는 책의 서문에서 다음과 같이 언급했다.

> 오늘날 비엔날레의 중요성을 등록과 기반 시설에 근거를 두는데 이 무시할 수 없는 이중의 존재는 건축계뿐 아니라 동시대 건축 전시를 보러 전 세계에서 찾아오는 관객들에게까지 순간력impulses을 확인시켜 준다. …… 지금까지 비엔날레는 그 자체로서 일종의 생생한 기록이 되어왔다. 즉 건축의 동시대적 분투기라고 할 수 있는데 한편으로는 문화를 투영하는 형태로서, 또 다른 한편으로는 전시물의 생산으로서 드러난다.[30]

시각예술 영역의 비엔날레 디스플레이가 한 세기 이상을 거슬러 올라가는 오랜 역사인 반면에 건축 영역의 공식적인 첫 전시는 1980년이 되어서야 열렸다. 파올로 포르토게시Paolo Portoghesi가 총괄을 맡은 〈과거의 오늘La Presenza del Passato〉이라는 제목의 이 전시는 실물 크기의 설치 시리즈를 통해 포스트모더니즘 운동의 영향과 잠재력을 보여주는 데 초점을 맞추었다.

『디스플레이되는 건축: 베니스건축비엔날레의 역사』에서 에런 레비와 윌리엄 멘킹은 "건축이 전시를 통해서 문제를 제기한다는 간소한 전제를 둘러싼 건축과 청중 사이의 불편한 관계"를 보여주려 했다.[31] 그들은 베네치아에서 열린 포르토게시의 전시를 언급하면서 "'스트라다 노비시마Strada Novissima'라는 이름의 섹션은 …… 선구적인 세계 건축가들이 디자인한 극적인 파사드 시리즈로 구성된 코르데리에 델라르세날레Corderie dell'Arsenale를 새롭게 복원했다."라고 썼다. 또한 그들은 "(그 전시의) 대단히 연극적인 특성이 …… (오늘날) 그 뒤를 잇는 기획에서도 하나의 기준점 역할을 해오고 있다."라고 주장한다.[32]

레비와 멘킹이 밝히고 있듯, 포르토게시의 연극적인 파사드주의façade-ism가 지속해서 미치는 영향과 실물 크기의 전시물들은 베네치아의 고착된 큐레토리얼 전략으로 이어지고 있으며 건축에서 '뜯어온' 디스플레이 또는 '실물 건축' 디스플레이의 역사적 전통으로 남아 있다. 비엔날레에서 임명한 총감독creative director이 기획한 국제주제전은 코르데리에[33]의 넓은 공간에서 열리는데, 초대받은 전시 프로젝트들은 1:1 크기의 복제물 또는 '소형 건물'을 설치해 큰 규모의 공간에 적절하게 대응하려는 양상을 띤다. 대부분의 경우 공동의 주제에 대한 다양한 접근을 제시하는 개념이나 명제 또는 진행 중인 연구 측면에서 각 작품은 서로 별다른 연계성 없이 병치되어 있다. 〈덜 미학적인, 더 윤리적인〉(2000), 〈바깥: 건축, 건물을 넘어〉(2008), 〈커먼그라운드〉(2012), 〈전선에서 알리다〉(2016)가 이 같은 반복을 보여준 사례들이다.

그러나 최근에 매개라는 새로운 정신, 즉 '전시물로서 디자인' 움직임에 깊이 공명하는 더욱 침투적이고 실험적이고 공간 실행적인 의도가 베니스건축비엔날레에서 두드러지고 있다. 바르셀로나 기반의 건축가 리카르도 플로레스Richardo Flores와 에바 프라츠Eva Prats

의 〈액체 빛Liquid Light〉이 그 예다. 이 전시는 2018년 비엔날레 총감독 이본 패럴과 셸리 맥너마라가 기획해 아르세날레 건물에서 열린 '자유공간' 주제전 중 한 전시로, 플로레스&프라츠[34]가 최근에 완료된 재생 프로젝트인 바르셀로나 포블레노우 지역의 살라 베케트Sala Beckett 극장의 핵심 특징을 해석한 것이다.

실제 크기 형태의 '실물 전시물'이 전통으로 자리 잡은 반면에 〈액체 빛〉은 원형을 그대로 옮긴 '복제품'에서 벗어나려고 시도했다. 미술관의 관행보다는 오히려 극장의 무대장치에 공간 연출과 미장센 mise-en-scène 개념을 참조한 디스플레이 방법을 실험한 것이다. 〈액체 빛〉은 아르세날레 건물 남향으로 열린 창에서 자연광이 들어오는 조건을 장점으로 활용하면서 전시물의 대단히 중요한 버팀목으로 삼았다. 건축가들은 30여 년간 비워둔 채 방치한 옛 노동조합 건물의 천장에서 훼손된 틈을 발견했고 그 틈으로 새어든 빛 광선은 그 강력한 분위기에 시적인 영감을 주었다. 자연광을 역이용하는 콘셉트는 살라 베케트의 순환 공간을 부각했고 특히 〈액체 빛〉에서는 베네치아 낮 동안의 태양 궤적을 추상적으로 그려내는 역할을 했다.

〈액체 빛〉의 재료가 지닌 특성들은 미장센의 장면전환 과정 속성을 잘 드러내는 요소들과 실제 요소들 사이를 오갔다. 표면은 실제 요소와 모조 요소simulated elements를 활용하고 질감은 원형과 디지털 프린트를 적절하게 활용했다. 낮은 칸막이는 방문객이 쉴 수 있는 원목 벤치가 되었고 목재로 두른 높은 벽체는 벤치의 등받이가 되게끔 짜 맞춰져 연결되었다. 세라믹 타일 바닥을 걷는 발자국 소리는 이내 아르세날레의 콘크리트 바닥 위를 내딛는 소리로 변한다. 그러나 무엇보다도 극장을 직접적으로 참조한 것은 '무대장치 같은' 목구조 벽체의 무척 얇고 연약한 특성이다. 무대를 돌아 뒤편으로 가면 방문객은 바르셀로나의 플로레스&프라츠 스튜디오를 재현한 모습 또는 스튜디오 일부를 발견한다. 각종 모형, 도면, 영상, 문서류 따위가 포함되어 있는데 건축의 전문적인 작업이 진행되는 동안 생겨난 아이디어, 시험, 중간 과정의 풍부한 층위를 그대로 펼쳐둔 것이다.

이것이 내가 제시한 핵심적인 출발점이다. 〈액체 빛〉은 '실물 건축'의 나열을 넘어 더욱 탐구적이고 개방적인 '전시물로서 디자인' 움직임에 다가갔다. 이 전시물은 건축적 복제물, 즉 건물 자체를 그대로 모방하기로 고려한 것이 아니라 건축 프로그램을 연극에 직접 빗대어 건축이 완성되는 아이디어와 과정을 차례차례 드러내는 여러 겹의 미장센을 의도한 것이다.

플로레스&프라츠가 건축에서 '뜯어온다'는 것이 무엇인지 제대로 보여준 이 탁월한 접근은 에바 프라츠가 2019년 RMIT 대학에서 취득한 실무 기반의 박사 학위에 뿌리를 두었다고 할 수 있다. 「의뢰인을 관찰하기, 기존의 것을 그리기: 기존 건물을 다루는 건축의 세 가지 사례To observe with the client, to draw with the existing: Three cases of architecture dealing with the 'as-found'」라는 제목의 논문은 프라츠의 연구 과정을 기술한 것인데 살라 베케트 프로젝트를 개작re-making하는 기나긴 프로세스에 그 내용이 반영되었다. 또한 의뢰인과 함께하는 디자인 프로세스와 기존의 건물을 활용하는 디자인 프로세스에 내재된 '대화들'을 보여주는 프로세스에도 반영되었다.

게다가 베네치아에서의 〈액체 빛〉 설치와 더불어 프라츠의 박사 연구는 2019년 웨스트 런던의 로카갤러리Roca Gallery에서 비키 리처드슨의 기획으로 열린 살라 베케트 프로젝트 관련 전시에도 큰 도움이 되었다. 〈무엇을 언제: 살라 베케트의 건축 경계를 가로지르기〉라는 제목의 이 전시는 프로젝트 진행의 배후 과정, 같은 이름의 극작가 사뮈엘 베케트와의 관계, 토니 카사레스의 지휘 아래 이루어진 전속 극단의 현대적 진화에 관한 기록을 보여준다. 이러한 '도약판' 또는 촉매 효과는 '전시물로서 디자인' 움직임의 다공성과 개방성이 갖는 특징이라고 할 수 있다. 결국 〈액체 빛〉은 지적인 프레임이나 권위 있는 목소리를 적용하기보다 오히려 더 진전하기 위해 아이디어를 풀어내고 탐구하기 위해 새로운 영토를 개척했다.

전시물로서 디자인

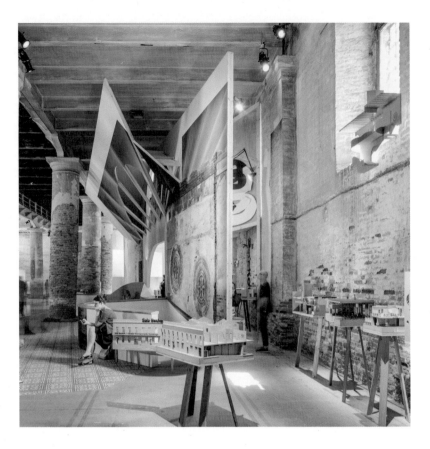

플로레스&프라츠가 생각한 전시물은 실물 크기의 복제품이 아니라 분명한 의도를 담은 두 가지 '파편들fragments'이었다. 전시물의 전면부는 건물의 채광을 고려한 살라 베케트의 조각이고 반대편은 프로젝트 진행 과정, 프로젝트에 대한 성찰, 의문, 시험이 고스란히 담긴 스튜디오 물건 중 일부, 즉 스튜디오에서 가져온 조각이다. 〈액체 빛〉, 베니스건축비엔날레, 2018. 사진: 아드리아 고울라. 이미지 출처: 플로레스&프라츠.

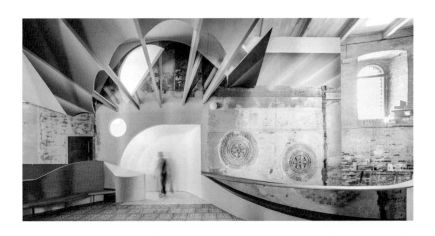

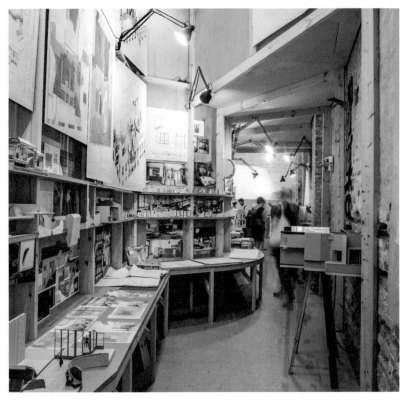

전시물로서 디자인 79

결론: 공간 제작자로서 큐레이터

이 장에서 정리한 사례연구는 전시 디자인을 궁극의 디스플레이를 위한 배경이 아니라 큐레토리얼 프로젝트의 중심 개념을 잡는 데 필수적인 부분으로 앞세우려는 확고한 기획 의도를 보여준다. 〈어둠 이후〉는 '전시물로서 디자인'의 단순 명쾌함을 선보였고 그 결과, 아이디어가 통합되고 공유되는 마주침을 위한 몰입 공간을 구현했다. 또한 상호작용과 교류를 독려하는 안무를 활용해 퍼포먼스와 공간 연출에 직접적인 관계성을 만들어냈다. 〈미래는 여기에〉에서 '전시물로서 디자인' 움직임은 전시를 만들 때 큐레토리얼 프로세스가 개념적으로 펼쳐질 기회 그리고 전시물이 말 그대로 공간에 펼쳐질 기회를 창출하는 데까지 뻗어나갔다. 위험을 감수함으로써 큐레토리얼의 틀은 더 뛰어나고 반응적으로 변화했으며, 그로 인해 관객과 더 강한 공감을 형성하는 디자인 아이디어를 만들고자 하는 큐레토리얼 의도가 잠재적으로 생겨났다.

〈공간을 감각하기〉에서 '전시물로서 디자인'은 하나의 기관이 전통적인 패러다임을 깰 수 있도록 도왔다. 개별적인 시퀀스가 전시장에서 감각적인 마주침을 통해 집단적인 연출을 이룸으로써 큐레이터는 건축 전시에 추상적이고 감성적으로 반응하고자 하는 관객의 의향을 시험해 볼 수 있었다. 건축사가인 필립 우르슈프룽이 그의 도록 글에 썼듯이 "전시를 우리가 익히 아는 것을 재현하는 수단이 아니라 우리가 모르는 것을 배울 기회로 활용할 때 새로운 장이 열린다."[35]

끝으로 〈액체 빛〉은 베니스건축비엔날레의 1:1 스케일의 복제품이라는 오랜 전통에서 진일보했고 미장센을 활용함으로써 무대의 유비analogy라는 새로운 영역으로 진입했다. 여기에서 방문객은 무대 장치 같은 환경의 한 부분이 된다는 높은 인식을 얻게 되었는데 그 환경은 주제 관련 일간daily 프로그램을 실행하는 한편, 건축가가 프로젝트를 진행하는 풍성한 과정을 친밀하게 볼 수 있게 했다.

이 모든 프로젝트가 맥락도 다양하고 의도도 서로 다르지만 그럼

에도 '전시물로서 디자인'을 앞세움으로써 경험이나 아이디어를 매개하는 새로운 방식으로 실험하는 가능성을 보여준다. 이때 큐레이터는 전시물 그 자체는 정형적인 건축의 일부가 결코 될 수 없다는 사실(맥락, 프로그램, 장소성의 실재성을 전시에 끌어올 수 없음)을 냉정하게 받아들이면서 그 사실을 고취시키고 잘 활용한다. 이 목적을 이루기 위해 '전시물로서 디자인' 움직임은 고양된 공간의 마주침을 통해서 추상적인 건축 경험을 이끌어내는데, 이때 빛, 함축, 상호작용, 소리 같은 특질들이 기획에서 의도된 경험을 유도하도록 잘 어우러진다. 또한 이 공간적 매개는 교류를 위한 하나의 공간 연출로서 작용하고, 여기서 상호작용과 토론을 위해 디자인 아이디어들이 드러나고 제시되고 촉발된다.

비판적으로 보면 동시대 큐레토리얼 실천에서 '전시물로서 디자인' 움직임을 위한 기회는 논쟁과 변화를 위한 플랫폼 역할을 할 행위주체에 달려 있다는 것이 명백하다. 가능성을 열어주고 시나리오를 그리고sketch 우리 도시와 공동체가 어떠해야 하고 그것을 어떻게 달리 구상할 수 있는지 하는 선입견을 전복시키기 위한 그런 논쟁과 변화가 기회를 만들어준다는 말이다. 또한 수행적이거나 감각적이거나 연출적인 전시 경험의 마주침을 실현할 잠재력은 잠깐 동안의 전시라도 그 과정 중에 우리와 건축의 관계에서 새로운 무언가를 밝혀내는 역량에 달려 있다.

1 저자는 real과 live를 구분하는데 전자는 건축물로 허가받아 지은 건축물을 일컫고 후자는 실제 건축물처럼 설치하지만 전시 기간 동안 일시적으로 세운 프로토타입을 가리키므로 '실물實物'로 번역한다. 실제 지어진 건물을 전시 공간에 그대로 복제하는 것은 아니라서 '재현'과는 또 다르다. (옮긴이 주)

2 Adrian Forty, 'Ways of Knowing, Ways of Showing: A Short History of Architectural Exhibitions', in *Representing Architecture. New Discussions: Ideologies, Techniques, Curation*, eds. Penny Sparke and Deyan Sudjic (London: Design Museum, 2008), 43.

3 조지프 팩스턴 경의 수정궁같이 19세기 중반을 기점으로 여러 세계박람회가 보여준 실물 전시의 충격을 추적할 수 있다. 1985년 대영박람회 행사장으로 지은 강철 구조물이라든가 1889년 파리박람회를 위해 지은 에펠탑을 보면서 받은 충격 말이다. 사실 에펠탑은 행사장 입구를 상징하는 구조물이라서 해체될 예정이었으나 라디오 송신탑 기능을 하면서 존속되었다.

4 이 파빌리온은 박람회가 끝난 1930년에 해체되었으나 그 가치를 인정받아 1986년에 다시 지어졌다. 흑백사진을 토대로 원형에 가깝게 지었고 소실된 영구 건축물을 복구한 것이 아니므로 원문에는 '복원restoration'이 아닌 '재현reproduction'으로 표현되어 있다. (옮긴이 주)

5 1:1 scale을 '실제 크기'로 번역할 수 있으나 원문에서 full scale 같은 다른 표현 대신에 이 표현을 반복해서 쓰고 있고, 또 건축의 도면과 모형에 반드시 축척을 표기하는 점을 고려해 '1:1 스케일'로 옮긴다. '1:1 축척'이라는 표현이 종종 쓰이지만 '배척'이 확대하는 경우에 쓰이듯이 '축척'은 축소하는 경우에 쓰인다. 정확히 하자면 '실척'이 맞으나 앞에서 언급한 이유로 여기서는 쓰지 않는다. (옮긴이 주)

6 Clare Newton et al., *Housing Expos and the Transformation of Industry and Public Attitudes: A Background Report for Transforming Housing: Affordable Housing for All*, (2015), 2019년 5월 31일 접속, https://msd.unimelb.edu.au/__data/assets/pdf_file/0007/2603698/Housing-expos-paper.pdf

7 *Housing Expos and the Transformation of Industry*, 5.

8 일반적으로 '찰스 & 레이 임스'로 표기하지만 원문은 레이를 앞에 두고 있다. (옮긴이 주)

9 크리스틴 파이어라이스는 캐서린 데이비드, 엘리자베스 딜러, 대니얼 리버스킨드, 바르트 로츠마, 하니 라시드의 글이 수록된 영향력 있는 책 『The Art of Architecture Exhibitions』(NAi, 2001)의 편집을 맡았다. 1980년에는 베를린에 독립 건축 갤러리인 Aedes Architecture Forum을 설립했다.

10 Daniel Libeskind, 'Beyond the Wall 26.36°' in *The Art of Architecture Exhibitions*, concept by Kristin Feireiss (Rotterdam: NAi Publishers, 2001), 66.

11 Leon van Schaik and Fleur Watson, eds., *Pavilions, Pop-ups and Parasols: The Impact of Real and Virtual Meeting on Physical Space* (special issue), *Architectural Design* 85, no. 3, (May/June 2015).

12 Van Schaik and Watson, *Pavilions, Pop-ups and Parasols*.

13 원래 곡물을 담는 저장고를 가리키지만 조직 문화의 경우에는 협력보다 경쟁 상태에 있는 부서 이기주의 현상을 말한다. (옮긴이 주)

14 State of Design Festival. 오스트레일리아 빅토리아 주 정부의 지원으로 매년 멜버른에서 개최되는 대규모 디자인 행사. (옮긴이 주)

15 〈어둠 이후〉는 필자가 2009년 디자인 페스티벌 문화 프로그램의 큐레이터로 근무할 때 요청받아서 기획한 전시다.

16 국내에는 '피오나 라비'로 잘 알려져 있다. (옮긴이 주)

17 Herbert Bayer, 'Aspects of Design of Exhibitions and Museums' (1961). 다음 책에서 재인용했다. Mary Anne Staniszewski, *The Power of Display: A History of Exhibition Installations at the Museum of Modern Art*, Cambridge, Massachusetts: MIT Press, 1988, 25.

18 메리 앤 스타니스제프스키, 김상규 옮김, 『파워 오브 디스플레이: 20세기 전시 설치와 공간 연출의 역사』, 디자인로커스, 2007.

19 Zöe Ryan, 'Taking Positions: An Incomplete History of Architecture and Design Exhibitions' in *As Seen: Exhibitions that Made Architecture and Design History*, ed. Zoe Ryan (The Art Institute of Chicago, 2017), 16.

20 〈미래는 여기에〉는 알렉스 뉴슨(디자인박물관)이 필자와 케이트 로즈(RMIT 디자인허브갤러리)와 함께 기획했으며 2014년 8월 28일부터 10월 11일까지 열렸다.

21 〈미래는 여기에〉의 전시 가이드북에서 발췌한 표현을 변형했다.

22 Leon van Schaik, 'Pavilions, Pop-Ups and Parasols: Are They Platforms for Change?', in van Schaik and Watson, *Pavilions, Pop-ups and Parasols*, 15.

23 Ray Edgar, 'The Future Is Here at RMIT Design Hub', *The Age*, 12 September, 2014.도 참조하라.

24 Kate Goodwin, 'Sensing Spaces: Reflections on a Creative Experiment', in *Sensing Architecture: Essays on the Nature of Architectural Experience*, ed. Owen Hopkins (London: Royal Academy of Arts, 2017). 16-46.

25 Goodwin, 'Sensing Spaces', 35-36.

26 Goodwin, 'Sensing Spaces', 35-36.

27 개별 작품에 대한 설명은 다음 책을 참고했다. Kate Goodwin, 'Sensing Spaces: Reflections on a Creative Experiment', in *Sensing Architecture: Essays on the Nature of Architectural Experience*, ed. Owen Hopkins (London: Royal Academy of Arts, 2017).

28 Goodwin, 'Sensing Spaces', 42.

29 Rowan Moore, 'Sensing Spaces: Architecture Reimagined - Review', *The Guardian*, 26 January, 2014, 2019년 5월 31일 접속, 2019, https://www. theguardian.com/artanddesign/2014/jan/26/sensingspaces-royal-academy-review

30 Brett Steele (preface) in Aaron Levy and William Menking, eds., *Architecture on Display: On the History of the Venice Biennale of Architecture* (London: Architectural Association London), 7-8. 2019년 5월 31일 접속, https://www.scribd.com/doc/56473891/Architecture-on-Display-FINALWeb-Selections?secret_password=5vprmxx1fmqow0x7nbv#download&from_embed

31 Levy and Menking, *Architecture on Display*, 11-14.

32 Levy and Menking, *Architecture on Display*, 13.

33 Corderie. 옛 이탈리아 해군 건물.(옮긴이 주)

34 리카르도 플로레스와 에바 프라츠의 건축 스튜디오.(옮긴이 주)

35 Philip Ursprung, 'Presence: The Light Touch of Architecture', in *Sensing Spaces* (London: Royal Academy of Arts, 2014), 53.

포용과
다양성을
위한
메타 큐레이션

캐서린 인스(런던)와
프렘 크리슈 -
나무르티
(뉴욕, 베를린)가

나눈 대화

캐서린 인스Catherine Ince는 빅토리아&앨버트박물관
이스트V&A East의 수석 큐레이터다. 2023년 개관을 앞둔
빅토리아&앨버트박물관 이스트는 런던 퀸엘리자베스
올림픽공원의 새로운 문화 학술 지구인 이스트 뱅크에
위치한 빅토리아&앨버트박물관의 새 박물관이자 수집
및 연구 센터다. 캐서린은 바비칸미술관에서 큐레이터로
재직하면서 〈찰스&레이 임스의 세계〉(2015)와 〈바우하우스:
삶으로서 예술〉(2012)을 기획했다. 프렘 크리슈나무르티Prem
Krishnamurthy는 베를린과 뉴욕을 기반으로 활동하는 전시
제작자exhibition maker다. 그는 뉴욕 유대인박물관, 홍콩
패러사이트Para Site, 뉴욕 차이나타운의 '피콜론 맘&팝
쿤스트할레'P!, the 'Mom-and-Pop Kunsthalle' 등 여러 기관의
전시를 기획했다. 특히 맘&팝 쿤스트할레는 2012년에 그가
설립해 2017년까지 운영하기도 했다. 디자인 스튜디오
'프로젝트 프로젝츠Project Projects'를 설립했고 현재는 다학제적
디자인 워크숍인 '워크숍스Wkshps'의 디렉터이자 파트너다.
이 대화에서 캐서린과 프렘은 '전시 제작자' 되기 대 '큐레이터'
되기, 기관 내에서 위험을 감수하는 일의 중요성, 그리고
다양성과 포용 프로그램의 전략으로서 메타 큐레토리얼의
틀이라는 주제들을 짚어낸다.

캐서린 인스

프렘, 당신을 디자이너, 전시 제작자, 교육자라고 곧잘 소개하면서도 '큐레이터'라는 표현을 쓰진 않았어요. 직함에 어떤 의미를 두고 있나요?

프렘 크리슈나무르티

맞아요, 지금은 '큐레이터'라는 말을 쓰고 있지 않아요. 내가 우선 관심을 두는 것은 확장된 형태의 전시예요. 그리고 전시 제작자라는 독일어식 용어Germanic terminology가 훨씬 더 개방적이라서 그걸 선호합니다.

캐서린

전시는 내 작업의 주된 형식이라서 나 역시 '전시 제작자'라는 말을 쓰곤 해요. 박물관계에서는 큐레이터가 소장품 관리자나 특정 주제 전문가로 정의되는데 나는 더 확장된 큐레이팅 개념을 억제하는 그 정의에 반대해요. 빅토리아&앨버트박물관 이스트 프로젝트를 하면서 우리는 동시대적 쟁점을 말하는 주제 구조의 새로운 방식으로 소장품을 접하는 전시장 경험을 추구했어요. 이건 전시뿐 아니라 참여나 연구에 활력을 불어넣는 일이기도 했어요. 그리고 이 접근 방법의 틀을 잡는 것은 공간을 할당하고 다양한 형태의 큐레토리얼 실천과 전문 지식을 동등하게 배려해야 하는 문제죠. 이러한 것이 다 학술 연구, 교육, 공공 프로그램, 협력 작가, 디자이너, 대중 등 여러 영역에서 비롯되었으니까요. 이는 기관의 한 가지 목소리를 확장하거나 아예 바꿀 수 있는 기회죠.

프렘

디자이너가 되기 위해 배운 방법론이 생각나네요. 내가 전시를 만드는 방식에 적용한 것이기도 해요. 사실 간단한 아이디어인데 시작 단계에 모두가 테이블에 있도록 하는 겁니다. 디자이너로서 나는 늘 가능한 시작 시점부터 프로젝트에 참여하려고 노력했어요. 틀을 짜고 브리프[1]를 작성하는 역할을 하려고요. 나는 전시를 만들 때 큐레토리얼의 맥락에서 그 접근을 생각하곤 해요. 즉 의사결정 과정에 누가 참여하는지, 언제 참여하는지 하는 식으로요. 각자 다른 역할과 특성이 있을 텐데 두 가지 중요한 지점이 있는 것 같아요. 각자의 가치를 서로 이해해야 한다는 점 그리고 각자의 역할을 맞바꿀 수 있다는 점이죠.

큐레토리얼 대화 87

캐서린

중요한 점이라고 생각해요. 협력적이고 학제적인 팀과 프로젝트를
시작하는 것은 사고를 심화시키는 데 중요한데 특히나 삼차원 공간의
경험이라는 측면에서 전시를 의식하면서 아이디어를 가다듬는 초기
단계엔 더욱 중요하죠. 특정한 스케일의 프로젝트라면 그런 관계성이
엄격히 관리됩니다. 그 경우엔 프로젝트팀이 갤러리로부터 전시 '제작'
브리프를 받을 무렵에야 디자이너가 프로젝트팀에 합류하게 되는데
이미 탐구적인 큐레토리얼 대화를 전개할 수 없는 상황이죠. 그래서
생산적인 협업이 이뤄지는 데 한계가 있다는 걸 발견하곤 해요.

프렘

전적으로 공감해요. 전시가 어떻게 될지, 어때야 하는지, 어떻게
만들어져야 할지 생각할 때 그건 전시가 어떻게 경험되느냐 하는
문제뿐 아니라 전시가 생산되는 방식의 문제이기도 합니다. 전시
측면에서 실질적인 차이를 만드는 것은 전시를 만드는 과정 그리고
그 과정의 요소들입니다. 전통과 역사가 있고 업무 체계가 갖추어졌거나
여러 부서가 존재하는 기관이라면 말씀한 상황이 벌어질 수밖에
없을 겁니다. 미술, 디자인, 어느 분야의 전형적인 기관이든 다를 바
없으리라고 생각해요. 중요한 것은 기관의 사업 진행 구조를 스스로
재조정하고 문제를 제기할 수 있느냐 하는 것이죠.

캐서린

일을 하는 체계적 방식에 도전하거나 권력 구조를 바꾸기 위해서는
기관이 자체적인 관행을 깨거나 변경하는 데 열려 있어야 합니다. 최근
베를린의 카베Kunst-Werke Berlin, KW2에서 레지던시를 하고 있지요?
어떻게 해서 작업에 대한 큰 부담 없이 1년간 머물도록 초대받았나요?

프렘

카베는 미술 기관이에요. 디자인 레지던시가 아니기 때문에 출판과
전시 제작에 초점을 맞추었어요. 내 경험으로는 큐레토리얼이든 기관의
프로젝트든 디자인 맥락에서 작업할 땐 고정된 결과를 기대하거나 결말을
분명히 맺죠. 어찌 보면 카베는 열린 결말 형식open-ended format을
지향하고 있었어요. 그러니까 계획된 결말 없이 프로세스를 열어두는
그런 여건이 갖춰져 있었어요. 프로젝트에서 무엇을 할 것인지 윤곽을

그린 다음에 작업을 시작하는 여건에서 일하곤 했는데 그에 비하면
참 이례적이었어요. 대부분 기관은 위험을 감수하려고 하지 않죠.
늘 위험 요인을 산출하려 하고 전체 프로세스를 확인하고 조정하는
것에도 폐쇄적입니다. 그와 반대되는 주목할 만한 사례가 있긴 합니다.
최근에 헤이그의 스트롬Stroom Den Haag을 방문했는데 스트롬은
진중한 전시에 집중하기보다는 다양한 예술가, 디자이너, 협업 팀이 함께
하는being with 특화된 프로토콜[3]에 초점을 맞춰 프로그램을 개편하고
있더군요. 관계성relationships을 설정할 뿐 결과물은 아무도 예측할 수
없기에 전시도 결국 발생하는 것이지 주어지는 것이 아닌 거죠. 이쯤에서
몇 가지 근본적인 질문이 있을 수 있어요. 그래서 전시란 무엇인가?
예술과 디자인을 위한 공공 기관의 목적은 무엇인가? 전시와 기관은
어떤 역할을 해야 하는가?

캐서린
샤르자에서 열린 피크라그래픽디자인비엔날레Fikra Graphic Design
Biennial 이야기를 해볼까요? 2018년 말 에밀리 스미스, 김영나와 함께
공동 예술감독co-artistic directors을 맡은 그 행사에서 당신이 기획을
맡았지요. 이 비엔날레는 피크라 디자인 스튜디오의 살렘과 마리암
알 카시미Salem and Maryam Al Qassimi가 설립했고 아랍에미리트
연합국UAE과 걸프 지역에서 타입type을 다룬 첫 디자인 행사였죠.
그들은 담론적인 국제 플랫폼, 그러니까 연구, 실행, 학제적 대화를
통해서 오늘의 사회에서 그래픽 디자인의 역할을 다면적으로 다루는
토대를 만들고 싶어 했어요. 개막 프로그램을 기획하도록 초대받고서
당신은 가상의 정부 부처인 그래픽디자인부the Ministry of Graphic
Design를 설립했지요. 이건 UAE의 독특한 정부 구조와 더 행복한 사회를
가꿔가도록 행복부State for Happiness 장관이 임명된 점을 참조한
것이고요. 그 비엔날레의 큐레토리얼 구조를 탄생시킨 과정 그리고
제목과 주제의 공명에 관해 설명해 주시겠어요?

프렘
피크라는 모든 면에서 기초를 다지는 수준으로 비엔날레의 구조를
짜는 단계부터 참여했기 때문에 흥미로운 사례입니다. 어찌 보면

큐레토리얼 대화

디자인 방법론과 프로세스가 큐레토리얼 방법론, 프로세스와 완벽하게 교차한 사례이기도 해요. 예술감독을 맡은 우리 셋은 샤르자에 처음 방문하고서 탐색 회의discovery workshop를 열었어요. 그야말로 디자인 방법론적이었죠. 우린 전체 맥락과 장소, 파트너가 될 사람들을 파악하려 했고 짧게나마 현장을 관찰하면서 우리가 얻을 수 있는 정보를 최대한 얻으려고 했어요. 그런 다음에 살렘과 마리암, 피크라팀과 함께 만나서 비전과 전략 측면에서 그들이 이 행사를 조직하면서 목적한 바를 이해하려고 했어요. "이 비엔날레의 존재 이유는 무엇인가?" 같은 질문들을 던지면서 피크라가 얻고자 하는 것, 그 수준이 지역적이든 국제적이든 그것이 무엇인지 토론했어요. 대다수 큐레이터가 이런 방식으로 시작하는지는 잘 모르겠지만 우린 그 과정이 꼭 필요했어요. 거기서부터 우리는 그래픽디자인부의 기본 구조를 개념화하기 시작했고 몇 가지 섹션들을 정리할 수 있었어요. 무엇보다 우리에게 중요한 것은 병치juxtaposition와 차이에 대한 개념이었어요. 권위 있는 하나의 관점을 제시하기보다는 다양한 부서들의 부처Ministry를 상상했어요. 피크라와 함께 착수 워크숍을 진행하면서 참여할 사람들의 명단을 작성했는데 꽤 여러 명이 중복되었고 그래픽 디자인 분야에서 이미 자리 잡은 사람들도 있었어요. 우린 이것이 단점이라고 여겼고 그래서 우리가 가진 틀을 넘어서도록 도울 만한 사람들을 포함하는 하위 구조를 만들기로 했죠. 특히 부서 대표를 맡을 서로 다른 사람들을 초대하기로 했고요. 그들 중에는 전문적인 큐레이터가 아닌 디자이너들도 있는데 이야기와 구조를 기획하고 편집하는 방식으로 작업하는 이들이었어요. 그 덕분에 지역적 맥락을 잘 이해하는 샤르자나 두바이 지역 사람들과는 다른 외부의 목소리들이 뒤섞여 생산적이었어요. 지금 돌이켜보니 마지막에 결정한 이 부분이야말로 전시를 성공적으로 이끄는 데 결정적이었다는 생각이 드네요. 우린 이 훌륭한 협업 팀을 정말로 신뢰하고 의지했어요.

캐서린

큐레토리얼의 목소리와 실천 측면에서 다양성polyphony은 지극히 설득력 있고 납득할 만합니다. 서로 다른 부서 대표들에게는 어떻게 방향을 제시했나요?

프렘

각 부서를 위한 간단한 큐레토리얼 브리프를 구성한 뒤에 주제와 접근
방법에 관심이 있고 또 각 부서에서 역할을 맡을 수 있는 '대표들'을
초대했어요. 각 부서 대표가 아이디어를 발전시키도록 회의도 여러 차례
했고요. 대표들은 우리가 초기에 생각한 바를 받아들이고 그 생각을
어떻게 확장할지 고민하면서 각 부서의 참여자 명단을 작성했어요. 작은
부서mini-department 하나하나가 큐레토리얼 아이디어일 뿐 아니라 중개,
소통, 디스플레이를 위한 아이디어기도 했죠. 그 프로젝트 이후로 나는
큐레토리얼 실천을 돌아보게 되었어요. 더 이상 형식과 내용의 이분법을
따질 것이 아니고, 구조, 이야기, 주제에 대해 이야기하게 된 것이죠.
삼각형 구조처럼 안정감을 위해서는 이 세 가지 요소들이 서로에게
필요해요. 디자인 담론이나 미술 담론의 장에서 혹자는 "그런데 내용은
어디 있죠?"라고 물을 수 있을 거예요. 마치 내용 없이 형식만 있다거나
형식 없이 내용만 있는 것이 아니냐는 것이죠. 그건 둘의 상관관계에
대한 인식과는 대립합니다. 떼어놓고 생각할 수 없는 것이니까요. 말을
하는 사람과 그 사람이 말하는 내용이 한데 묶이는 것인데 그걸 분리할
수는 없죠.

캐서린

당신의 새로운 삼각 체계가 무척 맘에 드네요. 훨씬 많은 사람이
그 낱말들을 잘 이해할 수 있을 것 같고, 스토리텔링이라는 것도
누구나 본래부터 이해할 수 있는 그런 것이잖아요. 그리고 어떻게
누구와 소통하느냐, 무엇을 소통하느냐 하는 문제를 주의 깊게 생각해야
한다는 것을 일깨워 준 중요한 지점입니다. 큐레토리얼 프로세스에서만
의사결정을 해야 한다는 추정과 편견을 깰 필요가 있는 것 같아요.

프렘

어느 전시장에 들어가든 그곳을 이용할 수 있는 규약과 규칙을 만나게
됩니다. 가령 드나들고 살펴볼 수 있지만 전시물을 건드리지 말아야
한다는 식이죠. 우리 대부분은 그 전시물들을 접하는 데 허용된 방식이
있다는 걸 알고 있어요. 하지만 모두에게 그 규칙이 적용되는 건 아니라고
생각해요. 규칙이 작동하기까지 단계가 있을 텐데 그 규칙들이 어떤 것인지

큐레토리얼 대화

밝히고 그다음에 수정 사항을 제시하고 방문객들에게 규칙 제정을 이해할 기회를 주고 그 규칙을 적용하게 되겠죠. 이 입장은 다른 유형의 행위자를 고려한다고 생각해요. 난 내가 '미래들의 미래'라고 부르게 된 방법론으로 작업해 왔어요. 그건 메타 큐레토리얼 접근인데 전통적인 방식의 전시 기획을 아이디어가 대신하며 일련의 독자적인 작품들을 제작하기 위해 한 큐레이터가 여러 예술가나 디자이너에게 작업을 의뢰하는 것이라서 전혀 다른 프로세스로 프로젝트를 시작할 수 있어요. 예술가와 디자이너를 한 팀으로 묶는 것도 가능해요. 그들 내부적으로 협업하면서 전시를 열기 위한 브레인스토밍을 하고 잠재적인 미래 시나리오를 그려내는 겁니다. 이 시나리오는 사변적이지만 과학소설science fiction은 아니고 현실에 기반을 둔 오늘날의 가능성으로부터 추론하는 타당성이 있어요. 그 팀은 과학자, 정책 입안자, 그 외 전문가들과 함께 시나리오를 확장해 나가며 소설가를 섭외해서 단편이나 중편소설을 요청할 수도 있을 거예요. 궁극의 목표는 그 팀이 전시 제작과 효과에 대한 색다른 접근으로 잠재적 미래에 온전히 자리 잡을 전시를 기획하는 것입니다. 관람객에게는 전시에 참여하는 이전의 방법과는 다른 규칙을 제시하게 되는데, 참여자가 전시장에 들어설 때 벽면에서 경험하게 될 것이라든가 개관 시간 같은 내용이 적힌 것부터 전시품을 대하는 방법에 관한 질문까지 포괄합니다. 재미있는 형식으로 규칙을 다시 작성할 수도 있고요.

캐서린

그렇군요. 그런 공간이라면 훨씬 더 자율적으로 결정할 수 있어서 경험을 촉발할 수 있겠네요. 방금 설명하신 것은 『당신만의 모험을 선택하세요Choose Your Own Adventure』⁴의 놀라운 한 편의 영화 또는 입체영화에 해당하는 제작 과정처럼 들려요. 당신이 실험적인 디지털 출판으로 발전시킨 P!DF 형식이 바로 그런 것 같고요. 당신의 아이디어를 실현시킬 형식은 다양할 텐데 왜 전시를 우선시하게 되었나요?

프렘

전시는 여전히 환상적인 시연의 장이라고 생각해요. 20세기엔 전시가 훌륭한 이데올로기 전달 수단 중 하나였어요. 그게 경제적이든 정치적이든 또 미학적이든 말이죠. 물론 그것들이 모두 섞여 있긴 해도 아직까지 전시는 사람들이 전시품의 조화를 함께 경험할 수 있는 자리를 제공한다고 생각해요. 전시품과 아이디어 그리고 행위자 또는 사람들

사이의 의미 있는 상호작용이 이루어지는 곳이기도 하고요. 그래서 여전히 전시가 생각을 선보이는 훌륭한 형식이라고 보는 것이죠. 규모는 문제가 되지 않아요. 대단히 중요하고 영향력 있으며 역사적인 전시들 중 대다수는 파급효과가 컸다고 해도 대중에게 그리 호응을 얻진 못했어요. 아마도 적은 인원의 관람객만 직접 경험하고, 그 후에 그들이 전시에 대해 이야기하고 반응하여 새로운 일들이 일어났을 겁니다.

캐서린

빅토리아＆앨버트박물관 이스트가 스미스소니언 기관과 공동 기획하는 전시실을 제안하고 있는데 장기간 소장품을 전시하는 관행보다는 프로그램 중심의 접근을 추진하려고 해요. 다차원적 연구가 집중되는 단계를 통해 탐구한 주제들에 초점을 맞추려고 생각하고 있어요. 그러면 사물의 재현, 작품, 다언어 통역 등을 통해 전시장에서 그 진가가 발휘될 것이라고 봅니다. 그러면서도 전시장을 현장 프로그램의 장으로 바라보고 있어요. 말하자면 아주 큰 주제를 다룰 여유가 2년 정도 있다면 전시장에서 서로 다른 연구 활동과 방문객, 참여자, 협력자 들의 다양한 참여가 이뤄질 수 있는 방법을 찾을 겁니다. 시민 목적civic purpose은 사람을 위한 도구를 제공하는 일에 대한 것이어야 하며 그것이 (지금 나타났든 과거부터 존재했든) 새로운 것을 보고 경험하고 그것에 기여할 능동적인 공간이 되기 위한 전시장의 기본 조건이고 또 오늘의 세계에서 일어나는 것을 토론하기 위한 조건이기도 해요.

프렘

흥미진진한 접근이네요. 나는 전시의 역할을 완결된 것이라기보다는 시작점으로 봐야 한다고 생각해요. 말하자면 전시를 연구와 제작 결과로 보는 관행적인 사고방식과는 다르게 전시가 개막할 때 프로젝트가 시작된다는 뜻이에요. 전시가 시작점이자 촉매제가 되는 것이죠. 그리고 내가 관심을 두는 것은 그러면 어떻게 전시가 세상 속으로 움직여 가는 아이디어를 수용하게 할 것인가, 사람들의 삶에 어떤 영향을 주는가, 어떻게 행동을 변화시키고 촉발할 수 있는가 하는 것들입니다.

큐레토리얼 대화

1 brief는 어떤 프로젝트든 시작 단계에서 개요
 와 목표 등을 정리한 것을 뜻한다. 본문에서
 는 디자이너 출신인 화자가 일종의 디자인 브
 리프 개념으로 참여자들과 공유하는 프로젝
 트 진행 개요를 가리키는 것으로 보인다. (옮
 긴이 주)

2 영문으로는 Institute for Comtemporary Art
 로 표기하는 독특한 예술 기관이다. 국내에
 는 베를린 현대미술관으로 소개되기도 하지
 만 베를린의 다른 현대미술관들과 혼동할 수
 있으므로 대중적으로 쓰이는 '카베KW'로 옮긴
 다. (옮긴이 주)

3 여기서 '프로토콜protocols'은 미술을 비롯한
 창작 분야의 '소통 규칙'이라고 할 수 있다.
 (옮긴이 주)

4 영국 밴텀북스에서 출간한 어린이 게임책 시
 리즈로 1980-1990년대에 가장 인기 있는 어
 린이 시리즈 중 하나였다. 독자가 주인공의
 역할을 맡아 주인공의 행동과 줄거리의 결과
 를 결정하도록 구성되었고 2016년에 출판사
 비룡소의 자회사인 고릴라박스에서 『끝없는
 게임』으로 번역 출간되었다. (옮긴이 주)

과정/
연구의
매개자
(번역자로서
큐레이터)

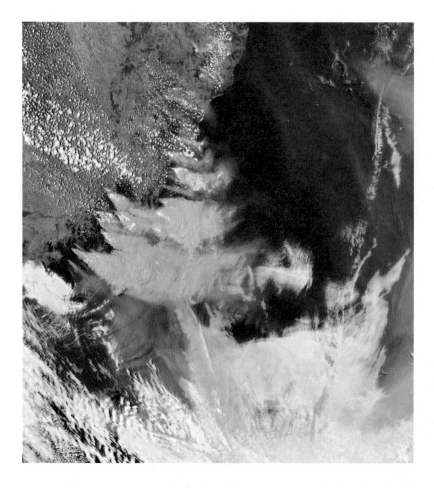

2019년 말 오스트레일리아는 전례가 없는 엄청난 산불로 인한 재난을 겪었다. 불은 1,250만 헥타르 이상의 토지와 주거지와 야생동물의 서식처를 삼켰다. 그야말로 인간의 행위와 기후변화가 빚은 끔찍한 충격이었다. 이 이미지는 NOAA-NASA의 수오미 NPP 위성이 2020년 1월 1일에 촬영한 것으로, 불과 연기가 뒤엉켜 오스트레일리아 변방의 하늘을 뒤덮은 상태를 보여준다.

21세기의 두 번째 10년은 극한 위기 상황에 처했다고 기억될 것이다. 구체적으로는 인류가 빚은 기후변화의 충격으로 황폐해진 기상 조건, 코로나-19 바이러스의 급속한 확산으로 장기간 격리되고 피폐해진 삶, 생태적, 정치적, 경제적 악화로 인해 세계 각국의 정부들이 강경하게 내세우는 국수적인 자국 보호 정책 등인데 이 모든 것은 사회적뿐 아니라 공간적으로도 영향을 미친다.

디자인과 더불어 기술을 마치 우리가 직면한 대다수 위기를 해결할 '해답'으로 낙관하던 '정보 시대'에 들어서면서 우리는 기술의 편재성ubiquity과 정보가 복잡한 새로운 문제들을 불러온다는 사실도 곧장 깨닫는다. 건축 및 디자인 이론가이자 사회학자인 벤저민 H. 브래턴Benjamin H. Bratton은 그의 저서 『스택: 소프트웨어와 주권The Stack: On Software and Sovereignty』에서 새로운 지구 정치적 실재에 대해 언급한 바 있다. 그 실재는 전 지구적 전산화와 알고리즘 거버넌스의 시대에 필요한 새로운 이론을 설명하기 위해 그가 "스택"이라고 이름 붙인 "불의의 거대구조accidental megastructure"로, 어디서나 접근할 수 있는 컴퓨팅으로 형성된다.[1]

일상생활에서 정보를 모으고 공유하는 것은 확실히 어느 때보다 접근하기 쉽고 더 만연해진 반면에 다루기는 힘든 일이 되었다. 언제나 연결되어 있는 디지털의 특성은 사실과 허구의 경계를 모호하게 하면서 디지털 플랫폼, 알고리즘, 신자본주의 기업 이윤에 의해 형성된 이른바 탈진실post-truth 사회에 이르게 했다. 브래드 헤일록과 메건 패티Megan Patty는 〈현장 보고서〉(암스테르담 기반으로 활동하는 아티스트이자 디자이너인 메타헤이븐의 전시로, 멜버른의 RMIT 디자인허브에서 열렸다)를 위해 쓴 큐레토리얼 에세이에서 다음과 같이 주장하고 있다.

우리가 쓰는 스마트폰과 각종 기기는 즉각적으로 우리 현실에 지대한 영향을 미친다. …… 그러나 그런 기기들은 오

늘의 삶의 복잡성과 역설에 대한 가장 명백한 상징일 뿐이다. 연결성은 높지만 투명도는 낮은 것이다.[2] (이 책의 4장 중 184-193쪽도 참고하라)

이 지구 정치적 힘의 복잡성이 지배하는 와중에 이러한 난제에 맞서는 디자이너의 힘은 무엇일까? 그리고 더 나은 미래를 맞는 데 실질적으로 기여할 수 있는 창의적 아이디어, 가치 체계, 프로세스, 리서치는 어떻게 끌어낼 수 있을까? 나아가 어떻게 하면 디자인 큐레이터는 오늘날 우리 삶의 현실에 관련한 디자인의 복잡성을 전시 환경에 풀어내고 번역하고 논의하는 공간이라는 가치를 더할 수 있을까?

한편 매개 과정mediate process에 대한 큐레토리얼 의도는 동시대 쟁점들에 대한 창의적 사고 과정에 관객이 적극 참여하도록 맞춘 참여적, 담론적 관점을 지녔다고 할 수 있다. 한편으로는 훨씬 외연적인 의도, 즉 개발 중인 창의적인 아이디어를 적극적으로 부추기고 강화하려는 의도가 있을 수 있는데, 여기서 큐레토리얼 환경은 새로운 지식과 연구를 생산하는 데 필요한 '연구실'로 작동한다. 이런 맥락에서 보면 이 관점은 잠재적 위험성을 내포한 실험, 모험, 개방성에 관한 것이다. 이 경우에 관객은 위험을 감수하는 중요한 참여자일 수밖에 없으나 위험성이 그리 크지는 않다.

파올라 안토넬리 식으로 말하면 '매개자' '번역자' '믿을 만한 안내자'로서 큐레이터의 역할은 동시대 큐레이터십을 탐구하는 이 책의 여섯 가지 큐레토리얼 움직임 모두에 내재한다. 특히나 그 역할은 건축과 디자인 분야의 특화된 실천에 꼭 필요하다.

그러나 (디자인하는 과정 그 자체에 대한 이해를 높이기 위해) '과정을 드러내는' 의도부터 (전시실 내 체험 연구실이나 시험 공간을 설치하고 운영하듯이) 전시 공간을 연구 플랫폼으로 삼고 착수 연구 또는 초기 연구 활동을 적극적으로 모색하는 큐레이터의 역할까지 큐레토리얼의 뚜렷한 변화가 존재한다.

창의적 아이디어의 상태와 이해를 "처음부터 정해졌거나 고착되

었다기보다는 전파되거나 형성되어viral form or meme"[3] 확장할 잠재력이 바로 거기에 존재하는데 이는 큐레이터십을 둘러싼 현재의 사고를 디자인 연구와 관련짓는 것으로 확장하려는 것이다.[4] 이런 맥락에서 매개와 번역은 중심 주제이면서 반복적으로 등장하는 주제다. 즉 여섯 가지 모든 움직임moves에 존재하는 움직임a move이라고 할 수 있다.

큐레이팅 과정과 디자인 연구

케이트 로즈Kate Rhodes와 내가 함께 글을 써서 오스트레일리아디자인센터에 기고한 적이 있다. 이 글에서 우리는 RMIT 디자인허브갤러리의 전시 공간을 디자인 연구의 큐레이팅 장소이자 '연구실'로 보려 했다. 과정 주도적 전시와 프로그램은 전통적인 전시 경험을 적극적인 관객 참여를 유도하는 방향으로 새롭게 인식하게 해준다는 게 우리의 주장이다. 우리가 고려하는 것은 벽에 걸린 작품, 좌대 위 입체물, 이미지(사진이든 영상이든) 정도가 아니라 그것을 넘어선 워크숍, 퍼포먼스, 현지답사, 실시간 경험, 소리 작업, 대화, 낭독, 상호작용하는 증강 현실 및 가상현실 체험, 비평, 중요한 큐레토리얼 '번역' 수단으로서 논쟁 같은 것이다.[5]
　디자인 연구의 큐레이팅이란 아직 진행 중인 작업을 큐레이팅한다는 뜻이기도 하다. 사실 연구 프로젝트 과정 자체가 대체로 불완전해서 프로토타입, 실험, 실패, 성공까지도 이에 해당하기 때문이다. 바로 그런 곳에서 적극적인 관객에 의해 디자이너들이 가치 있고 유용한 프로젝트를 전시할 수 있다. 아직 완성되지 않은 작업의 진행 과정이 전시되는 모습을 보는 관객은 새로운 생각을 하고 현장의 시험 과정을 경험할 기회를 얻는다. 즉 전시 환경이 그저 연구를 발표하는

데 초점을 맞추는 것에서 연구의 맥락화와 매개로 전환하는 것이다.[6]

더욱이 그 글에서 로즈와 나는 시각예술 영역에서 큐레토리얼 실천이 이른바 교육적 전환educational turn을 겪어왔음을 지적했다. 우리가 찾아낸 바로는 교육적 전환이란 미술관과 박물관에서 운영되는 프로그램, 즉 토론, 심포지엄, 강연, 공개 대화를 주요 행사로 배치하는 일로, 이전까지는 전시를 지원하는 부차적인 것으로 여겨졌다. 폴 오닐과 믹 윌슨Mick Wilson은 『큐레이팅의 교육적 전환』이라는 책에서 이를 교육의 "큐레토리얼화curatorialisation"라고 불렀다. 교육적인 과정이 종종 큐레토리얼 생산물이 된다는 것이다. 이 담론적인 요소들은 교육, 연구, 지식 생산, 학습이라는 측면에서 구성되며 과정 중심의 디자인 전시와 연관성이 아주 높다.[7]

〈프로세스〉에는 디자인 제작making 실천을 이해하도록 풀어내거나unravel 복원하는unmake[8] 생산적인 출발점이 있다. 스케치, 노트, 프로토타입, 중간 모델, 샘플, 이메일, 문서, 렌더링, 시뮬레이션 등 진행 과정 중에 생기는 자료들을 전면에 배치함으로써 디자인 아이디어 개발 단계를 부각하는 일은 관객과 교류하기 위해 아이디어의 형성 과정formation을 보여주려는 기획 의도에서 비롯되었다. 이를 통해 관객은 우리의 일상생활 속에서 디자인 사고가 중요하다는 점을 더 잘 이해할 수 있다. 이 움직임은 디자인을 서비스산업(주류 매체에서 종종 이렇게 표현한다)으로 보는 일반적인 인식에서 디자인을 문화의 범주에서 훨씬 더 포괄적인 공공 영역으로 보는 새로운 인식으로 전환시키는데, 여기서 디자인 사고design thinking가 동시대 문제를 해결하는 데 큰 역할을 할 것으로 기대한다.

새로운 이야기를 발굴하거나 이전까지 눈에 띄지 않던 미지의 연결점들을 새롭게 조명하기 위해서는 과정 중심의 접근 방법에 각별한 탐구와 조사가 필요하다. 보잘것없는 맥락적인 자료더라도 그렇게 수집한 이야기들은 아이디어를 발전시키는 데 강력한 통찰력을 준다. 이 과정은 디자이너들에게 친숙한 '생각 들어보기look inside the mind'다.

'과정'과 '연구' 중심의 전시가 응답하고자 하는 바가 바로 이러한

동시대적 상황의 복잡성이다. 이에 따라 전시 환경을 과정을 드러내고 긴급한 질문을 던지고 새로운 지식을 형성하기 위한 공간으로서 새롭게 보게 된다. 이를테면 갤러리보다는 연구실에 가까워지고, 따라서 큐레토리얼 프로젝트는 새롭고 예상치 못한 관계성을 만들고 미지의 것을 밝혀내고 사변적인 것을 시험하고 토론을 불러일으키고 오늘의 세계에서 디자인의 행위성을 찾아낸다.

'과정' 전시

사례연구 1

〈헤르조그&드 뫼롱: 마음의 고고학〉,

캐나다건축센터, 몬트리올, 2002-2003.

20년 전쯤 캐나다건축센터에서 열린 〈헤르조그&드 뫼롱: 마음의 고고학Herzog&de Meuron: Archaeology of the Mind〉은 오늘날 동시대 큐레토리얼 실천에서 가장 영향력 있는 건축 전시 중 하나로 기억된다. 전시와 함께 출간된 『헤르조그&드 뫼롱: 자연사Herzog&de Meuron: Natural History』도 중요한 건축 책이 되었다.

건축 큐레이터이자 건축사가인 필립 우르슈프룽이 객원 큐레이터로 참여하여 헤르조그&드 뫼롱의 영향력 있는 건축 실천의 생각, 리서치, 프로세스에 대한 통찰을 담아낸 이 전시는 과정 중심의 큐레토리얼 움직임을 그려내고 성찰할 기회와 공감할 만한 사례연구를 선보였다.

우르슈프룽은 건축의 실재감reality of architecture과 복잡성을 드러내고 번역하는 새로운 방식을 찾으면서 이를 '실험'이라고 선언했다. 그는 관객이 건축가들의 사무실과 아카이브에서 가져온 폭넓은 자료

들을 경험할 수 있는 일종의 '자연사' 박물관을 상상하고서 자크 헤르 조그, 피에르 드 뫼롱과 긴밀하게 협업하며 전시를 준비했다. 진행 과 정에서 얻어낸 특별할 것 없는 그 자료들은 건축 아이디어를 시험하는 개발 및 제작 단계에서 생긴 것으로, 예상치 못한 연결성과 관계성이 형성되도록 하느라 외부 기관의 소장품과 뒤섞여 배치되었다.

필립 우르슈프룽은 『자연사』에 쓴 머리글에서 "헤르조그&드 뫼롱이 질문을 던지면서 찾던 것"이 무엇인지 숙고했다.

> 입체물과 문서류를 수긍하게 하는 표현 형식, 이를테면 방문객들의 마음을 사로잡고 전적으로 그들의 시선을 끌고 수용적이고 직관적인 시설들을 동원하는 표현 형식이란 게 있을까? 전시 공간이 도시에 세워진 건물 같은 실재감을 느끼게 하는 동시에 기록물로도 건물의 실재감을 느끼게 할 가능성이 정말 있을까?⁹

우르슈프룽이 설명하듯이 헤르조그&드 뫼롱은 건축을 총체적 whole으로 경험하게 하는 새로운 유형의 전시를 만들려고 애썼다. 즉 지어진 건축물의 실재감뿐 아니라 건축 '실천'의 실재를 경험하게 하려는 것이었다. 이 야망은 전시를 준비하는 그들의 공동 기획 의도에 기운을 불어넣었다.

건축가들과 밀접하게 일하면서 그는 건축가들의 아카이브(작업 중에 나온 모형, 파편, 재료, 실패한 실험의 '폐기물')로부터 전시물을 가져오는 새로운 '게임의 법칙'을 생각해 냈다고 설명한다. "아카이브에 고이 모셔둔 이런 물건들things이 제 목소리를 낼 수 있는 방법을 제시하기 위해서"¹⁰라는 것이다. 그가 주장하듯이 "이 전시 목적을 위해서 우리는 그 의미를 미처 알지 못하는 헤르조그&드 뫼롱 아카이브의 수백 개 모형을 종횡무진하는 미래의 고고학자라고 상상했다."¹¹

그 전시는 수백 개의 전시물을 망라했는데 건축가들이 작업 중인 조그마한 것에서 1:1 스케일인 것까지 다양한 크기의 모형, 책, 자투

리 재료, 사진, 장난감, 화석, 중국학자의 암석Chinese scholars' rocks, 게르하르트 리히터의 회화 작품, 도널드 저드, 로버트 스미스슨, 요제 프 보이스, 알베르토 자코메티의 조각 작품을 비롯한 현대미술 작품 들을 포함했다. 이 모든 전시품은 건축가들의 연구와 건축 프로세스 를 알려주려는 기획 틀에 맞춰 구성되었다. 이렇듯 각 전시물이 미처 '보지 못한' 무언가를 드러내려는 의도로 디스플레이됨으로써 각 전 시물 사이에는 새로운 연계성이 생겨났다.

우르슈프룽에 따르면 "전시물마다 명제표가 부착되었고 벽면에 설명 패널이라든가 기존 건물을 알려주는 정보는 물론이고 기록 사 진, 클라이언트 모형, 평면도는 전혀 없었다."[12] 전시품들이 서로 이룬 연계성은 "재현된 느낌을 주지 않도록 절제되었으나 그런 일시적인 일부분으로는 건축의 '실재감', 즉 냄새, 온도, 공간에 대한 기억, 공상 등을 대신할 수 없음을 상기"시켜 준다. 전시물이란 결국 "여러 사람 의 손을 거쳐 팀의 한 구성원에서 다른 구성원으로 아이디어를 전달 하는 사물인 것이다. …… 그것이 '전체'를 보여준다고 하더라도 전문 가들에게는 그저 몇 조각을 떼어온 것으로 보일 것이다."[13]

자크 헤르조그는 다음과 같이 부연 설명한다.

"우리의 모형과 재료 실험은 예술 작품이 아니라 쌓여 있는 폐기물이라고 할 수 있다. 이 전시의 주제인 자연사의 측면 에서 중요하게 다룰 뿐이고, 문서류와 화석 또는 뼈 같은 것 이 해당한다. 이 생기 없는 폐기물은 관객의 창의적이고 관 심 어린 시선gaze을 받을 때 비로소 생기가 돌았다. …… (이 전시에서 우리는) 호기심의 방Wunderkammer 같은 우리의 아카이브를 개방하고 캐나다건축센터의 공간에 그것들을 전달한다. 건축 자체를 전시할 수는 없기 때문에 우리는 그 대체재를 찾는 노력을 멈추지 않는다."[14]

과정/연구의 매개자

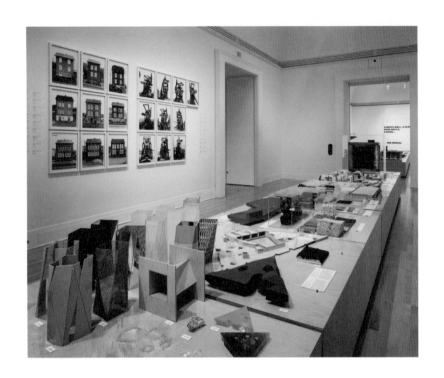

〈마음의 고고학〉을 위해서 필립 우르슈프룽은 최종 결과물에 대한 강박과 스펙터클의 개념을 배제했다. 그 대신에 건축적 재현을 억제하면서도 여전히 건축의 실체에서 한 축이 되는 감각적인 건축을 전달하도록 설치했다. 〈헤르조그&드 뫼롱: 마음의 고고학〉(2002)의 설치 전경, 캐나다건축센터. 사진: ⓒCCA.

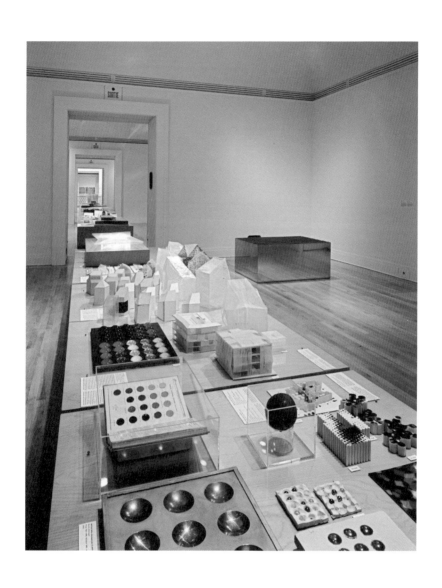

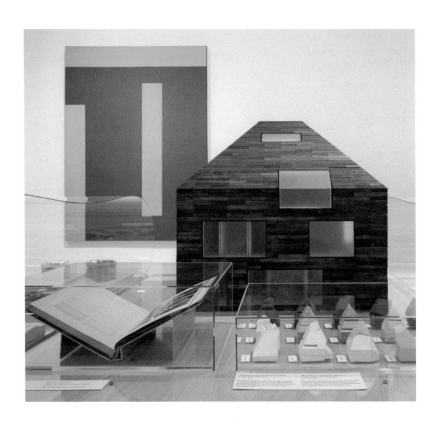

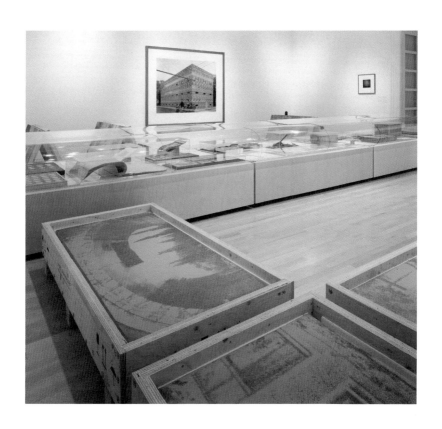

이 전시에는 건축가의 초기 모형, 책, 자투리 재료, 사진, 장난감, 화석, 중국학자의 암석, 현대미술 작품 등 수백 개의 전시품이 포함되었다. 이 모든 전시품은 건축가의 연구와 건축 프로세스에 대한 정보를 주는 큐레토리얼의 틀을 갖추었다. 〈헤르조그&드 뫼롱: 마음의 고고학〉(2002)의 설치 전경, 캐나다건축센터. 사진: ©CCA.

〈마음의 고고학〉에 우르슈프룽의 의도를 반영하는 데는 큐레토리얼의 행위성에 관한 논쟁적이면서 중요한 모순이 있긴 하다. 이 점은 에이드리언 포티의 탁월한 글 「앎의 방식, 전시의 방식」에 부분적으로나마 잘 요약되어 있다. 이 글에서 포티는 과정에 기반한 전시를 다음과 같이 설명한다.

> 실행한 작품을 보여주는 것이 아니라 호기심의 방을 제공하려는 시도, 건축가들의 상상을 들여다보는 것…… 결국 완성된 작품보다는 건축가들의 창의적인 과정들이다.[15]

헤르조그&드 뫼롱은 건축의 '총체적' 실재감을 번역해 내고 싶은 열망이 있음을 밝혔다. 그렇다 하더라도 〈마음의 고고학〉에는 위계가 분명히 있어서 자료와 입체물은 디스플레이를 위해 연출되고 '과정'적인 큐레토리얼 움직임과는 다소 상충하며 배치되었다. 19세기 방cabinet을 암시한 탓에 각종 자료가 존중과 애착fetishisation의 반응을 얻는다. 그래서 디자인 과정의 복잡한 특성에서 비롯된 진행 단계, 시험, 실험, 실패로 인식되는 것이 아니라 새로운 의미와 연계성으로 가득한 전시물로 인식되고 만다. 물론 헤르조그가 언급했듯이 관람객의 창의적인 시선이 있어야 가능한 일이다.

그러므로 관객은 전시물에 대한 자신들의 상상력과 해석 능력을 동원하도록 유도된다. 하지만 전시 기획자들이 총체적 실재감을 보여주고자 성가시고 반복적인 과정을 거치면서 획득한 그 전시물들의 가치, 기여, 의미에 대한 지식과는 다분히 거리가 있을 수밖에 없다.

사례연구 2

⟨디자인은 마음가짐이다⟩,

서펜타인갤러리, 런던, 2014.

⟨100일 동안 100개 의자: 마르티노 감페르⟩,

RMIT 디자인허브, 멜버른,

2017 (2007년에 처음 열렸다).

런던을 기반으로 활동하는 이탈리아 태생의 디자이너이자 큐레이터인 마르티노 감페르가 기획한 두 전시 프로젝트와 ⟨마음의 고고학⟩ 사이의 유사점을 비교할 수 있다. 서펜타인갤러리에서 열린 ⟨디자인은 마음가짐이다Design Is a State of Mind⟩와 ⟨100일 동안 100개 의자: 마르티노 감페르100 Chairs in 100 Days: Martino Gamper⟩는 감페르가 순회하면서 누적되는 방식의 큐레토리얼 프로젝트로 기획하여 10년 이상 지속해 오고 있다.

⟨디자인은 마음가짐이다⟩는 서펜타인갤러리가 확장 프로그램으로 추진한 디자인 중심 전시design-focused exhibition 중 두 번째로 개최되었는데 이 전시에서 감페르는 사물과 그 사물을 우리 일상에 들이고 의미를 부여하면서 형성되는 관계 경험을 제시하는 설치 작업을 했고, 이를 통해서 유명iconic 디자인 사물에 열광하는 인식에 의문을 제기했다. 이렇게 감페르는 '호기심의 방'을 현대적으로 해석함으로써 관객이 각 디자이너의 내면mind과 프로세스를 들여다보게 하는 목적을 세우고 그에 맞는 큐레토리얼 역할을 원활히 수행했다.

감페르는 여러 공동체에서 디자이너들을 초대해 그들에게 영감을 주고 또 그들의 프로세스를 보여주는 개인 아카이브, 재료 컬렉션, 사물 들을 공개하도록 하여 전시 콘텐츠를 갖추었다. 감페르 자신의 컬렉션을 포함한 디자이너들의 컬렉션은 그에 맞춰 디자인된 선반 시스템에 전시되었다. 디자인 '클래식' 스타일의 선반부터 산업용 비

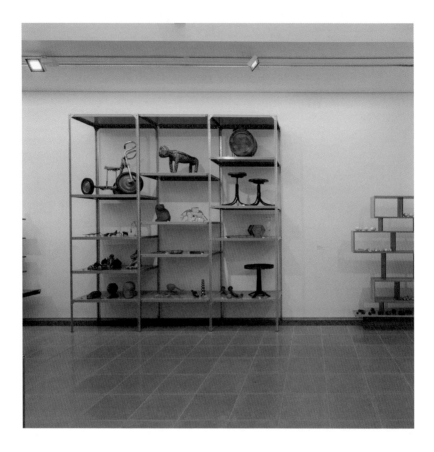

다음 펼침면까지: 〈디자인은 마음가짐이다〉에서 디자이너 마르티노 감페르는 디자이너들을 초대해서 그들이 아이디어를 낼 때 영감을 받은 사물의 컬렉션을 보여주게끔 하는 큐레이터 역할을 했다. 전시의 설치는 '호기심의 방'을 현대적으로 해석함으로써 디자인 프로세스에 대한 통찰을 제공했다. 설치 전경, 서펜타인새클러갤러리, 런던, 2014. 사진: 휴고 글렌디닝. 이미지 출처: 서펜타인갤러리.

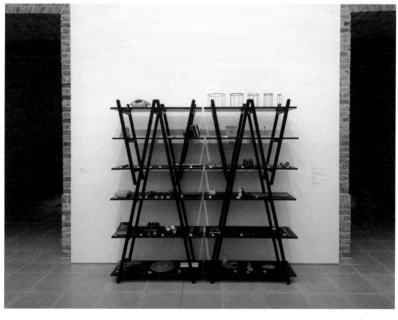

과정/연구의 매개자

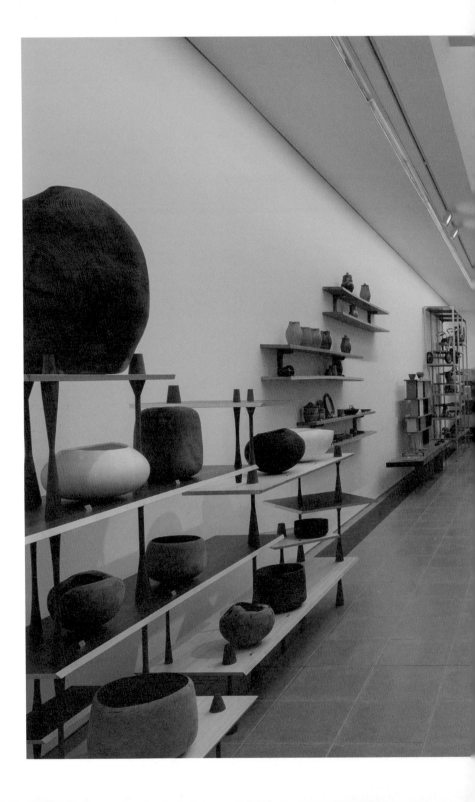

품, 현대적인 디자인, 이케아 제품에 이르기까지 다양한 선반 시스템이 전시의 중추backbone 역할을 했다.

스물여섯 그룹 중에서 파비앵 카펠로의 그릇 개인 컬렉션이 포함된 전시품들은 알바 알토의 112B 벽 선반Wall Self(1936년/1960년대)에 전시되었다. 베선 우드의 자칭 '플라스틱 판타지' 컬렉션은 1950년대 캄포 그라피 책장Campo Graffi Bookcase에, 그리고 앤서니 던과 피오나 레이비의 리서치 자료와 탐지 및 보호 장비 컬렉션은 스튜디오 PFRPonti-Fornaroli-Rossetti의 1950년대 사무실용 벽 선반에 각각 전시되었다. 참여 디자이너들은 전시 글에서 컬렉션 이면의 숨겨진 이야기들로 흥미를 자아냈다. 가령 스즈키 마키는 뉴욕의 어느 바에서 칼 안드레 스튜디오의 조수가 수집한 벽돌을 자신이 다시 수집했다는 이야기를 전했다.[16]

이처럼 단순한 전시 구조는 작품들을 하나의 복합체로 꿰어냈고 감페르가 의도한 전시의 핵심 메시지인 '디자인은 (지극히 평범한 것부터 키치, 대형 시장, 디자인된 사물에 이르기까지) 어디에나 있고 디자인은 일상과 늘 관련되어 있음'을 잘 보여주었다.

여러모로 〈디자인은 마음가짐이다〉는 감페르의 초기 프로젝트인 〈100일 동안 100개 의자〉가 자연스레 연장된 것으로 보인다. 2007년 런던에서 처음 전시된 이래로 그 전시는 뒤셀도르프, 밀라노, 샌프란시스코, 피르미니, 아테네, 마루가메 그리고 오스트레일리아 멜버른의 RMIT 디자인허브까지 순회 전시로 돌면서 10여 년간 진화해 왔다.[17]

애초에 〈100일 동안 100개 의자〉는 한계를 가능성으로 전환하는 실험이자 지속적인 큐레이토리얼 프로세스였다. 처음에 감페르는 길거리, 골목, 친구 집을 다니면서 버려진 의자들을 찾는 데 2년 가까운 시간을 보냈다. 수집한 의자들을 재미있고 독창적인 방식으로 다시 상상하기 위해 그것들을 해체해서 매일 의자를 하나씩 제작한다는 제약 조건을 스스로 정했다.

RMIT 디자인허브를 위한 '스프링메이트Springmate'라는 이름의 100번째 의자를 만들고자 감페르는 도시를 가로지르면서 찾은 버려

멜버른 디자인허브갤러리를 꽉 채운 전시 설치 전경은 감페르가 미술관의 맥락에서 디자인을 그대로 전시하는 방식의 예를 보여준다. 재구성된 의자들은 특별한 존재로 부각된 것이 아니라 오히려 몹시 단순하게 콘크리트 바닥 위에 그대로 놓여서 의자들 사이의 관계를 보여준다. 마치 의자들이 대화하는 것처럼 보이고, 한편으로는 제각기 다른 소재, 형태, 제작 기술을 함축한 사물과 그 구성 방식 사이의 절묘한 관계가 두드러지기도 한다. 〈100일 동안 100개 의자〉, RMIT 디자인허브갤러리, 2016. 사진: 토비아스 티츠.

과정/연구의 매개자

〈100일 동안 100개 의자〉는 여전히 진행 중인 실험이다. 하지만 도시마다 그 지역의 조건을 반영한 새로운 100번째 의자를 하루만에 제작하는 것이 이 진취적인 프로젝트에서 필수 요건이라는 사실은 잘 알려지지 않았다. 감페르에게 그 의자는 단순히 의자가 아니다. 그의 실천을 성찰하고 디자인의 폭넓은 사회적 함의를 담는 진중한 연구 도구다. 사진: 토비아스 티츠.

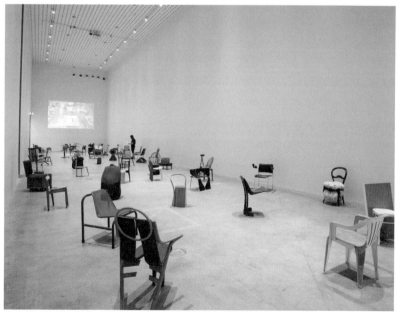

과정/연구의 매개자

진 소재뿐 아니라 한 커뮤니티에 요청해서 얻은 애용했던pre-loved 물건에서 다양한 재료를 충당했다. 새로운 의자의 등판 골격spine은 윌리엄스타운의 장로회 교구에서 모은 중고 의자에서 분해해 낸 우아한 목재와 금속 스프링의 기울기 조절 장치로 구성했다. 다리와 등받이는 건축가 숀 고드셀Sean Godsell이 디자인허브의 공공 공간을 위해 제작한 합판 의자였으나 한쪽 다리가 부러져서 '세 발'이 된 의자를 활용했다. 그리고 앉는 부분은 호두나무와 수지 등 지역의 목공 재료로 제작했다. 다른 작품과 조건을 맞추느라 스프링메이트도 RMIT 대학 작업장에서 하루만에 완성했다.

감페르에게 복원unmaking 과정은 100번째 의자를 만드는 과정에 집약된다. 대학 작업장에서 그는 재료를 섬세하게 해체하여 하나하나 배치하는 실험을 했다. 발굴한 사물의 형태를 잡고 신중하게 해체한 것을 결합하는 일에서 시작해 상처가 난 이력을 드러내며 새로운 가능성을 표출하는 데까지 다양한 아이디어가 동원되었다. 이 과정에서 누가 그 사물을 디자인했는지, 어떤 점에서 잘 디자인됐는지, 어떻게 구조가 짜였는지, 소재는 무엇인지 하는 점들을 발견하고 이해할 수 있었다.

감페르는 이 자기 주도적인 프로젝트가 그의 실천에서 연구 프로세스의 중요성을 이해하는 데 도움이 되었음을 술회한다.

그 프로젝트는 어떤 식으로도 의뢰받은 것이 아니어서 참여할 만한 특별한 이유도 클라이언트도 없었다. 당장 혼자서 진행할 만한 아주 단순한 아이디어에서 비롯된 것이었다. 연구를 이어갈 시간과 공간을 스스로 확보하는 일의 중요성을 강조한 프로젝트이기도 하다. 의자라는 한 가지 요소와 100일이라는 프로젝트 기한에 초점을 맞춤으로써 많은 것을 배울 수 있었다. 10년 정도 지났지만 인간공학, 소재, 혼합양식, 즉흥성 등 내 작업에서 여전히 실행해 볼 만한 아이디어들이 남아 있다.[18]

감페르에게 그 의자는 단순히 의자가 아니다. 그의 실천을 성찰하고 디자인의 폭넓은 사회적 함의를 담는 진중한 연구 도구다.

> 의자는 우리의 일상을 재현하는 사물이다. 소비자로서 구입하고 사용하고 그다음에 더 나아질 점을 발견하면 새로운 의자가 개발되고 판매된다. 의자는 이처럼 대단히 빠르게 진화하는 과정을 거친 것 같다. 거리에서 만나는 사물들은 사회에서 거부당한 사연을 들려준다. 이는 우리 문화에 대한 것이고 또 우리가 공동체로서 받아들여야 하는 것이기도 하다.[19]

사례연구 3

〈허구〉, 로레알 멜버른 패션 페스티벌, 2009.

과정 중심 전시process-driven exhibition에서는 고상하고 큰 규모의 기관의 맥락에서 평범하고 개인적이며 서사 중심적인 규모로 전환할 수 있는 확장성과 큐레토리얼 솜씨를 발휘할 수 있다. 이 독립적인 정신을 명쾌하게 보여주는 사례는 〈허구Figment〉라는 소규모 전시다. 이 전시는 2009년 멜버른에서 정부 후원으로 열린 대규모 패션 페스티벌의 문화 프로그램 중 하나로, 디자인 그룹 마치 스튜디오와 내가 함께 기획했다.

규모는 작지만 선구적인 현대 장신구 갤러리인 이지에탈e.g.etal과 함께 작업하면서 우리 컬렉티브는 패션 디자인에서 현대 장신구 디자인으로 궤도를 틀어서 페스티벌의 관례적인 주요 프로그램을 전복시키려는 의도를 〈허구〉에 담았다. 그리고 다양한 관객들에게 아이디어를 선보이기 위해서 페스티벌에 많은 사람이 모이는 이점을 적

〈포스트 포르마: 마르티노 감페르〉는 RMIT 디자인허브갤러리에서
마르티노 감페르가 지역 창작자 폴 마커스 푸어그와 협업하여 진행
한 워크숍이다. 디자이너, 건축가, 아티스트, 연구자 여럿을 초대해
사흘 이상 함께하면서 멜버른의 문화적 다양성에 관한 생각을 교환
하고 공동 제작을 진행했다. 워크숍 결과물은 RMIT 디자인허브갤
러리에 전시되었다. 사진: 토비아스 티츠.

극적으로 활용했다.

멜버른의 현대 장신구 문화는 대단히 개념적이고 진보적이라는 점에서 명성을 얻고 있고 수 산 콘, 후나키 마리, 빈 딕슨워드 같은 작가들의 작품이 세계 주요 박물관에 소장되어 있다. 콘은 이후 런던 디자인박물관의 의뢰를 받아 2012년에 〈예상치 못한 기쁨: 현대 장신구 디자인의 예술과 디자인〉이라는 중요한 전시를 기획하기도 했다.[20]

〈허구〉는 일곱 명의 촉망받는 전위적인 작가들로 구성된 작은 그룹과 함께 생성적 프로세스 실험을 통해서 이 풍부한 문화를 알리겠다는 생각을 실행에 옮긴 전시다. 큐레이터로서 나는 각 디자이너로부터 창작 이면의 생각과 개념화 프로세스에 밑거름이 된 스케치와 재료시험 등을 발굴하기 위해 그들의 스케치북, 스튜디오, 개인 수집품을 뒤졌다. 그것들이 그들의 프로세스를 파악하게 해줄 일종의 마인드맵이었다. 디자이너들에게 스튜디오의 복잡한 모습을 공개하도록 요청하고 스튜디오 내 그들 책상에 무엇이 놓였는지, 쓰레기통엔 무엇이 들었는지, 메모장이나 공책에는 어떤 내용을 휘갈겨 놓았는지 물었다.

디자이너들의 프로세스를 드러내고자 그들의 뒷이야기를 발굴하면서 나는 이 잡동사니 또는 '아이디어-만들기' 자료들을 어떻게 전시 요소로 만들지 고민했다. 삼부작 전시로 벌써 세 번째 협업 프로젝트를 함께하는 마치 스튜디오의 안로르 카비뇨, 로드니 에글스턴과 긴밀하게 준비하면서 우리는 최종 결과물을 신성하게 전시하는 전통적인 위계를 역전시킬 아이디어들을 시험했다. 당면한 과제는 제작 과정 이면의 생각을 드러내기 위해서 작품에 집중하는 기존의 관점을 전복시키는 것이었다.

"허구"라는 제목은 어린 시절의 상상력과 놀이를 떠올리게 한다. 크기, 재료, 형태를 초월하는 그림자극 인형의 변형 잠재력을 참조한 것이다. 낡은 오버헤드 프로젝터들이 완성된 작품의 그림자를 잘 비추

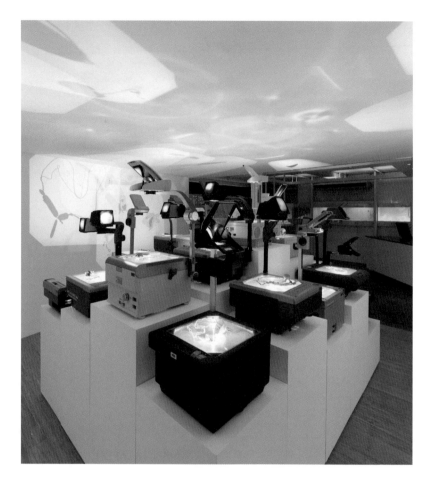

〈허구〉에서 '매개자' 움직임의 의도는 장신구의 제작 과정 이면의 아이디어에 초점을 맞추도록 함으로써 전통적인 위계를 전복시키는 것이었다. 준비 과정에서 찾아낸 오버헤드 프로젝터들을 활용해 완성된 작품의 그림자가 도면과 겹치게 해 벽면에 투사했다. 큐레이터: 플러 왓슨. 전시 그래픽 및 전시 디자인: 마치 스튜디오. 사진: 사와 이사무.

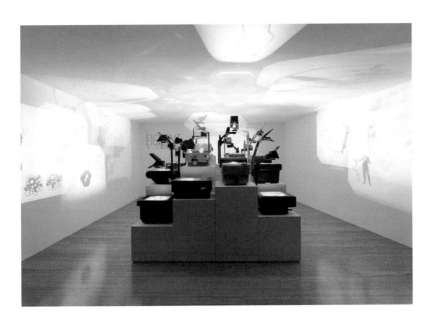

과정/연구의 매개자

는지 확인하기 위해 몇 차례 실험을 진행했다. 도면을 필름에 인쇄하여 완성된 작품의 그림자와 겹쳐서 벽면에 투영시켰다. 이 실험 과정을 거치면서 우리는 약간의 변형이 일어난다는 것을 알게 되었다. 크기가 조작되고 소재 특성이 평면화되는데 그 덕분에 그림자는 함축적이고 암시적인 사물 그 자체의 서사를 보여준다.

최종 설치에서 '인 시투in situ'라고 할 만한 이 위계의 역전은 일상의 맥락에서 그 공간을 변형시키기 위해 받침대를 감싸는 방식cus-tom-designed envelope의 구조물을 통해서 더욱 강조되었다. 가운데에 위치한 서로 다른 높낮이의 여러 백색 좌대에는 학교에서 사용하던 낡은 오버헤드 프로젝터 스무 개가 놓였고 작가들의 신작이 각 프로젝터의 유리판 위에 올라가 있거나 매달려 있다. 빛이 아래에서 위로 비치고 작품 제작에 영감을 준 이미지와 스케치가 겹쳐지면서 작품과 작품의 투사된 그림자는 관객으로 하여금 제작자를 작품과 연결시키는 경험을 하게 했다.

〈허구〉에서 가장 중요한 몸짓이 '매개자로서 큐레이터' 움직임을 통해 프로세스를 드러내는 의도라면 전시 설치가 물리적으로 표현하는 바는 '전시물로서 디자인' 움직임과 결합한다. 한데 모인 프로젝터들이 빛을 투사하면서 공간과 사물이 극적으로 전환되는 변형적인 공간 특성을 보이는 한편, 벽면에 나타난 도면과 그림자는 이전에 미처 보지 못한 아이디어와 연계성을 드러낸다. 위계가 역전되자 보잘것없던 프로세스 자료들은 그 자체로 들려주는 서사 덕분에, 그리고 그 자료들이 아이디어와 제작 과정에 영감을 준다는 점 덕분에 특별하게 인식된다.

'연구' 전시

'연구 전시' 개념은 동시대 전시 제작에서 비교적 최근에 나타난 현상이다. 하지만 동시대 건축과 디자인의 맥락에서, 그리고 확장하자

면 전시 제작의 실천에서 우리가 말하는 실천 기반 연구practice-based research는 정확히 무엇을 의미하는가?

RMIT 대학 건축도시디자인학부 내 실천 연구 심포지엄Practice Research Symposium, PRS의 위원장이자 설립자인 명예교수 리언 밴 스카이크Leon van Schaik는 35년간 성찰적이고 실무를 기반에 둔 박사 연구 모델을 설립해 온 선구자다.

밴 스카이크가 말하듯이 "RMIT 대학의 디자인 실천 연구는 디자인할 때 모험적인venturous 디자이너들은 어떤 활동을 하는지 연구하는 장기 프로그램이다."[21] PRS 박사과정은 창의적인 실천의 능숙함mastery과 지식을 수집하기 위해 새로운 패러다임을 세우는 데 크게 기여한 것으로 널리 알려졌다.

밴 스카이크가 최근 저작에서 RMIT 대학의 실천 기반 연구 모델을 다루면서 그의 의도와 열망은 "디자인에 '대한' 연구가 아니라 '디자인이라는 미디엄 그 자체에 접근하려는 것'"이라고 밝혔다.

> 이 건축가들에게 쟁점이 된 도전은 바로 이런 것들이다. '건축 학교의 비평적 프레임으로 복귀하라. 건축가가 성취했다고 인식되는 능숙함의 본질을 시험하라. 능숙함의 건축적 본질을 기술하고 성찰함으로써 실천의 미래를 숙고speculate하며 디자인이라는 미디엄과 진행 중인 실천의 맥락을 숙고하라.'[22]

이 책의 근원은 밴 스카이크가 지도한 내 박사 논문 「마주침의 행위성: 건축과 디자인의 수행적 큐레토리얼 실천」이다. 2015년에 PRS 프로그램의 일환으로 박사과정을 마쳤는데 그 과정에서 '디자인 큐레이터십이라는 미디엄 그 자체'라는 새로운 지식을 얻을 수 있었다.

'연구' 전시 움직임은 큐레이터십 측면에서 '과정'의 매개자 또

는 번역자라는 역할과는 다르다. 그보다는 더욱 활력을 불어넣는 charged 영역이며 새로운 지식 생산의 맥락에 있다. 따라서 연구 기반 의 전시에는 동시대적 쟁점들에 반응하는 긴급함과 현재성의 감각, 데이터와 정보와 피드백의 움직임을 적용한 '실시간' 상황, 그리고 전 시 그 자체가 완결점이 아니라 오히려 새로운 지식을 생산하고 반영 하는 과정을 통해 지속해서 개방되는 연구 궤도의 또 다른 번역 방식 이라는 점을 명백하게 이해하는 것 등의 특성이 반복해서 나타난다.

사례연구 4

⟨건축의 요소들⟩,

베니스건축비엔날레 중앙 파빌리온, 2014.

디자인과 공간 실천과 관련해서 연구실 분위기laboratory-like의 전시 제작 방식은 연구를 생성하고 시험하고 검토, 보완하는 순환 과정을 반복하는 데 큰 도움이 된다. 콜하스 건축사무소OMA 같은 곳은 건축 실무와 '싱크 탱크' 사이의 공생적인 관계를 통해서 이 같은 '연구실' 형식을 추구한다. OMA의 독립적이면서 '거울' 같은 사무실인 AMO 의 경우도 마찬가지다.

또한 지식 생산은 일반적으로 외부의 문화 기관이나 교육기관과 연계한 연구로, 한 단계 더 진전한다. OMA/AMO는 프라다와 하버 드건축대학원을 포함한 협력자 명단을 관리하면서 활동해 왔다.

이 장에서 우리는 장기간 진행된 콜하스의 전시 제작 방식에서 뚜 렷한 진화가 일어나는 것을 볼 수 있다. 초기 전시에서 콜하스는 건축 적 제안을 전달하는 매개 전략들을 시험하고 탐구함으로써 건축 '프 로세스'를 드러내려는 의도에 초점을 맞추었다. 과정 중심 접근의 사 례로는 베를린 내셔널갤러리의 ⟨콘텐트CONTENT⟩(2003-2004)와 런던 바비칸미술관의 ⟨OMA/진보⟩(2011)가 포함된다. 콜하스가 언 급하듯이 "복잡하게 뒤얽힌 건축은 설명에 반대하는 것, 폭로에 적대

적인 것으로 악명 높다."[23]

 하지만 최근 들어 〈프로젝트 일본: 메타볼리즘 대화〉(2011)와 〈전원 지역: 미래〉(2020) 프로젝트에서 콜하스의 의도는 분명히 변했다. 리서치 중심의 조사 및 성찰적 방법론을 통해서 '새로운 지식'을 발생시키려는 열망이 확고해진 것이다. 이 책 35쪽에서 큐레이터 오타 가요코가 회고한 내용에서도 이 부분을 확인할 수 있다.

 OMA의 문화는 역사와 연결된 서사를 끊임없이 구축하도록 독려하는 그런 분위기였어요. …… 무슨 일이든 리서치부터 시작했어요. 깜짝 놀랄 만한 답을 얻기 위해서는 어떤 가능한 요소라도 찾아내야 했거든요.[24]

 콜하스가 2014년 베니스건축비엔날레의 총감독으로 선임되자 전시 형태를 통해 건축적 아이디어와 쟁점을 매개하는 여러 방식을 시험해 온 OMA/AMO의 축적된 경험과 지식은 그의 큐레토리얼 접근이라는 단계로 진전했다. 그 전시는 '건축의 기초'라는 중대한 주제 아래 엄격하고 철저한 연구를 형성하는 세 가지 핵심 부분들, 즉 〈몬디탈리아〉 〈근대성의 흡수〉 〈건축의 요소들〉로 구성되었다.

 이 장의 비평적인 관심거리는 콜하스의 핵심 전시인 〈건축의 요소들Elements of Architecture〉은 하버드건축대학원에서 2년간 연구한 결과다. 콜하스는 '요소들'의 개념을 "어떤 건축가든 사용하고 있고 어떤 곳에서든 사용되며 언제든 사용되고 있는 이 건물의 기초를 꼼꼼히 들여다봐야 보이는 것"이라고 설명한다. 여기에는 "바닥, 벽, 천장, 문, 창, 파사드, 발코니, 복도, 벽난로, 화장실, 계단, 에스컬레이터, 엘리베이터, 경사로……"가 포함된다.[25]

 전시물은 파빌리온의 솟아오른 돔 아래에 매달아 설치된 일반적인 사무실 천장의 격자 마감재를 노출한 것이었다. 그래서 방문객이

화려하게 장식된 원래 천장과 그 격자 사이의 공간에 채운 노출 공조 시설과 기계적 기반 시설을 올려다볼 수 있게 했다.

이 설치는 오늘날 건축 분야에서 행위성의 상실loss of agency과 얄팍함thinness에 대한 명쾌한 비평이다. 《가디언》과의 인터뷰에서 콜하스는 다음과 같이 설명한다. "장식적인 천장, 상징적인 바닥, 강렬한 도상을 지닌 장소가 …… 이제는 우리가 거주할 수 있도록 하는 설비로 채운 공장처럼 되었다." 이어서 "오늘날 건축은 골판지보다 나을 게 없다. …… 우리의 영향력은 2센티미터에 불과한 두께로 쪼그라들었다."라고 말했다.[26]

〈건축의 요소들〉은 비평과 자기 성찰을 하는 한편, 아카이브, 박물관, 공장, 연구실, 모형, 시뮬레이션 등의 매체 다양성을 활용하여 가상 실험을 진행하는 큐레토리얼의 탁월함을 보여주었다. 그 덕분에 방문객들은 전시된 열다섯 개 요소에 대한 깊이 있는 리서치에 빠져들었다.

각 방은 존손경박물관[27]에서의 경험 못지않게 충실히 채워졌다.[28] 역사, 기술, 디자인, 사회사가 한데 어우러진 과거의 '호기심의 방'을 참조했다. 발코니 방이 그 무엇보다도 이 점을 잘 보여주는데, 권력의 발코니balconies of power를 기록함으로써 건축 요소와 정치사 사이의 연결 고리를 그 방에 재현했다.

〈건축의 요소들〉의 끝맺음(관람 동선에 따라서는 도입부가 되기도 한다)은 열다섯 개 건축 요소들이 각각 하나의 컷cut으로 구성되는 동영상으로, 대중 영화 방식으로 제작된 이 영상에서는 문, 발코니, 천장, 바닥 등의 요소들이 카메오cameos로 등장한다. 도입부의 설치를 제외한다면 이 부분이 이 전시에서 가장 성공적인 번역 중 하나라고 생각한다. 이전에 각 요소에 대해 이루어진 의미 있는 개별 연구를 영화적 형식으로 한자리에 모아 건축가가 우리 생활의 집단 경험에 관계하고 미치는 영향을 잘 전해주기 때문이다. 비엔날레 기간에 《월드 아키텍츠》는 이 영화를 다음과 같이 보도했다.

국가관을 위한 큐레이터들은 '근대성의 흡수: 1914-2014'라는 주제에 응답하도록 요청받았다. 오타 가요코가 기획한 일본관의 전시 〈현실 세계에서〉는 1970년대(일본이 경제적으로 어려웠던 시기)의 원천 재료들에 초점을 맞추어 건축적 사고에 그것이 제약 조건으로 작용한 것을 조사했다. 14회 국제 건축전, 베니스건축비엔날레. 2014. 총감독: 렘 콜하스. 사진: 베니스비엔날레 출처, 피터 베네츠.

이전 펼침면: 렘 콜하스가 총감독을 맡은 제14회 베니스건축비엔날레는 '건축의 기초'에 의문을 제기했다. 주제전 〈건축의 요소들〉은 일반적인 사무실 천장의 격자를 열고 파빌리온의 솟아오른 돔 아래에 매달린 공조 설비를 노출했다. 그 설치는 오늘날 건축 분야에서 '행위성의 상실'과 '얄팍함'에 대한 통렬한 비평을 의도했다. 총감독: 렘 콜하스. 사진: 베니스비엔날레 출처, 피터 베네츠.

영화에서 묘사된 열다섯 개 요소는 매력적이다. 관객의 시간과 동일한 시간을 가리키는 시계를 여러 화면으로 분할해 24시간을 몽환적으로 그린 크리스천 마클리의 〈시계〉를 연상시킨다. 도입부에 대중 영화를 활용한 것은 이 전시를 전문가들보다는 건축가가 아닌 사람들에게 맞추었다는 것을 방문객에게 암시한다는 점에서 중요하다. 즉 건축가들만 이해할 수 있는 대상을 다루는 전시로 국한하지 않은 것이다.[29]

사례연구 5
〈미래 세대의 권리들〉,
샤르자건축트리엔날레, 2019.

2019년 말에 시작된 샤르자건축트리엔날레Sharjah Architecture Triennal는 중동에서 건축 및 도시계획을 위한 첫 주요 플랫폼이다. 트리엔날레는 샤르자도시계획위원회가 발의하고 샤르자미술재단이 후원했다. 이 두 기관은 UAE에서 가장 오래된 시각예술 행사인 샤르자비엔날레를 1993년에 설립한 기관이기도 하다.[30]

(런던 왕립예술대학의 건축대학장이자) 오스트레일리아 출신에 런던을 기반으로 활동하는 도시계획가이자 연구자인 에이드리언 라후드[31]가 기획한 초판에는 라후드가 정한 제목과 중심 주제인 〈미래 세대의 권리들Rights of Future Generation〉에 반응하는 서른 개의 프로젝트가 소개되었다.

트리엔날레의 개막 프로그램에서 라후드는 〈미래 세대의 권리들〉이 "건축에 관한 근본적인 질문 그리고 대안적인 생활양식을 창출하고 유지하기 위한 건축의 힘에 관한 질문을 급진적으로 다시 생각하도록 초대하는 것"이라고 밝혔다. 이어서 "지난 수십 년간 인권 등 권리에 대한 대중의 인식이 확산했지만 환경 변화와 불평등 문제를 둘

러싼 주장을 지속하는 데는 실패했다."라고 언급했다.[32] 그렇다면 건축은 어떨까? 라후드의 주장에 따르면 이렇다. "세대 간의 관계는 기후 위기에 맞서는 투쟁의 핵심이다. 건축은 다른 사람들, 과거의 친족 그리고 미래 세대까지 우리가 공존하는 것과 연계하기 때문에 여기서 중추적인 역할을 한다."[33]

라후드 팀은 대개 남반구Global South(중동, 남아프리카 및 북아프리카, 남아시아 및 동남아시아)에서 활동하는 전문가들이 직면하는 특수한 맥락과 난제에 초점을 맞췄다. 그들은 남반구와 각지에 흩어진 남반구 출신의 새로운 건축 세대 간 대화를 위한 플랫폼을 만드는 것을 목적으로 세웠다. 초등학교였던 건물, 문 닫은 청과물 시장 등 도시 전역의 다양한 장소로 분산하여 아티스트, 활동가, 인류학자, 음악가, 건축가, 엔지니어, 도시계획가, 공간 전문가가 참여한 삼십여 팀이 프로그램에 참여했다. 그들은 탈식민주의 트라우마, 인간이 초래한 기후 위기human induced climate change, 물 부족 사태를 비롯한 사회 정치적 쟁점들에 반응하는 '새로운 사회적 현실'을 함께 조사했다.

대규모 건축 전시의 맥락에서 라후드가 "권리"라는 도발적인 용어를 사용한 것은 의도적이었다. 건축 분야를 인권, 기후변화, 원주민 트라우마Indigenous trauma, 국제법 등에 직접 연계시키려는 것이다. 최근에 진행한 인터뷰에서 라후드는 "미래 세대의 권리"라는 용어가 제2차 세계대전의 여파에 기원을 두고 있고 유엔 의정서에 포함되었으며 오늘날까지 진화해 오고 있다고 설명했다.

> 이 변이는 환경 파괴와 환경 악화를 인정하면서 그에 대한 반응으로 등장한다. '미래 세대의 권리'는 점점 고조되는 환경에 대한 인식을 성찰하는 것에서 시작한다. …… 간단히 말해서 미래 세대가 현재의 권리 당사자임을 뜻한다. 여기서 두 가지 문제가 제기되는데, 첫째는 미래 세대를 어떻게

정의하느냐 하는 정의의 문제이고 둘째는 누가 그 세대를 대표하고 누가 그들을 위해 발언할 것인가 하는 대표성의 문제다.[34]

라후드는 〈미래 세대의 권리들〉을 위한 연구 중심의 큐레토리얼 접근 방법이 동시대 시각예술 큐레이터십에서 현재의 담론을 반영한 출발점이라고 설명한다. 그는 컬럼비아대학교에서 진행한 인터뷰에서 다음과 같이 제안한 바 있다.

> (우리는) 건축이든 시각예술이든 전시 만들기의 역사를 펼쳐내는 데 시간과 노력을 썼다. …… 우리가 주시해 온 것은 결국 '탈식민주의 비평'이라고 할 만한 것을 전시 만들기에 통합시키는 것이다. …… 이것은 (건축 분야보다는) 시각예술에서 훨씬 더 일반적이었다.[35]

UAE의 맥락에서 라후드의 연구 기반 프로세스는 지역 서사 컬렉션 및 아카이브에서 그야말로 손에 잡히는 식민주의의 충격에 대한 도전과 통찰에 직면했다.

> (그 도전은) 아카이브가 부재한 (UAE의) 상황에서 연구 기반 전시를 하려고 애쓰는 지극히 현실적인 어려움에 처한다. 수십 년의 탈식민주의 기간 내내 아카이브의 체계적인 파괴와 반출 행위가 일어난 것이다. 이는 연구 현장에서 심각한 부분인데, 누군가가 아랍어권의 건축 환경에 관심이 있다면 런던이나 뉴욕에서 연구해야 한다는 뜻이다.[36]

여러 전시 중에서도 라후드가 프로그램 속 다양한 접근과 프로젝트의 이중 권력dual power으로 설명한 것에 해당하는 대표 사례가 하나 있다. 〈응구라라 캔버스 II Ngurrara Canvas II〉는 국가와 연계된 응

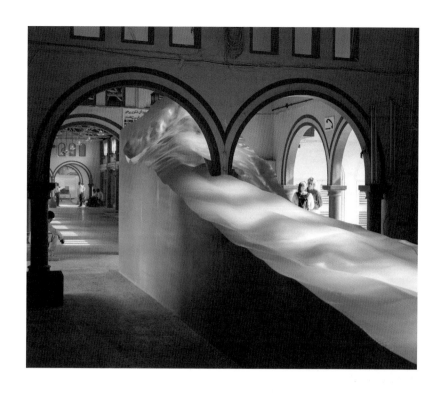

애덤 재스퍼가 리 태보, 알레산드로 보스하르드, 매튜 판 데어 플로흐, 막스 크리글레더, 비비앤 왕, 듀와 앨릿, 비베케 소렌슨, U5와 진행한 작품 '사제들과 프로그래머들Priests and Programmers'의 설치 전경. 〈미래 세대의 권리들〉, 샤르자건축트리엔날레 개막전, 2019. 큐레이터: 에이드리언 라후드. 사진: 앙투안 에스피나소. 이미지 출처: 샤르자건축트리엔날레.

다음 펼침면: 〈응구라라 캔버스 II〉에서 진행된 각성 의식Awakening Ceremony, 〈미래 세대의 권리들〉, 샤르자건축트리엔날레 개막전, 2019.

구라라 원주민의 수천 년 동안의 지식을 담은 복제화이자 지도다. 이 그림은 원주민 공동체의 주권과 오스트레일리아 그레이트샌디 사막의 광역을 관리하는 권한에 대한 증거로서 효력을 얻어내고 성공적으로 원주민 토지 소유권을 주장할 수 있는 수단이 되었다. 라후드가 설명한 대로 〈응구라라 캔버스Ⅱ〉는 "한편으로는 토착 추상회화에 대한 대단히 좋은 사례이면서 또 한편으로는 원주민의 토지권 요구에 필요한 일종의 지도가 됨으로써 그림이 토지 권리 소유권의 증거로 활용되는 유일무이한 본보기다."[37] 트리엔날레가 개막할 때 원주민 공동체의 제작자들과 계승자들이 샤르자를 방문했고 〈응구라라 캔버스Ⅱ〉 위를 거닐며 이 이야기와 창작물에 관해 설명했다.

샤르자건축트리엔날레가 UAE와 주변 지역에서 개최된 '최초' 행사라는 위상과 아울러 〈응구라라 캔버스Ⅱ〉와 같은 강력한 작품을 보여주었음에도, 라후드는 국제적인 '문화 행사'의 틀을 통해서 건축 및 공간 전문가의 역할을 체감하게 하는 비엔날레와 트리엔날레가 전 세계적으로 급격히 신설되고 있으며 그 와중에 대규모 페스티벌 같은 형식이 방문객을 끌어들이는 수단이 되고 말았다는 입장이다. 사실 국제적인 문화 행사라고 할 만한 것은 베네치아를 빼고는 오슬로, 시카고, 탈린 정도밖에 없다. 라후드는 '지역 행사' 성격을 견지하면서 다음과 같이 주장한다.

> 대규모 건축 전시는 국가관 형식을 고수하기 때문에 여전히 19세기적이라고 할 수 있다. 그뿐 아니라 비서구, 비북미 또는 비유럽의 시각을 어떤 식으로든 지역과 변방으로 격하시키는 방편이기도 하다.[38]

라후드는 UAE에 특화된 새로운 아이디어를 시험할 역량에 트리엔날레의 기회가 달려 있다고 믿는다. 그는 전시가 연구에 대한 사고와 시험을 위한 중요한 전달 수단이라고 본다.

모든 큐레이터는 유산legacy을 생각한다. …… (이것은) 동시
대 전시 만들기의 중요한 부분이다. 우리는 우리가 하길 원
하는 것에 대해 엄청난 열망이 있지만 결국은 그 전시가 생
동하는 과정을 고착시키는 전달 수단일 뿐이라는 사실 역
시 알고 있다. 그래서 우리는 전시가 이 프로젝트의 시작점
일지 끝일지 알 수가 없다.[39]

사례연구 6

포르마판타스마, 〈광석 흐름〉,

빅토리아국립미술관, 멜버른, 2016-2017.

포르마판타스마, 〈캄비오〉,

서펜타인갤러리, 런던, 2020.

런던 디자인박물관의 명예관장인 데얀 수직은 이 책의 서문에서 동
시대 디자인 큐레이터십이 디자인 실천 및 프로세스 그 자체와 점점
더 연결되고 있다고 주장한다.

디자이너들을 위한 대안적인 실천의 형태가 펼쳐져 왔다.
특정한 디자이너들이 리서치에 중점을 둔 수단으로서 전
시 형식을 어떻게 활용하는지 파악하는 것도 중요하다.[40]

수직은 네덜란드를 기반으로 활동하는 이탈리아 디자인 컬렉티
브 포르마판타스마(안드레아 트리마르키와 시모네 파레신)를 예로 든
다. 이들은 최근 사변적인 생산 프로젝트들 가운데 전시 환경 자체의
틀을 통해서 과정적 연구research-in-research를 시험하고 발표함으로
써 생성적인 접근을 지향하는 변화의 상황을 보여주고 있다.

〈식물Botanica〉(천연 합성물을 개발하는 연구)과 〈천연 화석De Natura Fossilium〉(시칠리아섬의 화산 용암으로 만든 사물들) 같은 트리마르키와 파레신의 초기 작품들은 재료와 원산지provenance, 그리고 이 두 가지의 지리학적 재현과 은유적 재현, 이 모든 요소 사이의 연계성에 초점을 두었다. 최근의 프로젝트들은 환경적, 정치적 의제를 더욱 분명히 하는 쪽으로 전환되었는데, 이는 동시대 디자인에서 재료 추출과 생산 체계의 영향을 연구하기 위한 것이다.[41]

이를테면 〈광석 흐름〉은 원재료를 교역하는 전 지구적 경로와 버려진 제품을 재활용하는 과정을 포함한 전자 폐기물의 복잡한 체계 문제를 풀고자 하는 전시로, 트리엔날레 형식의 대규모 대중 '박람회'를 절호의 기회로 삼는다. 〈광석 흐름〉은 큐레이터인 유언 매큐언Ewan McEoin과 시몬 리아몬이 주도한 트리엔날레 개막 프로그램(2016-2017)을 위해 빅토리아국립미술관이 의뢰한 것이다. 이 전시는 2019년에 열린 제22회 밀라노트리엔날레에서 파올라 안토넬리가 기획한 〈손상된 자연: 디자인이 인간의 생존을 지킨다〉로 한 단계 더 발전했다.

위에서 언급한 두 전시의 설치는 포르마판타스마의 초기 활동에서 두드러졌던 '예술 작품으로서 디자인design-as-art-object' 성향과는 확연히 달라졌다. 큐레이터들과 긴밀하게 작업하면서 파레신과 트리마르키는 사물, 비디오, 시각화, 애니메이션 등 스스로 "다중 시각multiple perspectives"이라고 설명한 그들의 집단 연구 성과물들이 띠는 복잡성을 번역해 내고자 했다. "생산의 의미를 성찰하고 분석하는 플랫폼, 그리고 디자인이 자원을 더욱 책임감 있게 사용하도록 개발하는 데 중요한 행위자가 되는 방법을 제공하는 것"이 그들의 의도라고 밝혔다.[42] 이를 위해서 그들의 집단 연구는 온라인상 웹사이트에 기록되고 있으며 진행 중인 모든 자료가 누구에게나 제공되는 공공성을 갖추고 있다.[43]

한편, 〈광석 흐름〉은 디자인 프로세스에서 한정된 자원을 더욱 책임감 있게 사용하고자 심도 있는 연구와 설득력 있는 주장을 잘 보여

준다. 전시에는 수거한 폐기물을 재료로 활용하여 아름답게 디자인한 사무 가구도 포함되었다. 파레신은 사무 가구를 "대단히 기능적인" 것으로 보았고 "(교역) 체계의 효율성뿐 아니라 전자 폐기물의 재활용 요소들을 재활용 금속판에 올려놓는 식으로 조합함으로써 그 체계의 실패도 참조"한다고 설명하면서 연구 자료 옆에 가구를 전시했다.[44]

2020년 파레신과 트리마르키는 연구 중심의 접근 방법을 〈캄비오〉 전시 제작 과정에서 계속해서 발전시켜 나갔다. 런던 서펜타인갤러리에서 열린 이 전시는 한스 울리히 오브리스트Hans Ulrich Obrist 관장, 레베카 르윈 디자인 큐레이터와 협업한 것이다. 당시에 그들은 소재로서 목재가 인간과의 관계에서 교차하는 지점을 조사하고 제시하며 미술이나 디자인의 렌즈를 넘어 공학적, 생태학적, 사회학적, 정치적인 관점으로 확장했다.

전시 개막에 맞춰 온라인 생중계live stream로 《디진Dezeen》과 진행한 인터뷰에서 파레신은 그와 트리마르키, 오브리스트, 르윈이 어떻게 전시 개념을 잡았는지 언급했다.

> 하나의 제품을 바라보는 시각이 아니라 미술관 내의 디자인에 접근하고자 했다. (우리가 관심을 둔 것은) 어떻게 디자인이 서로 다른 규모로 작동할 수 있는지 보여주는 것과 제품이 아닌 디자이너의 프로세스를 보여주는 것이다. …… 이와 같은 전시에 대한 열망은 이 전시로 완결되는 것이 아니라 …… 여러모로 장기적인 (연구) 프로세스의 시작점일 뿐이라는 것이다. …… [45]

여기서 큐레토리얼의 요청offer은 확실히 과거에 전통적인 '관리자로서 큐레이터'가 관객에게 요청한 것에 비해 덜 규정적이고 덜 설

포르마판타스마의 〈캄비오〉(2020) 설치 전경. 〈캄비오〉는 디자인이 어떻게 더 나은 미래를 만들 수 있는지 조사하기 위해 예술이나 디자인의 시각에 머물지 않고 공학적, 생태적, 사회적, 정치적 관점까지 확장하여 재료로서 목재가 인류와 맺는 관계의 접점을 탐색한다. 포르마판타스마는 이 전시가 정해진 종착점이 아닌 연구 과정 중 시작점이라고 야심 차게 설명한 바 있다. 큐레이터: 레베카 르윈. 사진: 조지 데럴. 이미지 출처: 서펜타인갤러리, 포르마판타스마.

과정/연구의 매개자

명적이다. 이런 맥락에서 그 의도는 디자인사의 연속체continuum나 정전에서 작동하던 방식과는 다르다. 큐레이터의 글은 별로 없으며 나머지 글도 '용도'나 '기여도' 또는 '굿 디자인'인지 하는 정도를 판독할 지적 프레임에 가까이 있다. 큐레이터의 역할은 집단적이고 직관적이며 연구 프로세스가 등장하고 자료화되는 전시 진행 과정에 실시간으로 응답해 나가는 것이다. 전시가 진행되는 동안 큐레토리얼의 행위성은 공공 영역에서 연구 중간 과정을 보완해 나가고 성찰적인 비평을 하고 번역해 내는 적극적인 기회를 충분히 마련하는 것이며 이로써 관객은 콘텐츠에 적극적인 역할을 맡는다.

새로운 전 지구적 도전들은 새로운 디자인 연구 방법과 집단적인 활동의 틀이 필요하다. 결국은 디자인 프로세스와 디자인 연구를 협의하고 토론하고 퍼트리는 하나의 확장된 방식을 요구하는 것이다. 그러므로 매개자 및 번역자로서 큐레이터의 역할은 적응력 있는 adaptive 내부자 및 외부자가 되는 것이며 이로써 실행자들과 관객 사이에 대화와 교류가 일어난다. 큐레이터의 과업은 디자이너의 연구 프로세스를 매개하고 공개하는 것이고, 관객들과 전문가들이 마주치는 순간에 서로 맞춰가고tune in 교류하고 의미 있는 비평까지 나누는 상황을 조성하는 것이다. 큐레토리얼의 측면에서 당면 과제the imperative는 불완전한 것을 드러내는 것이다. 말하자면 프로토타이핑, 실험, 실패, 성공 같은 것인데 관객은 이 시험 장소의 경험experience-as-testing-site에서 능동적인 역할을 맡게 된다.[46]

이는 건축가나 디자이너가 보유한 전문 지식이 감소한다거나 그 가치를 평가절하할 수 있다는 뜻이 아니다. 대신에 디자인 실천을 들여다보는 일종의 렌즈를 통해 그들의 개념적이고 연구 중심적인 프로세스가 드러난다고 말한다. 즉 일방적으로 제시하기보다는 오히려 지식 '생산'을 공유함으로써 적극적인 교류의 기회가 늘어나고 우리의 집단 문화에서 디자인 연구의 중요성이 더 폭넓게 이해되는 기회가 생긴다.

1 Benjamin H. Bratton, *The Stack: On Software and Sovereignty* (Cambridge, Massachusetts: MIT Press, 2016). 암스테르담 기반의 예술가이자 디자이너인 메타헤이븐은 〈메타헤이븐: 현장 보고서〉(RMIT 디자인허브, 2020)에서도 브래턴의 컴퓨테이셔널 초구조 개념에 관심을 갖고 참조한다.

2 4장에서 252-260쪽의 〈메타헤이븐: 현장 보고서〉 사례연구도 참조하라. 이 부분은 〈메타헤이븐: 현장 보고서〉(RMIT 디자인허브, 2020)의 객원 큐레이터인 브래드 헤일록과 메건 패티가 쓴 전시 글을 참고한 것이다. 디자인허브 큐레이터는 필자와 케이트 로즈이며 〈현장 보고서〉는 암스테르담의 메타헤이븐이 실행을 맡았다. https://issuu.com/rmitdesignhubgallery/docs/metahaven_zine_web

3 멜버른대학교 문화커뮤니케이션학부의 니코스 파파스테리아디스 교수가 필자의 박사학위 전시 및 자격시험을 심사하면서 낸 의견에서 인용했다, *The Agency of Encounter: Performative curatorial practice for architecture and design.* 22 October, 2015.

4 Leon van Schaik and Anna Johnson, eds., *By Practice, By Invitation: Design Practice Research in Architecture and Design at RMIT, 1986-2011*, The Pink Book, 3rd edition, (New York: Actar, 2019).

5 이 글은 다음에서 가져온 것이다. Kate Rhodes and Fleur Watson, 'RMIT Design Hub: Curating Ideas in Action'. *CUSP: Designing into the Next Decade*, 31 October, 2014. https://cusp-design.com/read-rmit-design-hub-curating-ideas-in-action/, 2023년 3월 23일 접속.

6 Rhodes and Watson, 'RMIT Design Hub'.

7 Rhodes and Watson, 'RMIT Design Hub' with reference to Paul O'Neill and Mark Wilson, eds., *Curating and the Educational Turn* (London: Open Editions, 2010), 13.

8 이 책에서 unmake는 원래 상태로 복구한다는 뜻보다는 해체해서 초기 상태로 거슬러 올라간다는 뜻으로 사용된다. 즉 처음의 원초적인 단계가 되므로 현재의 결과물과 달라질 가능성을 내포한다. (옮긴이 주)

9 Remy Zaugg, ed., *Herzog & de Meuron: Une Exposition*, exhibition catalogue (Paris: Centre Pompidou, 1995), 41.

10 Philip Ursprung, 'Exhibiting Herzog & de Meuron', in *Herzog & de Meuron: Natural History*, ed. Philip Ursprung (Montreal: Canadian Centre for Architecture and Lars Muller Publishers, 2002), 36.

11 Ursprung, 'Exhibiting Herzog & de Meuron', 36.

12 Ursprung, 'Exhibiting Herzog & de Meuron', 37.

13 Ursprung, 'Exhibiting Herzog & de Meuron', 36.

14 다음 기사에서 자크 헤르조그가 전시에 대해 언급한 부분을 인용했다. *Herzog & de Meuron: Archaeology of the Mind*, 23 October 2002 to 6 April 2003, Canadian Centre for Architecture, Montreal, https://www.cca.qc.ca/en/events/2644/herzog-de-meuron-archaeologyof-the-mind, 2020년 4월 17일 접속.

15 Adrian Forty, 'Ways of Knowing, Ways of Showing: A Short History of Architectural Exhibitions', in *Representing Architecture. New Discussions: Ideologies, Techniques, Curation*, eds. Penny Sparke and Deyan Sudjic (London: Design Museum, 2008), 56.

16 *Design Is a State of Mind*, Martino Gamper, 5 March-18 May, 2014, Serpentine Sackler Gallery, London. Collections and display systems: Jane Dillon and Charles Dillon & Franco Albini and Franca Helg LB/10 1956; Jurgen Bey & Anna Castelli Ferrieri Bookcase 1946; Ernst Gamperl & Martino Gamper Turnaround 2011; Gemma Holt and Max Lamb & Michael Marriott Double Bracket 1995/2014; Andrew Stafford & Vico

Magistretti Nuvola Rossa 1977/2014; Michael Marriott & Angelo Mangiarotti and Bruno Morassutti Cavalletto 1955; Marc Newson & Mats Theselius Herbarium Table 2003/2014; Ron Arad & Demetrius Comino Dexion Slotted Angle 1947/2014; Michael Anastassiades & Martino Gamper Booksnake Shelf 2002; Jason Evans & Paul Scharer / Fritz Haller USM Haller Modular Furniture 1963/2014; Sebastian Bergne & Bruno Mathsson Bookcase 1943; Troika & Ico Parisi Urio 1960; Karl Fritsch & BBPR Spazio c.1960; Richard Wentworth & IKEA Ivar 1976/2014; Tony Dunne and Fiona Raby & Studio PFR (Ponti-Fornaroli-Rossetti) Office wall unit 1950s; Adam Hills & Martino Gamper Book Show Case 2010/2014; Bethan Wood & Campo Graffi Bookcase 1950s; Fabien Cappello & Alvar Aalto 112B Wall Shelf 1936/1960s; Andreas Schmid and Andrew McDonagh & Andrea Branzi Grandi Legni GL21 2009; Paul Neale & Osvaldo Borsani Integrated modular shelving unit and desk, Model E22 1947-55; Oiva Toikka & Franco Albini 838 Veliero 1940/2014; Simon Prosser & Dieter Rams 606 Universal Shelving System 1960/2014; Maki Suzuki & Andrea Branzi Gritti Bookcase 1981; Mats Theselius & Ignazio Gardella Bookcase 1970 Daniel Eatock & Andrea Branzi Wall Bookshelf 2011; Rupert Blanchard & Osvaldo Borsani L60 1946.

17 *100 Chairs in 100 Days: Martino Gamper.* A project by Martino Gamper. Collection loaned by Nina Yashar, Nilufar Gallery. Graphic Design: Abake. Curated for RMIT Design Hub by Fleur Watson. Part of the Virgin Australia Melbourne Fashion Festival Cultural Program Project Series.

18 아울러 감페르는 RMIT 디자인허브에서 열네 명의 초청 디자이너, 건축가, 예술가, 연구자 들과 함께 간학제적 워크숍을 이끌었다. 사흘 동안 진행된 집중 워크숍은 사회적 성찰과 문화 간 교류를 위한 사변적 목업, 프로토타입, 오브제로 구성하여 〈포스트 포르마〉라고 제목을 붙인 위성 전시satellite exhibition로 절정을 이루었다. Workshop facilitated by Paul Fuog, U_P. Workshop participants: Emma Aiston, Ed Cutting, Tim Fleming, Brad Haylock, Sarah Jamieson, Ronnie Lacham, Simone LeAmon, Elliott Mackie, Tim McLeod, Tin Nguyen, Christie Petsinis, Simon Spain, Daniel To.

19 필자와 마르티노 감페르의 대화에서 인용했다. 'Unmaking and Re-making as Design Research', *100 Chairs in 100 Days* (Melbourne: RMIT Design Hub, 26 February-9 April, 2016), room guide.

20 *Unexpected Pleasures: The Art and Design of Contemporary Jewellery Design*, previewed at the National Gallery of Victoria (April-August, 2012) before being exhibited at the Design Museum, London.

21 van Schaik and Johnson, *By Practice, By Invitation*, 4

22 van Schaik and Johnson, *By Practice, By Invitation*, 20.

23 Rem Koolhaas, 'Less Is More: Installation for the 1986 Milan Triennale', in *S, M, L, XL*, eds. Rem Koolhaas and Bruce Mau (New York: Monacelli Press, 1995), 49.

24 에릭 첸, 오타 가요코, 「동시대 디자인을 지역적/전 지구적 맥락에서 큐레이팅하고 수집한다는 것」, 『뉴 큐레이터』, 안그라픽스, 2023, 33-41쪽.

25 이 부분은 전시 글과 다음의 OMA 웹사이트에서 확인할 수 있다. https://oma.eu/projects/elements-ofarchitecture

26 올리버 웨인라이트의 다음 글에서 인용했다. 'Rem Koolhaas blows the ceiling off the Venice Architecture Biennale', *The Guardian*, 5 June, 2014, https://www.theguardian.com/artanddesign/architecture-design-blog/2014/jun/05/rem-koolhaas-architecture-biennale-venice-fundamentals, 2020년 4월 17일 접속.

27 원문은 Soane Museum. 런던에 있는 존 손

경Sir John Soane의 주택 박물관. (옮긴이 주)

28 런던의 링컨스 인 필드에 있는 존손경박물
관 한때 건축가 존 손의 자택이었다. 그의 생
전에 '주택 박물관'으로 설립되었다가 1837
년에 작고한 뒤로 효력이 발생했다. 박물관
내에 전시된 도면, 건축 모형, 미술 작품 등의
주요 컬렉션은 손이 작고했을 당시의 상태
그대로다. https://www.soane.org/

29 〈건축의 요소들〉 영화는 영화감독 데이비드
랩과 협업하여 제작되었다. John Hill, '2014
Venice Biennale: Elements of Architec-
ture', World-Architects Magazine, 9 June,
2014, https://www.world-architects.com/
en/architecture-news/insight/2014-ven-
ice-biennaleelements-of-architecture

30 샤르자건축트리엔날레는 샤르자도시계획
국 산하의 비영리 기관이며 샤르자 정부로
부터 재정 지원을 받는다. 트리엔날레는 런
던 기반의 패션 디자이너이자 샤르자도시계
획국의 책임자를 지낸 고 셰이크 칼리드 빈
술탄 알 카시미가 주도했다. 2019년 말 작고
한 뒤에 샤르자미술재단 디렉터인 그의 쌍
둥이 여동생 셰이크 후르 알 카시미가 그 역
할을 이어받았다.

31 라후드는 레바논계 오스트레일리아인 건축
가이자 학자, 연구자, 도시계획가이며 런던
골드스미스대학에서 포렌식아키텍처연구
소의 연구원으로 있었다.

32 「제1회 샤르자건축트리엔날레의 주제로 발
표된 미래 세대의 권리」에 인용된 에이드리
언 라후드의 발언. media release, 25 May,
2018, https://carocommunications.com/
wp-content/uploads/2018/06/210518_
SAT-Theme-Mediarelease-.pdf

33 Adrian Lahoud, 'International Lecture Se-
ries, Adrian Lahoud, Sharjah Architecture
Triennial' (London: Royal College of Art, 27
February, 2020). https://www.rca.ac.uk/
news-and-events/events/international-lec-
ture-series-sharjah-architecturetrienni-
al-rights-future-generations/

34 아멜린 응-Amelyn Ng과 에이드리언 라후

드의 대화에서 인용했다. GSAPP Con-
versations, episode 69. 2019년 3월 29일
에 녹음된 팟캐스트, 14분 45초. https://
www.arch.columbia.edu/media-archive/
podcasts/98-adrian-lahoud-in-conversa-
tion-with-amelyn-ng

35 응과 라후드의 대화에서 인용, GSAPP Con-
versations.

36 응과 라후드의 대화에서 인용, GSAPP Con-
versations.

37 에바 문즈의 인터뷰 기사에서 인용했다. https
://pinupmagazine.org/articles/inter-
view-sharjaharchitecture-triennial-adri-
an-lahoud-eva-munz. 2019년 멜버른에
서 있었던 에이드리언 라후드의 대중 강연
'리빙 시티 포럼'에서도 비슷한 내용을 확인
할 수 있다. https://livingcitiesforum.org/
watch-lcf-2019/2019/7/16/living-cit-
ies-forum-2019adrian-lahoud

38 응과 라후드의 대화에서 인용, GSAPP Con-
versations.

39 응과 라후드의 대화에서 인용, GSAPP Con-
versations.

40 데얀 수직, 「서문」, 『뉴 큐레이터』, 안그라픽
스, 2023, 9-18쪽.

41 Alice Rawsthorn, 'Studio Formafantasma:
Ore Streams', in NGV Triennial 2017, eds.
Ewan McEoin, Simon Maidment, Megan
Patty and Pip Wallis (Melbourne: National
Gallery of Victoria, 2017), 86-95.

42 Andrea Trimarchi and Simone Farresin,
'Ore Streams', Formafantasma, 2020년 4
월 29일 접속, 2020, https://www.forma-
fantasma.com/filter/home/Ore-Streams-1

43 http://www.orestreams.com/, 2020년 4월
29일 접속.

44 Simone Farresin, quoted in Rawsthorn,
'Studio Formafantasma', 94.

45 Sebastian Jordahn, 'Watch our talk with
Formafantasma from the Serpentine Sack-
ler Gallery in London', Dezeen, 3 March
2020, 2020년 5월 27일 접속, https://www.

과정/연구의 매개자

dezeen.com/2020/03/03/formafantas-
ma-talk-serpentine-gallery/

46 Kate Rhodes and Fleur Watson, 'Curating
 Ideas in Action', *Object*, 31 October 2014.
 http://cusp-design.com/read-rmit-design-
 hub-curating-ideas-in-action/

나무에 걸린 냉장고: 큐레이팅과 기억, 회상, 재현에 대하여

브룩 앤드루(멜버른)와 캐럴 고샘(브리즈번)이 나눈 대화

브룩 앤드루는 위라주리/켈트족의 작가Wiradjuri/Celtic artist이자 〈니린NIRIN〉을 주제로 한 제22회 시드니비엔날레의 예술감독이다. 그의 최근 작품으로 3년간 오스트레일리아정부 연구위원회의 지원을 받은 야심 찬 프로젝트인 〈재현, 회상, 추모Representation, Remembrance and the Memorial, RRM〉가 있다. 모내시대학교Monash University에 기반을 두고 이 프로젝트를 진행할 당시에 그는 미술학과 부교수였다. RRM은 오스트레일리아 국경 전쟁과 원주민의 죽음을 기리는 국립추모관 건립 요청에 화답한 프로젝트다. 캐럴 고샘은 북부 퀸즐랜드 레이븐슈의 더발 굼빌바라족Dyirbal Gumbilbara이다. 퀸즐랜드건축대학원에서 석사를 마치고 강의를 맡고 있는 그는 공공 건축, 도시 건축, 사회적 제도적 건축을 가로지르는 토착 건축의 연구에 관심을 두고 있다. 브룩과 캐럴은 오스트레일리아 국립추모관에서 원주민의 죽음과 생존의 규모를 재현할 가능성을 돌아보며, 건축 및 디자인 전문가와 큐레이터가 건축 및 디자인 전시의 맥락에서 공동체가 국경 폭력과 주권을 상기하도록 하는 책임감도 성찰한다.

브룩 앤드루

2018년 6월 RMIT 디자인허브에서 진행한 RRM 포럼의 집단
토론charrette sessions을 돌아보면서 대화를 시작할까 합니다.[1]
그 프로젝트는 우리가 공간을 인지하고 사용하는 문제와 예로부터
전해 내려오는 지식과 문화유산을 지속시키는 문제를 다루었지요.
경관에 대한 원주민의 접근 방식과 서구의 지배적인 이데올로기적
접근 방식의 격차는 제도화institutionalisation라는 혼란스러운 쟁점을
드러냅니다. 제도화는 지배 문화 내 건축과 디자인에 존재하는데
오스트레일리아 원주민의 삶의 경험에도 역시나 존재하지요. 서구의
민족지학적 렌즈를 통해 우리 몸과 땅이 계속해서 상상되고 정의되고
있으니까요. …… 나는 현재 시드니비엔날레의 예술감독으로서
주권sovereignty을 주장하고 협업하는 것에 중점을 둔 새로운 렌즈와
프로세스를 주장하고 있어요. 이러한 접근 방식은 아무래도 불편하고
혼란스러울 수 있지요.

캐럴 고샘

나는 제도권의 주권 인식이 건축과 미술의 여러 영역에 걸쳐
걸러지는filtering 것을 발견해요. 가령 주권 표현의 한 방법으로
토템 이미지를 차용하거나 얼굴 이미지를 적용한 건물들이 늘고 있어요.
당신은 이런 방식의 대화를 제도권으로 끌어들이고 인정받음으로써
사고방식을 변화시킬 수 있다고 설명하셨지요. 그런 다음 원주민들이
이러한 기관에 참여하는 방식은 대표성에 대한 통치권을 되찾는 것으로
나아갈 테고요. 그러니까 인식이 형성되면 동등한 목소리를 낼 수 있는
위치로 행동이 바뀌게 되죠. 당신 작업을 큐레이션할 때 주도적인 역할을
하고 있다고 느끼나요? 아니면 제도 내에서 일어나는 일에 대해 아직
알아야 할 게 더 있다고 느끼나요?

브룩

국가에 대해서만 아니라 친족 제도와 국가에 내재한 전통 관습을 통해
서로에 대해 문화적으로 존중하고 인정하는 것에 초점을 맞춰야 한다고
봐요. 오늘날 이런 생각을 불러일으키기 위해 우리가 선택한 방법은
무척 흥미롭고 도발적인데, 이는 문화적 연속성과 강점을 보여줍니다.

큐레토리얼 대화 153

나는 원주민들이 여러 세대에 걸쳐 다른 민족에게 매우 관대했으나
제도와 조직 구조는 종종 뒤쳐졌다는 것을 잘 알고 있어요.

탈식민주의는 남미와 북미, 캐나다, 그리고 이제는 유럽에서도
지난 30년간 뜨거운 화두가 되어왔어요. 예컨대 유럽의 주요 근현대
미술 기관 및 파트너 일곱 곳의 연합체인 국제미술협회L'Internationale의
회원들도 탈식민화 과정을 이야기하고 있습니다.[2] 저는 박물관과
미술관이 식민주의의 유산과 그로 인한 막대한 파괴, 그리고 낭만과
욕망을 통해 왜곡된 신체와 문화의 디스플레이를 어떻게 성찰할 수
있는지 하는 책임 의식이 있다는 점을 기쁘게 생각해요. 하지만 나는
큐레이팅, 건축, 디자인, 예술과 관련된 문제로 탈식민주의뿐 아니라
그 이상의 문제가 있다고 확신해요. 여기에는 많은 것이 걸쳐 있다는
것이죠. 갤러리나 박물관의 맥락에서 주권에 관해 이야기할 때 우리는
여전히 서구의 틀 안에 갇혀 있습니다. 우리는 원주민들이 박물관
기계museum machine를 작동시키고 끌어들여서 내부에서 개혁이
일어나게 할 필요가 있어요. 또 다양한 종류의 열망과 행동을 반영하고
심지어 이러한 주권과 사물을 갖고 있는 사람들과 협업하여 흥미로운
실험을 하는 데 박물관 기계를 써먹을 수 있게 해야 하고요.

캐럴

맞아요. 서구의 틀에 갇히지 않고 토착적인 틀Indigenist frameworks로
전환할 수 있는 접근 방식이 있을까요? 우리가 주권을 인정해 달라고
요구하는 것에 머물러 있으면 언제까지나 식민지적 틀에 종속될
수밖에 없으니까요. 2018년 베니스건축비엔날레의 캐나다관은
국가가 원주민들의 토지 권리를 인정하지 않는다고 주장하면서
〈언시디드Unceded〉라는 전시를 했어요. 원주민들은 국가에 토지를
한 번도 양도한 적이 없었거든요. 예를 들어 원주민 규약에 따르면
외부 사람이 그 땅에 들어갈 때 허가를 받아야 해요. 이러한 규약은
현재 제도화된 '웰컴 투 컨트리Welcome to Country'[3] 의례를 통한
공식적인 절차가 생기기 이전부터 있던 것이지요. 내가 노스 퀸즐랜드로
돌아가서 가족과 함께 이웃이나 다른 종족의 땅에 들어설 때면 우리는
여기서 낚시를 해도 되는지 허락을 받아야 해요. 각자의 주권, 소유권,
관리권을 인정하는 방법이고 상대방의 권위를 존중한다는 뜻이죠.

브룩

세상이 극적으로 변화하긴 했지만 내 생각엔 아직도 대부분이 접하지도
이해하지도 못하는 문화를 실천하고 있어요. 딜런 쿰부머리Dillon
Koombumerrie가 설계한 배서스트교도소 내 기라와아트센터Girrawaa
Arts Centre와 같은 원주민 주도 건축 프로젝트에 대해 강의할 땐 어떤
방식으로 설명하나요?

캐럴

우선 원주민 지역의 디자인 동인driver을 설명하는 것부터 시작해요.
그 건물은 지역 문화를 의인화한anthropomorphic 건축물입니다.
1998년에 개관한 기라와아트센터는 메리마 (토착) 디자인유닛Merimma
(Indigenous) Design Unit의 첫 번째 프로젝트였어요. 건물 평면plan을
보면 남성 비즈니스 모임 공간에서 이어지는 경사로 부분이
기라와(고안나)[4]의 꼬리 형태를 띱니다.

브룩

공간에 대한 이러한 인식은 원주민의 문화적 관습이자 친족 관계,
조상의 이동 경로, 언어, 노래에 기반한 총체적인 철학으로, 서양의
시민 공간과는 다른 지형도를 보여줍니다. 이러한 차이가 인종차별을
통해 드러날 때 그 격차는 극심해질 거예요. 오스트레일리아 사람들이
공원의 나무 밑에 모여 있는 원주민을 보고 무단 침입이라고 쉽게
판단한 일화가 생각납니다. 사실 많은 원주민이 자신의 땅에서
내몰렸고 국가와 관계를 이어가는 일은 매우 어려웠으며 지금도
여전히 어렵지요. 이러한 자원과 건축물을 제거하는 것은 영국 식민지
프로젝트의 신속하고 잔인한 전략이었으며 이는 오늘날 원주민에 관한
인식에도 여전히 내재해 있습니다. 즉 우리 몸이나 문화는 우리 소유가
아니라는 거예요. 시민 공간의 개념은 여러 면에서 원주민의 공간에
대한 이해와 대조적입니다. 그렇지만 기회는 많다고 봐요. 음악가 애덤
브리그스, 축제 감독 로다 로버츠와 웨슬리 이닉, 건축가 메리마디자인
같은 원주민 창작자들이 원주민의 공간 활동을 강화하기 위해 개입을
기획하고 주권에 대해 성찰해 오고 있거든요.

캐럴

저는 현재 시민 공간이 어떻게 재구성되고 있는지, 그리고
버랭거루Barangaroo에서 작업하신 〈역사의 무게, 시간의 흔적〉(2015)이
그 거대한 공간의 밑바닥에 자리 잡은 것에 대해 생각해 보았습니다.
그 공간을 혼성적이고 상업적인 시민 축제의 장에서 도발적인 장소로
바꾸어 놓았어요. 이 공간을 지나는 모든 사람이 식민지 프로젝트의
수혜자라는 사실을 자각하도록 한 것이죠. 수축과 팽창을 반복하는
설치물의 역동성은 원주민의 살아 있는 맥박을 상징합니다.
 비슷한 시기에 멜버른에서는 윌리엄바락빌딩이 공개되면서 도시
공간에 변화가 생겼어요.[5] 논란이 없진 않지만 더발족으로서 나의
관점에서는 이 빌딩의 얼굴이 오스트레일리아 도시의 주권을 상징합니다.
경제적 특권과 가부장주의를 둘러싼 엉뚱한 논쟁으로 인해 그 힘이
무시되었다고 생각하고요. 원주민에게 주어진 것이 아니라는 이유만으로
바락빌딩의 정치적 가치를 무시하는 처사죠. 바락빌딩은 적극적인
참여자들이 도시 공간을 고쳐 쓰는rewriting 시도를 하여 도시가 갤러리
공간으로 탈바꿈된 것입니다. 나는 이 건물이 우룬저리Wurundjeri족
사람들의 주권을 상징한다고 봅니다. …… 바락빌딩의 건축적 매체 작업의
핵심은 건축가의 디자인 동기motives에 의문을 제기하면서 건물에 선조의
모습을 담도록 허용해 온 이곳 소유주들의 전통을 차용한 것이죠. 많은
평론가는 그 상징적 위력을 약화하려고 정교한 논리를 피력하곤 했어요.
하지만 나는 여전히 이 건물이 도시 공간 속 갤러리로써 원주민에 대해
새로운 무언가를 말하고 있다고 봅니다.

브룩

2015년 9월 시드니 버랭거루 보호구역 개막식을 위해 의뢰받아 제작한
풍선 조형물 〈역사의 무게, 시간의 흔적〉을 언급하시니 흥미롭군요.
이 작품의 초점은 버랭거루에 내부 '장기'를 삽입하여, 살아 숨 쉬는
공간으로써 땅의 '심장'을 활성화하고 장식하는 것이었어요. 이 사암
언덕을 굴착하는 것은 매우 야심 찬 작업이었는데 곶headland 공원을
형성하는 데 사용된 내부 사암을 땅 바깥으로 꺼내놓았어요. 심장과
호흡이 있는 생명의 기관을 통해 풍경의 몸을 인정하는 것이 적절하다고
생각했거든요. 작품과 그곳 사람들을 위한 의례적인ceremonial 측면도
있어요. 멜버른의 바락빌딩에 논쟁이 있다고 말씀했는데, 원주민이 아닌
사람들에게도 주권이 결부되었기에 논쟁의 여지가 있었다고 생각해요.

건물이 추모의 신전the Shrine of Remembrance을 향해 있기 때문이죠.

캐럴

그래서 반발이 일어났다고 생각해요. 반발은 정착의 정당성과
잔재legacy에 대한 정치적인 방어였어요. 정당성에 시각적으로 도전하고
수탈을 상기시켜서 분노한 것일까요? 이 문제는 오스트레일리아의
뿌리 깊은 거부denial 문화로 거슬러 올라갑니다. 일부 비원주민non-
indigenous에게는 그 원초성이 여전히 남아 있어요. 이 모든 주제는
〈재현, 회상, 추모〉 프로젝트에서 다루었어요. 이 프로젝트는 호주 전역에
걸친 이주의 물결이 어느 한 해에 일어난 것이 아니라 수십 년에 걸쳐
일어났다는 점을 강조하죠. 따라서 그 기억이 전국에 분산되어 있는 데다
어떤 사람들에게는 한 세대도 채 지나지 않은 사건인 반면에 또 어떤
사람에게는 여러 세대를 거쳐 전해진 것이기도 해요. 그렇지만
그 이야기가 전해져서 읽히고 또 읽히기 때문에 그 사건은 지금도 살아
있어요. 따라서 150년 전에 일어났든 60-70년 전에 일어났든
그 이야기를 회상하는 일이 현재까지 남아 있는 것이죠.

브룩

이런 맥락에서 추모의 가능성은 어떤 것이 있을까요? 서구의 교육학적
접근 방식에서 역사는 여러 스냅숏snapshots으로 여겨집니다.
건축이나 예술을 다룰 때는 특히 그렇지요. 예컨대 미술사를 표현주의,
모더니즘, 원시주의 등 시대별로 구분하는 문제가 있어요. 건축에
관해서도 사람들은 종종 르코르뷔지에 같은 영향력 있는 인물로 건축을
정의하고요. 개척지 전쟁Frontier Wars은 170년에 걸쳐 약 300개
이상의 서로 다른 원주민 국가에 걸쳐 일어났지만 서구의 교육학에서는
단순한 모델로 깔끔하게 정리하려고 합니다. 건축이나 역사에서 하나의
방식이나 모델로 압축한다는 것이 대단히 어려운데 말이죠.

캐럴

시대 구분periodisation을 말씀했는데 대학에서 원주민 문화와 건축을
가르치면서도 어려움이 있습니다. 여러 언어 집단에 걸쳐 여러 장소와
공간에서 여러 시간에 걸쳐 일어난 여러 행동이 있었다는 사실을

큐레토리얼 대화 **157**

학생들에게 전달하는 어려움 같은 것이죠. 학생들은 역사에 관한 글을 쓸 때 사건과 시기를 혼동하여, 단순하게 정리하면서 다양한 시각과 행동 방식을 무시하는 경향을 보여요.

브룩

우리는 〈재현, 회상, 추모〉 프로젝트를 위한 포럼에서 함께 일했죠. 건축가, 조경가, 디자이너 등 전문가 사십여 명과 포럼의 국제 대표단과 함께 일련의 샤렛[6]을 이끌었고요. 충격적인 식민 지배 역사의 한 측면을 다루면서 주요 기념 장소로 개발될 오스트레일리아의 세 곳에 대한 사례연구를 워크숍으로 진행했어요. 린던 오몬드파커는 원주민송환자문위원회에서 제안한 캔버라국립추모공원 내용을 공유했고, 태즈메이니아주에서 온 한 그룹은 매쿼리포인트 개발의 일환으로 호바트시에 제안된 진실과화해예술공원에 대한 워크숍을 이끌었어요. 마지막으로 다루그족 전통 관리자인 코리나 마리노가 앤 록슬리와 제니 비셋과 함께 웨스턴 시드니의 블랙타운원주민기관 프로젝트에 관해 이야기했죠.

그때 참석한 몇몇 건축가들에게 무척 놀랐던 기억이 납니다. 개인적으로 무척 고맙긴 했지만 그들은 깊이가 별로 없어 보였고 일부는 원주민 지식 체계에서 무슨 일이 일어나고 있는지 파악하려는 목적 때문에 참석했던 것 같아요. 그 워크숍이 오스트레일리아 건축에서 좋은 스냅숏이었을까요? 참석한 건축가들이 원주민의 프로세스나 커뮤니티와의 협력에 대해 이해하지 못했을까요?

캐럴

맞아요. 건축 분야에서는 전형적이라고 할 수 있죠. 일반적으로 건축가들은 주류 경제의 중심에 놓여 있는데 그곳에 원주민 테마는 존재하지 않아요. 오스트레일리아를 식민지 시대의 결과물로 보는 인식은 일반화되어 있지만 원주민의 다양성, 규약, 방법에는 친밀감을 보이지 않아요. 심지어 원주민과 관련된 프로젝트도 피하는 것 같고요.[7] 대부분 건물이 권력자를 위해 권력자에 의해 조달되기 때문에 원주민과 정기적으로 교류하는 경우는 거의 없어요. 모든 산업에서 권력을 가진 자가 자원을 통제하고 있으니 건물마다 원주민 이해관계자가 있을 리도 만무하고요. 많은 건축가가 원주민과 실제로 교류하거나 원주민 프로젝트에 참여하지 않고도 경력을 쌓을 수 있어요. 박물관과

갤러리에서 원주민 참여를 강화하기 위해 제시된 테리 쟁키Terri Janke의 다섯 가지 핵심 요소[8]가 건축에도 적용되죠. 그중에서도 재현을 다시 상상하기reimagining representation와 쌍방향 문화 교류가 우선적입니다. 나는 경계를 뛰어넘는 원주민 예술가들을 볼 때 정말 흥분됩니다. 건축 역사의 막중함을 탐구하는 건물은 어디 있긴 할는지요.[9]

브룩

그러게요. 건물을 짓거나 땅을 사들이는 것보다 그림이나 조각품을 만드는 것이 훨씬 더 직접적이죠.

캐럴

건물은 큰 자산입니다. 원주민 예술가들은 새로운 방식으로 현대적 표현을 협상하고 원주민 건축 담론에서 발생하는 제한적인 언어binary language보다 더 다양하고 정치적인 뉘앙스를 풍겨요. 건축에서 위험을 감당할 기회는 없어 보입니다. 많은 예술가가 과거 식민지 시대에 수반한 내러티브를 재구성하고 도전하면서 탈식민지 상황을 매우 영리한 방식으로 다루고 있어요. 원주민 예술가들과 주요 시민 공간에서 이뤄지는 그들의 작업을 예로 들 수 있어요. 트렌트 월터와 협업해 제작한 멜버른의 공공 예술 설치물 '스탠딩 바이 터너미너웨이트&마울보이히너'는 자유의 투사이자 적대자로 묘사된 원주민 남성들을 처벌하는 데 사용된 것을 표현했죠.

브룩

이 작품은 멜버른시의 의뢰를 받아 2017년에 공개되었어요. 태즈메이니아 출신의 두 원주민 자유 투사를 기억하기 위한 오래된 지역사회 캠페인에서 시작되었는데요, 그들은 1842년 멜버른에서 공개적으로 교수형에 처해진 최초의 사람들이었습니다.

캐럴

대다수 도시에서 저항을 진압하기 위해 원주민 전사나 저항한 인물을 처형한 사건이 발생했기 때문에 정말 중요한 작업입니다.
하지만 원주민 기념관을 만들면 도시가 숨기고 있는 과거에 대한

호기심을 불러일으킬 수 있어요. 그 표현을 재해석하는 것은 우리 자신의 시선과 제작 방식을 통해 위대한 시민성의 순간civic moments이 일어날 것으로 생각해요. 과연 이러한 여정은 원주민 건축가들이 시작했을까요?

아마도 그 예는 케빈 오브라이언의 〈국가 찾기Finding Country〉(2006)에서 찾을 수 있을 것 같아요. 예술과 건축 사이에 있는 기묘한 큐레토리얼 프로젝트였죠. 케빈은 〈국가 찾기〉의 큐레이터이자 참여자였어요. 그는 일부러 원주민이 아닌 사람들을 초대해서 대격변 이후의 브리즈번 도시를 다시 상상해 보도록 요청했어요. 학생과 전문가들로 이루어진 참가자들에게 국가를 재구성할 수 있는 도시 그리드를 각각 제공했고 그들의 작품에서 도시의 형태는 재구성되었어요. 이 도발은 다소 엉뚱한 결과를 낳았어요. 지도를 자세히 보면 각 그리드가 고립되어 있고 다음 그리드와 소통하지 않는 등 서로 연결되지 않는 모습을 볼 수 있었거든요. 케빈은 연결을 큐레이팅하지 않았기 때문에 모두가 각각의 그리드로 처리했고 그 결과 도시의 혼란스러운 버전이 만들어졌어요. 〈국가 찾기〉는 강연 시리즈로 계속 진행되다가 2012년 베니스건축비엔날레에 전시되었고 시드니대학교에서 진행 중인 프로젝트로 발전했어요. 이 프로젝트는 페이스북에서 소개되었죠. 또 원주민 개념 건축 중 가장 오랫동안 큐레이팅된 작품이기도 합니다.

브룩

그것이 건축일까요? 아니면 의식을 드러내려는 방법으로 건축을 사용한 것일까요? 할당된 땅이 경계를 넘어 서로 연결되고 이야기를 만들어내는 것을 허용하지 않는 방식으로 그렇게 한다고 생각하나요?

캐럴

개념적 매핑 작업이라는 점에서 정말 좋은 지적이라고 생각해요. 원래 프로젝트에 대한 설명을 보면 확장된 프로젝트 참여자는 계획 매개변수, 용적률, 건물 밀도, 개발 제한을 고안할 수 있었어요. 건축과 도시계획 사이를 오가며 건축가들이 상상하는 가상의 제약 조건을 실현할 수 있죠. 좋은 지적을 해주셨어요. 건축은 등장하지 않았지만 〈국가 찾기〉는 건축이 도시를 만드는 데 어떤 역할을 하는지 그리고 국가를 건설하는 경제에 대해 의문을 제기했어요. 또한 건축가들에게 '나는 무엇에 기반을 두고 건축을 하고 있는가?'라는 질문을 던지기도 했고요.

브룩

그게 큐레토리얼 행동주의의 한 형태입니다. 2018년
베니스건축비엔날레의 〈고치기Repair〉에서 맡은 역할에 관해 설명해
주시겠어요?

캐럴

베네치아에서 열린 건축전에서 오스트레일리아관 크리에이티브 디렉터인
린다 테그, 마우로 바라코, 루이스 라이트와 함께 원주민을 주제로 한
출품작을 평가하는 역할을 맡았어요. '고치기'를 주제로 건축이 대지를
복구할 수 있는 원동력이 될 수 있는지를 탐구했죠. 빅토리아시대 토착
초원의 소멸을 건축 환경의 소모적인 관행에 대한 경고로 바라보았어요.
그렇다면 건축은 자연 순환을 방해하지 않으면서 경관을 복구할 수
있을까요? 빅토리아에는 토착 초원의 비율이 1퍼센트도 되지 않기
때문에 전시를 위해 토종 씨앗을 채집하고 화분에 심어 비엔날레를
위해 베네치아로 보냈어요. 나는 이 전시가 원주민들이 환경과 얼마나
다르게 상호작용하는지를 잘 보여준다고 생각했어요. 하지만 원주민을
집약적인 농업과 자원 채취에 대해 관행적인 해결책을 쓰는 관리인으로
왜곡시키거나, 200년 이상 지속된 토지 고갈에 대한 해답을 원주민에게서
찾으려는 시선이 있어서는 안 된다고 생각해요.[10]

브룩

바락빌딩이 다시 떠오르네요. 어떤 의미에서 이 건물은 도시의 역사에
대한 책임, 즉 역사적 진실을 되살리는 역할을 하고 있다고 볼 수 있지
않을까요? 큐레토리얼 행동주의의 한 형태라고 보나요?

캐럴

물론이죠. 건축을 소비적인 측면에서 벗어나 재구성하려는 시도가
있었다고 생각해요. …… 논의를 전환하자면 원주민들이 사물을 어떻게
다르게 보는지에 대한 이해를 얻을 수 있어요. 예를 들어 와르문Warmun
지역의 기자Gija 부족은 2011년의 홍수 자연재해를 경고로 여겼어요.
재건된 뒤에도 그들은 자연의 흔적을 모두 없애고 싶어 하지 않았어요.
　홍수가 그친 뒤에 냉장고가 나무 갈래에 박힌 것을 보고 재건 팀의

누군가가 "냉장고를 나무에서 떼어내면 모든 것이 복구되겠군요."라고
말했어요. 그러자 한 장로가 "아니오. 모두가 무슨 일이 있었는지 기억할
수 있도록 냉장고를 나무에 그대로 두시오."라고 말했죠. 기자 부족은
국가에 대한 의무를 소홀히 했기 때문에 홍수가 왔다고 믿었고, 그래서
홍수 사건을 추모하고 사람들이 국가에 대한 의무를 잊지 않도록
상기시키자는 것이 지역사회의 합의 결과였어요. 나는 원주민이 환경을
자신, 의무, 국가와 밀접한 관련이 있다고 생각하기 때문에 원주민의
관점에서 건축물을 수리한다는 개념이 위험하다는 사실을 보여주고
싶었어요. 그들은 홍수가 났을 때 환경이 교훈을 준다고 생각하며
우리가 해야 할 일을 상기시키고 그 경고를 잊지 않도록 하려고 하죠.

브룩
멋진 이야기입니다. 앨리스스프링스의 예술가 로버트 필딩이 녹슨
자동차에 그림을 그리고 조명을 비추는 장면이 떠오르네요. 냉장고처럼
기억과 공간의 특별한 장소가 되는 거죠. …… 기자 부족에게 나무에
걸린 냉장고는 문화의 평범한 일부이자 계속되는 전통입니다. 그것이
행동주의이자 주권적 권리죠.

이전 펼침면: 서오스트레일리아 이스트 킴벌리의 기자족 주민 거주지인 (이전에 터키 크리크로 알려졌던) 와르만/와르문Warrmarn/Warmun에서 홍수가 지나간 뒤 나무에 냉장고가 걸린 모습. 사진: 루이즈 패터슨, 2011. 이미지 출처: 브룩 앤드루, 캐럴 고샘.

1 이 사업은 지역 발굴 프로그램의 일환으로, 오스트레일리아연구위원회 기금을 후원받은 〈재현, 회상, 추모〉(2016–2018)의 지원을 받아 진행되었다. 다음의 사이트를 보라. www.rr.memorial

2 바르셀로나현대미술관MACBA은 2014년에 '박물관의 탈식민화'라는 콘퍼런스를 개최했다.

3 오스트레일리아 원주민 공동체 구성원이 전통적인 호주 원주민 땅에 오는 사람들에게 하는 격식을 차린 환영 인사. (옮긴이 주)

4 Girrawaa (goanna). 오스트레일리아 원주민 지역 토종 도마뱀의 일종. (옮긴이 주)

5 ARM 아키텍처 사이트에서 윌리엄바락빌딩을 보라. https://armarchitecture.com.au/projects/barak-building/

6 charrette. 각 분야 전문가와 함께 문제를 논하는 집단 토론회. (옮긴이 주)

7 Memmott, Paul (ed.). *Take 2: Housing Design in Indigenous Australia*. Canberra: Royal Australian Institute of Architects, 2003.

8 테리 쟁키는 오스트레일리아 원주민의 문화와 지적재산에 전문성이 있는 변호사고 오스트레일리아박물관및갤러리협회AMaGA에서 제시한 다섯 가지 핵심 요소로는 재현을 다시 상상하기, 박물관과 갤러리 관행에 원주민 가치 반영하기, 원주민의 기회 확대, 문화 자료의 양방향 관리, 원주민 공동체와 연계하기 등이 있다. (옮긴이 주)

9 https://www.mgaindigenousroadmap.com.au/

10 Go-Sam, Carroll (2018). 'Gaps in Indigenous Repair'. In Mauro Baracco and Louise Wright (ed.), *Repair: Australian Pavilion 2018* (pp. 64–73). New York, United States: Actar Publishers.

보철술

(개입자로서
큐레이터)

조지프 그리겔리의 『전시 보철술: 한스 울리히 오브리스트, 잭 카이스와 나눈 대화』 제2판 표지, 잭 카이스 편집(베드퍼드출판사, 2010). 초판은 베드퍼드출판사(런던)와 스턴버그출판사(베를린)가 공동 출판했다.

미국의 예술가이자 학자인 조지프 그리겔리Joseph Grigely는 베드퍼드출판사 기획 시리즈 중 AA스쿨이 제작 지원한 『전시 보철술: 한스 울리히 오브리스트, 잭 카이스와 나눈 대화Exhibition Prosthetics: Conversations with Hans Ulrich Obrist and Zak Kyes』에서 시각예술의 전시 실행과 관련해 '전시 보철술exhibition prosthetics'이라는 용어를 제시했다.[1] 여기서 그는 전시 자체의 '실재성'을 넘어서 명제표, 발표, 출판, 그래픽, 소셜 미디어 플랫폼 등 전시의 전체 경험을 형성하는 다양한 관례와 행동을 설명하기 위해 '보철술' 개념을 활용한다.

그리겔리는 "아트워크는 어디서 시작하고 끝나는가? 또는 전시는 어디서 시작해서 끝나는가? 특정한 예술 작업의 물질화만이 전시인가? 또는 보도 자료, 안내장, 체크리스트, 도록, 디지털 기반의 매체를 포함하여 전시를 만드는 것에 관계된 다양한 관례도 전시인가?"라고 묻는다.[2] 또 이 모든 관례가 우리가 한 단계 더 가까이 "'현실'에 도달" 하게 해주는 "재현의 또 다른 유형"이라고 주장한다.[3]

그리겔리는 현대 의학 용어인 '보철술'(고대 그리스어로는 추가, 적용, 부착을 뜻한다)을 "의수, 틀니 등을 통해서 결함을 보완하는 수술의 일종"이라고 정의한다.[4] 이 정의를 반추하면서 "채우고 늘이고 교체하는 보철 방식의 수습"을 제안하는데, 이어서 "하지만 몸과 분리되어서는 안 된다. 즉 채우고 늘이고 교체하면서 몸 일부가 되지 않고서는 이루어질 수 없는 일이다."라고 덧붙인다. 여기서 그리겔리는 보철의 조건이 지닌 복잡성, 즉 전체에 속하면서 전체의 '일부'이고, 동시에 완전히 대체될 수 없고 "없어진 것이 될" 수도 없는 현실을 표현한다. 다시 말해서 "자리 잡아가는 과정 중에 영원히 자리를 빼앗긴다."라는 것이다.

그리겔리가 보철술이라는 용어를 활용한 것은 도발적인데, 이는 그가 박물관, 갤러리, 기관의 시각예술을 전시하는 익숙한 의례를 넘어서기 위해서 작품을 관람하는 사람의 경험이 한정되어 있음을 문

제 제기한 것이다. 이 장에서 다루는 보철술 또는 '개입자로서 큐레이터'라고 특징짓는 큐레토리얼 움직임은 동시대 건축과 디자인을 전시하는 전문적인 맥락의 틀에 자리 잡고 있다. 한편으로는 다른 움직임들과 교차하는 면이 있으면서도 뚜렷한 차별성을 보인다.

우선 '개입자로서 큐레이터'라는 개념은 큐레토리얼 의도가 목적 지향적인 동시에 기회를 엿보는 실천 유형이라고 할 수 있다. 이 경우에 보철술은 종종 기생적이다. 즉 개발 과정 중에도 새로운 전시나 프로젝트를 통해 전혀 다른 결합과 즉각적인 감각을 기대하면서 새로운 내용의 숙주host[5]에 붙거나 침투하는 것이다. 둘째로 '보철술' 움직임은 원래의 전시를 확장하는 새로운 가능성을 위한 '촉매제'가 되기를 갈망한다. 가령, 격차를 드러내고 논쟁을 불러일으키고 때로는 '온전한' 경험에 대한 기여와 신작들을 통해서 주최 측host을 전복시키는 식이다.

세 번째로 '개입자로서 큐레이터'는 현재의 쟁점을 언급하고 지역 조건에 맞게 가공하는 디자인 아이디어를 번역하고자 한다. 그렇게 함으로써 지역적 실천과 전 지구적 실천 사이의 대화를 끌어내려 한다. 세계 순회 전시의 경우, '보철술'은 지역에 부합하는 논점 또는 주최 측에 새로운 역할을 부여할 새로운 소재를 동원하여 원래 전시의 정해진 콘텐츠 구조에 개입하는 기생적인 형태가 된다. 여기서 큐레토리얼 의도는 일반적으로 폐쇄적인 순회전 모델을 진정한 문화 교류가 일어나도록 '강제로 개방'하는 것이다.

이같이 섞어 짜는 변주 방식이 중요한 것은 '보철술' 움직임이 대체로 촉발한 일정에 맞춰야 할 때가 많다는 사실 때문이다. 이때 '개입자로서 큐레이터'도 의견 수렴과 교류의 가능성을 열어주는, 반응적이고 개방적이며 과정 중심의 실험적 접근을 속행하면서 활동한다. 여기서 큐레이터는 확정되고 완성된 사물이나 결과물에 집중하기보다는 진행 중인 프로젝트를 내세우거나 공개되지 않은 이야기들을 알리거나 일련의 실시간 행사 또는 참여 행사에서 아이디어를 '실행'하는 방식으로 디자인 아이디어에 중점을 둔다.

그리겔리의 전시 보철술 개념은 학제적 접근에서 뚜렷한 차별성을 보인다. 즉 공유지 부분은 '부속' 장비와 규약을 통해 그리겔리의 확장된 '손 닿음reach' 개념 속에 있으며 보철 부품은 전시 제작에 필수적이다. 아울러 '개입자로서 큐레이터' 개념은 그리겔리의 노바포름호텔Novaphorm Hotel 사례와 연계해서 생각할 수 있다. 이 프로젝트는 독일 작가 리자 융한스Lisa Junghanss와 마르틴 에더Martin Eder가 독일 카셀 도쿠멘타의 비공식 부문으로 '비&비B&B' 스타일 호텔을 꾸민 작업이다.[6]

> 융한스와 에더는 카셀에서 아파트 두 곳을 빌려서 개조한 뒤에 공식 도쿠멘타 방문객 안내소를 통해 광고를 냈다. ⋯⋯ 유사 공식 공간이라는 모호한 형태로 운영되는 노바포름호텔은 엽서, 문 걸이, 명함, 등록 카드 등 호텔 문화의 관행적인 다양한 출판물을 통해 대중에게 '전파'되었다.[7]

이 장에서 소개하는 다음의 사례들은 국제전으로 만들어진 건축과 디자인 전시에 지역 경향과 비평적 시각을 끌어오기 위해 '보철술' 움직임의 변주를 실험한다. 그 가운데 '개입자로서 큐레이터'는 교류가 활발히 일어날 수 있는 새로운 기회를 만들고 디자인을 전시하는 새로운 방식을 제시하고자 지리적, 문화적 맥락을 넘나들면서 일하는 협력자들에게 기회를 만들어내고 있다.

사례연구 1

〈미래는 여기에〉,

RMIT 디자인허브, 멜버른, 2014.

기존 전시를 지역과의 교류에 맞게 재구성하여cut into 개입하는open up 의도와 잘 맞는 사례로는 2014년 RMIT 디자인허브에서 열린 〈미래는 여기에〉를 손꼽을 수 있다.[8]

앞서 설명한 대로 〈미래는 여기에〉는 2013년 런던 디자인박물관에서 처음 기획되고 전시되었으며 제3차 산업혁명의 맥락에서 새로운 디자인과 제조 기술의 영향을 다루었다. RMIT 디자인허브에서는 원래의 전시가 설치에 착실히 맞춰진 전시물에 집중한 방식을 뒤엎고 그 대신에 디지털 신기술의 혁신적인 측면에서 명제적proposition-al이고 도발적인 여러 아이디어를 보여주는 것을 큐레토리얼의 기회로 삼았다.

디자인박물관의 큐레이터 알렉스 뉴슨Alex Newson과 논의하던 중, '개입자로서 큐레이터' 접근 방법을 동원한다면 프로젝트의 공동 큐레이터들이 국제적 큐레토리얼 교류의 실험 정신을 중심에 두어, 주최 기관에서 '확정한' 전통적인 순회전 모델을 다시 생각할 중요한 기회가 되리라는 확신이 생겼다.[9]

이 같은 상호 교류에 대한 기대는 집단적인 큐레토리얼 접근 방법에 힘을 실어주었다. 그 덕분에 대규모 실험적 구조의 의뢰 작업으로 이뤄지는 '전시물로서 디자인'과 '보철술' 움직임이 결합함으로써 일련의 지역 디자인 연구 프로젝트가 자리 잡는 기회가 생기기도 했다. 국제 순회전의 맥락에서 이뤄지는 연구 프로젝트들은 사변적이고 개발 과정에 있는 경우가 많다.

원래의 전시에서 기획된 도입부 전경이 집단적인 작업으로 다시 상상되고 '사색과 실험'이라는 주제의 큰 우산 아래 지역적 맥락에 따라 다시 구성되었다. 여기서 보철술 부분은 다양한 연구와 제작 단계에서 열네 개의 학제적 디자인 프로젝트로서 발생했다. 이 프로젝트

들의 형태는 아시아-태평양 지역의 혁신의 최전선에서 신기술과 아이디어가 만나는 연결점에 초점을 맞추어, 순전히 사변적인 것부터 완전히 개발된 시제품까지 다양하다.

신규 작품들은 영국 관점에서 신기술이 중심가high street 제품에 미친 영향에 초점을 맞춘 〈미래는 여기에〉의 전시품 중에서 많은 부분을 틈나는 대로opportunistically 대체하고자 기획되었다. 그 의도는 지역에서 제작한 사회적인 작품들로 원래 전시의 원형을 해체함으로써 동시대 감각과 비평적 태도를 그려내는 것이었다. 이 신작들은 오스트레일리아의 상황을 고려한 시각에서 3D 프린터, 로봇 생산방식, 가상현실, 증강 현실, 인공지능 같은 디지털 기술의 긍정적이고 부정적인 영향에 대응한 것이다.

사례 중에서 〈발렌타인 cc_1402_2014〉는 장신구 작가 수 산 콘Susan Cohn이 시인이자 학자인 저스틴 클레먼스와 협업하여 동시대의 사랑을 3D 프린팅된 나일론 반지로 표현한 다소 도발적인 작품이다. 〈침골Incus〉은 디자이너 리아 하이스가 블레이미손더스와 함께 최신 청각 지원 기술을 적용하여 창작한 보청기hearing pod 프로토타입으로, 사용자가 상황에 따라 청각 경험을 조작할 수 있다. '때마침' 엔지니어 밀란 브란트와 외과 의사 피터 충이 적층 가공 기술로 티타늄 인공뼈를 맞춤 제작하는 연구를 진행 중이었기 때문에 가능했다. 매슈 슬리스의 〈드론 오페라 연구〉 프로젝트도 있다. 이 프로젝트는 드론 제작자, 테스터, 해커의 강렬한 하위문화, 그리고 복잡하고 법적으로 불확실한 상태의 신기술로 공공장소에서 몰래 실험해야 하는 특이함을 경험할 수 있는 '심야 패스'를 관람객에게 나눠주는 영상 작업과 사물로 구성되었다.[10]

1장에서 다뤘듯이 스튜디오 롤런드 스눅스의 대형 건축 구조는 원래 순회전 전시품과 새로이 기획된 보철 작품들 사이의 '결합조직' 역할을 했으며, 전시 환경을 전통적인 보트 건조 기술에 첨단의 컴퓨

터 기반 로봇 제작 공정을 접목하는 공개 연구 '시험'의 장으로 변모시켰다. '전시 설치 시스템으로서 구조물'을 굽이치는 형태로 구성한 덕분에 원형 콘텐츠와 신규 콘텐츠 사이가 어색하지 않고 매끄럽게 전환된다. 이 점은 보철술이 주최 측에 융통성 있는 개입자라는 점을 보여주었다. 즉 멜버른 기반의 내국인뿐 아니라 해외 관람객들이 공감하고 참여할 수 있는 가치, 현재성, 지역적 맥락을 더해준 것이다.

이 '보철술' 움직임에서 중요한 부분은 신규로 의뢰한 영상 작품들로, 지역 건축가 및 영화 제작자 집단인 너베냐 리드 스튜디오와 협업하여 지역 프로젝트들과 어우러져 전시되었다. 이 영상들은 각 프로젝트와 그것이 지역에 기여하는 것 너머의 생각, 실험, 디자인 프로세스를 담고 번역하고 '실행'함으로써 큐레토리얼의 포부에 활력을 불어넣는 역할을 했다. 아울러 전시에서 설치된 영상, 사물, 소재, 시제품은 '연구실 분위기'의 도입부 풍경을 보여주면서 생산기술 그 자체에 초점을 맞추기보다는 관람객들이 디지털 도구의 용도 이면에 있는 혁신적인 생각들을 확인하게 했다.

디지털 도구는 긍정적이든 부정적이든 폭넓게 우리의 사회적, 환경적, 문화적 맥락의 '근미래'에 영향을 준다. 하지만 전시에서 보철술은 디지털 도구와 그 영향에 대한 물신주의적 경향에 의문을 제기하고 논쟁하기 위해 비평의 기회를 만드는 중요한 역할을 했다.[11] 학술적 프로그램과 대중 프로그램은 디자인 전공 학생들과 전문가, 일반 대중을 일련의 행사와 워크숍에 함께 초대하여 토론, 상호작용, 놀이를 통해서 신기술을 경험하도록 기획되었다. 이 중에는 메이커봇 프린터의 오픈소스 디자인을 활용하는 '제작 공간'과 '당신의 파일을 3D로 출력하기' 같은 관람객 참여 프로그램, 그리고 3D 보디스캐닝 워크숍, 이케아 해킹 행사, 제작 로봇 시연 등이 있었다.

'실험과 사색'이라는 도입부만 보더라도, 이 전시는 디자인박물관의 원형 전시에서 구성된 세부 주제들을 더 확장했다. 도입부는 '디지털 제작과 3D 프린팅(론 아라드가 디자인한 〈탄력 있는 꽃병Bouncing Vases〉과 PG 안경, 라즈베리 파이, 아두이노 등)' '언메이킹과 폐기물 재

활용 생산(낙관주의자의 토스터[12], 푸마의 생분해성 신발, 두 태스크 의자Do task chair, 소니의 원듈러 시제품Wandular prototype 등)' '공장(렙랩, 메이커봇, 쿠카 로보틱스 등)' '대량 개인화(메이키랩, 페무 스툴, 언투 디스 라스트[13] 등)' '크라우드소싱, 해킹, 커뮤니티 디자인(이케아 해커, 오픈 데스크, 미아디다스, 어셈블&조인 등)'으로 새롭게 구성되었다.

또한 이 같은 지역 및 국제 협력 정신에는 런던을 기반으로 활동하는 건축가 알리사 안드라셰크Alisa Andrašek를 멜버른으로 초대한 일이 중요하게 작용했다. 안드라셰크는 2012년 런던올림픽을 위해 호세 산체스Jose Sanchez와 함께 제작한 도시 게임 〈블룸BLOOM〉을 토대로 기획한 학생 워크숍을 이끌었다. 안드라셰크는 학생들과 함께 개방형 디자인 시스템의 변수를 탐구하는 작업을 했고 〈미래는 여기에〉의 입구인 디자인허브의 현관에 대규모 자립형 파빌리온을 디자인하고 세우기도 했다. 디자인 프로세스에 학생들이 참여한 사실은 그 시스템의 가능성을 생생하게 보여줄 수 있는 기회였으며, 이후에는 관람객도 참여할 수 있었고 결국에는 그 수가 늘어나서 간단히 새로운 부분을 추가하거나 변경하고 새로운 설정을 투입하는 식으로 완전히 재설계해야 할 정도였다. 어린이를 위한 워크숍과 디자이너 주도의 샤렛 같은 추가 활동들은 멜버른의 퀸빅토리아가든에 있는 엠파빌리온과 협업하는 것을 포함해 대학과 도시 곳곳을 넘나들며 운영되는 새로운 형식의 〈블룸〉을 모색했다.

끝으로 RMIT 디자인허브의 〈미래는 여기에〉를 위한 큐레토리얼 접근은 박물관의 관행을 넘어 접근 범위를 확장하려 한 그리겔리의 '손 닿음' 개념과 잘 맞아떨어진다. 여기서 '보철술' 움직임은 순회전의 경직성을 거부하고 기관들이 서로 큐레토리얼 협업을 하면서 '주최 측' 모델을 전복시키는 역할을 했다. 덧붙이자면 큐레토리얼 '개입자'로서 우리는 새로이 고민하면서 '진행 중'인 연구 작업에도 전시 기회를 부여하는 반응적인 큐레토리얼 체계를 추구했다. 그래서 결과

보철술 175

〈미래는 여기에〉에서 '보철술' 움직임은 불완전함, 시제품, 실험을 앞세우면서 순회전의 위계를 재조정했다. 소셜 '가드닝' 게임 〈블룸〉으로 학생과 어린이가 참여할 수 있게 한 상호작용 워크숍을 포함하여 일련의 기획된 '부속물appendages'이 원래의 전시에 더해졌다. 예컨대 다양한 디자인 개발 단계에 있는 열네 개 리서치 프로젝트를 보여주는 '프로세스' 테이블 그리고 로봇과 3D 프린터, 루터기, 보디 스캐너로 구성된 체험형 연구실이 추가되었다. 〈미래는 여기에〉, RMIT 디자인허브, 2014. 큐레이터: 알렉스 뉴슨(디자인박물관), 케이트 로즈, 플러 왓슨(RMIT 디자인허브). 사진: 토비아스 티츠.

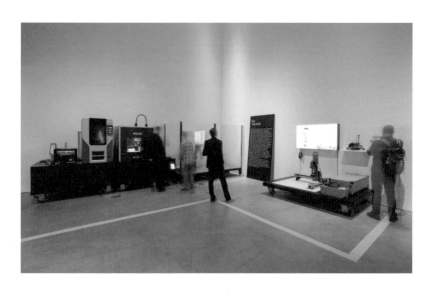

보철술

적으로는 보철술이 '전시물 그 자체'가 되는 신작을 의뢰할 때 관행적인 전시 디스플레이를 다시 생각해 볼 중요한 기회를 제공했다. 다시 말해서 '전시물로서 디자인'과 '보철술' 움직임의 조합이 실험, 협업, 교류를 위한 새로운 기회들을 가져다준 것이다.

사례연구 2
⟨알바 알토: 반 시게루의 시선으로⟩,
바비칸, 런던, 2007.

> 건축은 단순히 장식이 아니다. 딱히 도덕적인 문제를 따질
> 필요는 없지만 건축은 대단히 생물학적이다.
> — 알바 알토, 1957.[14]

작고한 핀란드 건축가의 이 인용문은 영국에서 알바 알토의 유산을 다루는 대규모 연구 전시가 열리는 시기에도 맞고 런던 바비칸미술관의 큐레토리얼 접근을 다루는 글의 도입부로도 적절해 보인다.[15] 건축이 사람들의 일상생활에 영향을 끼칠 힘이 있다는 알토의 믿음은 새로운 세대의 현대건축가들에게도 이어져 사회적 영향을 추구하는 작업을 하도록 영감을 주고 공감을 불러일으킨다. 일본 건축가 반 시게루坂茂는 누구보다도 그의 영향을 크게 받은 사람으로, 그가 디자인한 우아한 지관 구조는 혁신적인 공학적, 환경적 원칙들을 간결한 디자인과 소재에 적용하여 재난 지역의 임시 주거 공간을 제공하는 데 널리 활용된다.

선대 '거장' 건축가들의 작업을 후대 건축가가 선망하는 개념 자체가 새로운 것은 아니다. 그러나 한 건축가의 작업이 다른 건축가의 개발 과정, 위상, 한계에 미친 영향을 깊이 생각해 보는 것은 새로운 통찰과 지식을 얻을 기회가 된다. 기획적인 측면에서 알토의 건축 작업을 동시대 건축가의 '시선을 통해서' 재구조화하는 개념은 대담하고

한편으로는 신선하다. 반의 주관적인 시각을 앞세우고 한 인물을 다루는 전시의 관행, 가령 전시 제목이며 작품 선정이며 전시 환경을 디자인하는 것의 상투적인 방식을 전복시킴으로써 작품이 큐레토리얼의 동시대적, 현재적 위상에서 새로이anew 제시되는 것이다. 이 전략은 보철술 또는 개입자로서 큐레이터라는 흐름과 대단히 잘 맞아떨어진다.

전시의 초대 큐레이터로서 반은 바비칸의 큐레이터 사토 도모코, 핀란드 건축가이자 학자인 유하니 팔라스마Juhani Pallasmaa와 긴밀하게 협업했다. 큐레토리얼 '시각'으로서 반을 내세운 이유는 명확했다. 반의 경력에 알토의 작업과 핀란드의 감성이 줄곧 크게 영향을 미쳐왔기 때문이다. 반이 처음으로 일시적인 지관 건축을 개발한 것은 1986년 도쿄의 액시스갤러리Axis Gallery에서 열린 알토의 작품전을 디자인하던 때였다. 이때 그는 대부분의 알토 작품에서 굽이치는 패턴과 단일 재료가 사용되는 것을 발견하고 이를 본보기 삼아 지관을 활용했다. 팔라스마와 사토가 전시 도록에 썼듯이, "반 시게루는 오늘날 알바 알토의 유산을 이어가는 전후 세대 건축가 중 한 명으로 알려져 있다. 알토와 같이, 반은 혁신적인 재료 접근법과 유기적 디자인 접근법을 취하지만 아마도 반의 작업에서 알토와 연결되는 가장 중요한 측면은 건축에 대한 인도적인 접근이며, 이는 거처를 잃은 이재민과 난민을 위해 지관으로 만든 임시 주택에서 확인할 수 있다."[16]

이 전시는 크게 두 부분으로 나뉜다. 중이층mezzanine floor에는 엄선된 알토의 가장 중요한 프로젝트들이 연대기적 순서에 따라 주제별로 배열되었다. 여기서는 세심한 분석과 재현 모델, 사진, 드로잉 사본을 통해서 알토의 경력을 풍부하고 논리 정연하게 설명하는 데 중점을 두었다. 전시장에 설치된 이미지들은 오래전의 원본 사진과 새로 촬영한 사진을 조합한 것이다. 알토재단이 제공한 역사적 사진과 드로잉 들을 '물신화'하는 별도의 가공을 하지 않았고 출력한 그대

이 전시는 일본 건축가인 반 시게루의 '시선을 통해서' 알토의 작업을 새롭게 구성한 것이다. 반의 통찰력과 시각을 내세움으로써 큐레이터들은 한 인물에 대한 단선적인 전시의 관례를 깨고 작품을 '새로이' 제시하고자 했다. 이 전략은 '보철술' 움직임과도 잘 맞아떨어진다. 〈알바 알토: 반 시게루의 시선으로〉, 런던 바비칸미술관, 2007. 전시 디자인 및 그래픽 디자인: 사이먼 앤더슨, 노스 디자인. 사진: 리처드 리어로이드. 이미지 출처: 바비칸미술관, 사이먼 앤더슨.

보철술

로 배접한 것이었다.

이처럼 전시물을 엄격하고 신중하게 다루었음에도 이 층의 경험은 전반적으로 인물 중심의 단일한 형식으로 되돌아갔다. 즉 '또 다른 시선으로'라고 할 만한 어떤 실질적인 통찰도 전해주지 못했는데 알토의 건물이 프로젝트별로 정리된 부분에서 특히 그랬다. 아카이브 자료들을 토대로 새롭게 의뢰한 해설 자료들에는 1939-1940년 뉴욕세계박람회에 세워진 핀란드 파빌리온의 컴퓨터 시뮬레이션과 마이레아 주택Villa Mairea을 의뢰한 뒷이야기를 자세히 다룬 다큐멘터리 영상이 포함되었다. 마이레아 주택은 알토의 오랜 친구이자 후원자인 해리와 마이레 굴릭센 부부를 위해 디자인하여 핀란드 노르마르쿠에 지은 여름 별장(1938-1939)으로, 알토의 걸작 중 하나다.

논쟁이 있을 수 있지만 '시선을 통해서' 방식은 아래층이 확실히 성공적이었는데 전시 디자인에서 보철술의 접근 방법이 한결 명확하게 적용되었기 때문이다. 여기서 관람객은 갤러리의 이중 층고 너머로 천장을 올려보게 되는데, 반의 건축적 특징인 지관이 굽이쳐 흐르는 표면은 일시적이고 신속하게 대응하는 반의 감각뿐 아니라 알토의 유명한 기하학적 곡선을 동시에 떠올리게 한다.

이 전시를 구성하는 핵심적인 하위 주제 또는 섹션은 형태, 재료 기술, 조명, 산업 디자인, 빛 설계, 유리 디자인, 가구 디자인 등을 포함한다. 재료에 대한 섹션은 반에게는 그동안 간과되었거나 잘 알려지지 않은 알토의 조립식 주택 디자인인 '에이 시스템A System'을 포함함으로써 식상한 단선적인 오마주 방식에 '개입'하는 큐레토리얼 시도를 해볼 드문 기회가 되었다. 알토의 시스템은 '유연한 표준화' 개념을 실험한 것이었다. 원래는 지역 건축 회사가 자력으로 집을 지을 수 있도록 개발된 것으로, 나중에는 핀란드 전역에서 전후 주택으로 진화되었다. 이렇게 잘 알려지지 않은 작품을 전략적으로 포함한 것은 포용적 디자인에 대한 반의 건축적 위상, 그리고 알토가 사회적 건축에 기여한 바를 '새롭게 조명'하려는 그의 열의를 단도직입적으로 공표해 주었다.

덧붙이자면 도쿄의 게이오대학교에서 반이 맡고 있는 '랩'을 중심으로 그와 제자들이 진행한 광범위한 연구를 포함한 것은 전시를 보완하는 성공적인 보철 요소다. 여기서 이 연구는 알토의 활동 시기별 구분을 깨고, 심화 연구와 탐색을 위해서 고도의 공간적, 형태적, 재료별 체계로 분석을 시도하는 다이어그램과 모형을 통해 알토의 작품에 새로운 통찰을 드러내는 등 전시의 가치를 더한다.

그러나 궁극적으로는 이 같은 개별적 성과에도 불구하고 '또 다른 시선으로'라는 방법론이 주는 통찰과 공명이 알토와 반 사이의 억지스러운 연결 또는 모호한 연결을 넘어서는 데는 실패했다. 이를 뒷받침하는 사례는 반이 소장한 소규모의 자기 건축 모형을 전시한 부분인데, 그의 특징적인 지관 벽면을 따라 하나씩 전시되었지만 주의를 끌거나 의미를 전달하기에는 너무 적은 수량이었다. 결국 알토와 반의 작업 사이에 직접적이고 명확한 유사성을 표현하려는 시도는 꼭 필요한 것이 아니었고 전시에 새로운 통찰을 주는 데도 별다른 도움이 되지 않았다. 위층의 사진, 모형, 사물에 깊이나 다양성을 더해주기보다 형식적인 측면으로서 부각되었다.

구체적으로 아쉬웠던 점은 그 전시에서 알토의 활동을 함께 만들어낸 삶의 동반자와 작업 동료들에 관련한 복잡한 영향 관계를 풀어내려는 시도가 없었다는 것이다. 알토의 첫 번째 아내인 아이노Aino와 두 번째 아내 엘리사Elissa는 각각 뛰어난 디자이너였고 알토의 작업에 중요한 역할로서 기여했다. 아이노 알토의 경우 이탈라Iittala와 협업하여 혁신적인 유리 제품을 디자인하는 데 중요한 역할을 했고, 1935년 마이레 굴릭센, 닐스구스타브 할과 협력하여 아르텍Artek사를 설립하는 데도 기업가적인 정신을 발휘했다. 실제로 아이노는 아르텍의 초대 크리에이티브 디렉터였다.

'보철술' 또는 '개입자로서 큐레이터'라는 큐레토리얼 시각에서 보면 이 사실은 중대히 탐구할 만한 풍부하고 현재적인 터전으로 보인

다. 만약 아이노의 관점에서 중요한 아이노의 작품에 대한 연구가 이뤄졌더라면 '아이노와 엘리사 알토의 시선으로 본 알바 알토'라고 할 하나의 전시가 더 설득력 있고 정치적으로도 명분 있는 '보철술' 접근 방법을 제공할 수 있었을 것이다.

이런 기회를 놓쳤음에도 〈알바 알토: 반 시게루의 시선으로〉의 가장 가치 있는 기여는 건축이 지식의 연속체이며 모든 건축가가 이전 세대로부터 배운다는 큐레토리얼 기본 전제를 명확히 한 것이다.[17] 오늘날 왕성한 활동을 하는 '차세대' 거장의 '시선으로' 중요한 인물, 즉 거장 건축가의 작품을 연구함으로써 큐레이터들은 '규범적' 전시의 무게를 덜어냈고 건축적 생산과 인류애 사이의 공생 관계와 사회적 관계를 주장할 수 있었다.

사례연구 3

〈주거 시설 프로젝트〉, 핀업아키텍처&디자인프로젝트스페이스,
멜버른, 2011.

핀업 프로젝트스페이스에서 열린 〈주거 시설 프로젝트The Housing Project〉는 애초에 비디오 아티스트 키스 데버렐Keith Deverell, 그레이스페이스Greyspace의 창작 연출자 수 매컬리Sue McCauley, 예술가 앤 퍼거슨, 사운드 아티스트 크리스 놀스가 공동체 중심의 참여적인 예술 프로젝트로 구상한 것으로 계획되었다. 프로젝트 초기에는 개발 비용 일부를 지역 위원회와 정부의 예술 기금으로부터 보조받았다.[18] 데버렐과 매컬리가 논의하던 중에 핀업에서 작품을 전시할 기회가 생겼고, 최종 개발 단계에서 공동체의 반응을 확인할 겸 프로젝트를 시험하고 공개할 자리를 갖고 싶었던 것이다.

다양한 공동체 참여자들과 일하면서 이 프로젝트가 몹시 중요히 의도한 것은 관객이 작은 도자ceramic 작품을 활용하여 멜버른의 물리적 환경에 대한 사적 해석을 할 수 있게 하는 것이었다. 도자 작품

들이 상호작용 테이블 위에서 움직이는 동안 소리가 나게 하고(지역 정치인, 사업주, 거주자의 인터뷰에서 따온 짧은 영상이라든가 도시의 주변 소리 같은 것) 관객은 소리를 변환시키면서 자신이 사는 도시의 밀도와 환경을 반영한 소리풍경soundscape을 자기 나름대로 작곡할 수 있다.

내가 핀업 프로젝트스페이스의 개관 프로그램을 총괄하고 큐레이터를 맡은 덕분에 데버렐, 매컬리와 긴밀하게 일했고, 〈주거 시설 프로젝트〉를 핀업의 임무, 즉 큐레토리얼 실험을 하고 '진행 중'인 디자인 아이디어를 시험하고 학제 간 교류가 일어나게 하는 것에 잘 맞추면서 프로젝트를 더 발전시킬 방법을 고민했다. 이후 다양한 프로젝트 파트너와 논의하면서 시각예술, 사운드 아트, 건축, 디자인, 도시계획, 지방정부에 이르는 여러 영역의 협력자들과 제각기 다른 배경과 경험을 지닌 대중이 함께 논의할 확고한 기회가 있다는 명쾌한 결론을 금방 얻어냈다.

이 제안은 새롭게 큐레이팅된 보철술에 해당하는 추가 요소를 전시에 접목하여 전시 작품들을 통해서 디자인 중심의 아이디어와 논의를 이끌어내는 것이었다. 멜버른의 도시 및 교외 지역이 급속하게 성장함에 따라 새로운 주택 모델이 절실하다는 요청에 부응하는 동시대적 건축 아이디어를 탐구하는 동시에 다양한 공동체의 관객이 토론에 참여할 수 있도록 유도하려는 의도였다. 또한 핀업과 동반자 관계 덕분에 관객과 사회적 행위자를 확대한다는 애초의 기대를 만족시키면서 대중이 건축 및 디자인 커뮤니티와 함께 어우러지는 기회도 되었다.

보철술 구성 요소들은 참여형 예술 작품의 주제와 대조를 이루면서도 그 주제에 기여할 수 있도록 배치한 대규모 영상 설치물로 구상되었다. 이미지 기반의 이 구성은 도시의 후함Civic Generosity, 주택 구매력Housing Affordability, 교외의 밀도라는 세 가지 주제에 대응하

는 디자인 프로젝트로, '바로 그 당시에' 진행 중이던 열 개의 진보적인 건축 사례를 기록화했다. 이 전시의 목적은 더 원대한 멜버른을 위해 현재 주택, 쉼터, 도시 디자인의 문제에 대해 갈피를 잡고 비평하기 위함이었다. 큐레토리얼의 핵심은 전시 환경을 탐구 공간으로 개방하고 방문객이 전시의 설치 및 영상 보철술 부분과 연결된 개념에 대해 질문하고 기여하고 토론할 수 있도록 하는 것이었다.

이러한 참여는 공개 토론의 형태로 이루어졌으며 전시 참여자, 건축가, 디자이너 들은 토론과 성찰과 논쟁에 도움이 되도록 지방 및 주정부의 주요 구성원과 지역사회 이해관계자를 포함한 대중에게 자신들의 프로젝트와 시도provocations를 소개했다. 이 행사는 ABC 라디오의 협조를 받아 녹화되었는데 '더 나이트 에어' 프로그램에서 일부 내용을 방송했다. 이 토론은 행사 개최 후 일주일 만에 녹취부터 편집, 리소 인쇄[19], 제본까지 마치고 교재reader로 제작되어 잘 정리된 기록물로 남았다. 그만한 수준의 출판물을 그렇게 짧은 기간에 만든 것은 엄청난 속도로 작업했다는 뜻이다. 빠르게 인쇄하고 편집하고 제본하는 이 출판 공정은 갤러리 공간의 설치물을 중심으로 일종의 수행적 이벤트로서 진행되어 그 자체가 보철술 일부가 되었다.

비평가 에스터 아나톨리티스는《아키텍처 에이유ArchitectureAU》에 실린 리뷰에서 전시와 관련하여 다음의 질문을 던졌다. "심각해지는 지속 가능성 문제를 해결하기 위해 어떻게 하면 고밀도로 높은 품질의 주택을 보급할 수 있을까?" 아나톨리티스는〈주거 시설 프로젝트〉가 "설치면서 퍼포먼스고 출판물이자 주택 디자인 토론, 멜버른의 동시대 건축 실천에 대한 영화 이야기"이기도 하다고 설명하고 "이러한 관점마다 차이가 있지만 각 관점에서는 그 나름의 진실을 보여준다."라고 부연했다. 아나톨리티스는 어떻게 "아름다운" 도자 작품이 관객을 불러들여 자신만의 "마스터플랜을 세운" 테이블 위 도시를 구성하게 하는지 관찰한 후 다음과 같이 평가했다.

〈주거 시설 프로젝트〉의 보철 콘텐츠는 도자로 만든 축소 모형ma-quettes으로 소리를 내어 관객이 도시를 구성하도록 유도하는 설치물에 배치되었다. 벽면의 대형 프로젝션은 현재 오스트레일리아 주택에 대한 선입견에 도전하는 건축 작업들을 기록 자료로 보여주었고, 단기간에 인쇄물로 제작된 교재가 토론의 밤을 진행하는 데 활용되기도 했다. 〈주거 시설 프로젝트〉, 핀업아키텍처&디자인프로젝트스페이스, 2011. 크리에이티브 디렉터: 수 매컬리, 키스 데버렐. 사진: 토비아스 티츠.

보철술 187

〈주거 시설 프로젝트〉 토론은 전시 맥락에서 동떨어지지 않고 오히려 전시장 한가운데서 진행되었다. 도시의 후함, 주택 구매력, 교외의 밀도라는 세 가지 주제에 따라 발표가 구성되었다. 지방정부, 디자인 및 건축, 지역 공동체에서 초청된 대표들이 비판적 논점에 대해 입장을 나눴다. 큐레이터: 플러 왓슨. 사진: 토비아스 티츠.

보철술 189

ABC 라디오의 협조를 받아 〈주거 시설 프로젝트〉에 대한 디자인 토론을 녹음하고 녹취하여 핀업 프로젝트스페이스에서 리소 인쇄 방식으로 '교재'를 신속하게 제작했다. 이러한 과정으로 주택 문제에 관한 지방정부, 디자인 및 건축 집단, 지역사회의 중요한 의견 청취 경로가 형성되었다. 사진: 토비아스 티츠.

오스트레일리아 주택에 대한 선입견은 열두 가지 건축 프로젝트로 깨지게 될 것이다. 각 프로젝트가 일종의 선언문 역할을 하는 안내서와 함께 전시되었고 …… 야심 차면서도 복합적인 제안인 〈주거 시설 프로젝트〉는 동시대 주거 시설 개발에 대해 건축이 강력한 목소리를 내는 데 성공했다.[20]

〈주거 시설 프로젝트〉와 〈미래는 여기에〉에 공통적으로 적용된 '보철술'의 움직임은 브룩 호지와 클레어 캐터럴이 기획하여 2008년 서머싯하우스에서 열린 〈피부+뼈: 패션과 건축의 병렬 실천Skin+Bones: Parallel Practices in Fashion and Architecture〉에서도 비슷하게 나타났다. 세 전시는 규모, 예산, 기관의 상황이라는 세 측면에서 서로 매우 다르지만 '개입자로서 큐레이터'라는 개념에서는 탐구하는 영역이 겹친다.

호지가 기획한 〈피부+뼈〉는 도쿄 국립미술관과 런던 서머싯하우스에서 전시되기 전, 로스앤젤레스 현대미술관MoCA에서 처음 전시되었다. 런던 전시에서는 캐터럴이 호지와 협의하여 패션과 건축 전반에 걸친 실험적 실천들 사이의 연관성을 탐구하는 전시 의도에 맞춰, 런던의 실천들이 보여주는 동시대적 활기와 유의성을 반영하는 일련의 신규 작품으로 원래 전시를 '재구성'했다. 런던판London edition 전시에 맞춘 부디카, 일리 기시모토, 마르탱 마르지엘라, 후세인 찰라얀, 토머스 헤더윅 등의 작품이 새로 추가되었다. 또한 체코 태생의 영국 건축가 에바 이르지치나Eva Jiřičná가 디자인한 새로운 전시 환경을 통해 전시는 역사적인 서머싯하우스의 공간에 걸맞게 재맥락화되었다.

〈주거 시설 프로젝트〉나 〈미래는 여기에〉와 마찬가지로 〈피부+뼈〉의 기획 의도는 1980년대와 1990년대의 패션과 건축 실천에 대한 통찰력과 지식을 공개하여 공유된 선입견, 기술 실험, 이데올로기적

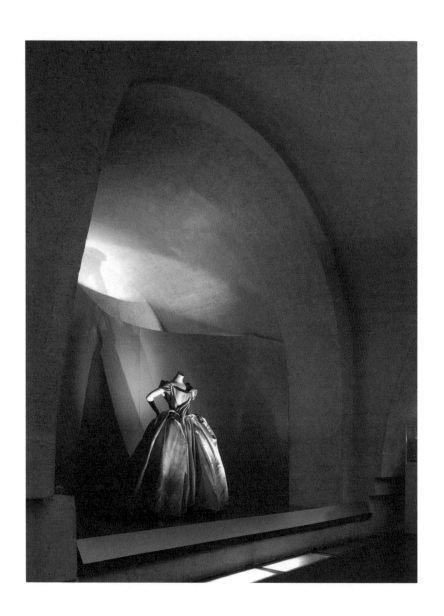

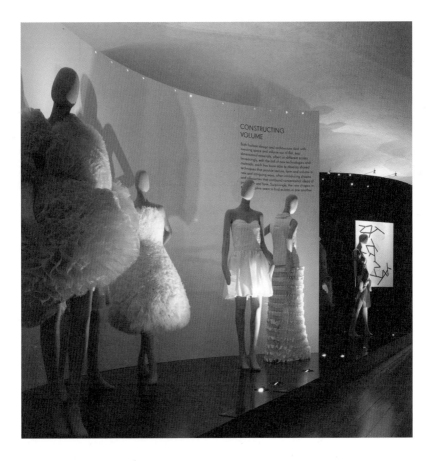

〈피부+뼈〉는 로스앤젤레스 현대미술관에서 처음 기획한 전시다. 이
전시는 패션과 건축 전반에 걸친 기술적 실험과 이데올로기적 동반
상승효과에 초점을 맞췄다. 런던에서 전시될 때는 현지 상황에 맞
는 콘텐츠로 새롭게 기획되었다. 〈피부+뼈: 패션과 건축의 병렬 실
천〉, 임뱅크먼트갤러리, 서머싯하우스, 런던, 2008. 큐레이터: 브룩
호지(로스앤젤레스 현대미술관), 클레어 캐터럴(서머싯하우스). 전시
디자인: 에바 이르지치나 아키텍츠. 사진: ©Richard Bryant/Arcaid
Images.

보철술

동반 상승효과, 지식 생산을 새롭게 조명하는 것이었다. 이를 위해서 전시는 실험적이고 연구 중심적인 접근 방식으로 창의적인 활동을 펼치는 각별한 '실천 공동체'를 명확하게 보여주었다.

이 사례연구를 살펴보면 다 같은 '보철술' 움직임이라 하더라도 확실히 큐레토리얼의 행위성에서는 프로젝트마다 뚜렷한 차이가 있는 것 같다. 서머싯하우스에서 열린 〈피부+뼈〉의 경우만 보더라도 새로운 보철 '부분'이나 전시물은 순회전의 주최 측에게 '부가가치'를 제공하기 위한 것이면서도, 현지의 맥락에서 도출해 낸 신규 작업이 함께 어우러져 관람객이 전시를 전반적으로 이질감 없이 경험할 수 있도록 한다. 보철물을 활용함으로써 당대성과 지역적 관련성이 더해졌지만 확실히 그 덕분에 전시에 대해 더 긍정적인 반응을 얻었다.

반면에 팝업 프로젝트스페이스의 〈주거 시설 프로젝트〉와 RMIT 디자인허브의 〈미래는 여기에〉의 경우에는 보철물이 새로운 지평을 열게끔 대립적이고 비평적인 논점의 역할을 하는 동시에 전체적으로 모든 가능성whole을 모색할 기회를 엿보는opportunistic 의도를 분명히 보여준다. 이러한 방식으로 '개입자로서 큐레이터'는 (대체로) 짧은 시간 내에 대응하고 다 완성되지 않은 진행 중인 프로젝트들과 함께 준비해 나간다. 개발 기간이 길지 않기 때문에 보철 부분은 현지 상황의 문화적, 사회적, 정치적 맥락을 끌어내기 위해 직접적이고 기생적인 방식으로 주최 측에 부가되거나 '삽입'된다. 결국 전시 환경은 교류와 토론을 독려하는 장치로 재구성되는데, 디자인 아이디어를 내고 연구를 진행하는 과정에 관객이 의미 있게 동참하느냐 하는 것이 전시의 의제agenda가 되고 전시로써 시대의 복잡한 문제에 대응하는 데 그 가치가 있다.

사례연구 4

〈라스베이거스 스튜디오: 로버트 벤투리와
데니즈 스콧 브라운 아카이브의 이미지들〉,
RMIT 디자인허브, 2014.

RMIT 디자인허브에서 순회전으로 열린 〈라스베이거스 스튜디오:
로버트 벤투리와 데니즈 스콧 브라운 아카이브의 이미지들Las Vegas
Studio: Images from the Archives of Robert Venturi and Denise Scott Brown〉
은 〈주거 시설 프로젝트〉나 〈미래는 여기에〉와 비슷한 맥락을 공유하
는 멜버른판edition 전시로서, 새로운 통찰력과 연결성과 지식을 드러
내는 '보철물' 또는 '개입자로서 큐레이터' 움직임의 행위성을 더 진전
시켜 보여준다.

힐라 슈타들러와 마르티노 슈티얼리가 기획한 〈라스베이거스 스
튜디오〉는 1968년 예일대학교 학생들과 함께 라스베이거스 디자인
스튜디오에서 그 유명한 '라스베이거스의 교훈' 프로젝트가 진행될
때 생산된 역사적 이미지와 필름 원본을 수집하여 선보였다.[21] 슈타
들러와 슈티얼리는 '벤투리, 스콧 브라운&어소시에이츠 아카이브'
의 포괄적인 접근 권한을 부여받았고 그 결과전이 2008년에 스위스
크린스Kriens의 벨파크박물관에서 처음 열렸다.[22]

하지만 정작 벤투리와 스콧 브라운은 연구 과정에서 이미지와 필
름을 그저 "목적을 위한 수단"으로 여겼다. 1968년 벤투리, 스콧 브라
운, 스티븐 아이즈너와 그들의 학생들은 열흘 동안 라스베이거스에
서 가장 순수하고 극단적인 형태의 도시 스프롤[23] 미학의 표본인 스
트립Strip[24]을 촬영했다. 이런 사례를 들면서 이들의 연구는 유럽의
정제된 모더니즘의 이상을 도입하는 것이 현대 미국의 발전에 가장
효과적이지 않을 수 있음을 주장했다. 이 집단 연구는 1972년에 출간
된 중요한 건축 선언문인 『라스베이거스의 교훈』[25]으로 이어졌다.[26]

『라스베이거스의 교훈』은 포스트모던 시대를 선점하는 데 결정적인 텍스트였으며 모더니즘의 엄격함에서 벗어나려는 젊은 건축가 세대에게 "수사학적 낙뢰rhetorical thunderbolt"[27] 같은 것이었다. 『라스베이거스의 교훈』이 멜버른에서 가장 큰 반향을 일으킨 것은 놀랍지도 않다. 반짝이는 항구나 깨끗한 천연 해변이 없는 멜버른은 번성하는 도시를 만들기 위해 소재와 외관 등 건축적 구조에 투자했다. 아마도 교외 지역이 로빈 보이드의 저서 『오스트레일리아의 못남The Australian Ugliness』(1960)의 시각에서는 특징주의featurism라는 혹독한 비판을 받았을 테지만 『라스베이거스의 교훈』의 시각으로 보면 오히려 역동적이고 번성하며 활기가 넘치는 곳이었다. 벤투리, 스콧 브라운, 아이제나워의 텍스트와 연구 스튜디오의 영향은 멜버른의 한 세대 건축가들이 도시를 다르게 바라보고 교외 지역의 문화와 그 지역에 대한 존중감을 일깨우는 데 영감을 주었다.[28]

그 영향을 받아 건축가 피터 코리건은 멜버른을 떠나 미국에서 예일대를 다니면서 벤투리와 대화를 내내 이어갔고, 이는 훗날 그의 작업에 지속적인 유산이 되었다. 코벳 라이언은 필라델피아로 건너가 스티븐 아이즈너와 대학원에서 함께 공부한 후 필라델피아와 뉴욕에서 벤투리, 스콧 브라운&어소시에이츠에서 일했다. 오스트레일리아의 애들레이드에서 청년기를 보낸 이언 맥두걸과 리처드 먼데이는 『라스베이거스의 교훈』을 접하고서 근본적인 사고의 전환을 겪었고 결국 두 사람은 멜버른으로 유학을 떠났다. RMIT 대학의 리언 밴 스카이크는 그가 어렸을 때 남아프리카공화국에서 만난 스콧 브라운과 긴밀한 관계를 유지했으며 멜버른에서 새로이 떠오르는 건축 작업에 대해 정기적으로 연락을 주고받았다. 한편, 하워드 래갓이 일찍이 접한 『건축의 복잡성과 대립성』[29]은 이후로도 계속 영향을 미쳤으며 벤투리와는 애슈턴 래갓 맥두걸의 하워드 크론보그 메디컬 클리닉(바나 벤투리 하우스[30] 사진을 복사기에 빠르게 흘려보내서 왜곡된 그 이미지를 참조해 실험한 중요한 프로젝트)을 계기로 대화를 나눴다.[31] [32]

RMIT 디자인허브에서 열린 이 전시는 이전까지 제대로 기록되

지도 않고 전문 집단에서 일화로만 이야기되던 이러한 멜버른 기반의 연결, 영향력, 이야기를 알릴 기회가 되었다. 영화감독이 지극히 개인적이면서도 설득력 있는 내러티브를 통해서 역사의 특정한 순간을 새롭게 조명하는 것처럼, 여기서는 큐레이터가 새로운 연결 고리를 드러내고 더 큰 역사적 맥락을 가르는 개입자의 역할을 맡는다.

이 맥락에서 '보철술' 움직임의 중요한 측면은 지금껏 알려지지 않은 이야기를 포착하고 멜버른 건축 문화의 다원적 특성에 내재한 디자인 아이디어와 대중을 매개하는 하나의 방법으로 그 이야기들을 '수집'하는 것이었다. 이 전시는 벤투리, 스콧 브라운, 아이제나워가 멜버른 건축 환경에 큰 영향을 끼친 멜버른의 건축가들과 어떤 관계를 맺고 있는지 깊이 이해하게 해주었다. 말하자면 포스트모더니즘의 전 세계적 영향력에서 흔히 언급되는 것처럼 건축 운동이나 양식적 접근 방식과의 연관성을 강조하기보다는 이러한 전시물과 서사의 조합을 통해 그들이 아이디어를 주고받으면서 건축 문화와 토론에 깊이가 더해졌고 풍부해졌음을 명쾌하게 보여주려 했던 것이다.

이러한 열망은 여러 가지 전략으로 이루어졌다. 첫째로 전시 환경을 반응형 디자인으로 해줄 것을 의뢰했는데, 그 자체가 실물 크기의 전시물이 되었다. 둘째, 여섯 가지 특별한 '목소리'로 맥락을 이해하도록 새로운 영화 시리즈를 의뢰했다. 셋째, 인터뷰 대상자들이 그동안 공개되지 않은 실제 이야기와 인적 관계를 입증하는 중요한 물품과 자료들을 빌려주었다.

새롭게 큐레이팅된 보철물을 공간화하고 차별화하기 위해 멜버른에 기반을 둔 건축가 닉 설과 수재나 월드런(설×월드런Searle×Waldron)에게 전시 환경을 디자인하고 멜버른의 전시 맥락에 직접 대응하길 요청했다. 신진 건축가에게 의뢰하는 것은 세대 간 교류를 촉진할 중요한 기회이기 때문이다.

『라스베이거스의 교훈』은 멜버른 건축계의 특정 집단에서는 많이

보철술 197

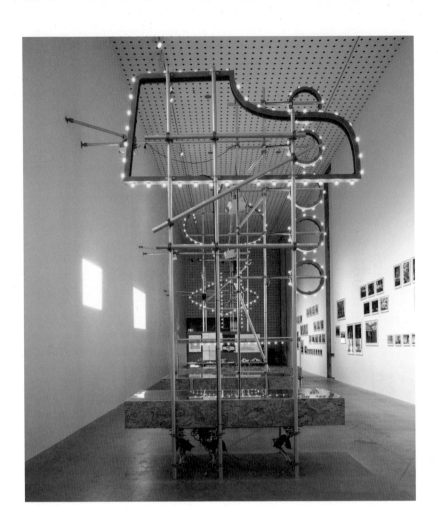

〈라스베이거스 스튜디오〉에서 '보철술' 움직임의 중요한 측면은 멜버른 건축 문화의 다원적 특성에 『라스베이거스의 교훈』이 어떤 영향을 미쳤는지 하는 이야기를 전하도록 새로운 현지 콘텐츠로 순회 전시를 나누어slice보려는 의도였다. 라스베이거스 스트립을 참조해 거리처럼 꾸민 공간에 오브제, 아카이브 자료, 영상을 모아놓았다. 건축 운동이나 양식적 접근 방식과 연관성을 강조하기보다는 전시물과 서사의 조합을 통해 세심한 관찰과 지식의 적용이 디자인 아이디어의 핵심적 동인이라는 점을 명확하게 보여주었다. 〈라스베이거스 스튜디오: 로버트 벤투리와 데니즈 스콧 브라운 아카이브의 이미지들〉, RMIT 디자인허브, 2014. 큐레이터: 플러 왓슨. 전시 디자인 및 그래픽 디자인: 설×월드런. 사진: 토비아스 티츠.

물건들 자체는 별로 귀중해 보이지 않지만 라스베이거스와 관련한 물건들은 서사적 특성 때문에 그 가치가 부각되었다. 편지 원본, 엽서, 스케치북, 콜라주, 사진, 출력물, 그림, 책, 모형이 포함된 이 자료들은 로버트 벤투리와 데니즈 스콧 브라운, 오스트레일리아 멜버른의 건축가들이 서로 아이디어를 주고받으면서 관계를 형성해 온 일에 관해 흔치 않은 통찰을 주었다. 〈라스베이거스 스튜디오〉, 아카이브 자료들, 2014. 사진: 토비아스 티츠.

읽힌 중요한 책이지만 지역의 신진 건축가 세대는 거의 읽지 않았다. 따라서 전시의 동시대적 관련성을 보여줌으로써 젊은 건축가들의 참여를 유도한다는 '개입자로서 큐레이터'의 의도로 보면 설×월드런에게 전시를 의뢰하는 일은 무척이나 중요했다. 전시 개발 과정은 매우 빠르게 진행되어 기획부터 설치까지 3달 만에 끝났다.

월드런과 설은 라스베이거스의 상투적인 구호와 표현을 참조하는 것을 작업의 출발점으로 삼았다. 기성품 비계, 합성 판재, 컬러 합판을 거리낌 없이 사용하여 전시 디자인의 규모와 소재에 '평범함'과 '저렴함'이라는 아이디어를 반영했다. 영상, 오브제, 아카이브 자료 등 멜버른의 전시품은 전구를 두른 추상화된 형태로 네온사인을 떠올리게 하는 일련의 대형 전시 구조물에 설치되었고, 이 구조물은 라스베이거스 스트립을 가볍고 명확하게 참조하여 갤러리 한가운데에 '거리'처럼 길게 배치되었다.

이에 따라 이러한 지역적 이야기의 중요성은 마주하는 벽에 살롱 스타일로 조금씩 간격을 두고 걸려 있는 『라스베이거스의 교훈』의 유명한 원본 사진들과 대등한 위치로 격상되었다. 디자인과 배치를 통해 콘텐츠의 위계를 의도적으로 조작한 것은 '보철술' 움직임의 열망에 기초를 두고 있다.

건축가이자 영화 제작자인 토비 리드(소속집단은 너베냐 리드)와 협업하면서 여섯 편의 새로운 영화를 의뢰함으로써 시의성과 통용성을 한층 더 높였다. 이 영화들은 리언 밴 스카이크, 콘래드 하만, 코벳 라이언, 하워드 래갓과 이언 맥두걸, 데비린 라이언과 롭 맥브라이드 등 엄선한 '스토리텔러들'과 다큐멘터리 방식의 인터뷰를 진행하며 제작되었다. 닉 설과 수재나 월드런 역시 인터뷰에 참여해 디자인 프로세스를 통해 『라스베이거스의 교훈』 아이디어와 차세대 건축가의 관점에서 그들의 반응에 대해 깊이 있게 다뤘음을 언급했다. 이 영화는 세대를 아우르는 일련의 직업적, 개인적 관계를 드러내고 『라스베이거스의 교훈』이 멜버른의 지역 상황과 건축 문화에 남긴 유산을 다양한 관점에서 끌어냈다.

영화가 다큐멘터리나 설명 자료가 아니라 새로운 '작품 그 자체'로 보이기를 바랐다. 따라서 나는 리드와 긴밀히 협력하여 매력적인 이야기로서 영화가 획득할 영향력과 성공에 결정적인 역할을 하는 후반 작업post-production, 그래픽, 포지셔닝에 관한 결정을 내렸다. 영화 제작, 그래픽 애니메이션, 건축을 아우르는 리드의 탁월함은 작품이 단순한 인터뷰에서 고속도로, 자동차, 오리, 장식된 창고 등 라스베이거스의 언어와 그래픽으로 스토리를 결합한 영화적 경험으로 전환하는 데 중요한 역할을 했다. 전시회에서 이 작품들은 설치와 사운드스케이프로 전시되었으며 넓은 흰 벽에 여러 크기로 투사되고 각 대화가 순차적으로 재생되어 전시실을 꽉 채웠다.

게다가 멜버른에 거주하는 참여자들로부터 각자 간직해 온 수집품을 모아서 『라스베이거스의 교훈』 유산에 대한 개인적인 해석과 연관성을 드러내고, 벤투리의 제안부터 자신이 맡은 역할, 프로세스, 디자인 아이디어 개발까지의 과정을 잘 정리했다. 물건들 자체는 별로 귀중해 보이지 않지만 각각이 지닌 원래 의미와 서사적 특성 때문에 각별하게 부각되었다. 대다수가 대중에게 공개된 적이 없는 것으로, 벤투리, 스콧 브라운, 아이즈너와 주고받은 편지 원본, 스케치북, 콜라주, 책, 잡지, 카드, 사진, 출력물, 그림, 스케치, 모형, 소품 등 디자인 프로젝트, 계획서, 선언문, 출판물 제작에 내재한 아이디어를 보여주는 프로세스 자료들이 포함되었다. 지역 이야기들은 값싼 합성 판재에 얇고 밝은색 펠트를 붙인 캐비닛과 비계 구조물로 '스트립 형식'의 거리를 따라 디스플레이되었다.

저널리스트 레이 에드거는 전시 평론 기사에서 지역 이야기를 전면에 내세운 큐레이터의 의도를 간파했다.

〈라스베이거스 스튜디오〉가 해외 순회 전시로 열렸다는 사실에서 이 책의 영향력을 쉽게 가늠할 수 있지만, 큐레이터

마르티노 슈티얼리의 아카이브 이미지가 향수를 불러일으키고 매혹적인 만큼이나 큐레이터 플러 왓슨이 구성해 낸 지역적 맥락도 그에 못지않게 중요하다.

에드거는 멜버른 건축가들의 인터뷰가 "이 책이 그들에게 끼친 영향, 그러니까 결국 멜버른에 끼친 영향을 부각한다."라고 언급하면서 다음과 같이 부연 설명한다.

> 전시에서 그들이 주고받은 편지를 보면 지역 정체성 탐구에 벤투리 부부가 격려를 아끼지 않았음을 확실히 알 수 있다. 신진 건축 스튜디오인 셜×월드런이 일련의 추상화된 축소판 간판 형식으로 디자인한 놀라운 이 시각적 전시는 라스베이거스 특유의 활기와 활력을 반영하고 있다. 전시실 하나가 마치 거리의 스트립을 따라 여행하는 듯한 느낌의 스틸 사진과 영상을 선보인다.[33]

RMIT 디자인허브의 〈라스베이거스 스튜디오〉에서 중요한 기회는 세심한 관찰, 엄격한 분석, 실천 중심 연구 그리고 커뮤니티 교류는 새로운 지식을 생산하고 진보적인 디자인 아이디어를 전파하는 데 꼭 필요함을 보여주는 데 있었다. 새로운 보철 부분을 통해 재맥락화된 전시는 역사적 관점을 넘어 비평적 관련성과 지역적 의미를 찾아 나선다. 여기서 원본 전시는 새로운 이야기와 연결성을 드러내는 기획의 촉매제가 되어 역사적 교훈은 물론이고 동시대 건축 담론에 통찰력과 가치를 부여한다. 따라서 주최 측과 보철물의 관계는 상호 의존적이라서 새로운 통찰력과 지식을 생산하는 데 서로에게 영향을 미친다.

피터 코리건은 전시 도록 글에서 "벤투리 부부는 현대 도시에 새로운 생명을 불어넣을 수 있는 '말하는speaking' 건축, 지역의 정체성이 살아 있는 건축의 가능성을 제기했다."라고 평가했다.[34] 이어서 다음과 같은 회고도 남겼다.

내가 예일대에 진학한 이유 중 하나는 바로 로버트 벤투리가 그곳에서 가르치고 있었기 때문이다. 그의 아이디어는 건축에서 끊임없이 추구하는 보편적인 진리라기보다는 국내 상황 속 새로운 전망의 발현이라고 생각했다. …… 유럽이나 역사책에서만 찾으려고 하지 말고 우리가 가진 것 stuff we have을 활용하면 어떠냐는 것이었다. 한 공동체로부터 예술이 나올 가능성을 제시했다는 점에서 무척 매력적이었다.[35]

코리건의 글은 이번 전시에서 '보철술' 움직임을 적용하려는 행위성과 열망과 깊이 공명하는 지점이 있다. 결국 오늘날 우리의 상황에 견주어 과거를 성찰하기 위해서 우리는 큐레이터로서 문화와 공동체의 발전을 위한 투쟁, 실패, 성공, 공유된 기쁨에 관한 이야기를 구체화하고 드러내고 번역하기 위해 '우리가 가진 것'을 면밀하고 세심하게 살펴봐야 한다.

앞에서 다룬 다양한 사례를 살펴보면 '보철술' 움직임이 현대 큐레이터십의 새로운 모델, 즉 다양한 목소리와 입장을 한데 모으는 다중저자성multi-authorship 및 새로운 협업을 위한 공간 창출을 지향하는 탁월한 기획 역량을 제공한다는 것이 분명해진다. 이러한 맥락에서 스스로를 '개입자'로 보는 큐레이터는 관행적인 전시 준비 일정 leadtimes과 구조에서는 거의 불가능한 정도로 이례적인 조건과 프로세스를 감수하면서 일한다.

실용적인 관점에서 '보철술' 움직임은 새로운 작품과 아이디어와 토론을 실시간으로 소개할 틈새gaps를 확보하고 개방함으로써 종종 시간을 압축적으로 쓰는 이른바 '반응형 큐레이션'을 지원하는 면도 있다. 사변적이거나 역설적인 면도 없지 않지만 말이다. 주최 측과 보철물 사이의 이러한 상호 의존성은 개념적으로나 실용적으로나 많은

기회를 만들어낸다. 이를테면 지식을 공유한다는 측면에서 유용하여 전 지구적 쟁점을 공유하면서도 지역 상황을 드러내는 움직임이라고 할 수 있는데, 더 중요한 점은 디자인 아이디어와 연구를 사회 정치적인 더 큰 맥락에 두어 비중 있고 시의적절한 비평과 토론의 대상이 되게 할 잠재력이 있다는 것이다.

1 Joseph Grigely, *Exhibition Prosthetics*, edited by Zak Kyes (London: Sternberg Press with Bedford Press, 2010). 『전시 보철술』은 잭 카이스가 편집한 베드퍼드출판사 기획 시리즈의 작품집에서 처음 소개되었다. 조지프 그리겔리, 한스 올리히 오브리스트, 잭 카이스가 나눈 대화와 강연은 2009년 2월 18일 런던의 AA스쿨에서 열렸다.

2 Grigely, *Exhibition Prosthetics*, 8.

3 Grigely, *Exhibition Prosthetics*, 8.

4 그리겔리는 옥스퍼드 사전을 참조하여 다음 글에서 '보철술'을 정의했다. Grigely, *Exhibition Prosthetics*, 8.

5 원저에서는 host가 숙주와 주최자의 중의적인 표현으로 사용된다. 본문에서 기생 개념을 강조하는 문장일 경우에는 '숙주'로, 일반적인 주최자를 뜻할 때는 '주최 측'으로 번역한다. (옮긴이 주)

6 노바포름호텔은 독일의 예술가 리자 융한스와 마르틴 에더가 독일의 카셀에서 열린 제10회 도쿠멘타엑스에서 구상한 것이다.

7 Grigely, *Exhibition Prosthetics*, 21.

8 1장 「전시물로서 디자인(공간 제작자로서 큐레이터)」 중 사례연구 2를 보라. 60-67쪽.

9 〈미래는 여기에〉는 디자인박물관에서 순회전으로 기획되었고 디자인박물관 큐레이터 알렉스 뉴슨이 RMIT 디자인허브의 큐레이터 케이트 로즈, 필자와 함께 더 발전시켰다. Exhibition Design: Studio Roland Snooks. Exhibition Graphics: Stuart Geddes and Brad Haylock.

10 다음 도록의 글 「The Future Is Everywhere」에서 차용했다. *The Future Is Here*, curators Fleur Watson and Kate Rhodes (Melbourne: RMIT Design Hub, 2014).

11 다음 도록의 글 「The Future Is Everywhere」에서 차용했다. *The Future Is Here*, Watson and Rhodes.

12 Optimist toaster. 영국의 스튜디오 더 에이 전시 오브 디자인이 디자인한 알루미늄 주물 토스터. 전면부에 카운터가 있어서 빵을 구울 때마다 숫자가 올라간다. (옮긴이 주)

13 Unto This Last. 영국의 가구 제작 회사. (옮긴이 주)

14 Juhani Pallasmaa and Tomoko Sato, eds., *Alvar Aalto: Through the Eyes of Shigeru Ban* (London: Black Dog Publishing, 2007).

15 〈알바 알토: 반 시게루의 시선으로〉는 2007년 2월 22일부터 3월 13일까지 런던 바비칸미술관에서 열렸다. 이 전시는 바비칸미술관이 알바알토박물관과 협력하여 주최했고 반 시게루가 유하니 팔라스마, 사토 도모코와 협력하여 기획했다.

16 Pallasmaa and Sato, *Alvar Aalto*, 62.

17 이 설명은 전시회를 방문하고 검토한 후 작성한 텍스트에서 발췌한 것이다. Martyn Hook, 'Alvar Aalto: Through The Eyes of Shigeru Ban', *Monument* 79 (June/July 2007), 106.

18 팝업 프로젝트스페이스는 2010년 멜버른의 콜링우드에 조성된 독립 전시 공간이자 큐레이토리얼 '실험' 공간이다. 특히 건축과 디자인 전시를 위한 새로운 방법론의 시험대 역할을 했다.

19 실크스크린과 같은 공판 인쇄 과정을 하나의 모듈로 합친 리소그래프 프린터risograph printer로 인쇄하는 방식인데 일반적인 오프셋 인쇄보다 제작 단가는 비싸지만 소량으로 제작하기 쉽고 독특한 색감 때문에 종종 활용된다. (옮긴이 주)

20 Esther Anatolitis, 'The Housing Project', *ArchitectureAU*, 3 September, 2012, http://architectureau.com/articles/the-housing-project/

21 이 글은 필자의 다음 글에서 발췌했다. 'Las Vegas Studio: Images from the Archives of Robert Venturi and Denise Scott Brown', curatorial essay, RMIT Design Hub room guide, 1 April-2 May, 2014, 3., https://designhub.rmit.edu.au/exhibitions-programs/las-vegas-studio/

22 〈라스베이거스 스튜디오〉는 힐러 슈타들러와 마르티노 슈티얼리가 기획하고 벨파크 박물관에서 주관하여 2008년 11월 23일부

보철술

터 2009년 3월 8일까지 열렸다. 그 뒤 2009
년 3월 27일부터 5월 5일까지 프랑크푸르
크의 독일건축박물관에서 순회전을 열었다.

23 urban sprawl. 도시의 교외 지역이 불규칙
적으로 팽창하는 현상. (옮긴이 주)

24 상점들이 일렬로 늘어선 번화가. (옮긴이 주)

25 로버트 벤투리, 데니스 스콧 브라운, 스티븐
아이즈너, 이상원 옮김, 『라스베이거스의 교
훈』, 청하, 2017. (옮긴이 주)

26 Watson, 'Las Vegas Studio', 3.

27 Martino Stierli, 'Las Vegas Studio: Robert
Venturi, Denise Scott Brown and the Im-
age of the City', in *Las Vegas Studio: Imag-
es from the Archive of Robert Venturi and
Denise Scott Brown*, eds. Martino Stierli
and Hilar Stadler (Zurich: Scheidegger &
Spiess, 2008), 11-31.

28 『라스베이거스의 교훈』이 멜버른 건축 문화
에 끼친 영향에 관한 설명은 모두 필자의 글
에서 발췌한 것이다. 'Las Vegas Studio', 2.

29 로버트 벤투리, 임창복 옮김, 『건축의 복합성
과 대립성』, 동녘, 2004. (옮긴이 주)

30 Vanna Venturi House. 1962년에 지어진 이
주택은 벤투리가 그의 어머니를 위해 설계
한 것으로 『건축의 복잡성과 대립성』에서 주
장한 생각을 잘 담아낸 것으로 평가받는다.
(옮긴이 주)

31 Watson, 'Las Vegas Studio', 2.

32 피터 코리건은 매기 에드먼드와 함께 멜버른
의 영향력 있는 스튜디오 에드먼드 & 코리건
Edmond&Corrigan을 설립했다. 코벳 라이언
은 라이언 아키텍처의 창립 디렉터다. 이언
맥두걸은 ARM 아키텍처의 창립 디렉터이
며 1991년에 건축가 리처드 먼데이와 함께
건축지 《트랜지션Transition》을 창간했다.
리언 밴 스카이크는 건축가이자 RMIT 대학
의 명예교수다. 하워드 래갓은 ARM 아키텍
처의 창립 디렉터다.

33 Ray Edgar, 'How Modern Melbourne's
Architecture Was Inspired By Las Vegas',
The Age, 12 April, 2014.

34 Peter Corrigan, 'The Venturis and I', cat-
alogue essay, RMIT Design Hub room
guide, 1 April-2 May, 2014, 3., https://
designhub.rmit.edu.au/exhibitions-pro-
grams/las-vegas-studio/

35 코리건이 회고한 이 부분은 베츠시 브레넌
과 인터뷰한 「The Venturis and I」에서 인
용했다. 'My Architecture Attempts to Cel-
ebrate the Australianness of Our Lives',
Vogue Living, October 1984.

잠재력을 큐레이팅하기

로리 하이드(런던)와

에바 프랑크 이
질라베르트(런던)가

나눈 대화

로리 하이드Rory Hyde는 멜버른을 기반으로 활동하는 디자이너이자 큐레이터이며 작가다. 그는 오늘날 디자이너의 역할을 재정의하면서 공공의 선을 위한 새로운 디자인 실천 형태에 초점을 맞춘 작업을 하고 있다. 멜버른대학교의 건축 전공 부교수이면서 런던 시장의 디자인 자문위원이기도 하다. 2013년부터 2020년까지 빅토리아&앨버트박물관의 현대 도시 건축 담당 큐레이터를 역임했다. 에바 프랑크 이 질라베르트Eva Franch i Gilabert는 건축가이자 큐레이터이며 교육자다. 프랑크는 2018년부터 2020년까지 런던 AA스쿨의 학장을 역임했고 스토어프런트포아트&아키텍처Storefront for Art and Architecture의 수석 큐레이터이자 사무총장을 맡은 바 있다. 2010년부터 2018년까지 뉴욕에 머물면서 미술 및 건축의 실험적인 실천에 관한 전문적인 경력을 쌓으면서 건축 역사와 대안적인 미래에 대한 작업을 했다. 이 대화에서 로리와 에바는 대중의 연결자로서 큐레이터의 역할, 쌓여만 가는nested 의제들의 중요성, 복잡한 아이디어의 잠재력과 다양한 청중의 이해를 돕는 전달력 등을 다룬다.

로리 하이드
큐레이터의 역할을 어떻게 정의하나요?

에바 프랑크 이 질라베르트
나는 분야를 수식하는 말의 특별함을 좋아하지 않아요. 큐레이터의
경우는 특히나 그렇고요. 난 스스로 큐레이터라고 인정하거나 그런
수식어가 붙는 것에 늘 거부감이 컸어요. 공부해서 큐레이터가 될 수
있다는 생각도 마음에 들지 않아요. 큐레이터라는 수식어가 내키지는
않지만 질문하셨으니 답변해 볼게요. 큐레이터는 어떤 것에 대한
집착obsession을 하나의 입장으로 표출할 수 있는 사람이라고 생각해요.
그것이 무엇인지 또 무엇을 하는지 알아내는 정도로는 만족할 사람이
아니죠. 큐레이터는 삼중으로 책임감을 느끼는데 먼저, 큐레이션의
대상과 그 대상의 전조가 되는 것까지 모두 포함한 대상들에 대한
책임감입니다. 그리고 그 대상의 맥락과 생산 방식에 대한 책임이 있는데
여기에는 예술가, 장인, 건축가, 노동자, 과학자, 게다가 커미셔너,
의뢰인, 수집가, 재료 공급자 등 대상을 존재하게 하는 노동 구조까지
포함해야 해요. 세 번째는 큐레이션 대상 자체가 지닌 힘potency에
대한 책임입니다. 아울러 계보나 맥락적 조건을 넘어서서 수행적 특성,
미래의 운영 행위성, 잠재력을 파악하고 큐레이션의 대상을 자극하여
시험할 필요가 있습니다. 이 세 가지에 관객이라는 층위를 추가해야 하는
것 아니냐고 묻는 사람도 있겠지만 내 생각엔 관객 자체가 큐레이팅
대상입니다.

로리
그러면 디자인 큐레이터의 전문적인 역할은 무엇일까요?

에바
디자인 큐레이터라니, 문제가 훨씬 더 복잡해졌군요. 오래전에 임스
부부가 "디자인이란 무엇인가요?"라는 질문을 던졌고 오늘날 우리는
예술이 스스로 주장하는 것을 제외한 모든 것이 디자인이라고 주장할
수 있을 거예요. 사실 디자인은 예술이 허용한다면 어디까지든 뻗어갈
수 있으니까요. 예술이 자기 영역을 주장할 때면 마치 예술에게 특권이

큐레토리얼 대화 213

있는 것처럼 굴죠. 디자인과 예술의 관계는 확실히 복잡하고 까다롭고
오늘날에는 수집가, 갤러리, 시장이 힘을 발휘하고 있어요. 그에 미치지는
못하지만 큐레이터, 비평가, 심지어 역사가도 그 관계에 영향을 미치고
있고요. 회화, 조각, 영상 등 다양한 매체를 다루는 일부 제작자는 권력이
자신을 예술가가 아닌 디자이너로 분류할 때 불같이 화를 내는 반면에
패션 디자이너, 음악가, 요리사, 건축가, 영화 제작자 등 다른 제작자는
예술가의 지위를 부여받으면 어딘지 격상된 느낌을 받지요. 소셜
미디어나 밈, 블로그에서 이러한 차이를 두고 논쟁이 벌어지는 광경을
보는 것은 흥미롭습니다. 예술이라고 불리지 않는 것이라면 무엇이든
디자인이 될 수 있지만 …… 예술이 갖지 못한 디자인만의 장점은
무엇일까요?

로리

큐레이터로서 내가 매일 하는 일의 거의 모든 것이란 사람에 관한
것이에요. 그들과 함께 일하면서 쌓아가는 관계, 네트워크, 신뢰에 관한
것이죠. 이 접근 방법은 각자의 지식과 전문성에 따라 예술, 디자인,
건축 등 서로 다른 분야에도 적용할 수 있다고 봅니다.

하지만 이런 건 사람들과 악수하고 뺨에 입을 맞추고 친구를 사귀는
취미 생활dilettante과 다를 바 없는 것 같아요. 우리가 '큐레토리얼
실천'이라고 의미를 두는 좀 더 실질적인 무언가가 있어야 해요. 나는
큐레이팅이 어쩌면 이렇게 이론화되어 있지 않은지 놀라곤 해요.
큐레토리얼 행동주의와 큐레토리얼 행위성을 다룬 글은 많지만
'오늘날 큐레이터란 무엇인가?'라는 질문은 대단히 모호해서
이 질문부터 시작하는 편이 유용할 것 같아.

에바

큐레이터는 작품의 행위성을 이해하고 작품을 맥락화하고 사람들에게
널리 알릴 수 있다는 아이디어에 무언가가 있다고 생각해요. 큐레이터는
사물이나 작품 또는 건물이 지닌 힘을 볼 수 있기 때문에 큐레이터로서
하는 일에는 시적인 본성이 있어요. 다양한 관객이 읽을 수 있도록 대상을
번역하고 가공할 수 있다는 것이죠.

로리

바로 그것이 바뀌어온 지점이라고 생각해요. 'curare'라는 라틴어
어원에서 '돌보다look after'라는 뜻을 확인할 수 있는데 오늘날
큐레토리얼 실천이 하는 일을 그런 뜻으로 설명할 순 없을 것 같아요.
문을 꼭 닫고 10년마다 낼 책을 쓰면서 고독하게 소장품 결을 지키는 걸
더 좋아하는 큐레이터도 있긴 해요.

하지만 나는 사실 큐레이팅이 대중과 교감하는 측면을 훨씬 더
소중하게 생각해요. 비교적 새로운 측면이기도 하죠. 로버트 휴스가
1980년에 BBC와 함께 제작한 '새로움의 충격' 시리즈를 본 적이 있어요.
마지막 에피소드에서 휴스가 뉴욕 메트로폴리탄미술관을 거닐면서
미술관의 상업화, 뮤지엄 숍, 블록버스터급 기획전의 급부상을 개탄하는
장면이 나와요. 대중과 만나는 큐레토리얼 실천이 바로 한 세대
이전에야 등장했다는 사실이 이 같은 이론의 미미함을 설명할 이유가
될지도 모르겠어요.

오늘날 박물관의 역할은 무엇이라고 생각하나요?

에바

지난주에 테이트모던, 대영박물관, 루브르박물관, 퐁피두센터,
베르사유궁전을 방문했어요. 각각 성격이 다른 기관들이에요. 우리는
그 기관들 모두를 박물관이라고 부르지만 취지와 목적, 관객층이
무척 다르고 전시하는 방식도 다르죠.

그런데 결국은 문화적으로나 역사적으로나 정말 이상한 순간이
왔음을 느끼게 됩니다. 어제 루브르박물관에 〈모나리자〉가 있는 전시실에
있었는데 "PR 측면에서 모나리자는 무엇일까?"라는 질문이 떠올랐어요.
어떻게 우리가 여기까지 왔을까. 수많은 뛰어난 작품이 있는 박물관에서
높이가 70센티미터밖에 안 되는 그림 한 점을 보려고 하루에만 수천 명씩
줄을 서는 이유는 무엇일까. 박물관은 교회를 대신하는 장소가 되었어요.
일요일이면 사람들은 문화 기관에 가서 과거에 성인의 초상화나 성물을
모셨던 것처럼 작품을 복제한 기념품을 집에 모셔두려고 구입하죠.
이런 물건은 일종의 더 높은 선higher good을 상징하고 그 시대와의
연결 고리이자 자신보다 대단한 무언가에 연결됨을 나타냅니다. 그런데
박물관에 가는 일이 순례에 가까운 습관이 되었고 그 과정에서 박물관은

큐레토리얼 대화

사람들에게 생각할 기회를 제공했던 진정한 행위성을 잃어버렸죠.
박물관이 늘 정치적 활동을 해왔지만 오늘날에는 피할 수도 없이
이리 되었어요. 사람들은 경제개발의 한 방편으로 박물관을 짓고 있어요.
미심쩍은 금융 사업을 통해 개인 컬렉션을 위한 허영으로서 박물관을
짓기도 하고 …… 어찌 보면 신뢰할 만한 것을 잃어버린 것 같아요.
이사회부터 박물관수집위원회에 이르기까지 이러한 기관의 배후에 있는
실세들의 관심이 언제나 우리가 최선이라고 여기는 것과 일치하지는
않는다는 걸 모르진 않죠.

로리
'박물관은 무엇을 위해 존재하는가?'라는 질문에 흔히들 '소장품을
관리하기 위해서.'라고 답합니다. 언뜻 분명한 답처럼 들리지만 무척이나
만족스럽지 않은 대답이라고 생각해요. 10년 전쯤 인터넷과 전자책 등의
등장으로 실물 책의 미래가 불투명해지자 도서관 역시 존재 이유를 묻는
상황에 직면했죠. 고민을 거듭한 끝에 도서관은 사람과 책을 연결하는
장소로 재탄생했어요. 오늘날 박물관에서 그와 비슷한 일이 일어나고
있다는 생각이 들어요. 박물관은 사물과 아이디어와 사람을 연결해 주는
곳입니다. 그런 점에서 큐레이터가 사물의 "힘potency"을 파악하는
사람이라고 정의하는 것을 나는 무척 좋아해요. 어떤 사물이 해석할
가치가 있는지 결정하고 그 이야기를 들려주는 사람으로서 큐레이터의
역할을 거듭 강조한 정의니까요. 그래서 큐레이터의 역할은 '진실'을
찾는 데 있다고 봅니다.

에바
박물관이 진실의 공간이라고 확신하기는 어렵습니다. 박물관에는
의미 있는benevolent 지식과 다양한 역사가 있긴 해요. 특별한 서사들을
간직하고 있는데 깊이 파고들면 정복자, 개척자, 억압자를 발견할 수도
있지요. 그러나 사물의 공간이 아니라 공동체 또는 집단의 공간이라는
측면에서 다시 생각해 보면 박물관은 실패할 수밖에 없고 오히려 소규모
비영리단체나 소규모 기관이 성공적이라고 생각해요.

로리
뉴욕의 스토어프런트에서 디렉터로 일하셨던 이야기를 해보죠.
소호SoHo 거리 바로 앞에 문을 연 놀라운 기관인데, 그렇게 공공성이

강한 곳에서 활동했다는 점이 무척 흥미롭습니다. 더구나 이런 식으로 얘기하지 않아서 더 흥미롭고요. '좋았어. 우린 큰길가에 있지. 일반 대중이 많이 찾아오지. 여기 오는 사람 중에 건축 쪽 사람들은 얼마 없어. 간단해. 많은 일반 관람객을 고려해야 해. 아주 명쾌하고 단순한 전시를 만드는 거야.' 오히려 이런 접근 방식에 저항하고 지나가는 사람들의 관심을 끌기 위한 최선의 방법으로 놀라움과 도발을 채택하신 것 같아요.

에바

스토어프런트는 언제든 위험을 감수해도 되는 면허증이 주어진 곳이죠. 그것이 내가 그 자리에 매력을 느끼고 명확한 방향과 목적을 세울 수 있었던 이유예요. 즉 위험을 감수한다는 것이 무엇을 의미하는지, 박물관이나 학계, 현장에서 시도하기 어려울 수 있는 시험을 감행한다는 것이 어떤 의미인지 생각할 수 있었어요.

나는 작품 아래쪽에 명제표label 붙이는 것을 계속 거부했는데 이사회 회원 중 일부는 그 점을 당혹스러워했어요. "그냥 설명 문구를 넣으면 되잖아요?"라고 말하는데 난 "안 됩니다."라고 고집하곤 했어요. 다른 기관에서 접근성과 가독성이 좋은 설명 요소를 활용하는 것을 나도 알고 있지만 그런 것은 스토어프런트가 할 역할과는 다르기 때문이에요. 한 가지 예를 들면 건축가이자 연구자인 리디아 칼리폴리티와 함께 전시를 준비했을 때 처음 제목은 닫힌 체계에 관한 지속 가능한 디자인 사례를 살펴본다는 측면에서 '닫힌 세계'였어요. 사람들이 '닫힌 세계'라는 제목의 전시를 보러 올 리 없기 때문에 번역이 필요했어요. 리디아에게 "이 전시는 똥을 수거하고 재순환해서 에너지를 만들어내는 방법에 관한 것이죠."라고 말했어요. 리디아는 학자이기 때문에 내 얘기를 받아들이려 하지 않았지만 결국엔 설득해서 전시장 한쪽에 커다란 그래픽으로 제목을 붙였죠. "똥은 어떤 힘을 갖고 있나?"라고요. 결과적으로는 스토어프런트 역사상 가장 많은 사람이 방문한 전시가 되었어요. 물론 싸구려 같은 방법이긴 했지만 아주 다양한 사람들에게 효과적으로 전달할 수 있다는 점이 내겐 매우 중요했어요. 전시 공간에 들어서면 에너지 재순환 체계에 대한 상당히 복잡한 다이어그램, 각 프로젝트를 심도 있게 설명해 주는 가상현실 모델, 역사와 변화를 명확하게 느낄 수 있는 연표 등 다양한

수준의 접근성을 갖춘 전시물로 가득했어요. 그 제목은 저속한 것과 숭고한 것을 연결 짓고 많은 사람이 자신과 세상에 대해 생각하고 성찰하도록 하는 데 성공했어요.

로리
사실 그게 우리가 하는 일이죠. 그렇지 않나요? …… 이 정교한 아이디어의 힘을 파악해 내고 관람객을 위해 그 아이디어를 번역해서 건축과 관련한 사람과 트럭을 몰고 지나가는 사람 사이를 이어주는 일이죠. 이를 위해서는 예술가나 다른 협업자와 함께 작업할 때도 강한 목소리와 확고한 리더십이 필요해요. 전시로써 소통하고 연결하는 능력에 대해 책임감을 느껴야 하고요. 요즘엔 큐레이터가 '플랫폼'을 마련하고 한걸음 물러선 채 공간만 제공하는 경향이 있는데 그런 식으로는 책임을 다할 수 없다고 생각해요. 훨씬 더 강력한 힘을 발휘해야 해요.
 나는 전시가 의제를 가질 수 있고 변화나 전환을 이끌어낼 수 있다는 생각에도 관심이 있어요. 2014년에 개막해서 세계를 순회한 〈시장에게 보내는 편지〉는 일련의 요구 사항을 제시하는 형식이었어요. 그 전시를 기획하게 된 동기는 무엇인가요? 전시가 행동주의적 의제를 가질 수 있다고 보나요? 또 전시가 전환적일 수 있거나 변화를 가져올 수 있을까요?

에바
내가 진행하는 모든 프로젝트에는 의제가 있어요. 어떤 것들은 의제가 분명하게 드러나기도 하고 그렇지 않은 경우도 있죠. 때로는 트로이 목마에 가까운 접근 방식일 수도 있고 때로는 〈시장에게 보내는 편지〉 프로젝트처럼 직설적인 경우도 있어요. 〈시장에게 보내는 편지〉에서 세 가지를 동시에 달성하려고 했어요. 첫째, 건축 공동체를 하나로 모으고 …… 건축가의 역할이 시민 가치와 시민 공간의 방향을 이끄는 것임을 인식시키는 것이었어요. 두 번째는 정치인들에게 건축가가 어떤 기여를 하는지bring to the table 보여주기 위해서였어요. 건축가들의 잘못이 없는 건 아니지만 건축가란 자기중심적이고 개인의 천재성으로 돌아가는 것처럼 묘사되어 왔죠. 실제로는 대부분 건축가가 책임감이 강하고 도시에 긍정적인 일을 하려고 다분히 애쓰는 시민의 면모를 지녔어요. 세 번째 동기는 시민들이 이 편지를 읽고 건축가들이 도시의 미래를 위한

홍보 대사라는 사실을 깨닫게 하는 것이었어요. 이 프로젝트는 뉴욕에서 시작되어 세계 여러 도시에서 스무 차례 이상 진행되었어요.

타이페이, 멕시코, 토론토 시장에게 보낸 건축가들의 편지를 읽으면서 서로 다르고 비슷한 점을 확인하는 것이 흥미로웠어요. 많은 시장이 각양각색의 개막식에 참석했어요. 마드리드 시장은 편지 하나하나마다 답장을 보내기로 하기도 했어요. 그 영향력이 대단하죠. 토론토에서도 인상적이었는데 〈시장에게 보내는 편지〉 개막식에 시장이 왔지만 비서가 이렇게 강조하더군요. "시장님은 3분밖에 시간을 낼 수 없으십니다. 개막식에 참석해서 함께 사진만 찍을 수 있습니다."라고요. 그래서 시장이 참석했을 때 악수를 청하면서 이렇게 말했어요. "마드리드 시장님은 편지에 일일이 답장을 보내주시고 편지에서 제기된 주요 현안들에 대해 모든 건축가와 토론했다는 사실을 아셨으면 합니다." 그리고 물었죠. "토론토 시장님은 어떻게 하시겠어요?" 이 말을 하기까지 45초도 걸리지 않았어요. 이윽고 시장은 30분 동안 의자에 앉아서 모든 편지를 하나하나 읽어 내려갔어요. 그게 내가 맡은 역할이랍니다. 그렇죠? 이 경우 난 큐레이터로서 죄책감을 일깨우는 동시에 시장에게 자신의 관할 도시에 대한 역사적 책임을 상기시키는 메시지를 전달할 수 있었어요. …… 지역에 맞게 프로젝트를 진행할 때마다 편지를 쏠 100명의 기초 명단을 주최 측에 요청하는데 95퍼센트가 남성인 경우도 있어요. 그땐 이렇게 요청하죠. "여기에는 다른 기준이 존재할 수 있는데, 이를 뒤바꾸면 어떨까요?" 뉴욕에서 〈시장에게 보내는 편지〉 프로젝트를 진행할 때 오십 통의 편지를 받았는데 그중 마흔여덟 통은 여성이 썼어요. 결국 하나의 프로젝트에 한 명의 청중 또는 한 곳의 기관, 한 가지 행동 형태만 있는 것이 아니에요. 여러 개의 중첩한 의제가 있을 수 있죠.

로리
중첩한 모든 의제가 프로젝트 안에 담겨 있다니 흥미롭습니다. 누군가는 "맞아. 행위성이란 게 건축가가 시장에게 제안하는 콘텐츠에 달려 있고 바로 그 지점에서 영향력이 발휘되는 거지."라고 생각할 수도 있을 거예요. 그러나 실제로 행위성은 사람을 선택하는 것부터 (건축가의 자기과시와는 정반대 의미에서) 건축가의 비전 역량을 돋보이게 하는 결정에 이르기까지 다양한 수준에서 생겨나죠.

큐레토리얼 대화 **219**

스토어프런트에서 추진한 업무 방식이나 사고방식이 AA스쿨
학장이라는 새로운 역할에도 잘 들어맞았나요? 큐레이터로 일할 때의
접근 방식 중 어떤 것을 학교를 지원하는 데 적용하셨나요?

에바

글쎄요. 큐레이터가 되기 전에 교육자로 일했어요. 따지고 보면 두 영역
모두 어떻게 해야 사람들이 다르게 생각할 수 있을까 하는 비슷한 목표를
갖고 있어요. AA스쿨에서 학장을 맡고 나서 놀라운 변화가 일어났어요.
…… 예를 들어 작년에 국제앰네스티와 환상적인 협업을 했는데 어느
순간 세상이 열렸어요. 항상 나 자신을 조력자enabler라고 표현해요.
내 역할은 실제로 학생들이 맥락을 파악하거나 자신의 작업이 가진
강점과 약점을 이해하도록 돕는 것이었어요. 즉 이전에 있었던 것과의
관계, 현재 있는 것과의 관계, 그리고 그것이 다가올 미래를 어떻게
만들어갈 수 있는지 이해하도록 하는 것이죠. 난 학생들의 작업이
효과적으로 이루어질 수 있는 구조를 마련해 왔어요. 말하자면 나는
사람들을 연결하는 사람인 셈이죠. 엘리자베스 딜러는 최근 AA스쿨에서
강연을 하면서 이런 말을 했어요. "제 인생에서 해낸 어떤 직업도 가질
만한 자격이 없었습니다."라고요. 내게는 도움이 된 조언이었어요.
이전과 다른 방식으로 일을 할 수 있게 해주는 것이 바로 배움이라는
것이죠. 그리고 어떤 면에서는 AA스쿨 학장 자리를 맡을 자격 같은 건
없다고 느껴요. 관료주의, 교육학, 문화만으로도 안 되고 체력이나 전략,
비전만으로도 그리고 광기나 엄격함만으로도 안 되고 그 모든 것을
조합해야 한다는 것을 문득 깨닫습니다. 움직일 줄 알고 탐색할 줄 알고
사물의 힘을 볼 줄 아는 힘이 필요한 거죠. 궁극적으로 난 이 학교와
학생들에게 그런 힘이 있다고 생각해요. 그리고 나는 학생 한 명 한 명을
박물관의 작품처럼 소중히 여기며 돌보고 있어요.

디지털

혼종

(사변자로서
큐레이터)

뉴욕 기반의 오스트레일리아 디자이너 틴 응우옌과 에드 커팅(틴&에드)은 전통적인 인쇄 매체에 증강 현실을 겹쳐서 아날로그와 디지털 프로세스 사이의 혼성 공간을 보여준다. 틴&에드의 〈디지털 혼종〉 시리즈. 제이컵, 저스티스&더스티, 〈디지털 혼종〉, 2020, 《텐맨 매거진10men magazine》.

디지털 미디어와 가상환경 예술가인 애덤 내시Adam Nash 박사는 「미술이 디지털을 모방하다Art Imitates the Digital」라는 그의 논문에서 "디지털 시대의 미술은 무엇인가?"라고 묻는다. 디지털을 추상적 형식 체계abstract formal system로 규명하면서 내시는 미술이 늘 형식적이고 추상적인 체계에 의존하면서 스스로를 전달해 왔다고 주장한다. "인류 역사 자체가 어느 순간 추상적 형식 체계에 의존하는 것으로 전환되어 스스로 전달하게 된다면 그다음엔 어떻게 될까?" 그가 주장하는 이 점이 바로 우리가 '디지털 시대'라고 부르는 상황이다.[1] 그리고 다음과 같이 덧붙여 설명한다.

> 디지털은 물질적이고 개념적인 모든 것을 형식화하고 모든 것을 추상화한다. 우리는 더 이상 '기술'이 인간과 분리되었다거나 심지어 인간의 확장이라고 말할 수 없을 정도다. 우리가 세상에 대해 말할 때 우리는 디지털을 말하고 있는 셈이다. 이는 도구라는 개념을 무색하게 한다.[2]

한편 내시의 논문은 디지털 아트의 생산과 세계경제 그리고 포스트 디지털 또는 포스트 인터넷 아트 같은 운동들 사이의 관계에 초점을 맞춘다. 거기에는 디자인 실천의 관계, 더 정확하게는 건축과 디자인을 위한 큐레이터십과 문화 지식 생산의 관계가 명백히 함축돼 있다.

실천과 연구와 관련하여 건축가와 디자이너들은 디지털로 할 수 있는 실험과 사변speculation에 대한 혁신과 기회를 재빨리 수용해 왔다. 여러 분야에 걸쳐서 디자이너들은 첨단 제조와 더불어 형태를 생성시키고 구조를 최적화하는 컴퓨테이셔널 프로세스로 실험을 거듭해 왔고, 로봇공학과 인공지능 기술을 활용한 새로운 구축 방법을 모색하거나 가상현실 및 증강 현실로 디지털 공간을 디자인해 왔다.

이러한 사변과 혁신의 정신 자체가 그리 새롭지는 않다. 디자인사

에서 '페이퍼 아키텍처'³ 같은 역사적 사례를 통해서 사변과 상상the hypothetical이 선행적progressive 디자인 아이디어를 창출하는 데 필수적이라는 사실을 우리는 익히 알고 있다. 이는 실제 건물로 지어지느냐 하는 문제를 넘어선 것인데, 건축은 건물 없이도 존재할 수 있는 것이다.

이 아날로그 방식의 사변적인 예들은 대부분 모형, 패널, 도면, 때로는 그림의 형태로도 생산되었는데 새로운 실천 형태나 새로운 집단적인 미래, 디자인 문화의 새로운 운동을 위한 디자이너의 비전을 번역하거나 매개했다. 이런 의미에서 그 작품들은 인공물이면서 진보적인 생각을 전파하는 수단tools이었다.

하지만 오늘날 디지털에 관련해 '수단'이라는 것은 무의미하다. '그냥 세상에 존재'하기만 하면 디지털에서 작동된다⁴는 내시의 주장을 받아들인다면, 건축과 디자인 실천이 디지털과 관계하듯이 큐레토리얼과 관련해서도 디지털로 관객을 연결하는 의미에서 전시 제작 실천과 문화 생산을 위한 새로운 가능성을 고려할 필요가 있다.

이 장은 사례를 통해서 지금껏 했던 대로 이미 알려진 것을 재현하는 방식에서 디자인 아이디어를 번역하는 방향으로 전환되고 있음을 보여준다. 또한 건축과 디자인 전시에서 디지털의 등장과 잠재력을 탐구하며 물리적인 전시와 디지털 전시 환경 사이의 관계, 즉 이 둘이 시각예술에서 작동할 때 활력을 얻는다는 관점으로 설명하고자 한다.

이 큐레토리얼의 움직임을 '디지털 혼종(사변자로서 큐레이터)'이라고 표현할 수 있는데 이는 건축과 디자인 전시 및 프로그램이 이전에 즐겨 사용되던 아날로그와 재현적 '전시물'에서 디지털 작업과 경험으로 전환되고 있음을 기술하려는 의도를 담고 있다. 또한 디지털 프로그램으로 제작되었음에도 디지털 이전의 프로세스 또는 사물 기반의 결과물로 인식되는 작품들이 디지털 콘텐츠와 함께 존재하는 혼성 공간까지 포괄한다.

물론 혼종이라는 개념은 논쟁의 여지가 있지만 순수한 디지털 작품과 디지털처럼 보이는 디지털 이전 작품(예컨대 디지털 비디오 작

품)의 차이점을 설명하려는 의도가 담겨 있다. 내시의 설명에 따르면 "디지털 비디오는 디지털 이전 매체의 시뮬레이션이므로 디지털 시대의 것이라고 말할 수 없다. 그런 시뮬레이션은 역설적으로 디지털에서만 활용될 수 있는 대상을 영상 매체에서 모방하려는 초보적인 역량과 경향을 드러낸다. 이런 시도는 디지털 이전의 매체를 참조하거나 모방할 필요도 없이 미술이 디지털 환경에서 충분히 해낼 수 있는 것과는 질적으로 다른 차원이다."[5] 이 장에 혼종이라는 용어는 이러한 의미로 쓰인다.

디지털 혼종

이 장에서 디지털을 전 세계 미술 담론이나 큐레이터십에 관련된 것처럼 포괄적으로 분석하려는 것은 아니다. 동시대 건축과 디자인 전시에 관련된 디지털 번역digital translation에 대한 생각을 붙잡고 고심했다. 여기서 의도하는 바는 디자인 프로세스에서 디지털의 편재적이고 본질적인 속성integral nature 그리고 한 전시에서 디지털 그 자체가 작품으로 경험되는 방법 사이의 교차점을 밝혀내고 논의하려는 것이다. 이런 점에서 내시는 디지털이 더 이상 디자인의 수단에 불과한 것이 아니라 사고thinking의 실체이자 디자이너 되기being a designer의 실체이며 결국 디자인을 경험experiencing하는 통합적인 실체라고 설명한다.

'사변자로서 큐레이터'는 동시대 큐레토리얼 실천의 전환, 즉 전시 환경을 개방적이고 포용적이며 능동적인 공공 공간으로 인식하는 전환에 대한 응답이며 디자인의 현재 역할을 탐색하는 것이자 그에 대한 질문이다. 이를 위해서 이 움직임은 큐레토리얼이 미술관의 물리적인 벽면을 넘어서 뻗어가려 하고 어디에서든 관객이 참여해서 전

시의 의도와 내용과 경험을 의미 있게 나누도록 하려 한다.

큐레이터가 이 움직임 측면에서 작업을 의뢰할 때는 추상적인 아이디어를 단순히 표현하거나 번역하는 수준을 넘어서 작업들 그 자체within themselves에 연계된 일련의 경험으로서 작업을 요청한다. 아울러 이 움직임은 관행적인 재현의 도구들(사물, 모형, 도면, 프로토타입, 패널)을 의도적으로 배제한다. 대신에 동영상, 사운드, 실시간 게시물live feeds, 인터랙티브 설치, 증강 현실과 가상현실 프로젝트, 온라인 플랫폼, 네트워크 환경을 비롯한 사변적인 디지털 작품들을 내세운다. 이처럼 작품들은 공동저작multi-authored으로 이뤄지며 집단적인 성향을 띤다. 즉 디자이너, 아티스트, 영화감독, 작가, 그 외의 다양한 창작자들이 초기의 개념 설정 단계부터 참여하는 일이 작품 제작의 중심을 이룬다. 디지털 연결성 덕분에 이전에는 개발과 제작을 방해하는 요소였던 장소성도 제거된다.

미술과 디지털

1990년대 말 이래로 시각예술에서 디지털과 온라인 기술은 동시대 전시 제작에 없어서는 안 될 부분이 되었다. 이 분야의 선구자는 '본디지털'[6] 미술 기관인 라이좀Rhizome이다. 아티스트 마크 트라이브 Mark Tribe가 1999년에 전적으로 웹에 기반을 두고 설립해 운영했는데 2003년부터는 뉴욕의 뉴뮤지엄에 협력 입주affiliate in residency해 운영해 오고 있다. 라이좀은 "커미션, 전시, 디지털 보존, 소프트웨어 개발을 통해서 본디지털 아트와 문화를 지원한다."[7] 트라이브는 라이좀을 "온라인에서 작업하는 1세대 작가들을 포함하는 리스트서브 listserve"로 보고 "디지털 기술 및 인터넷과 맞물리면서 동시대 미술의 역사에서 중요한 역할을 한다."라고 설명한다. 라이좀의 프로그램은 브라우저와 전시장에서 경험할 수 있는 웹 기반 작품과 VR 전시를 포함하여 다층적이며 이벤트, 작가 의뢰 작품, 출판, 디지털 '사회

적 기억'에 대한 아카이브와 연구 프로젝트 등의 내용으로 구성된다.[8] 라이좀 외에도 본디지털 작품을 수집하고 지원하고 널리 알리는 기관들도 있고 프로젝트 사례로는 텀블러 아카이브인 블랙 컨템포러리 아트, 베를린 기반의 플랫폼인 V4ULT, 온라인 잡지인 《트리플 캐노피》 등이 있다.

클레어 비숍Claire Bishop은 《아트포럼》에 기고한 영향력 있는 에세이 「디지털 분할Digital Divide」에서 회화 작품 같은 전통적인 형식조차도 pdf와 jpeg 파일 같은 디지털 형식이 요구됨을 지적하면서 당시에 뉴미디어 아트라고 명명하던 초기 디지털 아트의 긴장감을 언급했다.

> 핵심은 주류 동시대 미술이 디지털 혁명을 부정하는 동시에 의존하면서도 뉴미디어 속에서 사는 상황에 대해서 미술이 지나치게 말을 아낀다는 점이다. 그런데 왜 동시대 미술은 디지털화된 생활 속 우리의 경험을 설명하기를 그토록 꺼리는 것인가?[9]

이어서 비숍은 미술계가 1920년대에 사진과 영화를, 1960년대 말과 1970년대에 비디오를 열정적으로 채택했다고 설명한다.

> 그렇지만 이 형식들은 이미지 기반이었고 시각예술에 적절하면서 도전적이었다는 것이 자명했다. 이와 대조적으로 디지털은 코드라서 인간의 지각에는 친숙하지 않다. 기본적으로 언어 모델인 것이다. 확장자가 jpg인 파일을 txt 파일로 변환하면 무엇인지 알 수 없는 숫자와 낱글자 따위의 구성 요소들을 볼 수 있는데 대다수 사람에게는 아무런 의미를 전하지 못한다. 뉴미디어에 대한 시각예술의 거부

디지털 혼종

감에 어떤 두려움이 깔려 있는 것은 아닌가? 디지털 파일의 무한 복제 가능성을 직시할 뿐 아니라 미술 작품의 고유성이 인스타그램, 페이스북, 텀블러 등을 통해서 통제할 수 없이 유포되는 상황에 있음을 재확인하게 된다.[10]

애덤 내시는 비숍이 2012년 《아트포럼》에 쓴 글에 대해 다음과 같이 주장한다.

> (그 글은) 미술 그 자체가 디지털이 될 수 없으며 디지털 영향력이 없을 뿐 아니라 있을 수도 없다고 전제한 것이다. …… 달리 말하면 디지털은 구현하는 수단일 뿐이며 그저 또 다른 매체로 본 것이다. …… 이미 그래왔던 것처럼 뭔가를 하는 데 그저 활용되는 것이다.

초기에 그랬듯이 이 전제는 여전히 공고해서 여러 분야에서 논쟁이 이어지고 있다.

오늘날 기관의 신뢰도는 디지털 공간이 더 이상 물리적 공간과 분리되거나 부차적인 것이 아님을 이해하느냐에 달려 있다. 공공 기관부터 사립 기관, 비영리 기관, 독립 조직에 이르기까지 어떻게 전시 제작자들이 물리적 환경과 디지털 환경 사이의 관계를 잇고 확장시켜서 관객에게 다가가고 온라인 참여를 유도할 수 있는지에 대한 탐구와 논의가 뜨겁게 일고 있다. 도시의 맥락에서 우리는 온라인 소셜 미디어 플랫폼과 앱을 통해서 늘 연결되어 있다. 증강현실이나 가상현실의 도래는 말할 것도 없다. 물리적 경험에서 디지털 경험으로 전환하면서 두 영역의 사이는 점점 흐려지고 있다. 그리고 대부분 사람이 늘 연결되어 있음을 받아들인다면 우리는 이 복잡성이 어떻게 전시 제작의 본질에 영향을 줄지 그리고 동시대 큐레토리얼 실천의 핵심에 어떻게 관계망이 형성될지도 고민하지 않을 수 없다.

2020년의 코로나-19로 인한 팬데믹의 장기적인 충격이 여전한

가운데,《가디언》은 박물관과 미술관의 미래가 대부분 기관이 장기간 문을 닫은 채 봉쇄 기간이 연장되는 동안 디지털 콘텐츠의 '구심점'이 될 수밖에 없는 상황에서 그 기회를 살려내느냐에 달려 있다고 보도했다. 그 기사는 영향력 있는 문화계 인사인 테이트모던의 프랜시스 모리스 관장이 한 말을 인용했다.

> 그야말로 전환점이다. …… 우리 모두 이 시기 전후에 관해 이야기하고 있다. 바이러스가 미술에 많은 변화를 야기할 것이다.[11]

이 기사는 일부 미술관이 디지털 활용도를 경험했다는 점도 언급했다. 예컨대 코톨드갤러리[12]는 2020년 3월 중순에 온라인으로 '가상투어'를 진행했을 때 723퍼센트라는 전례 없는 방문 증가율을 기록했다.

일부 문화 생산자들이 온라인 공간을 그저 또 하나의 프로그램이자 탐구 형식 정도로 접근하는 동안 한편에서는 디지털을 훨씬 더 창의적이고 대안적인 방식으로 활용할 수 있는 기회로 삼고 있다. 사실 2020년 팬데믹 기간만큼 적합한 기회가 없었다. 서펜타인갤러리의 디지털 커미션 프로그램이 그 선례다.《아트 뉴스페이퍼》의 편집자인 앨리슨 콜은 '온라인 또는 디지털 개입'을 말한 지 수년이 지나서 기관과 전시 제작자들이 마침내 "온라인의 기회를 잡고 있다."라고 언급했고[13] 그럼에도 디지털 큐레이션과 제작의 급진전에 대한 탄탄한 논쟁과 호응으로 이어지지는 못했다고 논평했다.

디지털 혼종

디지털 수행

디지털 전시 기획에 대한 논의의 핵심은 디지털 작품이 결국은 본질적으로 수행적performative이라는 점을 받아들이는 것이다. 디지털 작품은 특정한 반복이나 시간에 따라 경험하는 순간에 잠깐 동안 체험할 수 있기 때문이다. 따라서 디지털 전시 기획은 디지털 작품을 시시각각 변하는 역동적이고 구축적인 관계망으로 인식하면서 전시 공간을 다루는 특별한 도전이다.

로린 본Laurene Vaughan과 내시는 「디지털 수행 작품의 기록Documenting Digital Performance Artworks」이라는 글에서 디지털 작품을 미술관에서 전시할 때 부딪히는 어려움을 아카이빙과 문서화의 결과와 연결 지어 고찰한다. 이들은 디지털 작품이 실시간 디지털 데이터를 작품 완성 및 실행의 구성 요소 또는 주된 요소로 활용하므로 "미술품, 아카이브, 기록물을 구분하기 힘들 만큼 각각의 차이가 흐려지고 있다."라고 주장한다. "왜냐하면 그런 작품은 완성하기까지 실시간 데이터를 활용하면서 작품 자체를 일종의 '실시간 아카이브' 또는 자기 기록으로 볼 수 있기 때문이다."[14]

내시와 본은 "수행으로서 디지털 이미지들all digital images as performances"을 다룬 영향력 있는 보리스 그로이스의 저서 『아트 파워 Art Power』[15]를 참조한다. 즉 디지털 이미지는 하드 드라이브에 저장된 데이터로부터 불러내어져 디스플레이되기 전까지는 하나의 이미지로 존재한다고 말할 수 없다. 이 경우에 디지털 작품은 "알고리즘 기반으로 실시간으로 시연되기 때문에 한 점의 독립적인 작품으로 존재한다고 할 수 없는, 그야말로 수행이다. 오히려 그 작품은 다른 여러 플랫폼의 폭넓은 다양한 환경에서 시연될 수 있다."[16] 이 경우 "프로세스가 시행되는 순간마다 디지털 그 자체를 '라이브 퍼포먼스'로 볼 수 있으므로 우리가 '수행'과 '생동감'을 이해하는 것에 관한 몇 가지 문제를 드러낸다."[17]

게다가 이처럼 수행성이라는 디지털의 속성은 컬렉션과 아카이

빙이 연계된 전시의 개념에 복잡성을 더한다. 특히나 디자인과 건축의 경우에는 더욱 그렇다. 컴퓨테이셔널 디자인 프로세스과 관련해서 디지털 디자인 작품들을 제시하거나 수집 또는 기록하는 방식의 새로운 조건은 무엇일까? 단순히 작품 중 특정한 버전particular iteration을 '선택'하고 온전한 상태로 작품이 소장되던 시기의 조건에 맞게 '보수'하는 정도로 충분한가?

내시와 본이 지적하듯이 이 어려운 복잡성은 창의적인 분야 전반과 관련되어 있다. 그중에서 디지털 게임 디자인을 예로 들었는데, 이들은 디지털 게임이 '인공물'이냐 '행위'냐 하는 물음과 관련하여 멜라니 스왈웰과 헬렌 스터키가 제시한 '담론적 아카이빙discursive archiving' 개념을 참조한다. 내시와 본은 이에 대해 다음과 같이 언급한다.

> (스왈웰과 스터키는) '다중의 서사를 지원'할 수 있는 아카이브를 제안하고 구축함으로써 '둘 다'[18]를 전제로 하여 답하려고 한다. 여기서 핵심은 게임을 기록하고 아카이빙하는 개념과 관련해서 게임 플레이어들의 기억, 이야기, 감정이 중요하다는 점이다. 이는 더 '개방적이고 위계가 없는' 아카이브 감각을 허용하며 '파편적fragmentary이고 다원적인 해석'을 가능케 한다.[19]

개방적이면서 다원적인 접근 방법을 지향하는 상상을 수용하는 스왈웰과 스터키의 '담론적이고 역동적인' 언어는 이 장과 매우 관련이 깊다. 더 확장하자면 이 책은 사변적 디자인 아이디어와 연구를 전시하고 '수행'하기 위한 의도와 관련된 최신의 방법론을 모색한다. 상상은 전시 경험에서도 무엇보다 중요한데, 이 전시 경험은 재현적인 장치로 건축(또는 디자인)을 재현represent하기보다는 건축과 디자인 아이디어를 그 자체로 수행perform하는 것을 말한다.

디지털 혼종

이 장에서 소개하는 사례연구는 건축과 디자인을 전시하는 일의 특수성이 지닌 이러한 복잡성을 잘 보여준다. 하지만 '디지털 혼종(사변자로서 큐레이터)'이라고 묘사한 이 움직임의 맥락을 조금 더 깊이 이해하기 위해서는 건축과 디자인에서 디지털 전환digital turn의 맥락을 간략히 짚어볼 필요가 있다.

디지털 전환과 건축 및 디자인 전시하기

1990년대 초 '디지털 전환'(마리오 카르포Mario Carpo가 쓴 책『건축의 디지털 전환 1992-2012 The Digital Turn in Architecture 1992-2012』에서 유래한 용어다)[20] 이래로 디자인 실천은 CNC 기술, 3D 프린팅, 파라메트릭 프로세스, 알고리드믹 프로세스, 가상현실, 증강 현실, 인공지능까지 포함한 컴퓨테이셔널 문화의 최전선을 지켜왔다. 하지만 디자인 실천에 내재한 디지털 실험의 진보적인 속성에도 불구하고 큐레이터들은 디자인에 특화된 전시design-specific exhibition를 통해서 작품의 복잡성과 전위적인 에너지를 전하는 데 어려움을 겪곤 했다. 결국 디지털 작품을 선보인 디자인 전시들은 디지털 프로세스와 디지털 기술을 재현하기 위해서 (디지털로 제작되긴 했어도) 조각 작품처럼 모형을 디스플레이하는 관행에서 크게 벗어나지 못한다. 모형을 반복 배치하는 이런 방식을 보완하기 위해서 작품 제작 과정을 보여주는 다큐멘터리 형식의 영상이 동원되곤 한다. 이것이 작품의 실험적인 본성, 복잡성, 불완전한 프로세스를 번역하는 한 방식으로 채택되고 있다.

그러나 초기에는 '당시의' 실험적인 에너지를 활용한 예외적인 사례도 있었다. 그레그 린Greg Lynn과 파비안 마르카치오Fabian Marcaccio가 오하이오주의 웩스너예술센터의 의뢰로 디자인한 〈포식자Predator〉(1999-2001) 파빌리온[21]이 한 예다. 이 파빌리온은 "매체를 넘나들면서 디지털 도구들을 활용해 새로이 생겨난 일종의 탈매체

post-medium 협업을 보여주었다."[22] 실비아 래빈Sylvia Lavin은 「소실점Vanishing Point」이라는 글에서 글에서 〈포식자〉에 대해 다음과 같이 썼다.

> 대형 디지털 프린터와 컴퓨터 제어 공작기계로 제작된 파빌리온 벽체의 플라스틱 패널과 그 위를 덮은 이미지는 컴퓨터로 생성하여 프린트하고 진공 성형된 단일한 작품으로, 그 모든 세부적인 요소들에서 매체 특정적 근거를 제거하고 소재 색인material index을 만들어냈다. 그러면서도 린이 패널의 구조를 잡기 위해 임의로 짧은 철끈 뭉치를 사용했듯 마르카치오는 외형shell의 표면에 두껍게 덧칠하는 기법impasto을 활용했다. 이는 디지털 제조 도구들이 문제를 모두 해결해 내는 것처럼 보이는 바로 그 지점에서 역할 구분, 수작업, 소재의 가치를 다시금 확인시켜 준 것이다.[23]

〈포식자〉는 구조물 안에 머물면서 경험하려는 의도로 제작되었으며 그와 동시에 아날로그 작품과 디지털 작품을 모두 디지털 이미지로 변환시켜서 전통적인 전시 환경의 벽면에 투사했다. 래빈이 설명하듯이 사물 또는 인공물을 디스플레이하는 것은 디지털 방식에 맞는 프로세스로 제작되고 디지털을 표현한 것이라고 하더라도 실물이 주는 그 나름의 느낌이 있다.

에흐&시앙아키텍츠R&Sie(n) Architects의 프랑수아 로슈François Roche가 설계한 급진적인 설치 작업도 래빈에게는 디지털 기술, 연결된 공동체, 생태학의 교차점에서 실험적인 사고를 불러일으키는 데 중요한 역할을 했다. 로슈는 필리프 파레노Philippe Parreno, 리그릿 띠라와닛ฤกษ์ฤทธิ์ ตีระวณิช과 함께 〈혼성 근육Hybrid Muscle〉(2003) 설치물을 디자인했는데 이 작업은 띠라와닛과 카민 룻차이프라서트คามิน

เลิศศักย์ประเสริฐ가 태국에서 진행한 〈땅Land〉 프로젝트를 구성하는 여러 작품 중 하나였다. 래빈은 그 작품에 대해 이렇게 설명했다.

> 물소에게 멍에처럼 씌운 날개가 움직이고 속이 비치는 이
> 외골격은 지역 공동체에 (이동) 전화를 위한 전력을 생산하
> 도록 디자인된 생체기구적biotechnical 장치다. …… 〈혼성
> 근육〉은 건물과 건축이 환경 속으로 불현듯 사라지는 것을
> 상상한다. …… [24]

〈혼성 근육〉이 2003년 작업이라는 점을 생각하면 오늘날 생체컴퓨테이션bio-computation과 전 지구적 생태 위기를 둘러싼 담론을 일찌감치 예언한 것이 아닌가 하는 생각마저 든다.

또한 2003년 퐁피두센터에서 열린 프레데릭 미게이로Frédéric Migayrou의 선구적인 전시 〈건축 비표준Architectures Non-Standard〉(2003-2004)은 컴퓨테이셔널 건축과 제조에 주목한 초창기의 대규모 전시 중 하나다. 그 전시는 "개념화conception뿐 아니라 생산의 측면에서 특히 컴퓨터와 디지털 '비표준'[25] 기술이 광범위하게 활용되면서 건축에 발생한 중대한 격변"에 초점을 맞추었다.[26]

《프랙시스: 저널 오브 라이팅&빌딩》의 인터뷰에서 미게이로는 "오늘날 디지털 미디어의 편재ubiquity는 건축의 개념화과 생산의 논리를 크게 변화시켰다. 컴퓨테이션이 단순한 표현 도구라기보다는 생성적인 것이라고 이해할 수 있는데, 이 사실은 건축 설계와 구축 방식에 급진적인 변화를 불러온다. 독일공작연맹이 선동한 역사적 분열과 비슷한 면이 있다."[27]

슬로베니아-오스트레일리아 건축가인 톰 코바츠Tom Kovac가 디자인한 〈건축 비표준〉의 전시 환경은 알고리즘 접근을 공간에 반영하여 리본 같은 경로가 디자인되었다. 이 디자인은 비표준 생산의 진화와 복잡성을 그려보려는 의도를 담은 전시를 통해서 하나로 꿰어지고 다시 역사적 틀에 배치된다. 열두 개 전시 작업물이 디자인 프로

세스를 전달하는 동영상, 모형, 패널, 애니메이션, 축소 설치를 활용하여 각각 네 가지 프로젝트를 전시했다. 현대 작품들은 비표준 생산의 초기 실험, 즉 19세기부터 20세기에 등장한 도상과 소재들을 포함하여 더 심층적으로 맥락화되었다. 작품이 디지털 문화의 최전선이고 건축 분야에 변화를 촉구한다고 해도 전시 환경 그 자체는 디지털 프로세스의 복잡성과 그 프로세스에 대한 사고를 매개하고 번역하기 위한 대표적인 표현 도구와 인공물을 활용하는, 상대적으로 전통적인 박물관 디스플레이로 되돌아간 것임에 틀림없다.

2010년, 뉴욕현대미술관의 파올라 안토넬리가 팩맨Pac-Man과 앳@ 기호(사실 앳은 공유재public domain이므로 수집한다기보다는 자격 부여anointment라고 할 수 있다) 같은 디지털 디자인 문화의 비물질적 소재들을 수집하고자 전통적인 박물관 소장 정책에 도전을 감행했을 당시 언론사들은 앞다퉈서 이를 주요 기사로 다루었다. 그 뒤에 일본에서 디자인된 휴대용 디지털 반려동물digital pet인 다마고치たまごっち 같은 디지털 인공물과 비디오게임도 수집했다. 안토넬리는 디지털 경험이 관객들에게 갤러리와 박물관의 벽을 넘어서 확장할 또 다른 기회를 줄 수 있으리라고 판단한 것이다.

디지털 디자인을 소장하려는 안토넬리의 태도는 큐레토리얼의 실천과 태도 변화가 뚜렷한 동시대 문화의 지형을 파악하는 데 실질적으로 기여한다. 이 책의 382-383쪽에 실린 대화 중에서 집단적인 온라인 프로젝트 〈디자인과 폭력〉을 다음과 같이 회고한다.

> 난 항상 온라인 세계가 실제 전시 공간에서 일하는 큐레이터의 프로세스와 밀접하게 연관되어 있다고 생각해 왔어요. …… 뉴욕 현대미술관의 전시장에서 (전시)하는 것을 단지 온라인에 (기획)하는 것이 목적이 아니라는 점을 인식하는 것이 매우 중요해요.

디지털 혼종

이 같은 비평적 반응을 위한 의도에 걸맞게 안토넬리는 디자인 비평가 앨리스 로스손Alice Rawsthorn과 함께 '디자인 긴급 상황Design Emergency' 시리즈를 시작했다. 코로나-19 위기에 대응하는 디자인의 역할을 탐구하는 이 포럼은 인스타그램 라이브인 IGTV를 통해서 개괄적인 정보, 인터뷰, 대화로 구성한 방송을 했고 이를 기초로 단행본 출판까지 이어갔다.

안토넬리의 입장은 다른 진보적인 소장 기관들의 공감을 불러일으켰다. 예컨대 앞서 설명한 뉴뮤지엄이 라이좀과 협력한 사례 그리고 디지털 문화의 비물질적 사물을 포함해 "동시대 작품들이 최근 역사의 중요한 순간에 반응하여 수집하는"[28] 빅토리아&앨버트박물관의 '신속 대응 수집Rapid Response Collection'을 추진한 사례가 여기에 해당된다.[29]

이 영역의 여러 복잡성 중 하나가 오늘날 소장 기관의 보존 정책에서 본디지털 작품들을 수집하고 기록하는 것인데, 이를 위한 '최선의 실천' 방안이 중요한 쟁점으로 부각되고 있다. 미래 세대를 위한 공공의 소장품이라는 맥락에서 이 비물질적인 인공물, 즉 파일과 코드와 기록 형식을 어떻게 하면 안정적으로 소장하면서 접근성을 높일 수 있는가? 이 물음에 더해 본디지털에 내재한 불안정성은 디지털 문화에 대한 우리의 집단 경험에 중요한 질문을 던질 비재현적non-representational 전시의 행위성을 돌아보게 한다. 어떻게 하면 디자인과 전시 환경 그 자체가 새로운 기술, 즉 소셜 미디어 봇social media bots, 가짜 뉴스, 데이터 조작 같은 온라인 왜곡에 나타나는 게임 문화, 인공지능,[30] 디지털 연결의 경험을 통해 우리를 둘러싼 세계에 실현되고 있는 이 기술에 대응할 수 있는가? 다음의 사례들은 미술관이든 가상이든 전시 환경의 기회와 도전을 성찰하며 비재현적 움직임을 통해 앞서 질문한 쟁점들을 구체적으로 밝힐 것이다.

사례연구 1

〈100년 도시(마리보르)〉, 유럽 문화 수도(마리보르), 베니스건축비엔날레, 2012.[31]

〈100년 도시〉라는 이름의 현재 진행 중인 건축 연구 프로젝트는 온라인으로 처음 공개되었고 '슈퍼스튜디오'라는 전 지구적 연결망으로 연결되었다. 이 스튜디오는 근미래의 지속 가능한 도시 개발을 지향하는 급진적이고 사변적인 디자인을 제안하고자 학제적 교류를 촉진하는 목적으로 시작했다. 이 연구 프로젝트에서는 100여 개 이상의 건축 학교와 디자인 기관의 학생들이 참여해 온라인 교류와 토론을 진행했다.

건축가이자 연구자인 톰 코바츠 교수가 2012년에 슬로베니아 마리보르Maribor의 '유럽 문화 수도' 프로그램의 건축 총감독으로 임명되었다. 그 덕분에 특별한 사례연구로 마리보르시를 연구할 심층 연구 집단이 구성될 수 있었다. 코바츠는 나를 큐레이터로 초대해 다른 파트너 및 협력자들과 함께 프로그램을 기획했고 그 프로젝트의 결과물을 2012년 베니스건축비엔날레에서 발표했다.

프로젝트의 구조는 실시간 디지털 연결에 기반을 두는 국제 연구 프로젝트로 구성되었으며 축제 형식의 문화 프로그램이라는 맥락에서 공공의 참여 기회를 강화했다. 여기에는 디지털 소셜 커뮤니티의 교류를 통해서 도시의 미래 모습을 탐구하고 그에 대한 제안을 모색하게 하는 한편 디자인 비평crit 세션을 통해서 디자인 스튜디오의 도구라고 할 수 있는 아이디어와 지식을 공유하며 이를 활용하려는 의도가 담겨 있었다.

〈100년 도시〉는 코바츠가 리언 밴 스카이크 교수와 함께 10년 넘게 생각하고 시험한 것을 적용했다. '가상의 중앙홀'에 구축되었지만 단순히 정보를 제공하는 것보다는 교류를 위한 더욱 실질적인 공간

환경을 구축하는 실험 연구프로젝트다. 따라서 제안의 핵심은 건축적인 디자인스튜디오를 위해 새롭고 반응적인 교육pedagogical 환경을 창조하는 것이었다. 이 연구는 코바츠가 2004년 베니스건축비엔날레를 위해 디자인한 가상 오스트레일리아관의 문화적 적용으로 확대되었다. 당시에 자르디니 공간의 기존 오스트레일리아관에서 건축전시를 제대로 하기에는 예산이 부족했던 여건에 대응한 것이기도 하다. 문화 수도 프로그램은 이 연구를 심화할 더 없이 좋은 기회였고 더 중요한 점은 지리적, 문화적, 사회적 맥락에서 실질적인 사례연구와 함께 가상의 디자인 스튜디오를 개발해 볼 기회라는 것이었다.

〈100년 도시(마리보르)〉의 감독을 맡은 톰 코바츠 교수는 2012년 유럽 문화 수도를 위한 건축 프로그램의 일환으로 세계의 주요 디자인 학교들과 함께 마리보르의 미래에 대한 사변적 비전을 탐구했다.

같은 해 말에 베니스건축비엔날레에서 오스트레일리아건축가협회Australian Institute of Architects와 슬로베니아 커미셔너가 오스트레일리아관 전시와 슬로베니아 외부 전시장에 〈100년 도시(마리보르)〉 프로젝트를 포함하기로 한 덕분에 유럽 문화 수도 프로그램은 더 확장되어 프로젝트의 '월드와이드 워크숍'을 온라인에서 추진했고 새로운 관객에게 다가갈 기회를 얻었다. 게다가 프로젝트가 진행되는 동안 온라인에서만 이루어지던 상호 교류를 전시장에서 더 논의할 수 있는 기회로 발전시켜 건축 비엔날레가 월드와이드 워크숍의 참여자들을 위한 물리적인 만남 장소라는 또 다른 국제적 맥락을 얻게 되었다.

그 자체가 슬로베니아 유산이라고 할 코바츠는 마리보르의 도시 건축가인 스토얀 스칼리키와 함께 슬로베니아의 '두 번째 도시'가 지닌 엄청난 잠재력에 관해 대화를 나누었다. 마리보르는 흥미로운 탈산업화 경향이 있고 오스트리아 그라츠와 가까운 데다가 서유럽과도 연계성이 좋다는 강점이 있기 때문이다. 스칼리키의 기초 조사 문건을 토대로 〈100년 도시〉는 진보적인 디자이너, 기관, 대학 들과 함께 할 뿐 아니라 100년이라는 시간 규모를 넘어 마리보르의 미래 발전

을 위한 사변적인 아이디어를 모색할 학생들도 참여시키고자 했다.

마리보르를 위한 진보적인 비전과 마스터플랜 제안에 여러 팀이 참여했는데 이들은 이동, 상거래, 기술, 지식 등 대단히 중요한 네 가지 주제 중 하나에 초점을 맞추어 건축가, 엔지니어, 과학자, 기업가, 경제학자, 아티스트, 미래주의자, 철학자, 도시계획가를 포함한 다학제적 팀으로 진행하도록 요청받았다. 팀들이 갖춰진 이후에는 각 팀의 디자인 리더와 학생들은 협업에 최적화된 온라인 플랫폼인 코러스CORUS를 통해 다른 스튜디오들의 진행 과정을 확인하고 자신들의 작업도 공유하면서 제시된 요건에 맞춰나갔다.[32] 코러스는 사회적 미디어 커뮤니티와 유사하게 용량이 큰 이미지 및 도면 파일들을 공유할 수 있고 커뮤니티와 토픽, 지식을 공유할 수 있는 직관적 구조를 갖추고 있었다. 코러스가 세계 어느 곳에서든 접근해 가상 회의를 할 수 있는 공간을 제공한다는 점이 중요했고 그 덕분에 언어와 시간에 구애받지 않고 스튜디오들이 각자 진행하는 과정을 실시간으로 공유하고 정례적인 회의가 이뤄질 수 있었다.

스튜디오를 끝낼 땐 최종 프로젝트들을 코러스에 업로드하고 게임 소프트웨어를 활용하는 증강 현실 기술을 통해 번역할 수 있었으며 선행 컴퓨팅을 위한 빅토리아 파트너쉽Victorian Partnership for Advanced Computing, VPAC과 키스 데버렐이 협업한 스마트폰 앱에서 이를 무료로 제공했다. 이 앱의 목적은 프로젝트의 생생한 아카이브에서 정보를 잘 찾도록 폭넓게 접근할 수 있는 플랫폼, 즉 네 가지 주제로 구조화한 그 플랫폼을 만들려는 것이다. 이 작업은 일련의 컬렉션들로 심층 기획되었는데 여기에는 스튜디오 그룹들의 상호작용을 샘플링하고 연구 과정을 거쳐서 규명된 쟁점과 의문을 드러내는 의도가 담겨 있다. 하위 주제들도 정리되었는데 바이오테크놀로지, 식품 안전, 정체성 함양, 정치, 시민사회 학습 공간, 전 지구적 지성 같은 것들이다.

디지털 혼종

결과물로 제출된 프로젝트들은 오스트레일리아관의 〈포메이션〉에 맞게 기획되어 전시 하위 주제들에 따라 디지털 형태의 영상으로 제작되었다. 그 영상에는 시민들의 '목소리'를 부여하기 위해서 마리보르 거주자 인터뷰에서 추출한 음성 파일로 만든 사운드가 포함되었으며 작곡가인 주디스 하만은 〈100년 도시〉 프로젝트를 학교 협력자들과 함께 음악 악보로 재해석하도록 의뢰받기도 했다.

게다가 각 프로젝트는 다양한 사변적 프로젝트들 이면의 아이디어들을 꺼내어 논쟁하는 일련의 '생중계'로 발표되었다. 비엔날레관 외부의 소규모 A+A 갤러리는 사흘 동안 진행할 집중 이벤트를 위한 공간을 제공했다. 그 기간에 스튜디오 리더와 학생들은 작품을 발표하고 패널 토론과 비평과 교류를 통해 연구를 공개했다. 여기서 퍼포먼스는 강렬한 물리적 상호작용뿐 아니라 가상으로도 연계되었다. 목적 기반의 〈100년 도시〉 스마트폰 앱이 콘텐츠를 생성시키고 선택하기 위해 세계 어디에서나 사용자들이 이용할 수 있는 반응형 전시 디스플레이로 활용하려는 의도였다. 예컨대 프로젝트들이 검색되고 화면에 뜨면 그 과정이 서버에 저장되어 누구나 볼 수 있도록 온라인 갤러리에 게시됨으로써 〈100년 도시〉 커뮤니티의 네트워크에 대한 이해를 돕는다.

한편 베네치아의 디지털 연결 상태가 불안정하고 목적 기반 앱의 수용 능력도 한정적이기 때문에 이 실시간 반응성에 제약이 있긴 했으나 이 프로젝트는 전시 환경에서 실시간 교류에 대한 깊은 열망을 보여주었다. 여기서 보여준 핵심 명제는 사용자들이 집단적으로 선택하고 검색하면서 효과적인 '사변적 큐레이터들'이 되었다는 점이다. 이 점에 관해서는 앞서 소개한 애덤 내시의 글에 있듯이 선구적인 디지털 아티스트 비베케 소런슨Vibeke Sorensen의 〈행성의 분위기The Mood of the Planet〉와 비교할 만하다. 〈행성의 분위기〉는 감정들을 표현하는 단어들을 찾기 위해 전 세계 소셜 네트워크 데이터를 실시간으로 채굴한다. 이 데이터는 투명 아크릴에 부착된 다중의 LED 디스플레이를 조합해서 다채로운 빛을 발하는 아치형 구조물을 보여준다. 그

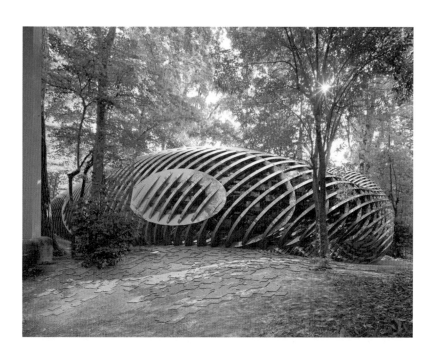

건축가 톰 코바츠가 디자인한 이 사변적 가상 파빌리온은 정부의 예산 부족 탓으로 제14회 베니스건축비엔날레의 오스트레일리아관 전시를 준비할 수 없는 상황 때문에 만들어졌다. 베니스건축비엔날레 가상 오스트레일리아관, 2004.

디지털 혼종

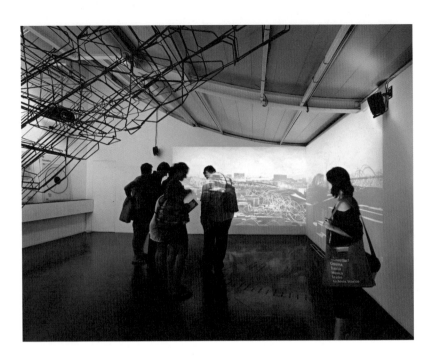

2012년 베니스건축비엔날레에서 오스트레일리아관의 〈포메이션〉을 위한 장소 특정적 설치. 비디오 아티스트 키스 데버렐이 작곡가이자 첼로 연주자인 주디스 하만의 악보에 맞춰 각 주제에 따른 다양한 프로젝트를 재맥락화한 영상 작업이다. 사진: 존 골링스.
다음 페이지: LAVA의 '도시 씨앗Urban Seed'.(위), 〈컨버전스〉에 전시된 프로젝션, RMIT 디자인허브, 2013.(아래) 큐레이터: 톰 코바츠, 플러 왓슨. 사진: 토비아스 티츠.

〈100년 도시(마리보르)〉의 감독을 맡은 톰 코바츠 교수는 2012년 유럽 문화 수도를 위한 건축 프로그램의 일환으로 세계의 주요 디자인 학교들과 함께 마리보르의 미래에 대한 사변적 비전을 탐구했다.

디지털 혼종

작품이 보여주려는 것은 "커뮤니케이션 기술이 인간 조건에 끼치는 변형적인 효과, 즉 '세계의 감성적 음색'이라고 불리는 것이다."[33]

사례연구 2

〈가상적인 것의 가치〉,

스웨덴국립건축디자인센터, 스웨덴, 스페이스 파퓰러, 2018.

〈벤룸〉, 탈린건축비엔날레,

스페이스 파퓰러, 2019.

건축가 라라 레스메스Lara Lesmes와 프레드리크 헬베리Fredrik Hellberg가 이끄는 스페이스 파퓰러Space Popular는 가상 세계의 디자인 그리고 가상 세계를 '위한' 디자인과 관련해서 건축가와 건축의 역할을 탐색하는 프로젝트를 진행하는 디자인 스튜디오이자 연구 스튜디오다. 이 연구는 레스메스와 헬베리가 '현실들을 교차하는 건축'이라고 규명한 것들을 어떻게 공간과 사물을 통해 경험할 수 있을지 또는 어떻게 물질세계와 가상 세계가 가까운 미래에 섞여서 어우러질 것('디지털 혼종(사변자로서 큐레이터)' 큐레토리얼 움직임과 깊이 공명하는 지점)인지에 관심을 둔다.

스페이스 파퓰러의 〈가상적인 것의 가치Value in the Virtual〉는 제임스 테일러 포스터가 기획하여 스톡홀름의 스웨덴국립건축디자인센터ArkDes에서 열렸고 현실과 가상의 융합을 우리가 점점 더 많이 경험하면서 가까운 미래에 도시와 건축에서 일어날 일들에 대한 아이디어를 제시했다[34] 레스메스와 헬베리는 물리적인 영역에서 전형적인 건축적 '가치들'의 목록과 다이어그램을 작성함으로써 이 프로젝트 연구를 시작했다. 헬베리가 회고하듯이 "우리는 건축을 (평가하는 데) 사용하는 가치 유형을 살펴보는 단순한 차트를 만들었다. 어떤 규모인가, 위치는 어딘가, 편안한가, 의미 있는가, 아울러 아름다운가 하는 것 등이다. 대부분 가치는 정량적이고 마지막 세 가지는 정성적

이면서 가상 세계로 전환될 수 있음을 알 수 있다. 이 경우에 미적인 것, 외형적인 것이 무척 중요하다.”[35]

스웨덴국립건축디자인센터의 초대로 프로토타입을 스톡홀름에서 선보이게 되자 레스메스와 헬베리는 물리적인 건축이 가까운 미래(10년 뒤부터 30년 뒤)에 가상현실 및 증강 현실과 뒤섞일 때 스톡홀름시가 어떤 모습이어야 할지, 어떻게 그것이 경험될 수 있을지 보여주는 몇 가지 제안을 발전시켰다. 스웨덴국립건축디자인센터의 작은 전시장인 복센갤러리Boxen에서 스페이스 파퓰러는 공원, 역, 시청, 광장, 집, 카페 등 여섯 개 사변적 장소들sites을 대형 벽화 또는 스톡홀름시의 물질과 가상의 혼성 경험 출입구gateways 형태로 선보였다.

복센 공간에서 대형 벽화들이 각 벽에서 45도로 틀어져서 배치되었고 바닥 면엔 개별적으로 디자인된 가로 18미터 세로 8미터의 카펫이 깔렸는데, 도시 지도를 참조한 다양한 색의 패턴이 복잡다단한 조합을 만들어냈다. 비디오게임 소프트웨어로 만든 대형 디지털 증강 이미지로 구현하고 인쇄된 벽화들은 예상치 못한 풍부한 문양, 패턴, 장식이 그 도시의 잘 알려진 공간들에 또 다른 층위를 형성함으로써 물리적 공간과 가상공간의 융합을 보여주었다.

국가적으로 중요한 스톡홀름 시청의 골든 홀을 포함한 공간들은 비디오게임 〈캔디 크러시〉 스타일의 도상iconography과 색으로 디자인되었다. 로열내셔널시티파크의 역사적인 ‘푸른 문’은 깜짝 놀랄 만한 입구로 새롭게 상상되었고 외스테르말름스토리 지하철역의 역사적으로 중요한 작품은 현대적인 슬로건 및 아이콘과 어우러졌다. 예컨대 아바타 스타일의 가게들이 도심에 등장하고 주거 공간의 주택 인테리어는 옷을 바꾸듯이 쉽게 변하고 가정의 풍경에서 디지털 연결성이 생활의 중심을 이루기까지 다양했다.

방 가운데의 헤드셋은 관람객들이 가상현실 세계에 몰입하여 한층 더 고양된 경험을 하도록 한다. 여기서 2D가 실시간 몰입형의 3D

디지털 혼종

입체로 터져 나온다. 이렇게 해서 혼합 현실mixed reality은 갤러리 공간에서 현실이 된다. 방문객이 가상현실 속에 있을 동안 그들은 카펫의 감각적인 측면과 공간의 질적인 측면을 느끼고 경험할 수 있다. 관객들은 갤러리를 벗어나더라도 사나르 행아웃 공간Sanar hangout spaces 같은 VR 소셜 플랫폼을 통해서 경험을 이어갈 수 있다.

레스메스와 헬베리는 "증강 기술은 21세기에 발명된 것이 아니다. 역사적 장식의 태피스트리tapestries, 프레스코frescoes, 그리고 그 외 장치들의 탁월한 미학을 이해하면서 과거와 대화하는 것이다."[36]라고 간략히 기록했다. 스페이스 파퓰러의 〈가상적인 것의 가치〉 같은 프로젝트는 이 매트릭스에서 물리적 건축 및 가상 건축의 함의와 디자이너의 역할을 살펴볼 중요한 연구 기회를 제공한다. 레스메스와 헬베리가 썼듯이 "오늘날 건축적 공간들은 전형적으로 '상상된' 사용자들을 염두에 둔다. 그리고 디자인된 공간들이 우리를 디자인한다고 믿는다면 결국 건축가들과 디자이너들은 가상 환경 거주자들의 마음을 경험하는 것으로부터 디자인 기준을 정해야 한다. 이를 통해 전통적인 디자인 프로세스를 외부로 드러내는 효과를 얻을 수 있다. 디자인 언어들은 물리적 현실과 가상현실 두 가지를 적용하고 공유할 수 있다. 그리고 디자이너들은 물질세계와 가상 세계에서 그들의 특성들을 획득하는 공간을 상상하면서 건축적 콘텐츠의 창작과 큐레이션을 섞는 새로운 역할을 찾을 수 있다."[37]

에스토니아가 주최한 다섯 번째 행사인 2019년 탈린건축비엔날레TAB에서 스페이스 파퓰러는 초기 연구를 확장해서 가상의 유대감virtual togetherness 탐구에 초점을 맞추었다. 〈벤 룸The Venn Room〉이라고 이름 붙인 레스메스와 헬베리의 제안은 탈린건축비엔날레의 책임 큐레이터인 건축가 야엘 라이즈너Yael Reisner가 제시한 '미의 중요함Beauty Matters'이라는 비엔날레의 대주제를 반영해 작가들에게 의뢰한 아홉 개 설치 작품 중 하나였다.[38] 에스토니아건축박물관에서 열린 탈린 건축비엔날레의 주제전에서 〈벤 룸〉은 라이즈너가 제시한 자극적인 주제에 대해 탐구했고 이는 거주inhabitation라는 시각에서

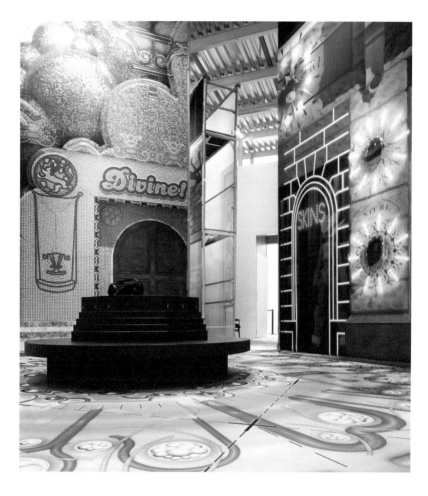

이 전시는 물리적인 건축이 가까운 미래에 가상현실 및 증강 현실과 뒤섞일 때 스톡홀름시가 어떤 모습이어야 할지, 어떻게 그것이 경험될 수 있을지 보여주는 몇 가지 제안을 발전시켰다. 방 가운데의 헤드셋은 관람객들이 가상현실 세계에 몰입하도록 하여 경험을 한층 더 고양시킨다. 〈스페이스 파퓰러: 가상적인 것의 가치〉, 스웨덴국립건축디자인센터 복센갤러리, 2018. 큐레이터: 제임스 테일러포스터. 사진: 예네테 헤그룬드.

디지털 혼종

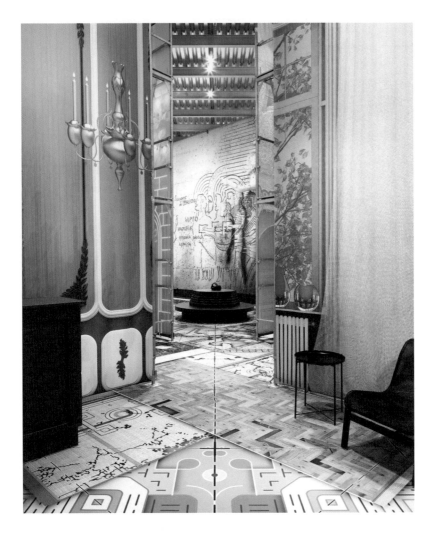

대형 벽화들이 각 벽에서 45도로 틀어져 배치되었고 바닥 면엔 개별적으로 디자인된 가로 18미터 세로 8미터 카펫이 깔렸다. 도시 지도를 참조한 다양한 색의 패턴이 복잡다단한 조합을 만들어냈다.

디지털 혼종 249

미의 가치로 재개입re-engagement한다는 주제를 요목조목 따져보는 것이었다.

〈가상적인 것의 가치〉의 공간과 색의 밀도와는 대조적으로 〈벤룸〉은 간결하고 절제된 설치를 선보였다. 조명, 주전자, 꽃병, 액자 따위의 가정용품 이미지가 인쇄된 섬세하고 투과성 좋은 천 위에 매단 일련의 패널로 구성되었는데 가장자리에 술이 달린 러그 위에 원목 옷장과 의자가 놓이면서 다층적인 시각을 제공했다. 무척이나 평범한 광경인 동시에 긴장감 넘치고 몽환적인 느낌을 주고 인쇄된 패널들을 가까이 들여다보면 〈가상적인 것의 가치〉의 벽화가 그랬듯이 모든 게 보이던 것과는 다르다는 것을 알아차리게 된다. 일련의 '글리치 효과'[39]를 일으키는 색, 패턴, 돌출부 들이 다른 세계와 겹쳐 있다는 것을 암시한다.

의자에 앉으면 목재 캐비닛에서 헤드셋을 발견하게 되고 그것을 착용하면 전화벨이 울리는 방 안으로 몰입되면서 호퍼 목소리 같은 Hopper-esque[40] 분위기를 체험하게 된다. 녹음된 해설voiceover이 '유대감'의 다양한 기술에 대한 역사를 다큐멘터리 스타일로 빠르게 설명하는데 전화, 전보, 텔레비전, 비디오 전화, 가상공간과 증강공간이 여기에 해당한다.

레스메스와 헬베리가 전시 서문에 썼듯이 "(이 기술은 모두) 우리가 시공간을 가로질러 가상으로 접할 수 있도록 유대감의 대안적인 형식을 제공한다. …… 인류는 필요한 만큼 번창하고 지속할 연결성을 갖추기 위해서 무엇이라도 하려 할 것이다. 신체를 벗어난 (기술적인) 이 변화는 건축에 별다른 영향을 주지 않는다고 볼 수도 있다. 그렇지만 일상에서 가상현실과 증강현실 기술의 도래는 커뮤니케이션 미디어를 삼차원 영역으로 끌고 왔고 결국 건축적 관심을 불러일으킨다."[41]

두 사람은 비디오게임 디자인이 가상 세계의 경험 디자인을 주도하고 있으며(이는 앞서 내시와 스터키가 설명한 바 있다) 직관적인 인간은 다른 사람들과 디지털 상호작용을 위한 공간을 만들어내는 데 적

극적이라고 주장한다.

> 오늘날 활용되는 어떤 VR 소셜 플랫폼을 통해서든 이곳저
> 곳을 드나드는 사람들은 결국 바bars, 강의실, 거실, 그 외
> 친숙한 공간이 연출된 곳을 들르게 되어 있다. …… 이런 점
> 에서 삼차원으로 존재하는 가상 세계라도 건축적 측면이
> 부각되는데, 여기서 건축은 몸이 머무는 곳이 아니라 마음
> 의 거처라는 의미를 얻는다.[42]

　VR 경험을 통해서 관람객은 일련의 사변적 시나리오를 접하게
된다. 화자narrators 입장에서 레스메스와 헬베리는 관람객에게 각
가정에서 편하게 가상 세계와 공존하게 된다면 어떨 것 같은지 묻는
다. 어떻게 디지털 방식으로 '집을 공유'하고 집을 서로 혼용할 수 있
을까? 그들은 디지털 공간에서 중첩될 때 새로운 공간, 즉 혼성 공간
hybrid space으로서 일종의 글리치 효과가 등장할 것이라고 제안한다.
그 경험은 한 공간이 다른 공간과 겹치면서 우리가 수용한 사회적 계
약과 가정의 의례에 도전하는 공간과 방의 콜라주가 발생하는 벤 다
이어그램Venn diagram과 비슷하게 작용한다는 것이다.
　가상의 미래에서 방문객들은 그들 주변에 환경을 조성하게 되는
데 이때 다른 사람들의 공간과 겹칠 수 있다. 아마도 가상으로 함께
앉고 함께 음식을 만들고 함께 저녁을 먹고 가진 것들을 공유할 수 있
도록 방을 재배치하고 공유하는 혼성 주택에 필요한 사물을 수집하
거나 폐기하는 것 등을 결정하게 될 것이다. 정원이 다른 사람의 거실
과 합쳐지거나 주방이 침실로 바뀔 수도 있다. 우리가 이해하는 공유
공간과 프라이버시의 개념, 그리고 사실 신자유주의 원칙에서 가장
아끼는 재산인 자가自家 소유의 개념에 견주어 볼 때 이 혼성 공간들
은 어떤 의미를 갖게 되는가?

디지털 혼종　　　　　　　　　　　　　　　　　　　　251

디자인, 큐레토리얼, 전시 제작 실천 전반에서 작업하는 스페이스 파퓰러는 전통적인 재현 장치를 통해 건축적 실재 또는 전체whole를 표현하려고 시도하기보다는 새롭게 등장하는 디자인 복잡성을 '경험'하는 것으로서 물질과 가상을 혼합하는 방법론을 추구함으로써 '사변자로서 큐레이터'의 접근을 특징짓는다. 설치, 실제 짓거나 그렇지 않은 프로젝트, 학술 교육을 비롯하여 어떤 유형이 되었든 집단 연구를 하나로 묶는 것은 공간 제작과 우리의 혼성 미래를 형성하는 건축가의 역할에 대한 스페이스 파퓰러의 진행 중인 연구다. 레스메스와 헬베리는 다음과 같이 이 상황을 정리한다.

> 머물 곳이 없는 상황에서 어떤 세계를 건설할 것인지, 모든 것이 시시각각 변하는 상황에 놓인 집을 우리가 무엇이라 부를 것인지, 벽이 픽셀로 이루어 지면 개인 소유의 주택 개념은 어떻게 되는지 (우리는 반드시) 자문해야 한다. ······ 누가 지구촌을 소유하고 있는지 우리가 확신하지 못한다면 이 세계의 집은 누가 소유할 것인가?[43]

사례연구 3

〈메타헤이븐: 현장 보고서〉,
RMIT 디자인허브, 2020.

RMIT 디자인허브갤러리에서 열린 〈메타헤이븐: 현장 보고서Meta-haven: Field Report〉은 암스테르담 기반의 디자이너이자 예술가인 메타헤이븐(빈카 크뤼크Vinca Kruk와 다니엘 판 데르 펠던Daniel van der Velden)의 작업을 소개한 것으로, 메타헤이븐은 영화제작, 글쓰기, 디자인을 포괄하는 연구 주도 실천을 집약해 전시 제작과 문화 생산을 추구해 왔다. 그들의 작업에는 시, 스토리텔링, 프로파간다, 디지털 상부구조superstructures에 대한 관심이 개념적으로 어우러져 있다.

레스메스와 헬베리가 탈린건축비엔날레에 전시한 설치 작업은 '가상의 유대감' 개념을 탐구하는 것이었다. 간결한 공간 연출이 평범해 보이는 동시에 긴장감 넘치고 몽환적이다. 이 작업을 체험할 때 관객은 '유대감'을 지원하는 기술과 물리적인 세계에 겹쳐지는 다양한 기술의 짧은 역사에 빠져들게 되는데, 전화, 전보, 텔레비전, 비디오 전화, 가상공간과 증강 공간이 여기에 해당한다. 〈벤 룸〉, 스페이스 파퓰러, 탈린건축비엔날레, 2019. 큐레이터: 엘 라이스너. 사진: 투누 터널.

디자이너이자 예술영화 제작자인 크뤼크와 판 데르 펠던은 당대의 사회적 정치적 상황에 참여하는 사변적인 제안을 만들어낸다. 특히 기술에 대한 집단의 관계성, 가짜 뉴스, 데이터 조작 등 디지털 연결성과 온라인 왜곡의 쟁점에 집중한다. 그들은 이 왜곡을 "진실인지 판단할 수 없는 무능함과 그런 혼란을 부추기는 무방비의 선동 캠페인으로 가려진 오늘의 짙음thickness of the now"이라고 표현한다.[44]

그래픽 디자이너 교육을 받은 크뤼크와 판 데르 펠던은 전통적인 그래픽 디자인 언어를 뛰어넘는 연구 중심의 사변research-driven speculation을 생산한다. 그들이 설명하듯이 "2000년대 중반에 연구에 초점을 맞춘 그래픽 디자인 작업을 시작했을 때 우리는 가설을 다루는 작업을 하려 했다. 주어진 질문보다는 우리가 발견한 질문에 대한 응답을 찾고 싶었던 것이다. 그래픽 디자인이 일반적으로 하지 않았던, 여전히 하고 있지 않은, 건축 분야에서 진행하는 데까지 확장한 가설 아이디어를 생각했다. ……"[45] 이 사변적이고 연구 중심의 지정학적인 방법론은 메타헤이븐의 작업이 슈퍼스튜디오[46] 같은 페이퍼 아키텍츠paper architects의 유산이나 포렌식 아키텍처Forensic Architecture 같은 동시대 건축가들과 더불어 풍부한 반열rich territory에 자리매김하게 해주었다.

이 사례연구는 RMIT 디자인허브의 〈메타헤이븐: 현장 보고서〉에 초점을 맞춘다. 2020년 멜버른 디자인 위크 프로그램의 일환으로 열린 이 전시는 브래드 헤일록과 메건 패티가 객원 큐레이터로 빅토리아국립미술관과 함께 기획했다.[47] 〈현장 보고서〉는 메타헤이븐이 오스트레일리아에서 처음 여는 전시가 되었고 16채널의 실감 영화와 사운드 작업인 〈유라시아(행복에 대한 질문)〉를 통해 처음으로 멜버른 관객들에게 비평적인 실천을 선보였다. 〈유라시아〉는 런던의 현대예술연구소the Institute of Contemporary Arts, ICA[48]에서 암스테르담 시립미술관과 국제 교류 행사로 마련된 〈판본사Version History〉를 위해 처음 제작된 작품이다. 전시의 소재를 비롯한 구성, 배치 등 멜버른 전시의 전반적인 기획은 원래 두 기관이 만든 원래 전시의 연속성

을 잃지 않도록 의도한 것이다.

〈유라시아〉는 뉴 실크로드와 접하는 유라시아 스텝지대steppe를 통하는 여행을 설명하는 몰입형 사운드스케이프와 영화적인 그래픽 이미지가 결합되었다. 메타헤이븐은 러시아의 남동 우랄 산맥에서 촬영한 시퀀스 숏sequences shot과 세계 "가짜 뉴스의 수도"[49]라고 불리는 마케도니아 벨레스Veles를 대조적으로 보여주는 애니메이션, 아카이브와 발굴한 영상의 푸티지, 3개국 언어로 진행한 시 낭송까지 담아냈다. 이 영화는 가짜 뉴스 데이터 사이트와 온라인 플랫폼이 불안정성과 세계적인 사건들을 촉발하는 혼돈의 국가fractured state를 상상하면서 'DVD 지역코드 5'라는 허구 콘텐츠를 중심으로 전개된다.[50] 이는 크뤼크와 판 데르 펠던이 '탈진실' 시대에 책임감 결여가 빚어낸 변질된 인지 질서cognitive order를 사유하는 한 형태로 "진실한 미래주의truth futurism"라고 설명한 바로 그것이다.[51]

멜버른 전시에서 헤일록과 패티는 〈유라시아〉를 그대로 반영하면서 관객에게 경험을 제공할 새로운 작품 요소를 추가한 새로운 시리즈 전시를 기획하기 위해 크뤼크, 판 데르 펠던과 함께 긴밀하게 작업했다. 여기서 그들의 협동 프로세스는 이 장에서 '디지털 혼종(사변자로서 큐레이터)'로 설명한 움직임과 공명하는 부분이 있다. 혼종성 hybridity은 디지털 영상, 사운드스케이프, 텍스타일, 인쇄물, 사변적 도전의 조합에서도 잘 드러난다.

디자인허브의 입구에 들어서는 절차는 전체 경험의 기초가 되었다. 주 전시장의 큼직한 입구를 거쳐서 곧장 전시를 관람하는 것이 아니라 길고 비어 있는 복도를 따라 은은하게 빛이 비치는 공간으로 들어서게 되어 있다. 그 공간은 메타헤이븐이 멜버른의 지역 작가 사이먼 매시Simon Maish와 협업한 글, 전시 출판물, 9채널 사운드 작업으로 가득 채워졌다. 주 전시장의 내부에서는 방문객이 디지털로 디자인되고 제작된 텍스타일 신작 시리즈 〈화살표Arrows〉 I, II, III로 구성

된 전시를 경험한다. 이 작품은 영상을 물리적인 형태로 구현한 것이다. 〈화살표 I〉은 일상의 덧없음을 떠올리게 하는 밝은색 실로 수를 놓은 화사한 쇼핑백과 함께 민속적 패턴의 작고 섬세한 조각들로 구성되었다. 〈화살표 II〉는 실크, 면, 울로 만든 두 개의 대형 현수막으로 구성되었고 〈유라시아〉가 다룬 지역의 지도를 그래픽으로 표현했다.

가장 큰 작품인 〈화살표 III〉는 영상 편집 소프트웨어를 참조하여 추상화한 일종의 그래픽 '연표' 형식으로 공간에 일련의 선형적 데이터가 나열되었다. 섬세하게 늘어뜨린 실과 '비가 패턴을 이루면서 떨어짐'과 '유리가 산산 조각남'이라는 자막 글자로 구성된 전시물 그리고 대형 빌보드 같은 선형적 그래픽이 모두 흑백으로 제작되었다. 텍스타일 작품들의 경우, 판 데르 펠던은 이 작품들이 엄선한 작품 extracts이나 가공물artefacts이라기보다는 영화 제작 과정의 연속체로 보인다고 평했다.[52] 전반적으로 혼성적임을 말한다고 할 수 있다.

전체 시퀀스의 절정을 이루는 전시장 북쪽 코너의 16채널 스크린 설치에서 〈유라시아(행복에 대한 질문)〉는 서사에 몰입되는 공간으로 관객을 끌어들였다. 관객은 붉은 LED 조명이 은은하게 밝히도록 제작된 카펫 '인프라 울트라Infra Ultra'가 깔린 목재 연단 같은 무대로 걸음을 내딛도록 강렬하면서도 불안한 초대를 받는다.

전체적으로 볼 때 〈현장 보고서〉는 데이터 기반의 디지털 작품들과는 대조적으로 차분한 공간을 물리적으로 경험하도록 연출되었다. 입장하면서 접하는 청각적인 연출은 전시장의 대형 비디오 월video wall이 카펫 깔린 자리에 앉아서 영상 작품을 가까이 시청하도록 하는 관대함과 불안감을 동시에 느끼게 연출된 방식과는 완전히 분위기가 다르다. 전반적으로 이런 전시 공간의 동선은 방문객에게 기대감을 높이고 그와 동시에 혼성적인 전시임에도 실시간으로 실제 공간에 있다는 것과 작품의 물질적 현존에 개입한다는 것을 깨닫게 해준다. 이와 동시에 우리의 동시대적 상황이 불안정함을 주목하게 하는 초매개hyper-mediated 경험으로 빠져들게 한다. 헤일록을 인용하자면 "우리는 초매개 시대에 살고 있다. 20세기의 가장 극단적인 미디

어 이론들도 오늘날 일상에서 의례적으로 일어나는 일을 제대로 예측하지 못했다. 오늘의 진실이 SF보다도 낯설게 된 것이다."[53]

아쉽게도 〈메타헤이븐: 현장 보고서〉가 관객들에게 제대로 공개되기도 전에 빨리 끝나버렸는데 코로나-19 상황 때문에 공공 공간이 문을 닫아야 하던 불안정한 시기라서 어쩔 수 없었다. 어찌 보면 역설적으로 〈현장 보고서〉가 소셜 미디어와 온라인을 통해서 관객들에게 널리 알려졌다고 할 수 있다. 전시 기간이 단축된 탓에 전시를 볼 수 없었던 사람들에게는 좋은 기회였다. 예상치 못한 상황에 대응해 급히 계획된 온라인 공공 프로그램 시리즈 중 하나로 폴리 스탠턴Polly Stanton, 에밀 질레, 지가 테스텐, 엘라 에지디 등 멜버른을 기반으로 활동하는 디자이너와 작가들이 큐레이터 헤일록, 패티와 함께 디자인허브갤러리와 전시에 대한 경험을 간략하게 정리한 그야말로 '현장 보고서'를 제작하도록 의뢰받았다. 폴리 스탠턴은 전시를 떠올리면서 다음과 같은 기록을 남겼다.

> 영상 작품들은 탐구를 위한 혼성 공간 또는 중간 공간을 제시하는데 메타헤이븐은 시간과 움직임의 엇갈림과 긴밀하게 연결됨을 통해서 디자인 연구의 가능성과 잠재력을 드러내는 수단으로 그 공간을 활용했다. 〈유라시아〉는 전시에 포함된 이 다채로운 요소들을 동원해 담론적 소설discursive fictioning로 각색해 낸 한 편의 영화라고 할 수 있으며 그 속에서 협력적인 탐구가 이뤄지면서 인쇄물과 전시장을 뛰어넘는 활력적인 표현을 발견할 수 있었다.[54]

스탠턴이 생생하게 묘사하듯이 메타헤이븐의 작업은 비평적 사변과 스토리텔링의 혼성 공간에 설치되었다. 그리고 패티와 헤일록은 다음과 같이 설명한다.

디지털 혼종

메타헤이븐의 작업은 시적이면서 깊이 있는 비평이며 우리가 처한 동시대 상황을 성찰하게 한다. …… 그리고 우리에게 이런 의문이 들게 한다. 장소와 지식, 정보와 물질, 역사와 생명력은 어떻게 해서 매혹적이면서 또 위험한 방식으로 뒤엉켜 있을까?[55]

이런 점에서 〈현장 보고서〉는 연구의 재현이나 '번역'이 아니다. 그 대신에 혼성적 재현을 넘나들도록 큐레이팅된 일련의 사변적인 작품들을 통해서 관람객이 직접적이고 능동적인 교류를 통해 성찰과 경험을 얻도록 초대하고 독려한다. 즉 그 자체의 경험experience within itself을 갖게 하는 것이다.

결론: 경험 경제

앞의 사례연구에서 살펴보았듯이 영상, 몰입형 사운드, 상호작용 설치, 실시간 디지털 연결성을 망라한 '디지털 혼종' 전시의 다양한 형식은 '사변자로서 큐레이터' 움직임의 순환 장치라고 할 수 있다.

하지만 매개와 재현의 전통적인 형태로부터 디지털 기술에 따른 새로운 가능성으로 전환하는 것 그 자체가 관객에게 공감 가고 깊이 있는 참여 경험을 제공한다고 보장하지 못한다는 점도 분명하다. 멜버른에 위치한 오스레일리아영상센터ACMI의 최고 경험 책임자 Chief Experience Officer, CXO이자 뉴욕 쿠퍼휴잇스미스소니언 디자인박물관의 디지털 및 첨단 매체 부서의 전임 디렉터인 셉 챈은 "지속적인 변화는 기술 그 자체가 아니라 그것이 기관 전체 공간의 가능성을 어떻게 변화시키느냐 하는 것이다."라고 언급한 바 있다.[56]

그리고 포스트 코로나-19 상황에서『갤러리, 도서관, 아카이브, 박물관, 문화유산의 새로운 디지털 실무를 위한 루틀리지Routledge 국제 안내서』같은 출판물을 살펴보는 것도 흥미로울 수 있다. 이 책은

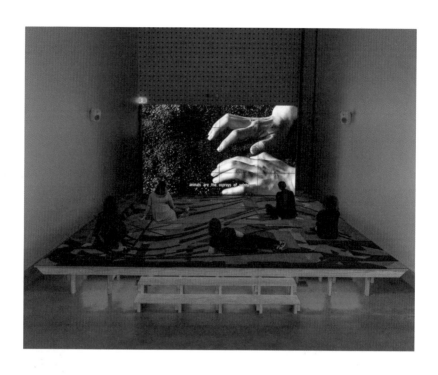

〈메타헤이븐: 현장 보고서〉는 오늘날 정보 과잉 상황을 반영했다. 이 상황에서는 프로파간다가 생생한 현실이 되므로 새로운 미디어 리터러시 형식이 필요하다. 이 전시는 영화와 사운드 설치 작업인 〈유라시아(행복에 대한 질문)〉가 특징적인데 이 작업에는 우랄산맥 남동부와 마케도니아의 풍경을 담은 영상이 정치적 분열에 대한 서사로 구성되었다. 전시에는 거대한 구조 또는 연표를 형상하는 다양한 소재와 조각으로 구성된 새로운 텍스타일 연작인 〈화살표〉 I, II, III(2020)도 설치되었다. 〈메타헤이븐: 현장 보고서〉는 네덜란드의 메타헤이븐이 기획하고 디자인했다. 큐레이터: 브래드 헤일록, 메간 패티. RMIT 디자인허브갤러리, 멜버른, 2020. 사진: 토비아스 티츠, 아그네스 카하브로스.

디지털 혼종

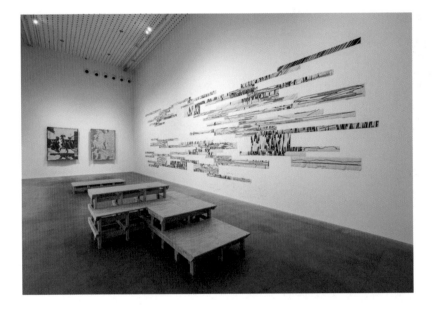

디지털 기술이 확산에 따른 문화 기관과 전시 환경의 변화를 조사하고 기록한 것인데 그 핵심은 디지털로 확산된 박물관distributed museum의 개념이다. 이 개념은 잠재적으로 "포스트 디지털 시대의 소장품, 대중 지식, 문화 생산 사이의 상호작용을 재형성한다."[57] 그렇지만 챈은 전적으로 온라인에 '확산된' 박물관을 두둔하면서 건물bricks and mortar로서 기관이 쓸모없을 것 같다는 식의 관념에 즉각 의문을 제기하면서 다음과 같이 주장한다.

> 1947년 앙드레 말로[58]의 주장까지 거슬러 올라가는 '벽 없는 박물관'을 탄생시키려는 노력 그리고 (디지털 식민주의 문제와는 별개로) 웹이 약속한 (그럼에도 아직 실현되지 않은) 분산된 국제적 박물관인 '소장품들의 소장품'이라는 잠재성에도 불구하고 박물관 건물(벽 있는 박물관)의 재건축과 건립은 계속해서 점점 더 빠르게 진행되고 있다.[59]

틀림없이 가상현실의 등장은 기관의 문화적 맥락에서 VR 오큘러스 리프트 헤드셋의 색다름을 경험하고 싶어 하는 호기심 가득한 대중의 관심을 끌게 된다. 케이트 쿠퍼, 깁슨&마르텔리, 샤운 글래드웰 같은 동시대 예술가들은 선구적으로 전시 공간을 위한 상호작용 디지털 기술을 실험하는 강렬한 작품들을 생산하고 있다. 그리고 2019년 뉴욕 프리즈 아트 페어에서 전임 박물관장인 다니엘 비른바움Daniel Birnbaum이 〈일렉트릭Electric〉을 기획했다. 프리즈의 이 첫 번째 전시는 가상현실과 증강 현실 작품에 전적으로 초점이 맞춰졌고 미술 생산과 컬렉터 시장 둘 다를 위한 잠재력을 제시했다.

건축 및 디자인의 디지털 개념화와 생산이 보편화되어 어느 곳에나 존재하듯이 궁극적으로 디자인 분야에 특화된 큐레토리얼과 문화 생산 실천도 그렇게 될 것이다. 건축 및 디자인 큐레이터에게 있어

서 증강 현실과 '혼합 현실'이 몰입도와 참여도를 높일 수 있는 상당한 잠재력을 제공할 것은 틀림없다. 큐레이터들이 이 기술을 흥미진진하고 통합적인 방식으로 활용하면 방문객들은 자신의 모바일 기기를 사용해서 뜻이 맞는 참여자들과 함께 전시장의 물리적 공간에 직접 참여하고 또 디지털 공간에서도 (실시간이든 나중에 다시 접속하든) 동일한 경험을 누리게 된다. 이처럼 전시 제작자는 물리적 환경의 즉각성(그리고 그 의도)을 잘 활용할 수 있고 한편으로 관객이 디지털 인터페이스를 통해 몇 번이고 다시 콘텐츠에 참여할 수 있게 해준다.

그리고 여기에는 또 다른 확장된 잠재력이 있는데 냉정하게 말하면 사후 방문post-visit 경험의 마케팅 기회가 된다는 점이다. 전시 기간과 소셜 네트워크의 사후 방문 기회를 통해서 전시 경험을 널리 공유하는 것은 큐레이터가 전시장의 벽을 넘어서 외부의 참여를 이끌 부가적인 층위를 확보한다는 의미도 있다. 이것이 미술사가인 할 포스터가 '경험 경제'라고 이름 붙인 것인데 여기에 문제점과 비판이 따르지 않을 수는 없다. 포스터는 다음과 같이 지적한다.

> 오늘날 박물관은 우리를 그냥 두지 않는 것 같다. 우리가 아이들에게 하듯 유도하고 재촉한다. 그리고 이런 활성화 경향은 수단이 아니라 목적이 되곤 한다. 대체로 소통과 연결성은 주체성과 사회성의 질적 영향에 대한 관심은 거의 없이 그 자체에 대한 관심만 촉구한다.[60]

확실히 이 장에서 언급한 사례는 사변적인 전시품이 우리가 직면한 동시대 상황에 비평적으로 반응할 때 가장 강력하다는 것을 보여준다. 이는 기술이 우리 세계를 형성하는 방식과 그 충격을 드러낼 뿐 아니라 새로운 세계에 대한 우리의 경험을 강화하거나 때로는 왜곡함으로써 우리가 "새로움의 충격"[61]을 극복하게 하려는 것이다. 이런 점에서 변형적이거나 진보적인 디자인 아이디어 또는 물리적 공간과 디지털 공간이 혼성된 아이디어를 제시하는 능력은 비평적이고

복잡하고 반응적이며 단순한 재현을 넘어서는 작업들을 경험하게 하는 플랫폼을 제공한다. 여기서 의도하는 바는 방문객들이 전시 공간에서 각자의 상상력, 경험, 비평 능력을 발휘하게끔 독려하는 것이다. 그리고 결과적으로는 대화가 지속되고 교류가 활발해지는 상호적인 플랫폼이 유지되도록 하려는 것이다. 셉 챈이 간단명료하게 언급했듯이 "박물관들이 대안적인 현실과 대안적인 미래를 상상하게 하는 곳이 된다고 하면 (전시의) 사후 방문 경험은 전시가 종료된 뒤에도 공간과 시간에 대한 상상력을 펼쳐나가게 한다."[62]

1 Adam Nash, 'Art Imitates the Digital', Lumina 11, no. 2 (May-August 2017), 112.

2 Nash, 'Art Imitates the Digital', 112.

3 paper architecture. 일반적으로 유토피아적인 프로젝트를 그림과 도면으로만 남기는 건축을 일컫는다. 역사적으로는 20세기 중반에 표준화된 건축을 강요하는 체제에 저항하는 의미였으나 경제적 여건이나 건축 역량 탓에 '실현되지 못한 건축'이라는 비현실적인 건축을 폄하하는 용어로도 쓰였다. (옮긴이 주)

4 과거에는 상상한 것을 모형이나 그림으로 시뮬레이션 해야 했지만 디지털에서는 별도의 시뮬레이션 과정이 필요 없이 곧장 생성해 낸다는 뜻이다. 원문의 tool은 맥락에 따라 '도구' '수단'으로 옮긴다. (옮긴이 주)

5 Nash, 'Art Imitates the Digital', 119.

6 born-digital. 처음부터 디지털 환경에서 생성된 경우를 가리키므로 '디지털 포맷 생성' 정도로 번역할 수 있으나 본문에서는 예술가가 작품이 계획부터 완성까지 디지털 환경에서 생산되는 것을 말하므로 '본디지털'로 옮긴다. (옮긴이 주)

7 'About', Rhizome, 2019년 11월 27일 접속, https://rhizome.org/about/

8 'About', Rhizome.

9 Claire Bishop, 'Digital Divide: On Contemporary Art and New Media', *ArtForum* 51, no. 1 (September 2012): 440-41, 2019년 11월 31일 접속, https://www.gc.cuny.edu/CUNY_GC/media/CUNY-Graduate-Center/PDF/Programs/Art20History/Digital-Divide.pdf

10 Bishop, 'Digital Divide', 441.

11 Andrew Dickson, 'Bye Bye, Blockbusters: Can the Art World Adapt to Covid-19?' *The Guardian*, 20 April, 2020, https://www.theguardian.com/artanddesign/2020/apr/20/art-world-coronavirus-pandemic-online-artists-galleries#maincontent

12 Courtauld Gallery. 런던의 서머싯하우스에 있는 미술관. (옮긴이 주)

13 Dickson, 'Bye Bye, Blockbusters: Can the Art World Adapt to Covid-19?' *The Guardian*.

14 Laurene Vaughan and Adam Nash, 'Documenting Digital Performance Artworks' in *Documenting Performance: The Context and Processes of Digital Curation and Archiving*, ed. Toni Sant (London: Bloomsbury, 2017), 149.

15 Boris Groys, *Art Power* (Cambridge, Massachusetts: MIT Press, 2008).

16 Vaughan and Nash, 'Documenting Digital Performance Artworks', 152.

17 Vaughan and Nash, 'Documenting Digital Performance Artworks', 150.

18 인공물과 행위를 말한다. (옮긴이 주)

19 Vaughan and Nash, 'Documenting Digital Performance Artworks', 155.

20 Mario Carpo, ed., *The Digital Turn in Architecture 1992-2012* (Chichester, UK: Wiley, 2013).

21 〈포식자〉 파빌리온은 2001년 오하이오주 컬럼비아의 웩스너예술센터Wexner Center for the Arts를 위해 디자인되었고 프랑크푸르트 MMK에 영구 소장되었다.

22 Sylvia Lavin, 'Vanishing Point', in *Flash in the Pan*, ed. Brett Steele (London: AA Publications, 2004), 75.

23 Lavin, 'Vanishing Point', 75.

24 Lavin, 'Vanishing Point', 75.

25 '비표준' 개념은 1961년 수학 분야에서 에이브러햄 로빈슨이 처음 제시했다. '건축적 비표준'은 디지털 체인이 초기 구상부터 최종 결과물까지 건축의 전체 경제를 어떻게 변화시켰는지 탐색한다. http://www.centrepompidou.fr/Pompidou/Communication.nsf, 2007년 9월 3일 접속.

26 Frederic Migayrou, 'A Collection It's···' FRAC Centre, 2 December, 2008, http://www.frac-centre.asso.fr/public/collecti/textes/miga01en.htm

27 Aaron Betsky, Jeffrey Kipnis, Frederic Migayrou, Terence Riley and Joseph Rosa, 'Exhibiting Architecture: The Praxis Questionnaire for Architectural Curators', *Praxis: Journal of Writing+Building* 7 (2005), 115.

28 'About Rapid Response Collecting', V&A Museum, 2018년 11월 18일 접속, https://www.vam.ac.uk/collections/rapid-response-collecting#intro

29 *Design and Violence*, online research project, 2013-, Museum of Modern Art (MoMA), https://www.moma.org/interactives/exhibitions/2013/designandviolence/

30 최근에 이 분야를 다루어 다양한 수준의 성공을 거둔 전시로는 2019년 런던 바비칸미술관에서 열린 〈AI: More than Human〉이 있다. https://www.theguardian.com/artanddesign/2019/may/15/ai-more-than-human-review-barbican-artificialintelligence

31 〈100년 도시〉 프로젝트는 톰 코바츠 교수의 감독 아래 2015년 말레이시아의 〈100년 도시〉, 2019년 베네치아의 〈슈퍼 시티〉, 2020년 중국의 〈시티 X〉 등 다양하게 변주되면서 계속 진행되고 있다.

32 코러스는 숀 켈리가 개발한 온라인 협업 소프트웨어다. Fleur Watson, 'The Virtual Concourse Reframed: 100 Year City (Maribor)', in *Pavilions, Pop-ups, and Parasols: The Impact of Real and Virtual Meeting on Physical Space*, (special issue), edited by Leon van Schaik and Fleur Watson, Architectural Digest 235 (May/June 2015), 48-55.

33 Vaughan and Nash, 'Documenting Digital Performance Artworks', 149.

34 Space Popular, *Value in the Virtual*, Boxen at ArkDes, the Swedish Centre for Architecture and Design, 19 September to 18 November, 2018. Director: Keiran Long. Curator of Contemporary Architecture and Design: James Taylor-Foster. 전시 도록에서 제임스 테일러 포스터는 "가상현실이 더 이상 공상과학소설이 아니라면 잠재적 사용자이자 아직 설계되지 않은 가상 영역의 시민으로서 가까운 미래에 우리의 일

상 경험과 대인 관계를 지배하게 될 기술에 대한 책임을 다하는 것이 우리 모두의 의무다."라고 언급했다.

35 Lara Lesmes and Fredrik Hellberg, presentation at the Tallinn Architecture Biennale Symposium 'Beauty Matters' curated by Yael Reisner. Tallinn Creative Hub, 12-13 September, 2019. estarchitecture, 'TAB 2019 Symposium: Space Popular & Paula Strunden. Practice's Retrospective', YouTube video, 33:16, 24 October, 2019, https://www.youtube.com/watch?v=Aat-VZv8JCw.

36 Lesmes and Hellberg, quoted in estarchitecture, 'TAB 2019 Symposium'.

37 Lesmes and Hellberg, *Space Popular: Value in the Virtual* (Stockholm, ArkDes), 2020년 6월 6일 접속, https://arkdes.se/wp-content/uploads/2018/09/arkdes-spop-value-in-the-virtual_viewing-public.pdf.

38 *Beauty Matters*, Museum of Estonian Architecture, Tallinn, 9-17 November, 2019. 전시 참여자는 다음과 같다. Sou Fujimoto Architects, March Studio, Kadri Kerge, soma architecture, Yael Reisner and Barnaby Gunning, Space Popular, Elena Manferdini, Kadarik Tuur Architects, Paula Strunden, Arne Maasik and Indrek Must. 전시의 사운드스케이프는 나단 툴브와 제이쿱 툴브가 담당했다. https://tab.ee/programme/curatorial-exhibition/

39 glitch. 전자적인 오류로 화면이 일그러지는 효과를 말하며 디지털 이미지나 영상 편집에서는 '글리치 효과'로 통용된다. (옮긴이 주)

40 예술가 에드워드 호퍼의 그림에서 볼 수 있듯이 고독하면서 조용한 공간 분위기를 일컫는다. (옮긴이 주)

41 Lara Lesmes and Fredrik Hellberg, 'Who Owns the Global Home?', catalogue essay, *Beauty Matters*(Tallinn: TAB): 140.

42 Lesmes and Hellberg, 'Who Owns the Global Home?', 140.

디지털 혼종

43 Lesmes and Hellberg, 'Who Owns the Global Home?', 145. 최근에 스페이스 파퓰러는 2020년에 열린 다음 전시에서 리서치를 이어갔다. *Freestyle, Architectural Adventures in Mass Media* at the Royal Institute of Architects (RIBA): a mixed-experience installation curated by Shumi Bose. RIBA 컬렉션을 바탕으로 이 전시는 과거부터 현대, 르네상스부터 포스트모더니즘까지 건축 스타일의 흥망성쇠를 탐구한다.

44 Karen Archey, 'Cloudy Weather', in *Metahaven PSYOP: An Anthology*, edited by Gwen Parry and Karen Archey (Amsterdam: Stedelijk Museum), 11.

45 Vinca Kruk and Daniel van der Velden, quoted in Richard Birkett, 'The Inhabitant and the Map: Forensic Architecture and Metahaven', Mousse 63 (April-May 2018), 2019년 11월 25일 접속, http://moussemagazine.it/metahaven-forensicarchitecture-richard-birkett-2018/

46 여기서 슈퍼스튜디오는 1966년 이탈리아 피렌체에서 결성된 건축 집단을 말한다. (옮긴이 주)

47 〈현장 보고서〉는 네덜란드 암스테르담의 메타헤이븐이 기획한 전시이며 멜버른 디자인 위크 2020 및 멜버른아트북페어의 일환으로 빅토리아국립미술관과 협력해 RMIT 디자인허브에서 전시되었다. 〈유라시아(행복에 대한 질문)〉는 2018년 런던 현대미술연구소에서 제작했으며 암스테르담 시립미술관 및 샤르자미술재단의 공동 의뢰를 받아 제작되었다. 이 영화는 바르샤바 현대미술관과 창의산업기금 NL의 지원을 받았으며 모스크바 스트렐카연구소의 도움을 받았다.

48 〈판본사〉는 영국에서 진행된 메타헤이븐의 작업에 대한 첫 번째 연구로서 메타헤이븐과 암스테르담 시립미술관의 〈메타헤이븐: 지구Metahaven: Earth〉(2018.10.6.-2019.2.24.)와 동시에 국제적인 협업으로 발표되었다. 아울러 『PSYOP: An Anthology』도 출판되었다.

49 Archey, 'Cloudy Weather', 15.

50 『Metahaven: PSYOP』에 실린 글 「Cloudy Weather」에서 캐런 아치는 다음과 같이 언급했다. "〈유라시아〉는 공상과학소설, 다큐멘터리, 시, 민담을 결합해 유라시아 대륙에 대한 사변적인 서사를 데이터와 플랫폼이 주도하는 이데올로기적 흐름에 따라 엮어낸다."

51 메타헤이븐의 작업을 연구 중심 실천 및 전시 제작 방식으로 운영되는 다른 창작 실천과 병행해 고려하는 것이 중요하다. 메타헤이븐의 〈판본사〉를 공개하기 전에 ICA가 포렌식 아키텍처의 〈Counter Investigations〉(2018)를 발표한 것은 당연한 일이라고 할 수 있다.

52 Daniel van der Velden, Vinka Kruk, Brad Haylock, Megan Patty, Kate Rhodes and Fleur Watson, 'Field Report: Floor Talk with Metahaven', RMIT Design Hub Gallery, 13 March, 2020.

53 Brad Haylock, 'Brad Haylock's Exhibition Reflection', RMIT Design Hub Gallery, 2020, 2020년 6월 15일 접속, https://designhub.rmit.edu.au/wp-content/uploads/2020/05/Brad-Haylock-.pdf

54 Polly Stanton, 'Notes on Metahaven's Eurasia (*Questions on Happiness*)', RMIT Design Hub Gallery, 2020, 2020년 6월 15일 접속, https://designhub.rmit.edu.au/wp-content/uploads/2020/05/Polly-Stanton.pdf

55 Brad Haylock and Megan Patty, curatorial essay, *Metahaven Field Report: Exhibition Zine* (Melbourne: RMIT Design Hub Gallery, 2020), 2020년 6월 15일 접속, https://issuu.com/rmitdesignhubgallery/docs/metahaven_zine_web

56 Seb Chan, 'On Immersion & Interactivity via #MW2019', *Fresh and New* 17 (29 May, 2019), https://medium.com/@sebchan/on-immersioninteractivity-via-mw2019-ac72d9c700bd, accessed 1 December, 2019.

57 Hannah Lewi, Wally Smith, Dirk vom Lehn and Steven Cooke, eds., *The Routledge International Handbook of New Digital Practices in Galleries, Libraries, Archives, Museums and Heritage Sites* (London: Routledge, 2019).

58 앙드레 말로André Malraux(1901-1976)는
 프랑스의 작가이자 정치가다. (옮긴이 주)

59 Chan, 'On Immersion & Interactivity'.

60 Hal Foster, 'After the White Cube', *London Review of Books* 37, no. 6 (19 March 2015), 25-26.

61 『새로움의 충격』은 1980년 로버트 휴스가 연출한 영향력 있는 BBC 텔레비전 시리즈 '새로움의 충격'을 참조한 것으로 1980년 BBC 간행물로 출간된 후 개정판 및 확대판으로 출간되었다. Robert Hughes, *The Shock of the New: Art and the Century of Change* (London: Thames & Hudson, 1991). 로버트 휴스 지음, 최기득 옮김, 『새로움의 충격』, 미진사, 1995.

62 Chan, 'On Immersion & Interactivity via #MW2019'.

큐레토리얼 노동

미미 자이거 (로스앤젤레스)와

마리나 오테로 베르시에르 (로테르담)가

나눈 대화

미미 자이거Mimi Zeiger는 로스앤젤레스를 기반으로 활동하는 비평가이자 편집자이자 큐레이터다. 그의 작업은 건축 문화와 미디어 문화가 교차하는 영역에 속한다. 2019년, 미미는 MAK 미술건축센터의 〈소프트 쉰들러〉을 기획했고 2018년에 열린 제16회 베니스건축비엔날레에서 미국관의 〈시민성의 차원Dimensions of Citizenship〉 공동 큐레이터를 맡았다. 2015년에는 중국 선전의 도시건축비엔날레에서 〈지금, 거기: 탈지리적 도시의 장면들Now, There: Scenes from the Post-Geographic City〉을 공동 기획했다. 마리나 오테로 베르시에르Marina Otero Verzier는 로테르담을 기반으로 활동하는 건축가이자 큐레이터다. 그는 헷니우어인스티튀트의 연구 책임자로서 최근 부상하는 자동화된 노동 기반의 건축에 초점을 맞춘 '자동화된 풍경Automated Landscapes', 공간 실천으로서 점거squatting를 다룬 '전유 건축Architecture of Appropriation' 같은 선구적인 연구를 이끌었다. 오테로는 제16회 베니스건축비엔날레에서 네덜란드관의 〈일, 몸, 여가〉 큐레이터를 맡았다. 이 대화에서 미미와 마리나는 큐레토리얼 실천의 노동과 그것이 안고 있는 (문화 기관의 내부뿐 아니라 외부로부터의) 위험부담에 대한 긴장감을 논의한다.

미미 자이거

노동에 대한 질문이 당신이 하는 많은 일의 핵심을 이루고 있기 때문에
현재 하는 역할보다 노동이라는 주제로 질문하려고 해요. 큐레이터의
'노동'을 어떻게 생각하나요?

마리나 오테로 베르시에르

나는 여전히 건축가로서 일하고 있다고 생각하고 그러면서 또
큐레이터로서 '일하고 있기' 때문에 노동에 대해 생각하곤 하죠.
큐레토리얼 작업을 수행하지만 그 또한 건축 실천의 일부로 보고
글쓰기, 편집, 연구, 교육, 디자인 작업 역시 그 실천에 포함됩니다.
그렇다면 실제로 큐레이터의 노동은 무엇일까요? 미술 영역에서는
큐레이터가 하는 일이 잘 정의되어 있는 것 같아요. 소장품을 보유한
전통적인 박물관의 경우는 더 그런 것 같고요. 일반적으로 경력 있는
큐레이터는 작품을 선정하고 수집 정책을 수립하고 또 당연히 기록물과
문화재의 적절성을 빛나게 할 서사를 만드는 일에 책임을 지게 되죠.
건축가로서 나는 기관과 그곳의 기록물 및 공간을 물리적인 경계에
국한된 특정한 장소로만 보지 않고 과업, 구조, 설립 계획, 그 기관이
운영되는 정치적 문화적 환경까지 염두에 둡니다. 내가 활동하는
그 장소는 그 공간과 정보의 흐름과 작품이 한데 어우러지는 곳이고
서로 다른 규모와 다른 매체, 다른 시기를 아우르는 건축에 형태를
부여하죠. 일반적으로 난 홀로 일하지 않고 비교적 큰 팀으로 함께
일해요.
　　　큐레이터의 노동이 몹시 불안정하다고 할 수 있어요. '큐레이터'는
일종의 지위를 제공하는 직함label이긴 한데 사실은 불안정한 지위를
부여하는 이상한 직함이죠. 막중한 압박감 속에서 끝도 없이 일하곤
해요. 대개는 장기 계약이나 변변한 급여도 없이 지적이면서 사회적인
기관과 매체를 전전하면서 활동해야 하고요. 큐레이터는 말하고 글 쓰고
연구해야 하며, 사람들의 주목을 끌고 그들의 향방을 잘 살펴야 하죠.

미미

우린 기관 가까이 또는 변방에서 일하고 있기 때문에 우리의 불안정성에
발판이 되어줄 조합이나 어떤 다른 안전장치도 없어요. 가치 있는

큐레토리얼 대화　　　　　　　　　　　　　　　　　　277

일이지만 그에 비해 감당할 부담이 너무 크기 때문에 사랑스러운
노동labour of love이라고 말하기가 망설여지네요.

마리나
사실 비엔날레와 트리엔날레는 짧은 일정으로 준비해야 하는 무척이나
급박한 프로젝트들이에요. 우리의 모든 열정과 시간을 쏟아부어야 하는데
그에 반해 예산은 주최 측이나 외부에서 프로젝트에 기대하는 만큼
충분하지 않은 경우가 많아요.

미미
나는 이것을 항공권에 빗대어 이코노미 플러스Economy
Plus라고 부른답니다. 미국관의 공동 큐레이터로 참여하게 되었을 때
프레스티지prestige 정도를 기대했어요. 그런데 실제 겪고 보니 약간
업그레이드가 있긴 하지만 임시직 경제gig economies 종사자의 바쁜
생활이 이어질 뿐이었죠.
서두에 당신이 건축가로서 큐레이팅에 접근했다고 말했듯이 나는
비평가이자 편집자로서 큐레이션에 관한 질문을 생각해 보려 해요.
나는 어떤 서사가 동시대 실천에서 부상하고 있는지, 작품들이 어떻게
주제별로 결합하는지 찾고 나서 기획하는 무척이나 구조적인 방식으로
일하는데 이것은 건축가로 받은 훈련과 글쓰기에서 비롯된 것이라고
할 수 있어요. 게다가 인접 분야라는 또 다른 짐baggage도 있어요.
큐레토리얼 과정에서 함께해야 할 부분이죠.

마리나
맞아요. 그와 동시에 건축가의 특성이 건물을 디자인하는 사람일 뿐
아니라 다른 여러 영역에 배치될 수 있는 공간적이고 정치적인 지식을
지닌 사람임을 주장하는 방식이에요.

미미
그렇다면 큐레이터의 역할에서 진화하거나 변화하고 있는 걸까요?

마리나
큐레이션에 접근하는 대단히 다양한 방식들이 존재합니다. 동료들을
지켜보면서 알게 된 것은 그들이 우선적으로 작가의 작품에 기반해서

전시를 준비한다는 점이에요. 우선 작가들을 선정하고 작가의 작품과 그들과 소통한 뒤에 서사가 도출되는 식이죠. 물론 작가의 작품을 도구화하는 것을 피하려는 노력이 엿보이는 방식이긴 해요. 반면에 나는 그런 식으로 생각하지 않아요. 추상적인 개념, 공간과 소재의 조건, 역사, 이야기, 정치적 상황으로부터 영감을 받고 내가 수행하는 공간에 사람들과 팀들을 연결하는 식이죠. 서사는 이러한 교류를 통해서 형성되고 작가들은 이처럼 다양한 목소리 별자리constellation of voices가 됩니다.

게다가 건축 전시에서는 어떻게 건축이 전시물 자체exhibit itself가 될지 하는 쟁점에 늘 직면하죠. 즉 이미지나 모형을 다룰 때 그것을 기록물로만 보여주는 방식 말고 어떻게 하면 참여 형식과 참여적인 공간을 독려하고 구축할 수 있을지 또는 어떻게 외부의 실제 건축물을 재현하고 디스플레이할 것인지 하는 문제에 봉착하게 됩니다. 건축을 공부하기 시작했을 때 대부분의 건축 전시는 건축가들이 직접 개념을 잡았어요. 내가 주장하려는 것은 당시에 큐레이터의 존재감이 없었다는 것이에요. 이제는 건축을 전시로 기획하는 것 그 자체가 하나의 실천으로 인식된 것 같아요. 나는 이 변화가 곧 건축가의 역할 그리고 건축이 이해되고 소통되고 실천되는 방식의 변화라고 해석해요. 세상은 극적으로 변해가고 있고 건축은 그것을 읽어내고 참여하는 데 필요한 렌즈 중 하나가 되었어요. 여기서 큐레이터의 역할은 건축의 사회적, 정치적, 생태학적 영향을 명백하고 밝히 보여주는 것이라고 할 수 있어요. 그리고 그것을 지지하고 그 사이에 개입하기 위한 전략과 지식을 제공하는 것 또한 큐레이터가 할 일이죠. 우리가 진화하고 있고 변화에 창의적으로 반응하는 방법에 대한 질문은 이런 것입니다. 이러한 변화가 요구하는 전문가와 책임감의 새로운 형태는 무엇인가? 건축가들은 디자인, 정책 수립, 법적 절차, 프로그래밍에 참여해서 갈등과 사회적 열망을 해소하는 새로운 방식을 창출합니다. 만약 대학과 박물관을 포함한 문화 기관과 스튜디오들이 이 과정에서 주도적인 역할을 하지 않는다고 하면 우리가 그 과정에 필요한 다른 플랫폼을 만들어내야 하겠지요.

큐레토리얼 대화

미미

내가 대학원을 갓 졸업했을 때 건축 큐레이팅에 대해 박물관에서
논의되는 것이라곤 입체물, 도면, 모델을 디스플레이하는 것과 사진을
디스플레이하는 것 정도였어요. 현재 우리가 이야기하는 것은 그저
건물로서 건축을 전시하는 것뿐 아니라 건축의 개념까지 전시한다는
사실입니다. 그것은 익히 알려진 재현의 방식들을 와해시키고
확장한다는 뜻이죠.

큐레이터로서 우리는 사람들에게 다양한 매체를 활용하기를
당부하고 있고 사람들 역시 그렇게 새로운 방식으로 일하고 있어요.
이런 경우엔 참여자들과 디자이너들을 매개하는 변수를 설정할 때
건축적 사고와 신뢰가 필요해요. 특히 우리가 전시에 맞게 창작이나
설치 작업 의뢰하는 경우가 많기 때문이죠. 전시장에 놓이는 단순한
작품들이 아녜요.

기관의 내부와 외부를 오가면서 일하는 것에 대해서도 잠시 이야기해
볼까 해요. 기관에 속해있으면서 동시에 외부에서 일한다고 생각하나요?
어느 위치에 있다고 생각하나요?

마리나

늘 기관 내부나 그 언저리에 있지만 대체로 외부자로서 역할을
수행합니다. 내가 이주 노동자로 일하는 나라의 기관에서 외국인
신분으로 주로 일했기 때문이죠. 고국을 떠나 생활한 지 10여 년이 지난
탓에 이제는 고국에서도 외국인 신세랍니다. 이 입장이 때로는 낯설고
제한적이기도 하지만 한편으로는 비평적 위치, 외부자의 시각, 일종의
대행자 입장을 견지하게 해줍니다. 즉 일하는 기관에 전적으로 의지하지
않게 되고 따라서 관심사를 밝힐 수 있고 필요한 경우에는 직장으로서
기관 내의 안정적인 위치를 손해 보더라도 입장을 고수할 수 있어요.

또한 완전히 기관 밖에 있다고 해서 순수한 입장이 될 수 있다고 믿진
않아요. 미술관에 속해서 일하지 않더라도 특정한 권력 구조나 공동체
및 사회적 공간과 더불어 일한다고 볼 수 있어요. 실제로 내 일은 기관의
경계에서 다양한 상호작용을 포함하는데 그것이 박물관의 일부일 수
있고 개별 컬렉션, 갤러리, 대학, 특정한 이웃이나 사회적 구조의 일부가
되기도 한다는 거예요. 그리고 그 사이에 존재하는 알력frictions도
상호작용에 포함될 수 있죠. 문화 기관들은 하나의 공간 체계라서 각 영역
사이의 경계를 좁히는 데 관심을 두긴 하지만 결국 자기 영역에 스스로

갇혀 있어요. 검열 관련 문제, 정치적 경제적 압력, 정보에 접근하거나 유포하는 데 따른 어려움 등 기관들이 직면한 장애물들이 있어요. 이런 것이 모두 마주하고 또 해결할만한 가치가 있는 쟁점들이죠.

미미

내가 기관에 관한 질문을 어려워하는 이유는 그동안 기관들과 맞춰가면서 일해 왔지만 기관 내에서 주도적으로 일한 적은 거의 없기 때문이에요. 언제나 보조나 자문 역할이었죠. 프로젝트를 실현하기 위해서는 기관의 조직 구조나 자금력이 필요한데 기관의 전략적인 목표가 무엇인지 하는 것과 전시의 전략적인 것이 무엇인지 하는 것 사이에 마찰이 생기곤 해요. 그것이 때로는 생산적인 긴장감으로 작용하기도 하지만요.

그 두 가지를 조율하는 데 어려움이 있어요. 어떻게 두 주체가 원하는 것을 충족시킬 것인가? 그 틈바구니의 몸짓dance 자체가 감정 노동이죠. 큐레이터는 기관의 외부에 있는 예술가, 건축가, 디자이너 사이의 매개자가 되기도 해요. 큐레토리얼 비전과 예술가의 비전을 동시에 돌보는 사람이 되는 거죠.

마리나

예술 프로젝트, 연구 및 디자인 프로젝트를 위해서라면 반발이 예상되더라도 위험을 기꺼이 감수하고 중요한 작품을 발표하려는 의지가 중요해요. 그리고 그 위험은 다양한 수준으로 영향을 끼치는데 그것을 잘 헤쳐나가야 해요. 하지만 그것이 하나의 특권이자 책임감이죠. 그래서 나는 늘 사건이 발생할 가능성을 염두에 두고 그 결과에 책임을 져야 한다고 단단히 마음먹고 있답니다.

미미

위험을 감수하면서까지 큐레이터가 문화와 정치의 복잡한 동시대적 문제들을 다룰 책임이 있나요?

큐레토리얼 대화　　　　　　　　　　　　　　　　**281**

마리나

네. 나는 대부분 경우에 내가 가진 자원으로 일하는 것이 아니기 때문에 책임감을 느낍니다. 유의미한 계획을 지원하기 위해 제공된 공공 자원으로 일하고 있어요. 그와 동시에 어떤 기관의 일이든 본질적으로는 정치적이기도 하고요. 우리는 어려운 대화들을 풀어가야 해요. 편안한 위치에 머물러 그저 프로젝트를 꾸리면서 논란을 회피할 수는 없는 노릇이죠. 다양한 목소리와 입장들에 귀 기울여야 합니다.

미미

참 어려운 일이죠. 내 경우엔 정치는 비평을 쓰는 데에 있고 현재 미국의 상황에서도 비롯됩니다. 비평을 쓰면 쓸수록 모든 것이 정책에 달려 있다는 것을 절감하곤 해요. 그래서 내 실천은 기본적으로 정치적이에요. 문제를 하나하나 따져보고 싶지만 연설하거나 비난만 하고 싶진 않아요. 그보다는 건축과 디자인에서 활발히 거론되는 서사와 담론이 있으며 그것들이 전하는 중요한 이야기들이 있다는 것을 사람들이 알아주었으면 해요.

마리나

나는 전시가 단순히 한 번 설치되고 끝나버리지 않을 수 있다는 점을 정말 좋아해요. 전시는 지식 생산과 공유의 또 다른 형태 중 하나의 모델이며 더 큰 프로세스 중에서 한 단계일 뿐이거든요. 수년간 내가 실행한 대부분의 전시는 늘 다른 것들을 향하는 과정이었어요. 전시를 위해서 연구하는 것이 아니라 전시가 집단 연구, 실천, 개입의 장이 되는 것이죠.

미미

동의해요. 나도 이제 어느 정도 권한 또는 '특권'을 가진 위치에 올랐기 때문에 더 포괄적인 범위에서 여성과 유색인종처럼 더 불안정한 관계에 놓이는 소외된 사람들을 지원할 플랫폼을 만드는 데 대한 책임감을 느껴요. 그래서 기회가 있을 때마다 그런 공간을 만들고 있죠.

마리나

내가 문제 제기하는 것은 어떻게 하면 그 목소리들이 제도적인 공간과 그 논리 안으로 흡수되지 않고 이러한 노력을 인정하고 가시적으로 보여줄 수 있느냐는 거예요. 결국 제도적 공간이 만들어낸 관계 유형은

대부분 착취적extractive이거든요. 그러면 그 기관이 보여주는 것과
명백하게 대립적이더라도 기존의 사고방식에서 벗어나는 관행과
협력하고 지원할 수 있을까요? 전시와 공공 문화 프로젝트들은
그 주체, 대상, 방법을 결정하는 대표권과 행위성을 갖고 있어요.
따라서 큐레토리얼 실천은 인정과 지명nomination 과정을 다루는
정치적인 것이 될 수밖에 없어요.

미미
이것이 우리가 초반에 이야기 나눈 존중, 실천, 대표성representation이에요.
이러한 실천의 관리자caretaker로서 섬세한 역할을 하는 것이죠. 어떻게든
창작자와 기관 사이의 완충buffer 역할을 담당하고 있어요. 올바른 구조를
만든다면 그 구조는 생각과 작업의 다양성을 보장할 만큼 든든해집니다.
이런 관계를 바탕으로 하는 확신과 신뢰는 더 큰 위험을 감수할 작업도
일어날 수 있게 해주죠.

행동주의자

(행위자로서
큐레이터)

HELICOPTER VIEW

건축가이자 선견자visionary인 세드릭 프라이스가 기획한 '펀 팰리스Fun Palace' 프로젝트는 런던에 세울 상호작용적인 교육 및 문화복합 공간으로 계획한 것이다. 이 그림은 프라이스가 이해를 돕기 위해 캠든 타운Camden Town의 시범 프로젝트 중 북동 구역을 조감하여 개념적으로 그린 야경이다. 세드릭 프라이스, 〈펀 팰리스〉, 조감도helicopter view, 1964, 젤라틴 실버 프린트에 글자 새김. 세드릭프라이스재단, 캐나다건축센터, ©CCA.

부상하는 큐레토리얼 행동주의

우리는 21세기 초에 디자인이 우리 시대의 사회적, 정치적, 환경적 도전에 해결책을 제시할 수 있는 가치와 '공동체의 선'에 기여하고자 건축가와 디자이너 세대가 사회적 참여 프로젝트들을 주도하는 광경을 다시금 목격하게 되었다.

"삶의 질을 개선"[1]하는 데 기여하는 실천으로서 디자인의 아이디어는 르코르뷔지에, 레이&찰스 임스, 벅민스터 풀러, 앨리슨&페터 스미스슨, 세드릭 프라이스Cedric Price 등의 유산에서 원류를 찾을 수 있다. 그러면서도 이런 사회적 행위성의 재등장은 모더니스트의 가치관과는 거리를 두면서 동시대 상황의 현실에 대응하는 상향식bottom-up 접근 방식을 지향하는 차이점을 보인다.

최근에 출간된 『공간 실천: 도시 행동 및 참여 양식Spatial Practice: Modes of Action and Engagement with the City』에서 멜라니 도드Melanie Dodd는 건축가의 역할과 공간 행위성 개념에 대한 대안적인 이해를 제시하면서 그 논의의 초점이 건축적 생산물과 서비스로부터 사회정치적 맥락으로 뚜렷하게 전환되고 있다고 밝히고 있다. 도드는 다음과 같이 덧붙인다.

> '여기 지금'의 공간 프로젝트들은 정치적인 것the political과 활동가, 아울러 수행the performative, 큐레토리얼, 공간, 건축, 도시the urban까지 포용하는 다양한 실천을 포함한다. 그 프로젝트들에는 전문 분야의 범주에 딱 맞지 않지만 '공간' 실천의 형태를 통해 행동과 참여를 지원하는 다양한 배경을 가진 행위자들actors이 개입된다. 이 공간 실천가들은 그 수가 점차 늘어나고 계속되는 시대 위기에 대응하곤 한다.[2]

도드의 진술은 오늘의 사회적, 정치적 과제들을 깊이 자각하는 새로운 건축가, 디자이너 세대와 공명한다. 한편 2001년 9월의 공격,[3] 세계 금융 위기, 인간에 의한 기후변화human-induced climate change, 시리아 대량 난민 이주, 영국의 브렉시트 결정 난항,[4] 여기에 미국 트럼프 정부의 국수주의적인 정책들에다 최근 세계 보건과 경제 체계에 충격을 준 코로나-19의 장기적인 팬데믹 등 사건들의 여파로 새로운 전문가 세대는 디자인의 행위성을 되찾음으로써 우리가 직면한 과제를 해결하고 우리의 미래를 가꾸어가고 한다.

MUF와 어셈블Assemble(런던), 브리드Breathe(멜버른), 정치 개혁을 위한 사무소Office for Political Innovation(마드리드, 뉴욕), 어번 싱크 탱크(취리히), 아마추어 건축 스튜디오(항저우), 틴 테그네스투 아키텍츠TYIN tegnestue Architects(트론헤임), 얼라이브 아키텍처(브뤼셀), 포르마판타스마(암스테르담), 마르티노 감페르(런던) 같은 컬렉티브들은 새로운 디자인 실천 방식으로 실험하고 있다. 그들은 거장master의 단일 비전singular vision을 넘어서 집단적이면서 학제적이고cross-disciplinary 각 프로젝트의 특수한 조건에 적용하고 대응하는 방식을 지향한다.

아울러 그들의 앞 세대(그들의 비전은 대부분 현재 상황에 비판적 성토였고 이를 아날로그 방식으로 전파했다)와 달리 이 새로운 실천들은 디지털 플랫폼을 통해서 엄청난 파급효과를 거두었고 전 세계의 잠재 고객, 협력자, 커미셔너, 미디어 등 뜻을 같이하는 사람들과 신속하게 커뮤니티를 구성해 프로젝트와 아이디어를 지원하는 능력도 갖추었다.

건축가와 디자이너가 실천 패러다임을 재창조하려고 힘쓰듯이 큐레이터들 역시 전례 없는 변화와 흐름 속에 있다. 이 장에서 나는 '행위자로서 큐레이터' 개념을 제시하고자 한다. 이 개념은 (점잖은 역할로 이해되는) 옹호자advocate인 큐레이터에서 행동주의 의제를 수용함으로써 콘텐츠가 오늘의 사회 정치적 흐름에 대응하도록 기획하는 큐레이터로 인식을 전환해 줄 것이다. 이런 점에서 큐레이터는 지

식 관리자knowledge keeper 역할에서 벗어나 전시 공간을 다양한 관점과 해석을 허용하는 연구와 토론의 장으로 개방하는 역할로 나아간다.

역사가이자 교육자인 메리 앤 스타니스제프스키는 「큐레이션, 번역, 제도화, 정치화, 변환에 대한 소고Some Notes on Curation, Translation, Institutionalisation, Politicalisation, and Transformation」[5]라는 글에서 이렇게 언급하고 있다.

> 이전에는 미학과 박물관의 희귀한 영역과 관련된 활동이 지금은 일상적인 것부터 난해하고 복합적인 것까지 다양한 영역으로 점점 더 빠르게 확산한다. ······ 내가 '큐레이터 희열curatoria euphoria'이라고 부르는 시점에도 ······ 큐레이터, 큐레이션, 큐레이팅과 관련된 각종 실천은 전례 없는 시각성과 흐름을 보이며 다양해지고 계속해서 퍼져나가고 있다.

이러한 그의 의견은 여러 분야에서 벌어지는 큐레토리얼 실천에 대한 이야기지만 문화 기관의 안팎에서 건축과 디자인을 위한 새로운 유형의 큐레토리얼 실천이 등장하는 것이 바로 이런 맥락에 있다. 이 큐레토리얼 실천의 등장은 동시대 건축 및 디자인 실천 자체에서 사회적 행위성이 재등장한 것과 직결된다.

물론 큐레이터가 기관을 대신하여 특정한 입장을 취하거나 새로운 '운동'을 표출하기 위해 '옹호자'로서 나서는 것이 새로운 일은 아니다. 건축과 디자인이 사회 변화를 추동한다고 알린 영향력 있는 전시들이 존재해 왔으며 1932년에 설립된 뉴욕 현대미술관의 건축 및 디자인 부서의 전시들이 대표적이다.

뉴욕 현대미술관의 전임 건축 및 디자인 부서장인 배리 버그돌은 멜버른에서 있었던 강연[6] 중에 뉴욕 현대미술관에서 두드러진 두 가지 큐레이션 형식을 행동주의나 재행동주의re-activist라고 표현했다.

행동주의자 289

그 사례로 1930년대 초 캐서린 바우어Catherine Bauer가 기획한 모더니스트 주택에 관한 전시를 먼저 언급했다. 바우어는 매력적이고 기능적이며 저비용의 주택 보급을 통해서 도시의 삶이 향상된다는 주장을 옹호하는 입장이었다.[7]

〈현대 주택〉(뉴욕 현대미술관, 1934)은 당시 미국의 공공 주택 문제에 대한 비평적 논의를 명쾌하게 규명함으로써 비평critique적 전시의 가능성을 높였다. 베를린의 모더니스트 주택 프로젝트를 뉴욕의 빈민가와 병치하는 전략을 통해서 관람객이 두 곳의 현실을 공간적으로 경험하고 반응하도록 한 전시였다. 그 전시는 작품이나 상세한 정보를 제공하는 방식을 거의 활용하지 않았다. '슈퍼그래픽super-graphic'이라는 제목만 있고 그 주변으로 설치작업이 배치되었는데 입구에 들어선 관객은 (1:1 스케일로) 재현된 빈민 주거 공간을 향해 왼쪽으로 입장할 것인지 모더니스트의 방을 향해 오른쪽으로 갈지 선택해야 했다. 여기에는 부동산 재물조사real property inventory라고 불린 섹션도 포함되었는데 은행 대출 시스템 같은 주택 관련 쟁점들을 다루면서 직원이 상주한 '상담' 창구가 디스플레이 되었다.

사실 〈현대 주택〉은 초대 관장인 앨프리드 H. 바Alfred H. Barr 그리고 신규 조직된 건축 및 디자인 부서의 수석 큐레이터인 필립 존슨의 주관하에 진보적인 전시 제작과 사회적 관용이 가능하던 시기의 뉴욕 현대미술관에서 열린 여러 디자인 전시 중 하나였다. 존슨은 〈현대 주택〉이 열리기 2년 전에 지금은 고전이 된 〈세계 현대 건축 Modern Architecture: International〉(1932)을 개최해 유럽 기능주의의 가치를 미국 대중에게 소개한 바 있다. 그 뒤에 〈굿 디자인이란 무엇인가?〉(1950-1955)라는 이름으로 연례 전시를 다섯 번이나 열면서 전후 모더니스트의 정신을 따른 이른바 굿 디자인의 속성을 알리고 전파했다.

이렇듯 뉴욕 현대미술관이 동시대 디자인을 전시장으로 이끌어낸 선구자이긴 하지만 그 기관이 이른바 '굿' 디자인을 중요한 가치로 정의하고 이것을 관객들에게 '학습'시킨다는 명분을 내세워 '권위

있는 목소리'를 지닌 기관으로서 자리 잡으려는 의도를 분명히 드러냈다. 2009년에 뉴욕 현대미술관은 〈굿 디자인이란 무엇이었나? 뉴욕 현대미술관의 메시지 1944-56〉을 개최해 이 연례전을 돌아봄으로써 '하향식' 접근의 기회와 함정을 다시금 논의했다. 큐레이터들은 "지난 60여 년 동안 20세기 중반의 굿 디자인에 대한 뉴욕 현대미술관의 메시지는 엘리트적이고 지독히 상업적인 것으로 비판받아 왔으며 이유가 없진 않았다. 하지만 그런 문제점에도 불구하고 그 전시들이 디자이너, 제조 회사, 판매자, 소비자 사이에 전례 없는 관계를 형성하는 데는 성공했다."라고 평가했다.[8] 뉴욕 현대미술관의 지속적인 영향력이 증명하듯이 '전문가로서 큐레이터'의 상향식 접근, '교육자로서 기관'의 전시 만들기는 그 이후로 서구 기관들에서 일정 부분 지배적인 방식이 되어왔다.

물론 예외도 있다. 바버라 래디스Barbara Radice가 기획한 밀라노 가구박람회의 〈멤피스〉(1981)는 굿 디자인이 시공간을 초월한 것이라는 통념에 도전했고 그보다는 적층 플라스틱laminated plastic, 도장된 금속 같은 값싸고 흔한 소재와 다원주의를 수용했다. 그 전시는 지배적인 모더니스트 미학을 단호히 거부하고 산업 디자이너 에토레 소트사스를 위시한 멤피스 운동 창립자들의 급진적이고 선구적인 정신을 담아냈다.

브루스 마우Bruce Mau의 영향력 있는 전시 〈거대한 변화: 글로벌 디자인의 미래〉(2004)는 밴쿠버 미술관에서 개막한 뒤에 다양한 기관에서 순회 전시되었다. 〈거대한 변화〉는 디자인이 전 세계의 가장 긴급한 사회적, 정치적, 환경 문제에 대한 답이라는 메시지를 방문객들에게 전달하고자 그래픽 디자인과 데이터 시각화, 대형 설치의 힘을 십분 발휘했다.

몬트리올의 캐나다건축센터를 위해 미르코 자르디니Mirko Zardini가 기획한 〈도시의 감각: 대안적인 도시계획 접근 방법〉(2005)은 관

온라인 큐레토리얼 실험인 〈디자인과 폭력〉은 새로운 기술을 둘러싼 윤리적 함의를 탐구하고 사회적 선과 어렵고도 모호한 관계에 있는 디자인 사물들을 분석했다. 처음에는 뉴욕 현대미술관의 공공 전시장에서 전시하기에 너무 '위험'하다고 평가받았다. 이 프로젝트의 웹사이트는 뉴욕 현대미술관과 더블린과학관의 협약(2016-2017)에 따라 파올라 안토넬리와 제이머 헌트의 원안에 기초한 실제 전시로 발전했다.

객이 도시를 시지각visual perception만이 아니라 전체가 감각적인 신체 경험으로 인식하게끔 했다. 예컨대 기념비적인 건축에 비중을 두는 것을 분명하게 비판하고 우리의 공공 공간의 도시 디자인에 대한 '풀뿌리' 접근 방법을 지지했다.

2007년 뉴욕의 쿠퍼휴잇스미스소니언 디자인박물관에서 신시아 E. 스미스가 기획한 〈나머지 90퍼센트를 위한 디자인〉은 윤리적이고 사회적으로 책임감 있는 디자인에 참여하는 디자이너들의 활동이 증가하는 것을 대중적으로 인식하게 하는 데 중요한 역할을 했다. 그 전시는 디자인이 세계에서 가장 가난하고 취약한 상황에 놓인 사람들의 기본적인 생존 문제를 해결하는 저비용 해결책을 선제적으로 제공하는 프로젝트를 발굴하고 정리했다.

디자인 큐레이션의 행위성

이 모든 사례는 동시대 상황을 성찰하는 중대하고 영향력 있는 전시들이다. 그렇지만 대부분이 큐레이터는 '전문가'고 기관은 중재하는 권위자로서 '메시지'를 보증해 주는 여전히 전통적인 박물관학의 모델을 따라 운영되고 있다. 비록 큐레이터 개인이 헌신하는 독립적 차원의 행동주의가 존재하지만 전반적인 전시 경험은 지식이 일방적으로 전달되고 관객은 번역된 정보를 단순히 받아들이거나 정보에 노출되는 수준에 머물러 있다.

과거에는 디자인 전시를 만드는 이 '하향식' 접근이 그다지 문제가 되지 않았다. 관객들은 대체로 교육적인 전시 경험을 기대하고 전시장을 찾았고 전문적인 해석과 역사적으로 이어져 온 방식대로 작품을 제공하는 전시들이 그 기대에 부응했기 때문이다.

스타니스제프스키 이야기로 다시 돌아가면 사회 변동과 마찬가

지로 동시대 큐레토리얼 실천 역시 촘촘히 연결되고 네트워크를 이루면서 전 지구화된 세계에 대응하기 위해 빠르게 진화하고 변화하고 있다는 점은 분명하다. 이제 관객은 다양한 플랫폼에 접근해서 정보를 소비하고 지식을 얻는 방법을 선택할 수 있다. 이 새로운 상황을 고려하면 지나치게 설명적인 전시 환경은 관람객이 발길을 돌릴tune out 위험을 감수할 수밖에 없다.

바로 이 복잡한 상황에서 뉴 큐레이터가 등장하고 있으며 전시 공간에서 관람객들과 의미 있는 교류를 활성화하기 위해서 새로운 행동주의적인 의제로 대응하고 있다. 이 변화에는 디자인에 대한 인식 전환을 내포하고 있는데 디자인을 하나의 '서비스'나 '사물'로 전달하는 것에서 디자인 '아이디어'를 도출하는 과정에 창의적인 실천이 자리 잡고 있는 것으로 이해하게 되었다.

사례연구 1: 여러 예시

〈디자인과 폭력〉, 뉴욕 현대미술관 웹사이트.

〈불복종의 사물들〉〈모든 것이 당신의 것〉,

빅토리아&앨버트박물관, 런던, 2014-2015.

〈함께! 컬렉티브의 새로운 건축〉,

비트라디자인박물관, 2017.

〈두려움과 사랑: 복잡한 세계에 대한 대응〉,

2016-2017, 디자인박물관, 런던, 2017-2018.

우리는 최근에 큐레토리얼 실천에서 이 전환을 지켜봤다. 권위 있는 문화 기관cultural authority으로서 역할을 자임하는 기관의 욕망과 그에 맞서 개방적이고 탐구적인 큐레토리얼 접근을 향한 책임 사이의 '간극'을 드러내는 뉴욕 현대미술관의 사례가 이를 잘 보여주었다. 공감할 만한 사례로는 온라인 프로젝트로 진행된 〈디자인과 폭력〉(2013)이 있다.[9] 뉴욕 현대미술관의 디자인 수석 큐레이터이자 연구

개발 책임자인 파올라 안토넬리[10]가 파슨스뉴스쿨오브디자인Parsons New School of Design의 제이머 헌트Jamer Hunt와 함께 준비한 〈디자인과 폭력〉은 새로운 기술을 둘러싼 윤리적 함의를 탐구하고 사회적 선good과 어렵고도 모호한 관계에 있는 디자인 사물들을 분석profiled했다. 〈디자인과 폭력〉은 처음에 전시 위원회로부터 공공 미술관에서 전시하기에 너무 '위험'하다는 평가를 받았고 굿 디자인이라는 박물관의 소임에 상충하는 주제로 간주되었다.

이에 안토넬리와 헌트는 온라인 "큐레토리얼 실험"이라고 스스로 천명하면서 프로젝트를 추진했다. 이 점에 있어서 안토넬리와 협업 팀은 행동주의 의제를 터놓고 수용했으며 실험과 예시를 통해서 큐레토리얼 복원력resilience을 설득력 있게 입증했다. 이후에 뉴욕 현대 미술관은 그 사이트를 미술관의 상품 브랜드umbrella brand 산하로 배치를 바꾸었고 지금도 그 프로젝트의 유산으로 남아 있다.[11] 게다가 원래의 온라인 전시는 더블린 과학관에서 영감을 받아 독자적으로 기획하여 실물 전시로 확장되기도 했다. 이 일은 설득력 있게 기획된 디지털 플랫폼이 어떻게 리더십에 문제 제기하고 활성화하고 통제할 수 있는지, 그리고 어떻게 미술관의 비평적, 정치적 콘텐츠를 실제 전시에 결합하는 데 필요한 자원들을 지원할 수 있는지 잘 보여주는 흥미로운 선회turn였다.

이후에 안토넬리가 제22회 밀라노트리엔날레에서 맡은 프로젝트인 〈손상된 자연: 디자인이 인간의 생존을 지킨다〉는 개방적인 연구 의제를 이어간다. 〈손상된 자연〉은 인간과 동물의 삶뿐 아니라 생태계를 포함하는 인식의 틀을 새롭게 설정하면서 회복적restorative 디자인의 개념을 탐구하고 우리와 환경의 관계에 관한 생각의 변화를 기록한다. 전시를 개막하기에 앞서 안토넬리는 전용 웹사이트, 블로그, 실시간 대화 시리즈를 운영했다. 모든 것이 전시를 위한 아이디어를 형성해 나가는 과정을 거치면서 시험하고 연구하고 관객도 확보

하도록 설계되었다.

세계 도처의 또 다른 주요 문화 기관들도 오늘날 관객과의 관계를 지켜나가는 개방적이고 탐구적인 큐레토리얼 접근의 잠재력을 점차 깨닫고 있다. 그리고 미술관 큐레이터들은 새로운 전시 만들기 형식을 실험하면서 디자인을 구성하는 것에 대한 우리의 인식을 새롭게 하며 우리를 둘러싼 세계에 적응력 있고 반응적인, 사회 참여적인 디자인 아이디어에 관객들을 불러 모은다.

2013년 빅토리아&앨버트박물관에서는 전임 관장인 고 마틴 로스Martin Roth의 지원하에 동시대 디자인 건축 디지털 부서가 설립되었다. 이는 소장품 분야에 대한 이해를 넓히고 당대 상황에 대응하려는 시각을 담고 있다. 새로이 설립된 부서는 디자인 저널리스트 키에란 롱Kieran Long이 책임자keeper로서 리더십을 발휘해 코리나 가드너, 로리 하이드와 함께[12] 2014년에 '신속 대응 수집'을 시작했다. 신속 대응 수집은 "최근 역사의 중요한 순간에 반응하여 동시대 사물을 소장하는 새로운 유형의 수집 활동"에 대한 열망이 담겨 있다.[13] 브렉시트 캠페인에 등장했던 '탈퇴에 투표하라Vote Leave' 리플릿, 케이티 페리 인조 속눈썹, 올림픽 최초의 난민 팀 깃발, 트럼프 대통령의 여성 혐오 발언에 저항한 워싱턴 여성 행진에서 사용된 분홍색 고양이 모자pussy hat 등이 소장품에 포함되었다.

이것은 '굿' 디자인을 구성하는 것에 대한 우리의 집단적 이해에 도전하고 인식을 확장하는 의제 그리고 현재의 문화적, 환경적, 사회적, 정치적 쟁점들에 디자인이 관계됨을 잘 반영하는 명쾌한 의제를 통해서 큐레토리얼 행동주의가 작동한다는 명백한 증거가 되었다. 가치가 저평가된low value 사물들을 수집 대상으로 발표하는 행위는 그 사물들이 동시대 삶을 재현하는 것으로 소장될지 아니면 될 수 없는지 하는 박물관 수집 정책의 공론화에 기여한다.

신속 대응 수집의 개념을 확장해 빅토리아 & 앨버트박물관에서 열린 기획전들은 비슷한 영역을 다루었다. 〈불복종의 사물들Disobedient Objects〉(2014-2015)은 "사회 변화를 위한 운동에서 사물의 강력한

이 설치는 보존용 라텍스로 만들어졌는데 빅토리아&앨버트박물관에서 가장 큰 전시물인 트라야누스 기둥Trajan's Column의 주조물 내부의 빈 공간을 '깔끔하게' 청소하기 위해 사용했던 것이다. 기둥 속에 있어서 보이지 않았던 수십 년간 쌓인 먼지와 때가 그대로 노출된 채로 원래 전시물 바로 옆 공간에 매달린 상태로 전시되었다. 〈모든 것이 당신의 것〉 중에서 호르헤 오테로스파일로스Jorge Oteros-Pailos의 설치 작업 〈먼지의 윤리학: 트라야누스 기둥〉. 큐레이터: 코리나 가드너, 로리 하이드, 키에란 롱. ©Peter Kelleher/Victoria&Albert Museum, London 2015.

행동주의자

〈함께! 컬렉티브의 새로운 건축〉비트라디자인박물관에서 일카&안드레아스 루비와 EM2가 공동 기획한 이 전시는 전통적인 주택 개발 모델이 지역 공동체의 요구와 만나는 데 실패한 것에 대한 반응으로, 최근에 나타난 디자인 분야의 '집단성' 흐름을 보여준다. 전시장에는 과거 주택 부족으로 촉발된 정치적 저항운동의 사진 및 기록 작업과 함께 실제 공동주택 모델과 사변적 공동 주거 모델을 나란히 보여준다. 사진: 마크 니더만. ⓒVitra Design Museum.

이전 펼침면: 전시 제목을 알리는 네온사인이 설치된 빅토리아&앨버트박물관 전시장 입구 전경. ⓒPeter Kelleher/Victoria&Albert Museum, London 2015.
다음 펼침면: 주택 부족과 적정 가격의 쟁점에 반응하는 공동 건물과 공동 거주를 위한 모형, 영화, 직접 둘러볼 수 있는 실물 크기의 설치 작품 전경. 비트라디자인박물관, 〈함께! 컬렉티브의 새로운 건축〉, 2017. 사진: 마크 니더만. ⓒVitra Design Museum.

역할, 그리고 어떻게 정치적 행동주의가 독창성과 집단 창의력의 동력이 될 수 있는지"[14] 살펴보았다. 한편 〈모든 것이 당신의 것All of This Belongs to You〉(2015)은 "국립 기관에 참여할 기회, 의무, 제한"[15]에 질문을 던지는 네 건의 참여 작업을 통해서 박물관을 공공 공간으로 활용했다. 최근의 프로젝트로는 〈미래는 여기서 시작한다The Future Starts Here〉(2018)이 포함된다. 로리 하이드와 마리아나 페스타나Mariana Pestana가 기획한 이 전시는 100개의 동시대 사물, 프로젝트, 사변적 비전을 제시하면서 미래를 그려갈 디자인 행위성을 탐구했다.

홍콩에서는 엠플러스뮤지엄의 건축디자인부 전임 수석 큐레이터인 에릭 첸과 요코야마 이코橫山いくこ의 주도하에 디자인 도면, 모형, 제품, 사물을 아우르는 탁월한 국제적인 소장품을 갖추어왔다. 그 자체가 전혀 새로운 시도는 아니지만 그들의 큐레토리얼은 아시아 기반의 이야기와 역사에 깊은 연관성과 공명하는 지점을 갖는 세계의 디자인 프로젝트와 사물들을 수집하는 것에 초점을 맞추었다. 그동안 동시대 디자인을 수집할 때 서구의 가치가 지배적이었다는 점을 비평하는 관점을 표명한 것이다.

바일 암 라인의 비트라디자인박물관에서는 〈함께! 컬렉티브의 새로운 건축Together! The New Architecture of the Collective〉(2017) 같은 전시들이 동시대 실천에서 '변화'를 정확히 짚고 살펴볼 의제를 명쾌히 제시한다. 예시한 전시의 경우는 공동 주택과 공동 주거를 다루었다.[16] 일카&안드레아스 루비Ilka and Andreas Ruby와 EM2가 공동 기획한 이 전시는 전통적인 주택 개발 모델이 지역 공동체의 요구와 만나는 데 실패한 것에 대한 반응으로서 최근에 나타난 디자인 분야의 집단성collectivity 흐름을 보여준다. 전시장에서는 과거 주택 부족으로 촉발된 정치적 저항 운동의 사진 및 기록 작업과 함께 실제 공동 주택 모델과 사변적 공동 주택 모델을 나란히 보여줌으로써 긴박함을 증폭시켰다.

주요 기관 외부에는 디자인 분야에서 큐레토리얼 행동주의의 새로운 물결을 지지하는 명백한 증거도 있다. 디자인 큐레이터들은 페스티벌, 비엔날레, 프로그램, 프랙티셔너런practitioner-run, 독립 공간 및 독립 출판, 디지털 플랫폼을 아우르면서 전시에서 디자인의 자리design's place in에 대해 토론하고 논쟁하고 시험할 공간을 만들고 우리의 집단적인 삶collective lives에 의미를 부여하고 있다. 이 큐레토리얼 활동은 큐레이터, 디자이너, 출판인, 방송인, 비평가, 그리고 심지어 염두에 둔 관객과 협업하는 역할까지 때로는 동시에 맡는 혼성적 실천hybrid practice이다.

예컨대 이 혼성적인 큐레이터-실천가-활동가 유형은 런던 기반의 잭 셀프Jack Self나 로스앤젤레스 기반의 미미 자이거의 큐레토리얼 프로젝트들에서 잘 드러난다. 두 사람 모두 연구를 기반으로 사회 참여적인 설치를 추구하는데 베니스건축비엔날레에서 열린 영국관의 〈가정 경제Home Economics〉(2016),[17] 미국관의 〈시민성의 차원Dimensions of Citizenship〉(2018)[18]이 바로 그 예다. "문화 기관이자 건축에 공공의 관심을 불러일으키는"[19] 실행 주체인 셀프의 리얼재단Real Foundation은 "어떻게 일상의 조건들이 권력 관계를 강요하고 강화하는지 이해할 수 있도록 …… 공간의 정치학에 초점을 맞춘" 디자인 연구를 생산하고 배포하는 《리얼 리뷰》를 공동으로 출간하고 있다.[20] 이런 맥락에서 만들어진 프로젝트로는 〈연생체連生體, Cenobium: 99퍼센트를 위한 주택〉이 포함되는데 〈연생체〉는 전통적인 테라스하우스의 근본적으로 재구성하는 작업을 통해 금융 구조와 계급 구조를 도전적으로 다룬다.

앙드레 자크Andrés Jaque의 정치 혁신 사무소Office for Political Innovation도 비슷한 측면에서 볼 수 있다. 핵가족의 소멸 문제를 예상

하고 탄력적인 공유 주거 방식으로 해결하려는 사변적 제안인 〈불안정한 사회의 불안정한 집Rolling House for the Rolling Society〉에서 보듯이 이 일련의 프로젝트들은 전시 공간을 '공공 광장'으로 설정하여 사회를 상상하는 새로운 방식으로 관습에 도전하고 논쟁을 촉발한다. 한편 디자인 비평가 앨리스 로스손의 인스타그램은 디자인사에서 잘 드러나지 않았던 여성들 등 사회 정치적으로 참여적인 주제에 관심을 불러일으키는 온라인 공간을 면밀히 구축하고 있다.

비평가이자 큐레이터인 저스틴 맥귀르크Justin McGuirk, 사진작가 이완 반Iwan Baan, 뉴욕, 취리히 기반의 디자인 컬렉티브 어번 싱크 탱크가 공동으로 제작한 〈토레 다비드/그란 오리손테Torre David/Gran Horizonte〉[21] 설치와 카페는 2012년 베니스건축비엔날레에서 황금사자상을 수상했다. "신자유주의의 실패와 빈곤층의 자기권한강화self-empowerment의 상징"이 수상 이유였고 "엄청난 결핍을 통해서 우리가 어떻게 도시 공동체를 창출하고 견고하게 할 것인지 생각할 기회를 제공한다."라는 평가를 받았다.[22] 그 설치는 카라카스에서 짓다 만 45층 건물 토레 다비드(지금은 무단거주자들squatters이 비공식 공동체를 형성해 수직 빈민가가 되었다)에 자리 잡았던 그란 오리손테 레스토랑을 1:1 스케일로 재현해 그 안에서 사람들이 함께하고 음식을 나누는 만남의 장소 역할을 했다. 이 프로젝트는 관람객이 빠르게 성장하는 도시의 문제를 경험하게 하고 정부, 정책 제안자, 도시 개발자, 디자이너들이 비공식 건축으로부터 배울 기회임을 강조하면서 공감으로 자아내도록 실연performed되었다.

4년이 지나서 칠레 건축가 알레한드로 아라베나Alejandro Aravena가 2016년 비엔날레에서 제시한 주제인 '전선에서 알리다Reporting from the Front' 역시 사회적 의제를 단단히 딛고 있었다. 즉 "범죄, 위생, 주택 부족, 교통, 쓰레기, 이주, 공해를 포함한 전 세계의 쟁점들에 대한 새로운 시각을 제공"하려는 것이었다.[23] 아라베나가 비엔날레에서 제시한 방향은 언론에서 호평을 받긴 했지만 '하향식'의 교육적인 큐레토리얼 접근 방식으로는 건축이 어떻게 사회 변화의 동력

이 될 것인가 하는 '새로운 시각'을 제시한다는 주장에 부응하기가 어려웠다. 실제로 콘텐츠가 방대했음에도 전시가 전반적으로 관객에게 능동적이고 역량을 높이는 경험을 제공하기에는 무리였고 아쉽게도 방문객들이 '등을 돌리는' 실망감을 안겨줄 여지가 컸다.

현재 런던 디자인박물관의 수석 큐레이터인 저스틴 맥귀르크는 〈두려움과 사랑: 복잡한 세계에 대한 대응〉(2016-2017) 같은 전시들로 사회 참여적인 플랫폼을 추가하는 그의 역할을 이어간다. 그 전시는 디자인박물관이 옛 영연방협회Commonwealth Institute 건물로 옮긴 뒤 열리는 첫 번째 전시로서 동시대 건축가와 디자이너들의 설치 작품 11점을 선보였다. 디자인박물관의 웹사이트에는 "우리 시대를 정의하는 다양한 쟁점들을 탐구"한다는 기획 의도가 게시되었다. 야심 찬 제안인 것은 틀림없지만 맥귀르크가 새 작품들을 의뢰한 것은 민주적 연구 접근 방법이라기보다는 특정한 프로젝트들로 특징지어진 일련의 설치 작업들에 세심하게 맞춰져 있었다. 결과적으로는 선정된 건축가들이 그래픽, 패션, 소재 전문 디자이너들과 함께 전시에 참여했고 동시대 디자인이 어떻게 네트워크화된 성networked sexuality, 의식 있는 로봇, 슬로우 패션, 정착 유목민settled nomads 같은 쟁점에 응답할 수 있을지 탐색하는 작품들이 개별적이면서도 상호 연계되었다.

그럼에도 이 같은 행동주의적 의제는 때때로 재정적 구조의 냉혹한 현실 그리고 대형 박물관의 재원 마련 요구와 부딪칠 수 있다. 이 문제는 2018년에 디자인박물관에서 정치적 시스템에 도전하고 평화와 정의를 전파하는 그래픽 디자인의 힘을 탐구하기 위해 기획된 〈아니라고 말할 수 있기를: 그래픽과 정치 2008-2018Hope to Nope: Graphics and Politics 2008-2018〉[24]의 작가와 작품 대여자 들이 대거 참여를 철회하면서 불거졌다. 철회 움직임은 디자인박물관이 전시 기간 동안 우주방위산업 관련 기업의 사적인 행사에 아트리움을 대여한 것에 반발한 것이다. 대여 사실이 드러나자 전시의 정치 비평적 콘

텐츠와 방위산업체에 공간을 대여하는 박물관의 결정 사이의 이해 충돌에 저항하고자 많은 참여 작가들이 자신의 작품을 전시장에서 빼게 되었다. 이것이 박물관이 고려해야 할 윤리적 쟁점인 하지만 그 저항은 창작자 집단이 문화 기관(규모가 크든 작든)을 중립적인 공간으로 인식하지 않으며 큐레토리얼 행동주의가 전시장의 벽을 넘어설 만큼 제 역할을 못 하는 한계가 있음을 잘 보여준다.

사회적으로 '동조'하는 수행적인 큐레이션

이 책에 실린 파올라 안토넬리의 인터뷰 중에 이런 대목이 있다. "새로운 큐레토리얼 입장을 취하는 것이 중요합니다. 더 이상 사람들에게 '이것이 정답이에요.'라고 말하는 것은 맞지 않아요. 대신에 '내가 생각해 낸 것이 있는데 지금은 그것이 흥미 있는 것 같아서 여러분과 나누고 그것이 무얼 의미하는지 얘기하고 싶어요.'라고 해야죠."[25]

안토넬리의 주장은 뉴 큐레이터의 실천에 깊은 울림을 주며 나아가 이 책의 저자로서 전시 공간에서 디자인 아이디어와 연구가 만나도록 하는 수행적인 큐레토리얼 방법을 실험하는 나의 큐레토리얼 입장과도 공명한다. 안토넬리와 마찬가지로 나는 동시대 디자인 아이디어의 매개는 동시대 디자인 실천 자체가 그러하듯이 더욱 개방적이고 침투적인 큐레토리얼 체계를 지향하면서 '전문가'의 권위적 역할은 거부하는 것이 좋다고 생각한다. 여기서 큐레토리얼 행위성은 전시 공간을 탐구와 논쟁의 장으로 개방하는 데 달려 있다. 다양한 시각과 해석에서 나온 아이디어들을 매개하고 수행하는 새로운 방식으로 실험함으로써 관객과 활발히 생각을 교류하게 하려는 의도가 있는 것이다. 물리적이든 디지털이든 이 새로운 형태의 전시 환경들은 고착되거나 완성된 지식을 전해주는 공간이라기보다 오히려 상호 교류하고 발견하면서 배우는 자리가 된다.

사례연구 2

〈점령했다〉,

RMIT 디자인허브 갤러리, 2016.

RMIT 디자인허브에서 기획한 일련의 협력 전시와 프로그램들은 이 수행적인 의제를 시험하기 위한 풍부한 공간을 제공해 왔다. 전시장이라기보다는 프로젝트 공간의 집합으로 계획된 디자인허브는 전시하고 프로그래밍하고 디자인 연구가 이뤄지게 하고 더 넓은 공동체에 주는 영향을 탐색할 권한을 갖고 있다. 아더 아키텍스Other Archi-tects[26]의 그레이스 모트록과 데이비드 뉴스타인이 공동 기획한 〈점령했다Occupied〉(2016)는 이 소임을 시험하고 동시에 공공 영역에서 논쟁 중인 쟁점들에 즉각 대응하는 전시 콘텐츠를 다룰 기회를 마련했다.[27] 〈점령했다〉는 단순한 통계 자료를 근거로 삼았는데 2050년까지 멜버른은 인구가 800만 명에 이르러 750만 명인 시드니를 앞질러 오스트레일리아의 가장 인구가 많은 도시가 될 것이라는 전망이다.[28] 게다가 국제연합UN 환경프로그램의 지속 가능 건물 및 기후 계획Sustainable Buildings and Climate Initiative에 따르면 "2050년에 세워질 건물 대부분이 이미 건축되었다."라고 한다.[29] 이 놀라운 성장 예상치(주택 공급, 노숙인 증가, 무분별한 교외 확산, 대중교통 압박, 건강 및 환경 영향 등을 둘러싼 지역 쟁점들과 맞물려 있다)는 매체에 널리 보도되었고 정부의 전문적이고 공적인 논의를 불러일으켰다.

이러한 지역의 정치적 현황(우리의 세계 도시가 대부분 포함된 UN 통계와 연결된다)은 건축적 실천에서 세계적으로 떠오르는 더 큰 질문들을 활용했다. 전시 제목인 '점령했다'는 '점령하라' 운동Occupy move-ment이 지나간 다음에 위치함을 알리는 뜻에서 의도적으로 동사 과거형을 썼다. 그런 점에서 전시는 "만약 미래 도시가 이미 우리 곁에 있다면 우리가 어떻게 그것을 점령할 것인가?"라고 묻는다. 멜버른, 시드

행동주의자

커다란 목재 틀의 벽이 전시장을 둘로 나눈 탓에 긴 통로와 실내를 꾸민 일련의 방들이 생겨났다. 각 방은 기존 공간을 새롭게 프로그 래밍하거나 변경하는 방식의 프로젝트로 구성되었고 통로는 건물 사이의 틈 역할을 하는 부가적이고 침투적인 특성을 보여주는 프로젝트였다.

다음 펼침면까지: 이 전시의 공간 연출은 분위기, 공간 구조, 활동 면 에서 뚜렷이 대비를 이루면서 전시장을 말 그대로 '점령'한다. 전시 장에 높게 세워서 여러 방을 잘 조망할 수 있게 해주는 초공유super- shared 설치는 다목적 다락 공간을 건축가 및 디자이너, 연구자, 학생 들이 사용하도록 일시적으로 개방함으로써 공유 경제의 잠재력을 사유하게 한다. 〈점령했다〉, RMIT 디자인허브, 멜버른, 2016. 큐레 이터: 그레이스 모트록, 데이비드 뉴스타인, 플러 왓슨. 전시 디자인: 아더 아키텍츠. 그래픽 디자인: 트램펄린. 사진: 토비아스 티츠.

행동주의자 311

니, 퍼스,[30] 브리즈번,[31] 방콕, 산티아고, 뉴욕, 런던, 파리, 밀라노, 바르셀로나, 마드리드 등 지방과 해외에서 스물다섯 명의 실천가가 "주변부, 관료적인 회색 지역 사이, 개발도상국을 대상으로 하는" 프로젝트, 아이디어, 사변에 참여하도록 초대받았다.[32] 각각 구축적이고 진행형의 프로젝트, 설치와 모형, 프로세스와 수행, 스마트폰 앱과 협업 플랫폼 등의 형태를 취하며 작품의 범위는 "실용적인 것에서 리서치 기반의 사변(탁월하고 변형 가능하며 낙관적인 방식으로 기존의 구조와 환경을 보강하고, 적용하고, 달리 사용함repurposing)"[33]에 이를 만큼 폭넓었다.

공간적으로 그 전시는 미완성 상태의 대형 가벽을 집어넣어서 주요 프로젝트 공간을 두 곳으로 나누면서 그야말로 전시장을 점령했다. 벽의 부피와는 별개로 작품들은 '옥외exterior'라는 주제에 걸맞게 다른 건물 주변과 건물 틈새를 편의적으로 활용하고 적절하게 재활용하는 방식을 취했다. 가로지르는 벽을 따내어 서로 다른 크기와 형태의 방들이 만들어냈다. '실내interior'라는 부제에 맞게 각 방에 한 작품씩 담겨서 점점 구획되는 도시에서 공간을 찾는 전략을 살펴보게 했다. 주로 동영상으로 디스플레이된 '움직임in-motion'이라는 주제의 최종 공간은 예술가 캘럼 모턴Callum Morton의 협업 작업에서 절정에 달했다. 그 작업은 디자인허브의 대단히 저명한 건축물을 미래주의 카지노로 상상해낸 것이다. 사실 그 카지노는 미드센추리 모더니즘의 이상적인 시각에 대한 명백한 비평이라고 할 수 있다.

〈점령했다〉의 모든 프로젝트가 건축에 기본을 두지만 실제로는 예술가, 연구자, 영화감독, 퍼포먼스 작가 등 다양한 분야에서 전시에 참여했다. 예를 들면 칠레의 그룹 토마TOMA의 〈테이블에서는 정치를 논하지 않는다〉는 차를 마시면서 신자유주의의 사회 정치적 영향을 토론하는 일종의 임시변통 라운지를 설치하고 방문객들을 초대하여 그야말로 점령하게 했다. 전시 기간 중 목요일마다 토마 점심 식탁lunch table이 설치되어 손님들을 초대해서 음식을 나누고 〈점령했다〉에서 탐구하는 주요 쟁점들, 즉 주택 시장, 공공 공간의 사유화, 함께 거주하는 방식 등에 관한 토론이 진행되었다.

수행적이고 개방적인 프로그램들을 통해서 전시 주제가 심화되었듯이 이 전시의 큐레토리얼 의도는 전시 공간을 논쟁, 시험, 비평을 위한 활동 공간으로 열어두는 것이었다. 한 평론가가 언급했듯이, "그 전시는 명백한 하나의 위치를 제공하길 거부한다. 사실 그 전시의 파급효과와 성공 지점은 …… 대단히 많은 관객과 접촉할 수 있게 한 세심한 큐레이션과 역량에 있다. 에듀케이터, 정책 입안자, 학자, 교수, 일반 대중 등 그 모두가 〈점령했다〉에서 전달된 아이디어들을 중심으로 모이길 원했다."[34]

한편 〈점령했다〉는 '어떻게 건축이 빠르게 확장하고 바뀌는 사회에서 의미 있는 것으로 남을 수 있을까?'라는 생각을 전시하고 '수행'하기 위해 아이디어, 프로젝트, 사람들을 불러모으는 데 초점을 맞추었다. 최근 디자인허브에서 열린 이 전시는 전시 공간에서 디자인 아이디어를 매개하는 큐레토리얼 '움직임'으로서 수행의 가능성을 한층 구체적으로 실험했다.

사례연구 3
〈대안: 여성, 디자인, 행동〉,
RMIT 디자인허브 갤러리, 2018.

물리적 전시보다는 온라인 방송에 가깝게 기획된 〈대안: 여성, 디자인, 행동WORKAROUD: Women, Design, Action〉은 확장된 건축 및 디자인 분야에서 행동주의에 초점을 맞춘 최근 부상하는 여성 운동을 밝히 보여준다. 이 전시는 모내시대학교의 나오미 스테드 교수가 제안한 초기 개념에 기반을 두고 있으며 이 책의 저자인 플러 왓슨을 비롯한 협력 큐레이터 위원회curatorium에서 발전되었다.[35] 스테드에 따르면 "(큐레이터로서) 우리는 '작업work이란 무엇인가?'에 대해 생각

해 보길 원했다. 노동과 구별되는 작업, 과정으로서 작업, 결과물로서 작업, 한 '작품'에 의미를 부여하고 그것으로 이끄는 것이라고 평가할 만한 무엇으로서 작업, …… 우리는 '대안'이라는 개념을 시작할 때부터 생각했다. 물론 그것은 작업에 대한 것이지만 계속해서 장애물이 있더라도 계속해서 작업할 수 있는 방법을 찾는 것이기도 하다."[36]

에피소드, 분할segments, 패키지, 러시[37] 같은 방송 산업의 비유를 참조해서 설명하자면 전시 공간은 단순한 구성 요소들로 이루어진 'TV 세트'로 의뢰하고 디자인되었으며 매일 방송할 수 있도록 무대, 대화 공간, 워크숍 공간 등이 재조정될 수 있어야 했다. 전시 그래픽은 과거와 최신 방송 플랫폼을 모두 참조해 TV '화면 조정 패턴'의 언어와 디지털 공간의 픽셀화를 차용했다.[38] 각 에피소드는 초대받은 오스트레일리아 건축가 또는 디자이너(여성이 압도적으로 많았다)가 독립적으로 진행hosted했다. 그들에게 그들의 활동에서 기존의 대화, 체계, 구조를 어떻게 극복하는지 청중에게 직접 보여주는 에피소드의 시놉시스를 준비하도록 의뢰했다.

에피소드 진행자들은 주인공이면서도 한편으로는 평범한 역할을 공유했다. 그들은 주어진 환경에서 긍정적인 변화를 꾀하면서 참여했고 환경적, 사회적, 전문적인 과제들의 긴박함에서 동기부여가 되었으며 창의적인 변화를 위한 임기응변 전략을 감행했다. 중요한 점은 그들이 요청을 따르지 않은 것에 의해서도 정의될 수 있었다는 사실이다. 즉 전통적인 디자인 사무실 구조에서 관례적인 실무 방식대로 일하지 않았다. 그리고 각자는 시스템의 한계점을 비평적으로 다루고 재고하기 위해서 대안을 발전시켰는데 고착된 전문직의 위계를 회피하고 업무와 가족의 요구를 두루두루 관리하면서 건축 및 디자인 실천을 확장하는 식이었다.[39]

프로그램이 지속되는 14일간 이어진 '에피소드들'은 프로젝트 공간에서 라이브로 수행되었고 디자인허브 웹사이트를 통해서 실시간으로 공개되었다. 그 형식은 현장 토론, 인터뷰, 논쟁, 워크숍, 낭독, 글쓰기, 요리 코너부터 디자인 행동주의와 관련된 전략 및 대안들을 표현하

⟨대안⟩은 확장된 건축 분야에서 자기주장과 행동주의에 초점을 맞춘 여성 운동을 다루었다. ⟨대안⟩에서는 무대 장치 같이 디자인된 공간에서 공연, 상영 행사의 현장 프로그램과 온라인 방송이 동시에 이루어졌다. 열네 명의 오스트레일리아 창작자가 각자 에피소드를 진행하면서 자신들의 전략과 대안을 설명하거나 행동주의 실천을 회고하는 비평 또는 대담, 인터뷰, 워크숍, 퍼포먼스를 진행했다. ⟨대안: 여성, 디자인, 행동⟩, RMIT 디자인허브 갤러리, 멜버른, 2018. 큐레이터: 케이트 로즈, 나오미 스테드, 플러 왓슨. 전시 디자인: 시블링 아키텍처. 그래픽 디자인: 스튜디오 라운드. 사진: 토비아스 티츠.

행동주의자

〈대안〉의 각 에피소드는 영상으로 촬영되고 인터넷에 생중계되었다. 이는 전시가 수행적이고 참여적인 프로그램이자 온라인 방송임을 잘 보여주었다. 피아 에드니브라운의 '제인의 접근법: 의성어-공연-날짜.' 설치 전경. 사진: 토비아스 티츠.

짧은 '러시' 영상은 다음날 전시장에 설치하기 위해서 〈대안〉의 각 에피소드의 결말 부분을 합쳐서 편집된다. 이 영상은 이벤트가 추가될 때마다 내용이 증가하므로 확장하는 아카이브가 된다. 사진: 토비아스 티츠.

는 상호작용 퍼포먼스에 이르기까지 다양했다.[40] 에피소드에 따라 프로젝트 공간은 실천가들practitioners이 관객과 교류하면서 전통적인 디자인 실천의 틀을 깨는 한편 변화를 추동할 디자인의 잠재력을 확장할 아이디어와 전략을 탐구하는 역동적인 공간으로 바뀌곤 했다.

디스크자키DJ이자 건축 연구자인 시모나 캐스트리컴Simona Castricum의 에피소드인 '안전이 고착된다면?What if Safety Becomes Permanent?'이 그중 하나인데 개방적인 도시 공간의 디자인이 성 다양성을 지닌 사람들gender-diverse people에게 적대적인 환경을 조성하는 것에 대해 의문을 제기하는 내용이었다. 캐스트리컴은 라이브로 퍼포먼스, 음악, 논쟁을 진행하면서 건축이 전문적인 실행과 건축물을 통해서 사회적 배제marginalization를 고착시키는 방식을 비판했다.

피아 에드니브라운의 에피소드 '제인 접근법The Jane Approach'은 건축, 조경, 문화 이론, 애니메이션 분야의 디자이너 관객들을 함께 초대해서 건물, 장소, 사물과 더 밀접하게 참여하는 방법으로 인간중심주의anthropocentrism과 의인화personification의 파괴적인 경향을 완화하는 '새로운' 디자인 정신desigsn ethos을 발전시키도록 요청했다. 한편 디자이너이자 선구적인 교육 활동가인 매리 피더스톤의 에피소드 '원더풀 스쿨Wonder-Ful Schools'은 공동 연구collective inquiry의 교육적 접근이 주는 효과를 다루었다. 지역 초등학교 학생들이 그들의 경험을 기록하는 감독과 함께 매리의 스튜디오 주변 자연 환경에서 스튜디오 기반의 학습 경험을 했다. 곧 디자인허브로 돌아온 학생들은 공개 워크숍에 참여해서 토론하고 사람들과 자신들의 경험을 나누었다. 이런 방식으로 에피소드는 사람들이 얼마나 배우는 것을 좋아하는지 확실하게 입증했다.

비평적으로 보자면 〈대안〉은 옹호와 행동주의에 초점을 둔 여성 디자이너 운동을 위한 것으로 정체성을 띠고 또 그에 맞게 구성되어 그 운동을 위한 플랫폼을 만들어냈다. 그와 동시에 새로운 관계와 아이디어와 쟁점을 발견할 기회를 제공했고 그 발견된 것들이 드러난 바로 그때 그것을 함께 숙고하게 했다. 이 숙고의 순간들은 실시간 녹화로 기

〈대안〉의 세 번째 에피소드에서 시모나 캐스트리컴이 〈안전이 고착된다면?〉을 공연하고 있다. '러시' 영상은 각 에피소드의 결말 부분을 합쳐서 편집하고 각 이벤트를 기록한 확장하는 아카이브로 전시된다. 사진: 토비아스 티츠.

행동주의자

록되었고 '러시'로 제작되거나 열네 개의 에피소드에 각각 편집되었다. 그리고 공동 방송으로 재현되고 실행자들을 위한 현재 진행 자료로 제공되도록 매일 누적되면서 상영되었다. 큐레토리얼 행동주의의 활동으로서 이 프로젝트의 (생생한 탐구와 담론을 통한) 개방형 구조와 다공성, 그리고 (온라인 방송을 통한) 포괄적인 확산은 이전에 생각했던 건축 및 디자인의 내외부에서 여성들이 일하는 새로운 방식을 드러냈다.

뉴 큐레이터: 부상하는 큐레토리얼 행동주의

이런 다양한 사례연구를 통해서 '행위자로서 큐레이터' 개념이 관리자나 전문가라는 큐레이터의 전통적인 역할을 거부하고 그보다는 침투적, 탐구적, 실험적 큐레토리얼을 지향한다는 점을 확인할 수 있다. 따라서 그 개념을 전시 공간에 '적용하고' 활발한 교류와 토론이 이루어지도록 개방하게 된다. 이러한 변화가 의도하는 것은 단순히 스펙터클을 만들거나 참여를 유도하는 것이 아니라 박물관학의 전통에 따른 권위 기관과 역사가로서 행동하지 않으려는 것이다. 이런 맥락에서 큐레이터는 외부 세계, 즉 전시가 대응하는 문화적, 사회적 맥락과 관계를 잘 '맞춰' 나간다.

　동시대 건축과 디자인 큐레이팅의 특화된 실천과 관련하여 '행위성'과 '행동주의'라는 용어를 사용하는 것은 현재 시각예술 담론에서 그 용어에 강력히 부여된 본질을 인식하는 것이 중요하기 때문이다. '행동주의'가 특히 그렇다. 마우라 라일리Maura Reilly는 자신의 저서 『큐레토리얼 행동주의: 큐레이팅의 윤리를 향하여Curatorial Activism: Towards an Ethics of Curating』[41]에서 '행동주의'를 "특정한 작가층이 미술계의 주류 서사에서 더 이상 배제되거나 고립되지 않게 하는 것을 최우선 목표로 삼아 미술 전시를 조직하는 실천이라고 설정"하고 있다. 이어서 "따라서 여성, 유색인 작가, 비유럽미국인non-Euro-Americans, 퀴어 예술가가 창작한 작품에 집중하다시피 했다."라고 밝혔

다.[42] 라일리의 책의 논지는 결국 "미술사, 기관, 시장, 언론 등의 미술 체계가 여타 예술가들을 배제하고 백인 남성의 창작에 특권을 부여하는 주도권을 쥐고 있다는 가설을 전제"하고 있다.[43]

〈대안: 여성, 디자인, 행동〉 같은 사례는 건축 및 디자인 분야의 성평등과 성 다양성 측면, 그러니까 문화 기관과 미디어와 실무 과정 자체에서 평등하게 표현되는 문제에 있어서 라일리의 관점을 공유하고 있다. 그렇지만 이 장에서 의도하는 것은 '행위자' '옹호advocacy' '행동주의'라는 용어에 대한 긴장감과 용례를 수용하고 활용함으로써 현재의 예술 체계와 시각예술 담론의 현황에 도전하는 한편 그와 동시에 다양한 분야에 이 용어를 적극적으로 재배치하려는 것이다.

제레미 틸Jeremy Till이 타티아나 슈나이너, 니샷 아완과 함께 쓴 영향력 있는 저서『공간 행위성: 건축을 하는 다른 방법들Spatial Agency: Other Ways of Doing Architecture』에서 저자들은 건축가의 역할을 대안적으로 이해하게 하고 '행위성'의 개념을 "건축적 산물에 초점을 맞추는 것에서 벗어나 사회적, 경제적, 정치적 맥락에 걸맞는 실천과 작업으로 전환"하는 것을 암시하고 있다.[44] 따라서 이 장에서는 '행위자'라는 용어를 건축과 디자인 큐레이팅의 전문적인 실천이라는 특정한 맥락에 위치시킨다. 이러한 실천은 사회적으로 '맞춰'나가는 것이며 틸과 슈나이더가 말한 "사회 정치적 권력과 직결된 건축의 공간 행위성"이라는 개념과도 공명하는 부분이다.[45]

따라서 동시대 큐레이터는 역사적 연속성의 틀에 갇혀서 정형적, 미학적 결과물이나 전문성을 부각하기보다는 관객이 디자인 아이디어와 마주치는 새로운 방식을 실험한다. 행동주의적 의도는 명확하다. 디자인 아이디어가 만들어지는 과정을 '시각화'함으로써 디자인 과정에 대한 공동체의 경험을 높이고 적극적인 참여를 유도하며 우리 미래에 대한 과제를 해결할 디자인 아이디어가 널리 활용되기 위해 관객과 활발한 교류가 이루어지도록 하는 것이다.

행동주의자

1 세드릭 프라이스는 건축이 인간의 삶을 더 낮게 하고 인간의 잠재력을 확장하고 사회 변화를 북돋는 방식이라고 재정의하는 진보적 건축 관념을 제안했다. 다음 책을 참고하라. Stanley Mathews, From *Agit-Prop to Free Space: The Architecture of Cedric Price* (London: Black Dog Publishing, 2007).

2 Melanie Dodd, ed., *Spatial Practices: Modes of Action and Engagement with the City*, Routledge, 2020, 5.

3 미국 여객기 납치로 일어난 9.11. 테러를 말한다. (옮긴이 주)

4 영국은 2020년 1월 31일 23시부로 유럽 연합에서 정식으로 탈퇴했다. (옮긴이 주)

5 Mary Anne Staniszewski, 'Afterword: Some Notes on Curation, Translation, Institutionalisation, Politicalisation, and Transformation' in Beti Žerovc, *When Attitudes Become the Norm: The Contemporary Curator and Institutional Art* (Berlin: Archive Books, 2015), 248. 다음 글도 참고하라. 'Curatoria Euphoria, Data Dystopia', *Histoire(s) d'exposition(s)* [*Exhibition Histories*] (Paris: Editions Hermann, 2015).

6 Barry Bergdoll, 'At Home in the Museum: The Challenges and Potentials of Architecture in the Gallery' (Melbourne: University of Melbourne, 11 September, 2014), 공개 강연.

7 캐서린 바우어는 〈America Can't Have Housing〉(1934)의 전시 도록에도 참여했고 〈Architecture in Government Housing〉(1936)의 전시 도록의 서문을 썼다.

8 이 전시는 뉴욕 현대미술관의 건축디자인부 큐레이터 줄리엣 킨친, 어시스턴트 큐레이터 에이든 오코너가 담당했다. 필립존슨건축디자인갤러리에서 2009년 5월 6일부터 11월 30일까지 열렸다. 다음을 보라. 'MoMA Revisits What 'Good Design' Was Over 50 Years Later', The Museum of Modern Art, 29 April, 2009, 2018년 11월 28일 접속, https://www.moma.org/documents/moma_pressrelease_387178.pdf.

9 4장 「디지털 혼종(사변자로서 큐레이터)」 237–260쪽의 사례연구를 참고하라.

10 파올라 안토넬리는 뉴욕 현대미술관의 선임 디자인 큐레이터이자 연구개발 책임자이며 20년간 〈동시대 디자인에 나타난 변종들〉(1995), 〈디자인과 탄력적 마음〉(2008), 〈이것이 현대 패션인가?〉(2017-2018) 등 다수의 전시를 기획했다.

11 〈디자인과 폭력〉 웹사이트는 뉴욕 현대미술관과 더블린과학관의 협약(2016-2017)에 따라 실제 전시로 발전했다. 이 전시는 파올라 안토넬리와 제이머 헌트의 원안에 기초하여 랄프 볼랜드, 린 스카프, 이안 브룬스윅이 개발했다.

12 크리스토퍼 터너, 코리나 가드너, 로리 하이드는 현재도 빅토리아&앨버트박물관의 동시대 디자인 건축 부서의 선임 큐레이터를 맡고 있으며 키에란 롱은 스웨덴국립건축디자인센터의 관장으로 자리를 옮겼다.

13 'About Rapid Response Collecting', V&A Museum, 2018년 11월 18일 접속, https://www.vam.ac.uk/collections/rapid-response-collecting#intro

14 'Disobedient Objects: About the Exhibition', V&A Museum, 2018년 11월 18일 접속, http://www.vam.ac.uk/content/exhibitions/disobedient-objects/disobedient-objects-about-the-exhibition/

15 'All of This Belongs to You: About the Exhibition', V&A Museum, 2018년 11월 19일 접속, http://www.vam.ac.uk/content/exhibitions/all-of-thisbelongs-to-you/all-of-this-belongs-to-you/

16 'Together! The New Architecture of the Collective', Vitra Design Museum, 2018년 11월 26일 접속, https://www.design-museum.de/en/exhibitions/detailpages/together-the-newarchitecture-of-the-collective.html

17 〈가정 경제〉는 2016년 베니스건축비엔날레를 위해 브리티시 카운슬이 의뢰하고 잭 셀프, 슈미 보즈, 핀 윌리엄스가 기획했다.

18 〈시민의 차원〉은 2018년 베니스건축비엔날레를 위해 시카고대학교 예술학부가 의뢰해 니알 앳킨슨, 앤 루이, 미미 자이거가 기획했다.

19 As described At Real Estate Architecture Laboratory, 2018년 11월 28일 접속, http://real.foundation/

20 'About', *Real Review*, 2018년 11월 28일 접속, https://real-review.org/

21 다윗의 탑Tore de David은 베네수엘라의 수도 카라카스에 있는 45층 건물인 콘피난사 금융센터Centro Financiero Confinanzas의 별칭이다. 1994년 베네수엘라에 금융 위기가 닥치자 건설이 중단된 채 방치되었고 사람들이 모여들어 살면서 이른바 '수직형 빈민가'가 형성되었다. 공동체를 이룬 이들은 자율적으로 관리하면서 협동조합의 자격도 얻었지만 현재는 모두 퇴거된 상태다. (옮긴이 주)

22 Nico Saieh, 'Venice Biennale 2012: Torre David, Gran Horizonte/Urban-Think Tank+Justin McGuirk+Iwan Baan', *Arch Daily*, 23 October, 2012, 2018년 11월 28일 접속, https://www.archdaily.com/269481/venice-biennale-2012-torre-david-gran-horizonteurban-think-tank-justin-mcguirk-iwan-baan

23 〈아니라고 말할 수 있기를〉은 디자인박물관과 '그래픽디자인&'의 루시엔 로버츠, 데이비드 쇼, 리베카 라이트가 공동 기획했다.

24 〈두려움과 사랑: 복잡한 세계에 대한 대응〉(2016-2017)은 저스틴 맥귀르크가 디자인박물관을 위해 기획했다.

25 이 책의 378-386쪽에 있는 파올라 안토넬리와 필자의 인터뷰를 참조하라.

26 *Occupied*, RMIT Design Hub, curated by Grace Mortlock, David Neustein and Fleur Watson, 28 July-23 September, 2016. 이 전시는 2015년 시카고건축비엔날레를 위해 그레이스 모트록과 데이비드 뉴스타인이 공동 기획한 〈Offset House〉에 기반을 두었다.

27 〈점령했다〉는 그레이스 모트록, 데이비드 뉴스타인, 필자가 공동 기획했다. Exhibition design: Otherothers. Graphic design: Sean Hogan, Trampoline.

28 Grace Mortlock, David Neustein and Fleur Watson, 'The Future Is Occupied', curatorial essay, RMIT Design Hub room guide, 28 July-23 September, 2016.

29 United Nations Environment Programme's Sustainable Building and Climate Initiative, *Buildings and Climate Change: Summary for Decision Makers* (Paris, 2009), 6.

30 Perth. 서부 오스트레일리아의 주도州都. (옮긴이 주)

31 Brisbane. 오스트레일리아 퀸즐랜드의 주도. (옮긴이 주)

32 Mortlock, Neustein and Watson, 'The Future Is Occupied'.

33 Mortlock, Neustein and Watson, 'The Future Is Occupied'.

34 Niki Kalms, 'Occupied: How can architecture do more with less?', *ArchitectureAU*, 25 January, 2017, 2018년 11월 29일 접속, https://architectureau.com/articles/occupied-exhibition-review/

35 Curatorium: Kate Rhodes and Fleur Watson (RMIT University), Naomi Stead (Monash University). Exhibition design: Sibling Architecture. Graphic design: Round.

36 Patrick Hunn, 'Architecture, advocacy and activism: An exhibition "broadcasting" from RMIT Design Hub', *ArchitectureAU*, 1 August, 2018, 2019년 11월 24일 접속, https://architectureau.com/articles/architecture-advocacy-and-activism-abroadcasting-exhibition-from-rmit-design-hub/

37 rushes. 촬영한 것 중에서 편집 과정에 사용되는 작업용 필름 푸티지. (옮긴이 주)

38 〈대안〉의 방송 무대 설치는 시블링 아키텍처가 그래픽 디자인 스튜디오 '라운드'와 함께 디자인했다.

39 Kate Rhodes, Naomi Stead and Fleur Watson, 'WORKAROUND: Design, Women, Action', curatorial essay, RMIT Design Hub room guide, 25 July-11 August, 2018.

행동주의자

40 *WORKAROUND* episode hosts: Simona
 Castricum; Esther Charlesworth; Pippa
 Dickson; Pia Ednie-Brown; Harriet Ed-
 quist; Mary Featherston; Guest, Riggs
 (Kate Riggs+Stephanie Guest); Amy Lear-
 month; Helen Norrie; OoPLA (Tania
 Davidge+Christine Phillips); Parlour; Sam
 Spurr; SueAnne Ware and XYX Lab,
 Monash University (led by Director Dr
 Nicole Kalms and the combined strengths of
 core members Dr Gene Bawden, Dr Pamela
 Salen, Allison Edwards, Hannah Korsmeyer
 and Zoe Condliffe).

41 Maura Reilly, *Curatorial Activism: To-
 wards an Ethics of Curating* (London:
 Thames & Hudson, 2018).

42 Maura Reilly, 'What Is Curatorial Activ-
 ism?' *ARTnews*, 7 November, 2017, 2018
 년 10월 15일 접속, http://www.artnews.
 com/2017/11/07/what-iscuratorial-activ-
 ism/

43 Reilly, 'What Is Curatorial Activism?'

44 Nishat Awan, Tatjana Schneider and Jer-
 emy Till, *Spatial Agency: Other Ways of
 Doing Architecture*, Routledge, 2011. 다
 음 책도 참고하라. Jeremy Till, *Architecture
 Depends* (Cambridge, Massachusetts, The
 MIT Press, 2009).

45 Isabelle Doucet and Kenny Cupers, eds.,
 'Agency in Architecture: Rethinking Criti-
 cality in Theory and Practice', *Footprint* 4
 (2009), 4.

문화 행위성으로서 디자인

조이 라이언 (시카고)과

베아트리체 레안차 (리스본)의

대화

조이 라이언은 큐레이터이자 저술가이며 시카고예술대학의 건축디자인 큐레이터이자 존 H. 브라이언 학과장John H. Bryan Chair이다. 조이의 프로젝트는 건축 및 디자인이 사회에 주는 충격을 탐구하는 데 중점을 둔다. 그는 〈다른 미래를 위한 디자인〉(2021년 예술대학에서 개막)의 공동 큐레이터, 〈구름, 벽, 의자: 세기 중반의 멕시코 모더니스트〉(2019)의 큐레이터를 맡았다. 2017년에는 단행본『본 그대로: 건축과 디자인 역사를 만든 전시들As Seen: Exhibitions that Made Architecture and Design History』의 편집을 맡았다. 베아트리체 레안차는 리스본 미술건축기술박물관Museum of Art, Architecture and Technology, MAAT의 총괄 책임자다. 17년간 꾸준히 진행되어 온 베이징 디자인 위크의 예술감독을 2013년부터 2016년까지 역임했고 현재도 진행 중인 '중국 도시 횡단Across Chinese Cities' 리서치 프로그램의 수석 큐레이터다. 비사이드 디자인B/Side Design의 공동 설립자이기도 한데 이 조직은 디자인과 창의적 연구를 위한 중국의 첫 번째 독립 기관인 국제학교The Global School의 설립을 주도했다. 조에와 베아트리체는 문화 행위능력cultural agency을 설계하는 것, 그리고 공공 기관이든 사적 기관이든 또는 교육기관이든 21세기 문화 기관cultural institution이 담론을 활성화하고 관객들이 토론에 참여하고 입장을 공유하며 지식을 갖춰 나감으로써 자신의 선택을 스스로 주도하도록 기여하는 일의 중요성을 논의한다.

조이 라이언

〈구름, 벽, 의자: 세기 중반의 멕시코 모더니스트〉[1]가 많은 관심과
논의를 촉발했다고 생각하는 한 가지 이유는 한 명의 천재가 생각해
내는 방식을 벗어나 여섯 명의 작가와 디자이너(클라라 포르세트,
롤라 알바레스 브라보, 아니 알베르스, 루스 아사와, 신시아 사전트,
실라 힉스)가 함께 지식과 관계망을 동원했다는 점입니다. 우리가 바란
것은 있는 그대로 기록하고 현대미술의 현장으로서 멕시코를 더 잘
알리는 것이었으며 1940년대와 1970년대 사이의 멕시코 미술 풍경에
기여하고 또 수혜받은 여섯 명을 조명하는 것이었어요. 사실 다문화
교류의 복잡성에 관한 이야기이고 그 과정에서 누가 이득을 얻고 누가
권력을 쥐었는가 하는 격차gaps 문제를 인식하고 의문을 제기할 수
있도록 관객들을 초대한 전시였어요. 또한 이주에 관한 전시이기도
했죠. 초국가적인 이주transnational migration가 삶의 현실이자
한편으론 창의성을 자극한다는 점을 상기시켰고요. 이 전시는 이주의
향방을 사소하게 여기는 풍토에 도전하는 의도가 있어요. 현재 미국의
정치적 담론은 멕시코를 기대할 만한 이주지라고 잘 여기지 않지요.
이 전시에서 분명히 알 수 있듯이 전 세계의 야심 찬 현대 예술가와
디자이너 집단이 모여들 수 있었던 것은 멕시코의 예술적 실천에 대한
개방성 덕분이랍니다. 이 점은 세기 중반에도 그러했고 오늘날에도
공감할 만한 중요한 지점이죠.

베아트리체 레안차

여러 분야와 역사를 보여주는 기관에서 일하는 큐레이터 입장에서
기관이라는 주어진 맥락의 대화 방식을 재고할 필요가 있다고 보시나요?
다루고자 하는 부분이 대화와 의미를 구축하는 방식을 재고해서 현재의
서사를 재구축하는 것인가요, 아니면 아예 그 서사를 폐기하고 다음에
다시 언급할 시점에 다룰 수 있도록 다른 대화로 건너뛰는 방식에 관한
것인가요?

조이

우리가 하고 있는 일에 대한 책임을 질 필요가 있다고 생각해요.
예술대학에서 전시 업무를 할 때 나는 여러 세기에 걸친 예술 활동,

큐레토리얼 대화 329

그리고 수많은 활동 분야와 장소로부터 작품을 수집하는 미술관 내에서
우리가 일하는 맥락을 인식해 왔어요. 전시, 소장품, 프로그램은 모두
우리 기관을 조명하는 요소들이고, 그동안 간과되었던 서사와 장소와
인물이 앞으로 더 연구할 가치가 있음을 설득하는 방법이라고 생각해요.
기존 서사를 폐기하거나 다시 쓰는 것이 아니라 기존 목록에 추가하면서
대안적인 시각을 허용한다는 거예요. 어떻게 미술관이 형성되었고
어떤 소장품을 수집했고 또 어떤 유형은 수집하지 않았는지 하는 데
솔직해지면서 말이죠. 백과사전식의 미술관 개념은 유명무실합니다.
모든 것을 아우르기란 불가능하니까요. 그럼에도 용어가 쓸모 있다면
다양한 실천의 지식을 수집하고 끊임없이 다시 사고하고 추가한다는
점이에요. 우린 차츰차츰 대화의 폭을 넓히려고 노력하면서 미술관
전시에 다른 프로그램과 작품의 유형을 다양한 방식으로 끌어들이고
있어요. 미술관의 상설전뿐 아니라 기획전의 경우도 마찬가지고요.
예컨대 자신만의 방식으로 프로젝트를 실현하려 한 여성 작가의
작품을 더 많이 찾고 수집하고 전시하는 데 힘을 기울이고, 그뿐 아니라
모더니즘의 엄격한 정통성에 대안적인 서사를 제공하는 건축가와
디자이너를 더 많이 보여주려고 노력 중입니다.

베아트리체
질문할 권리가 있고 그 답을 모를 수도 있다는 점이 중요해요. 지금
미술건축기술박물관에서 스스로 질문해야 할 것들이 있기 때문에
지금 내겐 이 점이 중요합니다. 중국에서는 완전히 다른 맥락에서
일했어요. 예를 들면 베이징시와 국가 부처 세 곳에서 정부 보조금을
지원받는 베이징 디자인 위크의 총감독을 맡았을 때 이해관계자들이
'글로벌' 시스템을 따라잡고 싶어 한다는 것이 분명했어요. 그래서
어떻게 하면 수백만 명이 접하는 이 대규모 행사를 잘 운용하고
그들과 관련 있는relevant 행사를 만들 수 있을지 자문해 보곤 했어요.
관련성relevance이란 모두가 동일한 체계의 규율에 맞는 언어로 말하는
능력으로 정의되는 것인가? 아니면 새로운 공통의 장에서 능동적인
대화가 이루어지게 하는 것인가? 우린 관련성을 어떻게 정의하고 있는가?
당면한 현지 상황에 진실하고 투명하며 정직함을 유지하는 동시에
도전할 수 있는 그런 균형감 있는 활용 방법은 무엇일까? 그렇다면
서사는 어떻게 구축할 것이냐가 문제인데 신문의 1면을 장식할 만한
주제의 스토리텔링이어야 하는가? 아니면 대화에 집중할 수 있도록

하는 것이 문화 기관의 역할인가? 시카고비엔날레, 오슬로트리엔날레, 그리고 새로이 개최될 샤르자트리엔날레 같은 건축 전시회는 모두 사회정의, 탈성장, 세대 변화, 기후 위기 등 매우 적절하고 시급한 문제를 제기하지만 정례 행사의 한바탕 축제 분위기festivalism가 사라진 다음에는 어떻게 대화를 지속할 수 있을까? 우리는 담론이 실행 가능하도록 하고 관객들이 토론에 참여하고 입장을 공유하며 지식을 갖춰나감으로써 자신의 선택을 주도할 수 있게 해야 해요. 궁극적인 질문은 기관의 의미와 역할과 책임을 어떻게 업데이트할 것인가 하는 것입니다. 지배적인 패러다임을 깨는 용기와 자기 성찰을 위한 진지한 실천이 있어야 한다고 생각해요.

조이, 당신은 이스탄불디자인비엔날레(2014)에서 전시를 기획하셨는데, 현재 미술관의 일상적인 업무에도 유용한 실천이었나요?

조이

엄청난 영광이자 특권이었으며 내 경력 가운데 최고의 경험이었다고 할 만해요. 비엔날레는 놀라운 생명체 같아요. 그물망을 넓게 던져서 새로운 작업을 의뢰하고 특정한 시간과 장소를 설정하고 전 세계의 팀을 한데 모아 아이디어를 공유할 수 있게 해주잖아요. 데니즈 오바가 이끄는 이스탄불비엔날레의 환상적인 팀을 비롯해 몬트리올 출신의 어소시에이트 큐레이터associate curator인 메러디스 캐러더스, 그 외에도 함께 작업한 다양한 기여자와 협력자를 빼놓을 수 없죠.

하지만 이스탄불에서 일하면서 깨달은 것은 어떤 상황에서 일하든 규칙을 시험해 보고, 필요하다면 규칙을 바꿔서 적극적으로 대화에 참여할 수 있는 프로젝트를 만드는 것이 중요하다는 점이었어요. 포드재단의 디렉터인 대런 워커는 최근 "박물관과 기관은 사회를 비추는 거울이 되어야 한다."라고 말했죠. 우리 모두가 예술의 역사를 통해 우리 삶의 경험을 성찰하고 또 도전할 수 있는 공간과 프로그램을 만드는 일이 예술대학에서 내가 감당할 역할이라고 생각해요. 예컨대 시카고처럼 공립학교의 예술교육이 부족한 도시에서 젊은 세대가 예술을 처음 접하는 곳은 예술대학이에요. 대학의 구성원으로서 우리의 책임은 결코 한 가지가 아니며 시간이 지남에 따라 변하기 때문에 반응적이고 개방적이어야 해요.

큐레토리얼 대화

베아트리체, 당신은 다양한 큐레토리얼 플랫폼을 넘나들면서 일했고
지금은 미술건축기술박물관의 디렉터라는 새로운 역할을 맡고 있지요.
큐레토리얼 실천이 어떻게 변화하고 있다고 생각하나요?

베아트리체

독립 큐레이터든 기관 내에서 일하는 큐레이터든 큐레이터의
능력skillset은 달라지고 있어요. 내 삶은 후자보다 전자인 경우가 훨씬
많았고 내가 책임지고 관리할 건물이나 자산이 있던 적이 없어요.
그런데 그렇게 살아온 탓에 역사적으로 연속 행사perennial events가
수행해 온 역할, 즉 예술가들이 늘 하던 작업에서 벗어나 새로운 전시
기회가 아니면 발표하기 어려운 서사를 표현함으로써 자신의 위치를
구축할 수 있도록 숨통을 터주는 역할을 이제는 박물관이 맡아야 한다고
생각하게 되었어요. 다른 창의적인 분야의 '디지털 노마드'와 마찬가지로
큐레이터는 연결하는 직공weaver of connections이라고 할 수 있어요.
문화 콘텐츠의 생산방식과 소비 습관이 규모나 전달, 속도 면에서
변화했다면 박물관과 문화 기관도 이에 대응할 준비가 필요하다고
생각해요. 박물관과 문화 기관은 현재의 제도적 질서를 넘어 공공 영역,
기업, 학교의 경계를 넘나들며, 흩어져 살아가고 있는 지성 집단이
모이도록 민첩하고 능동적으로 바뀌어야 합니다.

조이

베이징 디자인 위크의 예술감독이 되었을 때 어떠셨나요? 프로그램을
맡은 큐레이터로서 탐구하고 싶었던 질문이나 사항이나 논점은
무엇이었나요?

베아트리체

베이징 디자인 위크를 맡으면서 안락한 '담론' 공간을 벗어나야 했기
때문에 어떤 면에서는 인생의 변화를 맞게 된 순간이었어요. "내 일에
어떻게 관련지을 수 있을까?"라고 자문해 보기도 했죠. 내 활동의
유통기한이 적어도 전시 기간보다 몇 달 정도는 더 길게 유효하고 뒤를
잇는 사람들이 이를 발전시킬 수 있을 만큼 영향력 있기를 바랐어요.
그래서 다실라 파일럿Dashilar Pilot 프로그램이라는 아이디어를 떠올리게
되었어요. 다실라 파일럿 프로그램은 일종의 장기간 반복적으로
실행되는 협업 프로젝트로, 아직 사람들이 거주하는 도심의 낙후된 역사

지구와 회복력 있는 선거구constituencies의 미래를 위해 다양한 지역
이해관계자들과 함께 디자인과 건축을 활용합니다. 부분적으로는 지역의
존속에 필요한 방안을 공동 디자인하는 방식으로 개입하기도 하고요.
이 과정은 선한 직관력과 같이 가능성을 시도하는 것이기 때문에 일하는
사람이 부담하는 책임감은 완전히 달라져요. 현재 상태의 공동체 생활
생태계가 바뀌는 것은 또 다른 문제입니다.

　　이제는 문화 기관들이 자체 공간을 관리하는 것을 넘어 좀 더
적극적이고 실행 가능한 역할을 수행할 때라고 확신해요. 큐레이팅의
역사에서 기관 내 공간들은 단절되기도 하고 개방되었다가 다시
제도화되긴 했지만 늘 대안적인 판단이 힘을 발휘하는 '안전한 공간'으로
여겨졌기 때문입니다.

　　조이

큐레토리얼 실천은 한 가지가 아니라 서로 다른 여러 유형의 실천과
접근 방법이 있을 수 있어요. 그럼에도 아주 좁게만 보는 경향이 있는
것 같아요. 우리의 역할은 예술, 건축, 디자인의 '아이디어'를 연구하는
것이라고 생각해요. 내겐 이것이 정말 중요해요. 나는 세상을 이해하는
틀을 짜고 재구성하는 데 도움을 줄 수 있는 이데올로기 도구라는
측면에서 이런 예술 분야들에 관심을 두고 있죠. 기관에서 일한다는
것도 흥미롭고요.

　　오늘날 박물관의 역할과 책임에 대해 많은 논의가 있고 입장
차이도 있죠. 국제박물관협의회International Council of Museums,
ICOM의 발전 상황을 관심 있게 지켜보고 있어요. 협회는 2019년
9월 제25차 총회에서 박물관을 "과거와 미래에 대한 비판적 대화를
위한 민주적이고 포용적이며 다원적인 공간"으로 정의하고 "인간의
존엄성과 사회정의, 세계 평등과 지구적 안녕"에 기여하는 것을
목표로 하는 대안적인 박물관 정의를 제시했어요. 많은 논란과
대립적인 논쟁이 뒤따랐지만 이후 이어진 대화는 빠르게 진화하는
사회와 정치 환경에서 박물관의 역할을 둘러싼 논쟁에 새로운 관심을
불러일으켰고 그런 다양한 아이디어들을 우리가 처한 맥락에 견주어
볼 것을 촉구했어요. 이러한 아이디어와 씨름하는 다른 기관들도 있죠.
예컨대 최근에 캐나다건축센터는 오늘날 박물관의 역할과 책임에

큐레토리얼 대화　　　　　　　　　　　　　　　　　**333**

대해 의문을 제기하는 흥미로운 책 『박물관만으로는 충분하지 않아The Museum Is Not Enough』를 출간했어요. 나는 아크라Accra에 있는 ANO 예술및지식연구소의 설립자이자 책임자인 나나 오포리아타 아임의 활동도 주시하고 있어요. 그는 오픈소스 자료인 문화 백과사전Cultural Encyclopaedia을 만들어 아프리카 대륙의 지식, 서사, 표현을 목록화하고 재정렬하려 합니다. 또한 가나에 새로운 박물관을 구상하기 위해 건축가 데이비드 애드제이 등과 함께 일하며 오늘날 아프리카에 박물관이 어떤 의미인지 고민하고 있고요.

베아트리체, 지식의 생산에 대한 입장과 기관이 지식의 저장소일 뿐 아니라 지식의 생산자라고 한 얘기가 무척 인상적이었어요. 나는 이것이 필수적이라고 생각하는데, 이에 대해 더 듣고 싶어요.

베아트리체
나는 오늘날 문화란 무엇이며 우리가 문화를 어떻게 '생산'하는지에 대해 대중과 열린 토론이 필요하다고 생각해요. 이건 기관이 관객과 상호작용하는 방식을 재고해야 하는 방법의 일환이라고 보고 있고요. 또한 '로컬' '글로벌' '규모' 같은 패러다임이 완전히 붕괴한다고 간주하고 우리의 서사를 어떻게 다시 그려야 할지도 고민해야 해요. 앤 파스테르나크와 바버라 보겔스타인은 브루클린박물관의 뉴스레터를 통해 "문화적 용기에 대한 요청a call for cultural courage"이라는 제목의 편지를 썼어요. 나는 이 편지가 정말 멋지고 감동적이었어요. 공교롭게도 두 사람의 글은 동일한 요지로 마무리하고 있어요. 우리가 새로운 질문을 지지하되 늘 답을 알고 있는 건 아니라고 말할 수 있는 용기가 있어야 한다는 것이죠. 또한 그들은 자신의 공동체와 주변 사람들 그리고 이야기할 가치가 있는 주변의 이야기와 함께 어울려 일할 책임에 대해서 말하고 있어요. 이것이 중심축을 이룬다는 데 나도 동의해요.

조이
이 편지에서 마음에 들었던 점은 그들이 자신에게 던지는 질문에 솔직하다는 점이었어요. 나는 우리가 새로운 역사를 써야 한다는 생각을 매우 경계합니다. 앤 파스테르나크와 바버라 보겔스타인이 쓴 것처럼 기존의 역사를 인정하고 의문을 제기하여 더 다양한 관점을 추가함으로써 변화를 일으키고 역사를 수정할 수 있다고 생각해요. 예를 들어 〈구름, 벽, 의자〉에서 가장 어려우면서도 중요하게 생각한

측면 중 하나는 사실을 바로잡고 세기 중반 멕시코에서 활동한 가장
저명한 현대 디자이너이자 디자인을 옹호한 독보적인 인물임에도
멕시코는 물론 국제적으로도 잘 알려지지 않은 클라라 포르세트Clara
Porset 같은 인물을 널리, 제대로 알리는 것이었어요.

베아트리체
물론이죠. 올해 초 밀라노에서 열린 박람회 기간에 뉴욕 현대미술관의
파올라 안토넬리, 스튜디오 포르마판타스마의 시모네 파레신과 안드레아
트리마르키, 일세 크로퍼드가 함께하여 '디자인과 공동 선'을 주제로
한 대담의 진행을 맡은 일이 생각납니다. 특히 박람회의 과잉생산이
분출되는 상황에서 볼 때 대단히 중요한 주제였죠. 강연이 있던 그날
나는 《파이낸셜 타임즈》에서 시민 행동을 동원하는 예술적 실천에
초점을 맞춘 「파괴의 기술The Art of Disruption」이라는 기사를 읽었어요.
'왜 우리는 항상 디자인이 자원으로서 활용적인 경우에 대해 말하면서도
결코 강제적인 경우는 말하지 않을까?'라는 생각이 곧장 들었어요.
풍부함resourcefulness이라는 목표를 영감을 주고 기운을 북돋우는
에너지elating energy로 바꿀 수 없을까요? 어떻게 생각하시나요?

조이
멋진 질문입니다. 나는 오늘날 기관들, 특히 박물관에서 예술과 문화의
역할과 관련해 가장 많이 논의되는 주제 중 하나가 바로 교육적 의무,
즉 사람들에게 무언가를 가르치는 사업을 하고 있다는 사실에 충격을
받곤 해요. 명민한 건축 평론가 제프 킵니스는 이런 글을 썼어요.
"무언가something가 당신에게 무언가를 가르치면 그 무언가는
당신을 생각한다." 나는 교훈적인 행사로서 전시에는 관심이 없어요.
전시는 사람들에게 뭘 가르치는 것이 아녜요. 그렇다고 학습과 발견을
촉진하는 프로젝트에 관심이 없는 건 아니지만 사람들이 스스로 쟁점에
질문하도록 장려하는 프로젝트를 만드는 데 가장 관심이 많아요.
글로벌스쿨The Global School, TGS의 디자인 교육과 비전에 관련해
활동하셨는데 그 점을 고려해서 의견을 듣고 싶어요.

베아트리체

우리는 중국에서 나타나는 제도 변화, 그리고 재정적 압박과 '교육'의 범위와 사명에 의미 있는 참여가 약해졌기 때문에 교육 모델과 기관들이 직면하고 있는 위기에 대응하기 위해서 글로벌스쿨을 설립했습니다. 교육과정은 종종 과제나 프로젝트를 완수하기 위한 부수적인 과정 또는 도구로 여겨지지만 우리는 이를 실제 프로젝트, 공동체, 맥락에 참여하여 공동 행동, 사회성, 상호 지적 성취를 이루는 창조적 행위의 본질이자 구현으로 이해해요. 이는 다른 곳에서 '계몽적 실용주의'라고 정의한 것의 변형으로 볼 수 있고, 모델이 아닌 적응적 방법론에 대한 탐색을 키우는 실용적 창의성의 한 형태라고 할 수 있어요. 나는 기관이 실제로 영향력과 혁신의 문화를 만들어내는 체계 의존성을 재구성하고 궁극적으로 이를 개선하기 위한 청사진을 개발하는 시험의 장 역할을 할 수 있다고 생각해요. 특히 지난 10년 동안 중국에서 건축과 디자인 분야의 젊은 실무자들이 더욱 지속 가능하고 사회적으로 관련성이 높은 시스템 개발에 대한 자신의 역할과 기여를 재고하는 모습을 보았어요. 이에 관해 많은 연구를 진행하고 글을 쓰기도 했고 이와 연계해서 2018년 베니스건축비엔날레에서는 현재 진행 중인 '중국 도시 횡단' 프로그램의 일환으로 〈공동체: 집단의 사물, 공간 및 의식The Community: The Objects, Spaces and Rituals of the Collective〉이라는 전시를 기획했어요. 이 전시는 건축이 공공, 민간, 시민의 상호 신뢰라는 새로운 전략적 관계를 가능케 하는 도구가 될 수 있음을 보여준 건축 프로젝트들의 공유지화common-ing 실천에 초점을 맞추었어요. 젊은 실천가들이 주류에 도전하면서도 그들의 디자인 지성이 진정으로 필요한 이해관계자들과 협력하는 모습은 정말 고무적입니다.

1 *In a Cloud, In a Wall, In a Chair: Six Modernists in Mexico at Midcentury*, Art Institute of Chicago, 6 September, 2019-12 January, 2020.

퍼포먼스로서
행사

(드라마-
투르그로서
큐레이터)

1920년대 초 독일 바이마르의 바우하우스에서는 퍼포먼스가 디자인 교육을 위한 진보적인 접근을 추구하는 비평적 요소로 등장했다. 독일의 화가이자 조각가, 안무가인 오스카 슐레머는 바우하우스의 한 과정을 맡으면서 인체와 공간, 경험의 관계를 탐색하는 비평적 방법론으로서 퍼포먼스에 초점을 두었다. 오스카 슐레머, 3인조 발레를 위한 의상, 메트로폴극장, 베를린, 1926. 사진: 에른스트 슈나이더. 이미지 출처: 바우하우스-아히프 베를린. ©Estate of T. Lux-Feininger.

1953년 한 전시의 개막식에 초대받은 사람들이 발광 녹색 종이로 포장된 사탕을 받았다. 포장지 겉면에는 '초대 손님+초대자=유령A Guest+Host=A Ghost'이라는 글귀가 인쇄되었다. 파리의 니나도세갤러리Galerie Nina Dausset에서 윌리엄 코플리William Copley 전시의 개막식에 맞춰 다다 운동의 대표적인 인물이 마르셀 뒤샹이 창작한 것인데 그 사탕은 전시장 입구에서 다 나뉘었고 흥미로운 퍼포먼스와 낱말에 관련된 연극이 무대에 올려졌다.[1] 프랜시스 M. 나우만이 저서『마르셀 뒤샹: 기계 복제 시대의 미술Marcel Duchamp: Art in the Era of Mechanized Reproduction』에 서술한 바로는 그 작품은 "낱말과 그 의미보다는 발음을 이용한 일종의 게임이다. 몇몇은 저승 세계의 아바타로 귀결된다는 뜻으로 이해했지만 말이다. ······"[2]

나우만이 썼듯이 뒤샹의 선구적인 작품은 팝, 아르테 포베라, 개념미술 같은 20세기 초 예술운동에 큰 영향을 미쳤고 전용, 복제, 퍼포먼스 형식의 개념적인 그의 작업들은 1950년대에 새롭게 나타난 퍼포먼스 아트 운동을 선취했다. 뒤샹은 작가와 관객이 다 예술 작품의 완성에 필요한 존재라고 주장했다.

> 모든 창작 활동은 작가만으로 이뤄지지 않는다. 관중spectator이 작품의 잠재성을 판독하고 번역함으로써 세상과 만나게 해준다. 그러므로 창작 활동에 관중의 기여가 보태져야 한다.[3]

뒤샹이 1950년대 말에 자신의 작품으로 그 예를 보여주었을 때 다른 작가들도 예술 경험을 진보적으로 재발명하고자 이 관계성을 실험했다. 작품을 완성하는 과정에 관객을 초대하고 때로는 직접 참여시키는 퍼포먼스, 이벤트, 지시, 해프닝을 시도한 것이다.[4] 그보다 30년쯤 전에 독일 바이마르에 신설된 바우하우스에서는

퍼포먼스, 극장, 관객, 몸, 공간의 개념이 진보적인 디자인 교육과 실천을 추구하는 데 중요한 요소로 떠오르고 있었다. 1919년 건축가 발터 그로피우스에 의해 설립된 바우하우스는 건축, 공예, 기술을 아우르는 디자인 교육의 학제적인 접근 방법에 따라 설립되었다.

건축 저술가이자 큐레이터인 찰스 샤파이에Charles Shafaieh가 하버드디자인대학원에 기고한 글에서 다음과 같이 언급했다.

> (그로피우스와) 그의 동료들은 전쟁의 엄청난 충격에 대한 임시처방의 일환으로 깨끗하고 이성적이며 형식적인 원칙들을 모든 디자인을 위한 기초로 옹호하며 …… '미래의 건물'을 물리적인 장소뿐 아니라 삶과 사회 모두를 완전히 재개념화하는 수준까지 구상했다.[5]

이 야심 차고 진보적인 의도는 '확장된' 실천 분야로 디자인 교육의 틀을 세웠다. 샤파이에도 언급했듯이, 적어도 초기에 바우하우스의 학제적 접근에는 "비평적 간극이 있었다. 즉 인간의 몸 그 자체, 그리고 그것이 야기하는 공간의 현상학적 경험에 주목하는 것이 부족했던 것이다."[6]

이 간극은 1921년에 채워졌는데 바로 독일의 화가이지 조각가, 안무가인 오스카 슐레머가 조각, 직조, 도자 분야로 운영되던 바우하우스 교육과정에 무대 공방을 도입한 때였다. 슐레머가 맡은 프로그램은 공간과 인체의 관계를 탐색하는 비평적 방법론으로서 퍼포먼스에 초점을 두었다. 샤파이에가 썼듯이 〈스틱 댄스Stick Dance〉와 〈후프 댄스Hoop Dance〉 같은 추상적인 활동에서 슐레머의 학생들은 넉넉한 크기의 무대 의상을 걸쳤고 무대와 관객이 서로 마주보는 자리에서 공연자들performers이 움직이는 동안 공연자와 관객 모두가 공간과 몸을 제대로 알아가게 되었다."[7]

그로피우스는 그 프로그램이 학교에 중요하고 힘이 된다는 것을 재빨리 알아차렸고 슐레머가 "댄서와 공연자들을 움직이는 건축으

로 변화시킨다(변화시켰다)."라고 언급하기도 했다.[7] 퍼포먼스는 바우하우스 생활의 중요한 부분으로 받아들여졌고 무대복 파티costume parties는 자유 실험을 위한 활기찬 행사로 자리 잡았다. 이 비공식적인 모임에는 '수염, 코, 심장' 또는 '금속성' 페스티벌 등의 주제가 있었고 학생들이 자유롭게 참여하면서 기발한 공연으로 생각을 나누고 실험할 수 있었다. 그 이후로 20세기와 현재까지도 이 비공식 수행적 파티는 다양한 동시대 분파offshoots에 영감을 주었다. 최근의 예로는 뉴욕의 스토어프런트 포 아트 & 아키텍처Storefront for Art and Architecture[8]에서 열린 〈비평적 할로윈〉 시리즈가 포함되는데 이 연례행사는 "일부는 파티, 일부는 지적 논쟁, 일부는 의상 공모"라고 설명된다.

앞서 논의했듯이 '수행적' '프로세스' '참여적'이라는 용어는 동시대 시각예술 담론의 특별한 긴장과 맥락에 놓여 있지만 여기서는 관객과 활발히 교류하도록 건축 및 디자인 아이디어를 매개하고 번역하는 명시적인 맥락에서 이 용어들을 능동적으로 시험하고 재조명하려는 의도로 활용된다는 점이 중요하다. 이 맥락에서 큐레토리얼 역할은 관리자custodian 또는 전문가로서 교훈적인 큐레이터 모델이 아니다. 큐레토리얼 드라마투르기dramaturgy[9]의 개념에 맞추기보다는 관객과 만날 공유 공간을 창출하려는 의도며 그럼으로써 큐레이터가 대응하는 사회에 대한 디자인 아이디어의 가치를 드러내는 것이다. 이 맥락에서 큐레이터는 외부 세상과 관계성에 '동조'시키고 더 넓은 문화적, 사회 정치적 영역의 내용으로 틀을 잡는다.

이처럼 이 장의 사례연구는 건축 및 디자인의 동시대 큐레토리얼 실천에서 나타난 새로운 변화를 탐구하려고 정리한 것인데 예컨대 전시물은 퍼포먼스로, 큐레이터의 수행과 역할은 전문가expert에서 침투적이고 개방적으로 구성된 드라마투르그dramaturge로 전환된다. 여기서 큐레토리얼 의도는 관객을 디자인 아이디어와 적극적으로 연결시키는 것이다. 이는 작품을 만드는 과정에 관객이 적극적

으로 참여하게 해 동시대 상황이나 빠르게 변화하는 사회 정치적인 쟁점들을 인식하게 함으로써 가능하다. '퍼포먼스로서 행사event as performance'라는 이 큐레토리얼 형식은 대개 '라이브'로 짧게 운영되는 속성이 특징이며 연출이나 안무choreography보다는 일련의 상호작용을 위한 큐레이팅 조건을 구성하는 드라마적인 틀을 만들어내는 것으로 특징지어진다.

이 움직임은 일반적으로 전시 공간의 경험을 연계 프로그램(강의실의 큐레이터 토크, 교육실의 워크숍 등)과 분리하는 전통적인 박물관 구조를 깨려는 의지에서 비롯되었고 정해진 전시 공간과 기간에 맞춰 모든 요소를 통합하고 설치와 전시와 논쟁 사이의 어딘가에 해당하는 경험을 제공하고자 한다. 이처럼 이 움직임은 일시적인 투입insertion 또는 무대 같은 환경을 통해 공간 경험을 크게 변화시킨다. 콘텐츠는 그 공간에서 역동적으로 운영되고 설명적인 구조보다는 퍼포먼스, 공간의 마주침, 도전적인 시도, 논의가 일어날 수 있는 개방적인 틀로 큐레이팅 된다.

사례연구 1

〈루치우스 부르크하르트와 세드릭 프라이스:
펀 팰리스 산책〉,
국제건축비엔날레 스위스관, 베네치아, 2014.

제14회 베니스건축비엔날레(2014)의 총감독을 맡은 네덜란드 건축가 렘 콜하스는 건축의 기본fundamentals를 탐색하는 의제를 세웠다. 이 주제는 그동안 열린 비엔날레가 동시대적인 것에 초점을 맞춘 것과 달리, 미래를 고민하기 위해 건축사를 살피는 쪽으로 전환한 것이다. 콜하스의 통합적인 접근은 세 개의 주제전, 즉 〈건축의 요소들〉(중앙 전시관), 〈몬디탈리아〉(아르세날레), 〈근대성의 흡수: 1914-2014〉(국가관들)를 한데 묶도록 계획되었다.

비엔날레 역사상 처음으로 콜하스가 각 국가관 전시를 위한 큐레이터들에게 직접적인 행동으로 주제를 반영하도록 요구했다. 즉 연구를 통해서 근대기의 중요한 순간을 제시하도록 한 것이다. 그 결과로 국가관 전시들이 "전 지구적인 균질화 과정이 중심 서사로 나타난 세기에 근대성의 급속한 분열"이라는 큰 그림을 집단적으로 그려냈다.[10]

스위스관의 전시 〈펀 팰리스 산책Stroll through a Fun Palace〉이 직접적으로 반영한 것도 이런 맥락이었다. 런던 기반의 스위스 큐레이터인 한스 울리히 오브리스트와 건축가이자 학자인 로렌차 바론첼리가 공동으로 기획한 〈펀 팰리스 산책〉은 영국 건축가 세드릭 프라이스Cedric Price(1934-2003)와 스위스 사회학자 루치우스 부르크하르트Lucius Burckhardt(1925-2003)의 작품과 아카이브를 동시에 보여주었다. 그렇게 해서 전통적인 건축 전시를 실험적이고 수행적인 형태로 재해석해 냈다. 오브리스트와 바론첼리가 도록의 글에서 썼듯이 "우리는 종종 과거에서 가져온 요소들로 미래를 발명한다. 건축의 기초를 재시험하는 비엔날레 맥락에서 스위스관은 21세기의 새로운 세대들과 공명하며 그들에게 영감을 주는 작업을 한 위대한 두 선견자들(프라이스와 부르크하르트)에 초점을 맞춘다."[11]

부르크하르트와 마찬가지로 프라이스는 연속적인 발명가serial inventor로 알려졌다. 가장 유명한 그의 작업인 〈펀 팰리스〉(1961-1974)는 지속적이고 사변적인 '페이퍼 아키텍처' 작업이었다. 극장, 영화관, 식당, 작업장 같은 장소들이 계속해서 조합, 이동, 재배치될 수 있게 계획되었고[12] 당대의 사회에 기대하고 반응하는 실험적인 실천으로서 건축을 위한 그의 급진적인 제안을 예시했다. 마찬가지로 부르크하르트의 수많은 진보적인progressive 개념 중 하나도 그만큼이나 급진적radical이었다. 산책학strollology 행동은 산책을 나섬으로써 도시 공간을 관찰하기를 표방했다. 그는 이어서 다음과 같이 주장했다.

디자인은 눈에 띄지 않으며 건축은 환경적, 사회적 분위기들을 고려해야 하는데 이는 도시 거주자의 시각 환경을 단연코 능가한다.[13]

그들의 제안 중에 실제로 건축되거나 실현된 것은 거의 없어서 프라이스의 작업과 부르크하르트의 작업은 창의적인 건축가들의 관심을 끌고 그들에게 영감을 준다. 오브리스트와 바론첼리는 이 두 선견자를 한데 묶는 것은 "동시대를 이해하고 예견하는 그들의 역량"이라고 주장한다. 전시의 가장 중심에 사진, 스케치, 비디오 아카이브를 배치함으로써 오브리스트와 바론첼리는 방문객들에게 작품의 동시대성을 드러내고 동시대 상황에 공감하게 하려 했다.

"예컨대 〈펀 팰리스〉는 …… 우리 시대를 상징적으로 보여준다. 20세기의 사물 기반의 디스플레이보다는 21세기의 시간 기반 전시로 보여주는 안무에 더욱 적합하다. 한정된 소재 등의 조건에 얽매이지 않고서 집단 경험을 더 강화하는 것이다." 게다가 오브리스트와 바론첼리는 그 아카이브가 어떻게 21세기 전시나 미술관이 동시대 상황의 복잡성에 반응할 수 있는지를 우리가 고민하게끔 한다고 주장한다. 도록의 글에서 유명한 프라이스의 말을 인용하기도 했다.

21세기의 미술관은 늘 그렇듯 성과를 조용히 확보해 나가면서 한편으로는 활력을 주는 변화를 촉발하도록 철저히 계산된 불확정성과 의도된 불안정성을 활용할 것이다.[14]

아카이브 수집품을 거장genius의 손을 거친 가치 있는 것으로 물신화하는 방식과는 달리, 〈펀 팰리스 산책〉은 드라마적 구조와 기획 안무를 통해서 아카이브 그 자체를 '공연'했다. 오브리스트는 이 점을 다음과 같이 설명한다.

스위스관 전시의 공동 큐레이터를 맡은 한스 울리히 오브리스트와
로렌차 바론첼리는 세드릭 프라이스와 루치우스 부르크하르트의
아카이브에 기반한 퍼포먼스를 재현하기 위해 여러 협력자와 작업
했다. 가치 있는 사물로 물신화하는 방식 대신에 아카이브를 활용했
는데 이 아카이브는 드라마적인 구조를 통해서 생명력을 얻었고 안
무처럼 여겨졌다. 스위스관, 제14회 국제건축비엔날레. 〈루치우스
부르크하르트와 세드릭 프라이스: 펀 팰리스 산책〉, 2014. 이미지
출처: 스위스예술위원회 프로헬베티아.

퍼포먼스로서 행사 347

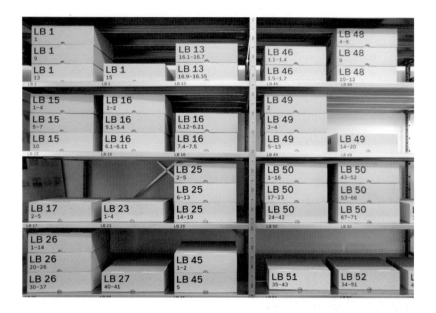

전시의 중심에 사진, 스케치, 비디오 아카이브를 배치함으로써 오브리스트와 바론첼리의 의도는 방문객에게 작품의 동시대성을 드러내고 동시대 상황에 공감하도록 하는 것이었다. 〈루치우스 부르크하르트와 세드릭 프라이스: 펀 팰리스 산책〉, 2014. 이미지 출처: 스위스예술위원회 프로헬베티아.

아사드 라자와 티노 세갈이 헤르조그&드 뫼롱, 도미니크 곤잘레스푀르스테르, 도로테아 폰 한텔만, 필리프 파레노와 함께 계획한 드라마투르기는 아카이브에서 도면을 선별해 내고 관객에게 재표현re-presenting함으로써 프라이스의 작업과 부르크하르트의 작업을 아우를 수 있게 했다. 원본을 담은 수레들이 계속해서 움직이고 재배치되면서 20세기 제도와 21세기 미래 사이를 매개하는 큐레토리얼 선별 작업의 동시대적 행위를 되새겨 보게 한다.[15]

국가관 내부 공간 자체는 관객과 교류할 단순한 무대로 마련되었다. 스위스 건축가 자크 헤르조그와 피에르 드 뫼롱(두 사람 다 취리히에서 부르크하르트의 제자였고 오브리스트와는 오랫동안 창작 협력자였다)이 디자인한 그 공간은 '전시 디자인'을 과도하게 적용할 부분은 다 걷어냈다. 헤르조그는 "그 작업을 진행하면 할수록 공간이 더 간결해졌다. 그래서 마무리 지을 때는 루치우스와 세드릭의 정신 공간mental spaces이 공중에 떠 있게 되었다."고 회고한다.[16] 공간 및 안무 작업은 올라푸르 엘리아손, 리엄 길릭, 도미니크 곤잘레스푀르스테르, 카르스텐 휠러, 필리프 파레노, 구정아, 댄 그레이엄을 비롯한 작가들의 '시간 기반 오마주' 시리즈를 포함했다. 국가관의 한쪽 전면은 여름학교 교육 공간에 할애되었다. 여기서 오브리스트의 장기 인터뷰 작업인 '마라톤' 토크가 진행되었고 아틀리에 바우와우Atelier Bow-Wow, 스테파노 보에리, 엘리너 브론, 서맨사 하딩햄, 미르코 차르디니 등이 함께한 토론회도 열렸다.

〈펀 팰리스 산책〉에서 오브리스트와 바론첼리가 의도한 것, 즉 "프라이스와 부르크하르트의 생각을 오늘날에 다시 시험할 수 있는 실험실"을 제공하려는 것[17]은 이 장에서 '퍼포먼스로서 행사 또는 드라마투르그로서 큐레이터'로 특정해 낸 큐레토리얼 움직임과 깊게 공명한다. 이 장의 머리말에 썼듯이 이 움직임에서 중요한 의도는 우리 시대의 비평적 쟁점에 반응해 창의적인 아이디어의 행위성을 드러내

도록 마주침의 공유 공간을 창출하려는 것이다.

또한 '인터뷰' '목록' '공식' '대화' '마라톤' 같은 오브리스트의 진보적인 큐레이터 형식은 오늘날 분야, 문화, 장소를 넘나들며 일하는 동시대 큐레이터들에게도 여전히 큰 영향을 미치고 있다. 전시장은 어디에나anywhere 있다는 도발적인 큐레토리얼을 통해 오브리스트는 대상의 계획적인 탈물질화를 추구하는데 이는 전통적인 위계를 바꾸고 관객과 적극적이고 개방적인 교류를 유도해 학문적 경계와 플랫폼을 넘나들면서 관객에게 아이디어를 매개하고 실행하려는 것이다.

오브리스트의 첫 번째 전시인 〈주방 전시(세계의 수프)〉(1991)는 스위스 장크트갈렌에 있는 그의 주방에서 열렸다. 일상적인 상황 "어디에나" 전시장이 있을 수 있다는 가능성과 자기 조직self-organisation에 대한 실험으로 시도된 것이다. 2005년에 오브리스트는 슈투트가르트에서 첫 번째 마라톤 시리즈 공개 행사를 시작했는데 곧 이어서 런던 서펜타인갤러리의 임시 여름 파빌리온 프로젝트를 위한 프로그램의 일환으로 〈인터뷰 마라톤〉(2006)이 개최되었다. 파빌리온을 설계한 건축가 렘 콜하스와 함께 오브리스트가 주최한 〈인터뷰 마라톤〉은 다양한 문화계 명사들을 불러 모았고 정치인, 도시 계획자, 일반인도 함께해 24시간 이상 계속해서 공개 진행했다. 이와 더불어 오브리스트의 온라인 프로젝트인 〈손 글씨의 기술〉은 예술가와 창작자를 초대해 포스트잇 메모지에 각자의 메시지를 작성하고 인스타그램에 업로드하도록 했다.

사례연구 2

〈베드-인〉, 베아트리츠 콜로미나,

〈일, 몸, 여가〉, 베니스건축비엔날레

네덜란드관, 2018.

국제 비엔날레의 맥락에서 '퍼포먼스로서 행사'의 큐레토리얼 움직임이 시간 여유가 없는 다양한 관객들에게 아이디어를 매개하고 교류할 기회를 만드는 중요한 역할을 한다는 것은 충분히 입증할 수 있다. 사실 광범위한 프로젝트를 둘러보느라 작품 한 점을 보는 데 몇 분밖에 시간을 낼 수 없는 관객도 종종 있다. 이런 점에서 '퍼포먼스로서 행사'는 참여도가 높은 참가자들을 모집해 스튜디오 같은studio-like 환경에서 집중할 수 있게 소규모로 진행된다. 밀도 있게 구성된 퍼포먼스는 비엔날레 프로그램의 대형 행사 환경에 틈을 내는 공간을 만들어서 집단적인 대규모 작업에 담긴 각자의 입장을 한 자리에서 나누고 토론하려는 것이다. 그리고 이들의 반응을 심층적으로 다루면서 그 콘텐츠를 온라인 플랫폼과 소셜 미디어를 통해서 잠재적 관객들에게 대규모로 다시금 공개한다.

2018년 베니스에서 열린 건축 비엔날레에서 저명한 건축사가이자 작가이며 이론가인 베아트리츠 콜로미나Beatriz Colomina는 네덜란드관의 전시 〈일, 몸, 여가〉의 일부로 인터랙티브 설치 작품인 〈베드-인Bed-in〉을 선보였다. 네덜란드관 전시를 기획한 마리나 오테로 베르시에르는 네덜란드 헷니우어인스티튀트의 연구 책임자로서 인간의 일과 몸, 여가가 로봇 기술과 인공지능에 의해 어떻게 변하게 될지 묻는 과제를 각 참여자에게 부여했다.

콜로미나는 〈베드-인〉 설치를 통해서 두 가지를 직접적으로 참고했는데 하나는 오브리스트가 지금도 진행하고 있는 〈인터뷰 마라톤〉 시리즈의 수행적 구조를 차용하면서 오노 요코와 존 레논이 1969년 신혼여행 중에 암스테르담의 힐튼호텔 902호에서 벌인 침대 위 평화 시위Bed-in for Peace를 그대로 따라왔다.

알려진 대로 언론이 끊임없이 자신들의 사생활을 무분별하게 보도하는 데 좌절감을 느낀 레논과 오노는 신혼여행 중 침대에 누워 있는 동안 기자들을 초대해 인터뷰를 시도함으로써 언론의 행태를 역전시키려 했다. 오노와 레논은 신혼 침대를 24시간 작업 공간으로 재맥락화해 오전 9시부터 오후 9시까지 평화 시위를 하고 나머지 시간은 아이를 갖는 데 사용함으로써 일과 여가의 경계에 도전했고 어찌 보면 오늘날 침대에서 일하는 모습을 예견했다고 할 수 있다.[18] 이 퍼포먼스는 전 세계 대중 언론이 침대에 부부가 누워 있는 다소 진부한 이미지를 유포하면서 강력하고 획기적인 미디어 시위 작품이 되었다. 레논은 "사실상 우리는 신문 1면에 전쟁 광고 대신 평화 광고를 게재한 것이다."[19]라고 했다.

〈일, 몸, 여가〉에서 콜로미나가 설치한 '방'은 바닥부터 천장까지 난 유리창을 등진 채 흰색 침대를 놓고 벽에 걸린 시위 포스터, 소품, 가구까지 세세하게 배치하는 등 레논과 오노의 암스테르담 시위 공간의 '사생활이 전면 공개goldfish bowl' 배치를 거의 그대로 따랐다. 이를 통해 콜로미나는 레논과 오노의 '베드-인'이라는 잘 알려진 모티브를 의도적으로 활용하여 자신만의 수행적 도발 형식을 연출했다. 특히 많은 관객과 미디어에 노출될 수 있는 베네치아의 사전 특별 공개 시기vernissage period에 딱 맞추었다.

포스트 디지털 시대의 '일'의 변화를 탐구해 달라는 오테로 베르시에르의 큐레토리얼 요청에 응하여 콜로미나는 젊은 직장인의 80퍼센트가 근무 시간 외에도 일상적으로 침대에서 오랜 시간 업무를 본다는 《월스트리트 저널》의 최신 기사에 주목했다.[20] 이 통계에 충격을 받고 가정과 사무 공간의 붕괴가 시사하는 바를 성찰하면서 콜로미나는 "9시부터 5시까지 일하는 사무실이 더 이상 일상적인 업무 공간이 아닌 이 시대에 건축은 어떤 모습이어야 하는가?"라고 되뇌었다.

이 결정적인 질문, 그리고 이러한 새로운 붕괴 상황에 적합한 건축

한스 울리히 오브리스트, 마델론 브리센도르프와 함께 있는 베아트리츠 콜로미나.
다음 페이지: 네덜란드관 〈일, 몸, 여가〉의 입구.(위) 〈일, 몸, 여가〉 중 〈베드-인〉의 '유용한 삶 팟캐스트'(아래), 네덜란드관, 2018, 〈자유공간Freespace〉, 제16회 베니스건축비엔날레.

네덜란드관의 전시 〈일, 몸, 여가〉를 기획한 마리나 오테로 베르시에르는 인간의 일과 몸, 여가가 로봇 기술과 인공지능에 의해 어떻게 변하게 될지 묻는 과제를 각 참여자에게 제기했다. 그중 한 작품인 〈베드-인〉은 베아트리츠 콜로미나가 기획했다. 사진: 다리아 스칼리올라.

퍼포먼스로서 행사

에 대한 탐구가 전시 작품의 의도를 끌어냈다. 콜로미나는 작품에 대한 글에서 이렇게 설명한다.

> 사무실의 침대와 침대 위 사무실 사이에 완전히 새로운 수평적 구조가 자리 잡았다. 사적인 것과 공적인 것, 일과 놀이, 휴식과 활동 사이의 전통적인 구분이 무너지는 현상이 …… 소셜 미디어의 '납작한flat' 네트워크로 인해 늘어나고 있다. 침대는 더욱 정교해진 매트리스, 안감, 기술적 보완을 거쳐 그 자체가 깊은 내면의 감각과 외부와의 초연결성을 결합한 자궁 내 환경intra-uterine environment의 토대가 되고 있다. …… 21

덧붙이자면 콜로미나는 놀라워하면서도 《월스트리트 저널》 기사의 통계가 완전히 새로운 것은 아니라는 입장이다.

> 유급 노동의 종말, 그리고 그것이 창의적 여가로 대체하는 것은 이미 1960년대와 1970년대에 콘스탄트Constant, 슈퍼스튜디오Superstudio, 아키줌Archizoom이 유토피아적 프로젝트에서 제기했다. 당시에 초특급 침대 같은 것도 포함되었고 …… 한편 (현대) 도시는 스스로 재설계하기 시작했다. …… 오늘날의 주의력 결핍 장애 사회attention-deficit-disorder society에서 우리가 휴식을 취하면 짧은 순간에 일을 더 잘한다는 사실을 발견하게 된다. 생산성을 극대화하려고 사무실에 수면 캡슐sleeping pods을 마련하는 회사가 많아졌다. 24시간 연중무휴인 세상24/7 world에서 침대와 사무실은 떼려야 뗄 수 없는 관계다.22

콜로미나는 베네치아에서 그야말로 '수평적' 침대 구조의 진화 현상을 '수행'했다. 여기서 그는 창 너머 네덜란드 파빌리온의 정원이

보이는 함축적인 방에 온통 하얗고 커다란 침대 하나를 두었다. 비엔날레를 보러 온 사람들은 문틈으로 들여다보거나 침대에 가까이 모여 〈베드-인〉의 상호작용을 목격하고 참여하면서 레논과 오노의 호텔 방이 지녔던 강렬함을 생생하게 떠올리게 된다. 그 방은 힐튼 호텔 902호실을 재현하느라 벽과 창문에 1969년 시위 포스터의 복사본까지 붙어 있었는데 아주 똑같지는 않지만 세심하게 꾸며졌다.

이 드라마적 구성dramaturgical framework은 대규모 비엔날레 프로그램의 일환으로 공개 퍼포먼스의 공공성이 친밀감과 사생활에 대한 인식과 병치하는 일련의 상호작용을 유발하도록 설정되었다. 그 이전에 오노와 레논이 그랬듯이 콜로미나는 디지털 기술과 공유 플랫폼의 도움을 받는 오늘날의 근무하는working 침대에 주목하여 일과 여가의 차이를 문제시했다.

그리고 "침대는 새로운 형태로 나타난 디지털 친밀감, 저항, 일, 생산, 재생산의 장소가 되고 있다."[23]라고 주장한다. 콜로미나는 잠옷 차림으로 초대 손님과 방문객을 침대에 올라오도록 해서 '이 새로운 공간과 시간의 형식은 무엇인가?'와 같은 질문에 대해 토론하고 숙고할 수 있게 했다. 이 작업에는 건축가, 디자이너, 문화계 인사, 기자, 정책 입안자, 학생들이 인터뷰에 초대되었고 일반인들도 퍼포먼스의 일원으로 참여하도록 했다.

여러 아이디어와 참고 사례가 흥미롭게 어우러지던 와중에 〈베드-인〉 인터뷰에 뜻밖의 기여를 한 사람은 한스 울리히 오브리스트였다. 콜로미나는 그가 우연히 네덜란드관에 들렀다고 그 일을 떠올렸다. 대화가 이어지고 나서 자신의 마라톤 인터뷰 시리즈를 참고한 것을 확실히 알게 된 오브리스트는 그해 후반에 서펜타인갤러리의 여름 파빌리온 프로그램에서 〈베드-인〉을 재현하려고 콜로미나를 초대했다. 레논과 오노의 〈침대 위 평화 시위〉와 마찬가지로 콜로미나의 사회 정치적 참여 퍼포먼스는 일회성 이벤트를 넘어 다른 장소에

퍼포먼스로서 행사　　　　　　　　　　　　　　　　357

서도 반복되었고 새로운 담론과 논쟁을 불러일으키며 진화해 갔다.

사례연구 3

〈의미 없음〉, 수 산 콘과 데이비드 플레저,

덴마크와 멜버른, 2018-2019.

덴마크 보른홀름섬에서 처음 무대에 오른 〈의미 없음〉은 구어spoken word, 이미지, 사물을 통해 디자인, 개인의 행동주의, 정치적 논평을 결합한 일련의 퍼포먼스였다. 2018년 초연 이후 2019년 한 해 동안 멜버른과 덴마크 전역에서 〈의미 없음〉이 계속 공연되었다.[24]

멜버른에 기반을 둔 장신구 디자이너이자 예술가 겸 큐레이터인 수 산 콘이 작가이자 감독인 데이비드 플레저David Pledger와 함께 준비한 〈의미 없음〉은 2016년 덴마크 귀금속법jewellery legislation에 즉각적으로 대응한 것인데 이 법안은 국경 관리국이 망명 신청자들의 중요한 의미가 없는non-sentimental 귀금속을 압류할 수 있게 하여 그들이 덴마크에 머무르는 데 필요한 비용을 충당하도록 조치하려는 것이다.[25] 콘은 "온라인 신문에서 그 덴마크 법안을 발표하는 기사를 읽고서 정말 충격과 분노를 느꼈다. 오스트레일리아에서 망명을 신청하는 사람들을 대하는 방식과 우리 자신의 상황에서 매우 불편한 공통점을 발견할 수 있었다. 나는 덴마크로 가서 이 일의 전모를 파악해야겠다는 생각이 들었다."[26]라며 당시 느낌을 회상한다.

콘은 덴마크에서 조사하는 과정에 어떤 것이 '의미 있는지' 또 어떤 것이 '의미 없는지meaningless' 판별하기 어렵다고 판단한 국경 수비 대원들이 법안 제정을 집단적으로 반대한 사실을 확인했다고 설명한다. 여기서 콘은 확신이 들었다.

내가 제작자이기 때문에 장신구의 소유자나 착용자만이 그것에 의미를 부여할 수 있다는 걸 알고 있다. 우리가 선택

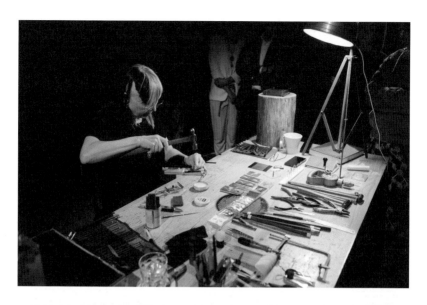

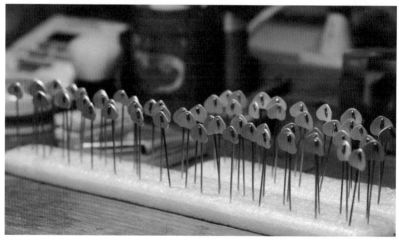

콘이 관객들에게 작업대에서 〈네 번째 잎〉의 핀을 만드는 과정을 보
여주는 퍼포먼스를 진행하고 있다. 사진: 프레드 크로, 수 산 콘.

The Fourth Leaf Requests

01. Wear the Fourth Leaf for a day
then gift it to someone you think needs
a change of luck

02. Wear the Fourth Leaf for a day
on which you listen more and speak less

03. Wear the Fourth Leaf for a day
look into the eyes of every person you
speak to

04. Fourth Leaf on a day
you feel afraid for the world

05. th Leaf on a day
el optimistic for the world

06. every day for a week
u do one act of kindness

07. urth Leaf for a day
which you do not listen to the news
or engage with social media

08. Wear the Fourth Leaf every day for a week
then sell it and give the money to someone
in need

09. Wear the Fourth Leaf for a day
have a conversation with a stranger,
then give them the Fourth Leaf

10. Wear the Fourth Leaf for a day
then gift it to a friend and ask them to
choose one of the other 9 requests

퍼포먼스가 끝난 뒤에는 〈네 번째 잎〉 핀이 관객 모두에게 선물로 돌아갔다. 콘은 동봉된 열 가지 '요청requests' 목록에 적힌 것 중에서 한 가지는 실행해 보기를 당부했다. 사진: 데인 러벗.

하고 착용하는 것은 우리의 정체성과 연결되어 있으며 이 세상에서 우리가 누구인지를 고스란히 반영한다. 즉 각자의 이야기가 반영되어 있다. 전혀 다른 나라에서 탈출해 온 사람들에게 무엇이 의미 있는 물건인지 국경 수비 대원이 어떻게 판단할 수 있겠나?[27]

이러한 쟁점과 아이디어를 퍼포먼스 이벤트로 해결하려고 고민하는 중에 콘은 플레저와 협업할 기회를 얻었다.[28] 콘의 주장에 따르면 〈의미 없음〉은 "전시로 보이는 것이 아니라 수행적인 대화여야 한다. …… 왜 그런 망명 신청 정책이 만들어지는지, 그리고 나 같이 평범한 시민이 그것을 바꾸는 데 힘을 보태려면 어떻게 해야 하는지 알아보려 했다."[29] 결국 콘이 의도한 것은 전통적인 전시 환경에서 보듯이 정적인 전시물로 수동적인 참여에 머무는 수준을 극복하려는 것이었다. 대신에 〈의미 없음〉은 개인적인 이야기를 공유하는 행위를 통해 관객들이 쟁점에 직접 관여하고 능동적으로 퍼포먼스에 개입하도록 유도했다.[30]

장신구에 의미와 가치를 투영하는 것은 바로 그것을 착용한 사람이다. 그것을 어떻게 그리고 왜 얻게 되었는지, 누가 그것을 주었는지, 그것을 받았을 때 어디에 있었고 누구와 함께 있었는지, 그것을 잃어버리거나 빼앗기는 것이 자신에게 무슨 의미인지 …… 그런 자신의 이야기가 장신구에 담겨있기 때문이다. 여기에 장신구의 정치the politics of jewellery가 있다.[31]

〈의미 없음〉 퍼포먼스는 압축적이고 친근감 있게 계획되었다. 관객은 퍼포먼스가 진행되는 공간과 동일한 1층인 데다 가까이서 볼

수 있는 곳에 자리가 배정되었고 콘은 퍼포먼스를 맡고 플레저는 드라마투르그로 참여했다. 그 '무대'는 직설적이고 다양한 공간 구성으로 변형되었다. 도구와 재료가 놓인 작업대가 한쪽을 차지하고 다른 한쪽에는 35밀리미터 슬라이드 프로젝터와 스크린이 설치되었다. 프로젝터의 빛과 연출된 무대조명을 받으면서 콘은 자기 가족의 이주 역사와 장신구의 사회적, 역사적, 정치적 맥락을 결합하여 관객을 적극적으로 참여시키고 덴마크, 호주, 세계 각지에서 자기 터전을 잃은 사람들을 둘러싼 정치 문제를 생각하게 했다. 공간을 돌아다니면서 공간의 제약을 몸으로 표현하고 특정 관객에게 직접 독백을 하거나 불현듯 혼잣말을 하면서 '제4의 벽'[32]을 넘나들었다. 용기, 신뢰, 희망, 사랑이라는 네 가지 가치를 상징하는 네 잎 클로버 이미지가 전반적으로 활용되며 스크린에 투영되기도 했다.[33]

그 상호작용의 역학을 클로버 모양의 옷핀을 만드는 라이브 워크숍으로 전환하여 제작 과정과 제작 도구의 중요성을 설명하는 부분에서 퍼포먼스가 절정을 이루었다. 그 도구는 제작자이자 행동주의자인 콘에게는 실질적인 물건이면서도 감성적인 수단이기도 하다. 이 과정을 나누는 사이에 퍼포먼스의 핵심적인 상징은 만들기를 통해 장신구로 부각되고 사람들이 작업대 가까이 모여들면서 '무대'라는 제한적인 조건도 사라져 버렸다. 관객들은 소박한 상자를 하나씩 받았는데 거기에는 클로버 하나와 열 가지 행동 목록이 적힌 종이가 들었다. 여기에 퍼포먼스에서 만든 핀을 선물하면서 콘은 자신과 청중에게 행동을 취할 것을 당부했다. "정부의 가치관이 우리에게 적대적일 때 시민으로서 우리는 어떻게 적극적인 행동을 할 수 있을까?"

일시적이지만 명확한 드라마 기법으로 구성된 〈의미 없음〉은 퍼포먼스, 워크숍, 토론 사이의 어디쯤인가 위치한다. 따라서 〈의미 없음〉은 동시대 큐레토리얼이 (교훈적인 구조보다는) 한결 개방적인 틀을 따르는 변화가 있음을 보여주며 이는 관객과 적극적이고 정치적인 만남과 교류를 갖겠다는 뜻을 밝힌 것이다.

사례연구 4

〈삼킬 수 있는 향수 라이브 랩〉,

루시 맥래, 매슈 버드, 필립 애덤스, 〈엠버시 재단〉,

핀업아키텍처&디자인프로젝트스페이스,

멜버른, 2012-2013, 2013-2014.

앞의 사례연구에서는 퍼포먼스와 '극장' 또는 연출의 관계가 어떻게 그 맥락, 즉 비엔날레, 페스티벌, 국가관 프로그램, 퍼포먼스 공간에서 뒷받침되는지를 보여주었는데 어떤 맥락에서든 시간과 장소에 있어서 관객에게 집중하는 프로그램 형식을 취한다. 이와 마찬가지로 수행적 움직임에서 중요한 것은 '이벤트'를 강화하고 활기찬 생태계에 기여할 독립적인 공간인데 여기서 신진 큐레이터와 창작자들이 아직 완성되지 않은 디자인 아이디어라도 그것을 시험하고 토론하고 전파하게 된다. 이처럼 형식에 얽매이지 않는 임시 공간은 대부분 적은 자원으로 운영되고 독자적으로 자금을 충당하지만 큐레토리얼의 자율성과 신속하게 대응할 수 있는 여건을 갖게 되어 미술관, 교육기관, 비영리 기관이 움직이는 속도나 관료주의와는 몹시 다른 방식으로 실험할 수 있다.

아티스트런 공간은 시각예술 분야에서 오랜 역사를 가지고 있지만 건축과 디자인 실험에 초점을 맞춘 독립적 계획과 프로그램은 드물다.

대표적인 예로는 앨빈 보야르스키Alvin Boyarsky가 독립 '학교'인 국제디자인학교International Institute of Design, IID를 위해 설립한 IID 여름 학기Summer Session가 있다. 이 과정은 런던 전역의 다양한 임시 문화 공간에서 개최되었는데 1970년부터 1972년까지는 현대미술연구소Institute of Contemporary Arts에서 진행되었다.[34]

호주 멜버른의 하프타임 클럽HalfTime Club(1979-1998)은 대학

을 갓 졸업해 "사무실 존재의 실용성에 몰두"한 이들 사이에서 "각자 자신들의 이념과 비평을 더 진전"시키기 위해 마련한 전설적인 건축 '라이브 포럼'이었다.[35] 이 클럽은 이후 도시 전역의 다양한 공간에서 담론과 토론을 위한 중요한 포럼으로 확대되었다.[36]

독립적이고 소규모이면서 영향력 있는 또 다른 사례로는 테스트 베드 1Testbed 1과 고퍼 홀Gopher Hole(2010-2012)이 있다. 테스트 베드 1은 윌 알솝Will Alsop이 자신의 사무실 지하층에 있는 빈 주차장을 넓은 프로젝트 공간으로 만든 것이고 고퍼 홀은 뉴욕 메트로폴리탄박물관의 전임 건축디자인부 큐레이터이자 월드 어라운드The World Around 행사의 공동 창립자인 비어트리스 갈릴리가 설립하여 이스트 런던의 올드 스트리트에 있는 레스토랑 지하에서 운영되었다.

뉴욕의 영향력 있는 공간 '스토어프런트' 역시 독립성을 추구하는 정신으로 설립되었다. 1982년 박경이 설립한 이곳은 "건축 환경이 주는 영향, 그 환경에 영향을 미치고 도전하는 쟁점에 대한 새로운 목소리를 수용하고 활성화하며 공적 담론을 촉진하기 위한 실험적인 포럼 및 전시 공간"[37]을 표방한다. 비토 아콘치와 스티븐 홀이 디자인하여 현재 켄메어가街에 위치한 이 작은 갤러리 공간은 건물 정면을 따라 회전하는 일련의 벽면이 거리와 갤러리 사이의 경계를 모호하게 한다. 스토어프런트는 신문 가판대나 키오스크와 직접적으로 연계되어 있으면서 조지프 그리마, 에바 프랑크 이 질라베르트, 그리고 최근에는 호세 에스파르사 총 쿠이 등 대단히 영향력 있는 여러 디렉터가 공들여 운영한 덕분에 풍성한 프로그램과 국제적인 명성을 얻었고 그로 인해 부동산 차원의 좁다란 울타리에 갇혀 있지 않고 거리로 활짝 열려 있다.

이 사례연구는 멜버른 콜링우드에 위치한 핀업아키텍처&디자인프로젝트스페이스Pin-up Architecture&Design Project Space에서 독립적이고 일시적인 로파이lo-fi 환경에서 만들어진 두 개의 수행적 프로젝트(2010-2014)에 중점을 둔다.[38] '드라마투르그로서 큐레이터' 개념의 수행 아이디어는 그 공간이 4년간 운영되는 동안 형성된 문화

와 그곳에서 진행된 많은 프로젝트의 핵심이었다. 임시 '갤러리'는 산업 디자이너, 액자 제작자, 활판인쇄 작업실, 일러스트레이션 전문 회사, 그래픽 및 웹사이트 디자인 스튜디오와 함께 사용하는 창고ware-house에 위치했다. 이런 공간 특성 덕분에 갤러리가 상주in residence 하던 때는 창고 내 집단적 경험을 변화시키는 탄력적이고 일시적이며 수행적인 콘텐츠에 대한 큐레토리얼의 특징이 두드러졌다.

창고에서 핀업의 휴무on/off를 알린 핵심적인 표시는 그곳의 유일한 상시 설치물인 분홍색 '핀업' 네온사인이다. 그 공간에서 큐레이팅된 활동이 진행될 때는 네온사인이 켜지고 다른 집단이나 프로젝트가 공간을 차지할 때는 꺼졌다. 이러한 일시적인 특성은 상설 독립 갤러리 또는 일회성 팝업 공간의 경험과는 다른 독특한 프로젝트 공간 모델을 만들어냈다. 핀업의 사례는 위치가 한정되었더라도 네온사인으로 표시되는 휴무 규칙에 따라 공간이 전환될 수 있음을 보여주었다.

이러한 일시적인 맥락에 직접적으로 대응하는 '퍼포먼스로서 행사'는 핀업 프로젝트스페이스에서 진행된 수많은 프로그램 활동의 근간을 이룬 개념이다. 극적 구조를 갖춘 그 공간은 수행적 이벤트로 관객이 활력을 얻게 하고 도전적인 시도로 논의를 이끌어내려는 의도가 담겨 있다. 수행적 디자인에 대한 개념은 여름 레지던시 협업이라는 더욱 구체적인 실천으로 3년 이상 탄탄하게 구현되었는데 첫 번째는 예술가 존 테리(2011-2012), 두 번째는 '신체 건축가' 루시 맥래Lucy McRae(2012-2013), 세 번째는 건축가 매슈 버드Matthew Bird 와 안무가 필립 애덤스Philip Adams(2013-2014)가 협업했다.

레지던시의 기본 틀은 전통적인 예술가, 디자이너, 큐레이터의 관계와는 달랐다. 입주 작가들은 각자 개발 중인 개념적인 프로젝트 관련 작업을 핀업에서 진행하도록 초대받았고 레지던시 기간이 끝날 무렵에 전시를 반드시 하라는 관행적인 요청 대신에 작업 중in-progress인 재료와 폐기물을 보관하고 수집해야 했다. 그 재료와 폐기물이

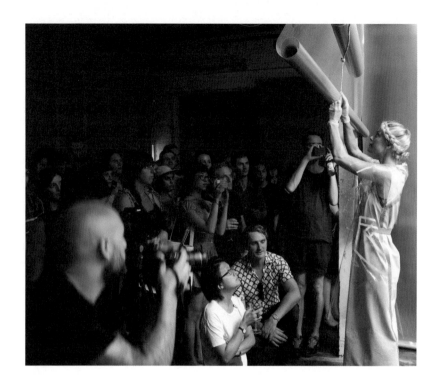

핀업 레지던시는 사변적이고 소화가 잘되는 고급 제품인 루시 맥래의 〈삼킬 수 있는 향수〉를 시험하고 개발할 수 있는 물리적 공간을 제공했다. 맥래가 연구실의 시험 단계부터 생산과정을 거쳐 미래형 최고급 화장품 판매까지 제품 개발을 수행하는 일련의 장면을 통해 이벤트에 참여한 관객을 감동시켰다. 이 협업에는 허구적인 '제품'을 출시하는 영화를 만드는 과정에 관객을 초대하기 위해 퍼포먼스 무대를 제작하는 것도 포함되었다. 예술 감독 및 작가: 루시 맥래. 총괄 프로듀서: 에이미 실버. 사진: 토비아스 티츠.

퍼포먼스로서 행사 367

란 레지던시 기간 동안 작업 과정을 성찰하고 수행적 이벤트를 통해 관객과 그 과정의 이야기를 나누는 데 필요하다고 각자가 판단한 것들이다.

여기서 큐레이션은 특정 콘텐츠의 개발 과정에서 의도적으로 한 걸음 물러나 있다. 대신에 '드라마투르그'로서 큐레토리얼 역할은 레지던시의 조건과 틀을 설정하는 데 중점을 두는데 이것은 레지던시 기간 중에 일련의 확장된 대화와 시험을 거치면서 작업 중인 미완성 작품과 그 작업의 바탕을 이루는 생각을 관객에게 수행적으로 전달하는 방식이다.

레지던시 입주 당시 루시 맥래는 디자인, 패션, 무용, 과학 분야를 넘나드는 작업으로 국제적인 명성을 쌓아가고 있었다. 하이테크와 로테크 프로세스를 결합하여 작품을 만들었고 지금까지는 주로 영화로 공개되었다. 맥래의 영화적 내러티브는 생명공학 기술 이론의 최전선에서 전위적 미래를 그려내는데 "인체를 캔버스 삼아 해부학적 형태와 장식을 발명하기 위해 몸 그 자체의 구조를 조작"하는 과정을 거쳤다.[39] 네리 옥스먼이나 알리사 안드라셰크, 에르난 디아스 알론소 같은 동시대 예술가들과 달리 그 당시 맥래는 학술 기관에서 실습이나 연구를 진행한 것이 아니라 독자적으로 작업했기 때문에 이러한 프로세스 기반의 성찰이 작품을 시험하고 매개하는 새로운 틀로 작용했다.[40]

또한 맥래가 개발한 〈삼킬 수 있는 향수〉라는 사변적인 제품의 브랜딩 전략을 시험하고 발전시킬 물리적 '라이브 랩' 공간을 만든 중요한 기회이기도 했다. 이 향수는 먹을 수 있는 고급 제품으로, 섭취하는 사람의 몸속에서 화학적인 반응을 일으켜 피부 모공을 통해 맞춤형 향기를 발산하도록 설계되었다. 핀업의 협업체인 〈삼킬 수 있는 향수 라이브 랩Swallowable Parfum Live Lab〉[41]은 허구적인 '제품'을 시장에 출시하는 영화를 만드는 과정에 관객을 초대했다.

다양한 부품이 서로 연결된 세트에서 진행된 이 행사의 관객들은 맥래가 제품 개발 과정을 설명하는 일련의 장면을 통해 감동을 받았

다. 첫 번째 무대는 실험실에서의 테스트 장면, 그 다음에는 제품을 생산하는 과정, 끝으로 미래형 최고급 화장품 매장 장면까지 이어졌다. 여기서 편집과 후반 작업을 거치는 깔끔한 과정을 배제하고 카메라 렌즈 너머의 실시간 체험을 통해 현실과 환상을 결합함으로써 '퍼포먼스로서 행사'라는 큐레토리얼 움직임이 부각되었다.

건축가 매슈 버드와 안무가 필립 애덤스의 협업 프로젝트인 〈엠버시 재단EMBASSY Foundation〉은 레지던시를 통해서 이전부터 개발해 온 작품을 현장 시험하고 향후에 필요한 재원을 마련할 기회를 얻었다. 실험적인 건축 '시험' 또는 실물 크기의 오브제라고 할 수 있는 〈엠버시〉 설치물은 위로 들리면서 열리는 차고만 한 패널 문이 네 방향으로 나 있다. 그 설치물이 연출된 동작을 하는 동안 관객들이 그 주변을 둘러서 볼 수 있도록 했다. 설치물 중앙에는 내부 공간을 확보해 주는 네 개의 목재 기둥이 있고 견고한 프레임이 전체를 감싸면서 구조를 버티게 되어 있다. 작품은 일주일에 걸쳐 빠르게 설치가 이루어졌는데 공유 창고 공간은 핀업이 점유하고 있었기 때문에 설치 기간 동안 그 과정을 일반 공개했고 하룻밤 공연으로 마무리되었다.[42]

〈엠버시 재단〉은 두 단계로 작업을 진행했다. 첫 번째로 핀업 창고 내부에 실험적인 건축적 개입을 의도해 모호한 공간으로 넘나드는 출입구를 설치했고 그 설치물이 지역적 상황을 대변하게 했다. 설치물의 문은 멜버른 도심이나 교외의 거리에서 흔히 볼 수 있는 차고문의 크기와 형태에서 따온 것인데 광택 있는 흰 페인트의 반들거리는 표면skin으로 다들 평범함을 벗어나 보이게 했다. 결과적으로 한편으로는 순수하고 모더니스트적인 형태를 보여주면서 동시에 오스트레일리아 교외에 대한 비평과 진부함에 대한 찬사라는 양가적인 면을 띠었다.

두 번째로는 이벤트가 "단 하나의 경이로운 순간보다는 오히려 일상에서 늘 일어나는 안무"[43]로 존재하는 퍼포먼스의 장set을 의도했

건축가 매슈 버드와 안무가 필립 애덤스의 협업 프로젝트인 〈엠버시 재단〉은 위로 들려 열리는 차고만 한 패널 문이 네 곳에 설치된 실험적인 건축 구조물로 구성되었다. 안무 공연이 연달아 펼쳐지는 동안 관객들은 설치 작품의 문이 움직이면서 그 틈으로 공간이 열리는 흥미로운 경험을 하게 된다. 사진: 피터 베네츠.

다. 이 이벤트가 주는 긴장감은 그 문이 언제든 앞으로 열려서 나에게 닿을 수 있다는 사실을 잘 안다는 데 있다. 여러 개의 문이 열리고 닫히는 움직임 때문에 관객이 약간의 거리를 두는 흥미로운 완충 공간이 형성되었다. 문이 닫히면 바깥에 있는 사람들은 소외되는 상태로 바뀌고 그 안에서 무슨 일이 일어나고 있는지 궁금증을 불러일으킨다.

맥래의 〈삼킬 수 있는 향수 라이브 랩〉이 고도의 안무 퍼포먼스면서 관객을 카메라 뒤에서 그 과정을 (수동적으로) 체험하도록 초대한 것과 달리 〈엠버시 재단〉은 관객이 적극적으로 개입하도록 참여를 유도했다. 원격 센서에 의해 차고 문이 열리고 닫히면서 형성되는 공간에 관객을 초대하여 직접 둘러보게 하고 그들이 경험한 것을 서로 토론하게 하는 방식으로 핀업에서 잇달아 진행된 퍼포먼스는 그 프로젝트를 지속적으로 발전시키고 완성하는 데 필요한 중요한 시험대가 될 뿐 아니라 의견을 수렴하여 보완하는 경로가 되었다.

'퍼포먼스로서 행사'라는 큐레토리얼 움직임을 통해서 아이디어를 매개하는 개념이 연출, 나아가 연극과 직접적으로 관련된다는 것은 분명하다. 이 움직임은 연극이 한 사회의 가치를 반영할 수 있는 강력한 것이며 따라서 동시대의 상황과 그 안에서 우리가 처한 위치를 더 확고하게 인식하게 해줄 수 있다는 생각과도 공명한다. 에드먼드&코리건Edmond&Corrigan의 공동 극장 디자인 프로젝트를 설명하는 에세이에서 건축가 피터 코리건은 다음과 같이 언급한다.

> 연극과 건축은 한때 신성한 장소와 연계되어 있었다. 공동체에서는 우리가 누구이며 어디에 속해 있는지 알게 해주는 경험의 중요한 부분으로 여겨졌다. 두 분야의 실천가들은 특별한 장소와 개인 장소의 감각, 소속감, 공동체성을 형성하려고 노력했으며 이를 통해서 침잠하는 시간 흔적을 남겼다.[44]

퍼포먼스로서 행사　　　　　　　　　371

연극과 건축의 관계에 대한 코리건의 성찰은 '퍼포먼스로서 행사'와 '드라마투르그로서 큐레이터'라는 명제와 깊은 공감을 불러일으킨다. 이 움직임의 의도는 아이디어를 테스트하고 실시간 반응을 불러일으킬 수 있는 강렬한 공간적 마주침을 만들어내고 프로젝트를 다음 개발 단계로 추진하는 데 적용할 수 있다. 단순한 볼거리나 즐길 거리를 제공하는 대신에 '퍼포먼스로서 행사'는 관객이 작품의 작동 work-in-action과 교감하고 반응함으로써 디자이너에게 힘을 실어주며 창작 과정의 다음 단계에도 영향을 주게 된다. 이러한 미묘한 초점 변화를 통해서 관객은 아이디어를 도출하는 데만 관여하는 것이 아니라 더 큰 문화적, 사회 정치적 영역과 함께 작품의 맥락에 적극적으로 참여하게 된다.

그러나 실험적 의도에 깊이 매진하지 않으면 '스펙터클'을 큐레이팅하는 맥락에 '퍼포먼스로서 행사' 개념이 자리 잡기란 쉽지 않다. 스펙터클 그 자체만을 추구하게 되면 디자인 아이디어를 맥락화하거나 관객의 능동적인 참여를 추구하지 못할 수 있기 때문이다. 결과적으로 '퍼포먼스로서 행사'는 진행 중인 아이디어의 테스트를 전면에 내세워 토론을 활성화하려는 변형적인 공간 환경을 조성하거나 (물리적이든 가상이든) 마주침을 이끌어내는 것과 연결되어 있다. 이러한 점에서 '퍼포먼스로서 행사'는 옹호advocacy와 직접적인 관계가 있으며 '드라마투르그로서 큐레이터'는 '마주침의 건축'을 위한 틀을 만든다고 할 수 있다.

1 〈초대 손님 + 초대자 = 유령〉에 대한 설명은 멜버른 기반의 법률 회사이자 큐레토리얼 팀인 'Guest Work Agency'가 만든 뉴스레터 시리즈를 참조했다. Guest Work Agency, *The Host*, Stories for Industry Clients and Partners, 2019년 8월 15일 접속.

2 Francis Naumann, *Marcel Duchamp: L'Art à l'Ere de la Reproduction Mécanisée* (Paris: Editions Hazan, 1999), 179; 181.

3 Marcel Duchamp, 'The Creative Act', in *Salt Seller: The Writings of Marcel Duchamp* [Marchand du Sel], ed. Michel Sanouillet and Elmer Peterson (New York: Oxford University Press, 1973), 140.

4 다음에서 발췌했다. 'Media and Performance Art: Participation and Audience Involvement', MoMA, 2019년 8월 15일 접속, https://www.moma.org/learn/moma_learning/themes/media-and-performance-art/participation-andaudience-involvement/

5 Charles Shafaieh, 'In *Space, Movement, and the Technological Body*, Bauhaus performance finds new context in contemporary technology', Harvard University Graduate School of Design, 2 May, 2019, 2019년 8월 20일 접속, https://www.gsd.harvard.edu/2019/05/in-space-movement-and-thetechnological-body-bauhaus-performance-findsnew-context-in-contemporary-technology/

6 Shafaeih, 'In *Space, Movement and the Technological Body*……'.

7 Shafaeih, 'In *Space, Movement and the Technological Body*……'.

8 뉴욕 맨해튼 소호에 위치한 독립 비영리 예술 및 건축 조직. (옮긴이 주)

9 dramaturgy와 dramaturge는 각각 연출법, 연출자의 협력자로 옮길 수 있으나 이보다 는 더 포괄적이고 동시대적인 의미로 통용 되고 있으므로 '드라마투르기' '드라마투르

그'로 옮긴다. (옮긴이 주)

10 'Venice Biennale 2014: Fundamentals', OMA, 2019년 8월 22일 접속, https://oma.eu/projects/venice-biennale-2014-fundamentals.

11 Hans Ulrich Obrist and Lorenza Baroncelli, 'Introduction', in Lucius Burckhardt and Cedric Price–A Stroll through a Fun Palace (Zurich: Swiss Arts Council Pro Helvetia, 2014), 5.

12 'Obrist and Herzog & de Meuron disrupt the Biennale', Phaidon, 2019년 8월 22 일 접속, https://au.phaidon.com/agenda/architecture/articles/2014/march/06/obrist-and-herzog-and-demeuron-disrupt-the-biennale/

13 Lucius Burckhardt, 'Urban Design and Its Significance for Residents' (1975), in *Lucius Burckhardt Writings: Rethinking Man-made Environments*, eds. Jasko Fezer and Martin Schmitz (Vienna: Springer Verlag, 2012), 117.

14 Cedric Price, interview by Hans Ulrich Obrist (1997), in Obrist and Baroncelli, *Lucius Burckhardt and Cedric Price – A Stroll through a Fun Palace*, 5.

15 Obrist and Baroncelli, *Lucius Burckhardt and Cedric Price – A Stroll through a Fun Palace*, 6.

16 헤르조그의 말은 다음에서 인용했다. Obrist and Baroncelli, *Lucius Burckhardt and Cedric Price – A Stroll through a Fun Palace*, 5.

17 Obrist and Baroncelli, *Lucius Burckhardt and Cedric Price – A Stroll through a Fun Palace*, 6.

18 Beatriz Colomina, 'The 24/7 Bed', WORK, BODY, LEISURE: Dutch Pavilion, Biennale Architettura 2018, 2019년 8월 28일 접속, https://work-bodyleisure.hetnieuweinstituut.nl/247-bed

19 'Playboy Interview: John Lennon and

Yoko Ono', *Playboy*, January 1981, 101, cited in Colomina, 'The 24/7 Bed'.

20 Sue Shellenbarger, 'More Work Goes "Undercover"', *Wall Street Journal*, 14 November, 2012, 2019년 8월 26일 접속, https://www.wsj.com/articles/SB100014241278873235510045781169229777737046

21 Colomina, 'The 24/7 Bed'.

22 Colomina, 'The 24/7 Bed'.

23 다음에서 인용했다. 'Bed-In Conversation with Beatriz Colomina', *Troika*, 2019년 8월 26일 접속, https://troika.uk.com/article/recent-bed-inconversation-with-beatriz-colomina/

24 〈의미 없음〉(2018-2019)은 오스트레일리아의 'Cohn Artist Productions'가 'Not Yet It's Difficult', 덴마크의 'Danig Performing Arts Service'와 함께 만들었다. 이 퍼포먼스는 퍼포먼스 예술가를 위한 국제 레지던시 센터인 BIRKA에서 그 기관의 소유주인 수잰 대니그Susanne Danig가 감독을 맡아 덴마크에서 순회 공연되었다.

25 2016년 덴마크 의회는 망명 신청자는 덴마크에서 머무르는 데 필요한 비용을 충당하도록 장신구를 포함하여 무엇이 되었든 1만 크로네(약 2,000오스트레일리아 달러) 이상의 가치에 해당하는 것을 양도해야 한다는 법안의 투표를 시행했다. Dan Bilefsky, 'Danish Law Requires Asylum Seekers to Hand Over Valuables', *The New York Times*, 26 January, 2016, 2019년 8월 21일 접속, https://www.nytimes.com/2016/01/27/world/europe/denmarkasks-refugees-for-valuables.html

26 필자의 수산 콘 인터뷰 (2019년 7월 16일, 멜버른).

27 수산 콘 인터뷰.

28 데이비드 플레저는 멀티미디어 공연예술 분야에서 활동하는 오스트레일리아 예술가이자 감독, 작가, 프로듀서다. 멜버른 기반의 공연예인 'not yet it's difficultNYID'의 설립자이자 예술 감독이다.

29 수산 콘의 말은 다음에서 인용했다. Ray Edgar, 'Asylum seeker jewellery ban prompts an act of hope and resistance', *The Age*, 2 August, 2019, 2019년 8월 21일 접속, https://www.theage.com.au/entertainment/art-and-design/asylum-seeker-jewellery-ban-prompts-an-act-ofhope-and-resistance-20190726-p52b2y.html

30 Edgar, 'Asylum seeker jewellery ban'.

31 Cohn, quoted in Edgar, 'Asylum seeker jewellery ban'.

32 fourth wall. 연극에서 객석을 향한 가상의 벽을 일컫는 용어. (옮긴이 주)

33 저자가 2019년 8월 16일에 템퍼런스 홀에서 열린 퍼포먼스에 참석해 기록한 내용이다.

34 독립 여름 학교는 1970년에 설립되어 앨빈 보야르스키가 건축 교육의 비전을 갖고 처음으로 제도화했고 "아이디어를 교류하는 거래소"로 운영되었다. 세계 각지에서 온 학생, 건축가, 역사가, 디자이너, 도시 계획가들이 6주간 강의, 세미나, 워크숍에 참여했다. 보야르스키는 1971년부터 1990년까지 AA스쿨의 의장을 역임했다. Irene Sunwoo, *In Progress: The IID Summer Sessions* (London and Chicago: AA Publications and Graham Foundation, 2017).

35 Grant Marani, 'Halftime Club Charter 1979', *Backlogue: Journal of the Halftime Club 3* (1999), eds. Dean Boothroyd and Gina Levenspiel, 128-129.

36 다음을 보라. Vivian Mitsogianni, 'ARM Architecture: Building the impossible and making a culture', *ArchitectureAU*, 2 May, 2016, 2019년 8월 29일 접속, https://architectureau.com/articles/arm-architecture-building-the-impossible-and-making-a-culture/

37 'About Storefront', Storefront for Art and Architecture, 2019년 8월 29일 접속, http://storefrontnews.org/general-info/about-storefront/

38 펀업아키텍처&디자인프로젝트스페이스는 마틴 혹, 엠마 텔퍼 그리고 필자가 2011년에 설립했다.

39 Martyn Hook and Fleur Watson, 'Summer Residency Program: *Lucy McRae, Swallowable Parfum Live Lab*', floorsheet

text, Pin-up Architecture & Design Project Space, 2013.

40 RMIT 대학의 졸업생인 맥래는 다양한 교육기관에서 근무했고 남부캘리포니아건축학교SCI-Arc의 방문 교수다.

41 맥래는 핀업 프로젝트스페이스에서 〈삼킬 수 있는 향수 라이브 랩〉을 실행하기 위해 에이미 실버가 이끄는 프로덕션과 협업했다. 전체 크레딧은 다음 주석을 확인하라.

42 Lucy McRae, *Swallowable Parfum Live Lab*, 2014, colour digital video, sound, 1 min (looped). Executive producer: Amy Silver; co-director and producer: Giuseppe Demaio; cinematographer: Jon Mark Oldmeadow; costume design: Cassandra Wheat and Lou Pannell; production design: Simon Glaister; second camera: Becky Freeman; graphic design: Matthew Angel; score composer: Charlotte Hatherley; art department: Phoebe Baker, Andrea Benyi, Hannah Brasier, Lauren Delacca, Izzy Huang, Freya Robinson, Lauren Siemonsma, Simone Steel, Sarah Xie; costume assistants: Lauren Cray, Clementine Day, Elizabeth Douglas, Michelle Drury, Esther Gauntlett, Jessie Kiely, Freyja Ronngard; protagonist: Rachel Coulson, Phoebe Baker, Andrea Benyi. Acknowledgements: Tony McRae, Pin-up Project Space, Melbourne and RMIT University, Melbourne.

43 Martyn Hook and Fleur Watson, 'Summer Residency Program: Matthew Bird and Phillip Adams, *EMBASSY Foundation*', floorsheet text, Pin-up Architecture & Design Project Space, 2014.

44 다음 책에서 인용했다. Conrad Hamann, *Cities of Hope: Remembering/Rehearsed: Australian Architecture and Stage Design by Edmond and Corrigan 1962-2012* (Melbourne: Thames & Hudson, 2012), 7..

퍼포먼스로서 행사

'디자인 아이디어'를 실행하고 전시하기

파올라 안토넬리(뉴욕)와

플러 왓슨(멜버른)이 나눈 대화

파올라 안토넬리Paola Antonelli는 뉴욕 현대미술관의 연구개발 책임자이자 건축디자인부의 선임 큐레이터다. 주목할 만한 다수의 디자인 전시와 온라인 프로젝트를 기획했는데 대표적으로는 〈동시대 디자인에 나타난 변종들Mutant Materials in Contemporary Design〉(1995), 〈내게 말해줘Talk to Me〉(2011), 〈디자인과 폭력Design and Violence〉(2016-2017) 그리고 최근에 제22회 밀라노트리엔날레의 〈손상된 자연: 디자인이 인간의 생존을 지킨다〉(2019) 등이 있다. 파올라는 온라인 세상이 관람객에게 갤러리나 미술관의 벽 너머로 확장된 또 다른 기회를 제공하리라는 것을 간파하고 이와 관련한 큐레이팅과 디지털 공간의 잠재력을 탐구한 선도적인 인물이다. 플러 왓슨은 멜버른 빅토리아건축센터 | 오픈하우스의 수석 큐레이터다. 2013년부터 2020년까지 RMIT 디자인허브 갤러리의 큐레이터를 역임했고 현재는 그 대학의 명예 펠로우Honorary Fellow다. 이 책의 저자로서 왓슨의 연구는 전시 공간을 관객과 활발하게 교류하면서 디자인 연구와 지식 생산을 탐구하는 장소로 개방하려는 분명한 목적으로 '마주침의 행위성'에 중점을 두고 있다. 파올라는 플러에게 시각예술 및 디자인을 큐레이팅하는 것과 디자인 아이디어를 '실행'하는 것의 본질적인 차이점을 말하고 우리 시대의 과제를 해결하기 위한 창의적 실천의 잠재력을 번역하는 것의 시급성에 대해 이야기한다.

플러 왓슨
오늘날 큐레토리얼 실천에서 시각예술과 구별되는 동시대 디자인
큐레이팅의 중요한 차이점은 무엇이라고 생각하나요?

파올라 안토넬리
지금도 여전히 존재하는 내재적 차이점에 처음 눈뜨게 해준 사례를
하나 들어볼게요. 뉴욕에 도착해 뉴욕 현대미술관에서 근무를 시작했을
때 수집할 소장품으로 가장 먼저 제안한 것 중 하나가 바로 베레타
권총Beretta gun이었어요. 당시 뉴욕 경찰청이 이탈리아에서 제조한
베레타 권총을 사용하고 있다는 사실뿐 아니라 베레타 권총의 디자인
자체가 무척이나 흥미로웠죠. 쓰이는 목적과는 별개로 대단히 아름다운
디자인이라고 생각했고요. 그래서 뉴욕 현대미술관의 수집 위원회에
제안했고 확고한 답변을 받았어요. "안 됩니다. 우린 무기를 수집하지
않습니다." 회화와 조각 컬렉션만 보더라도 총을 표현한 작품이 정말
많은데 이런 답변을 받으니 당황스럽더군요. '이 결정에 대해 이의를
제기하자 디자인 작품을 소장하면 보이는 것이 전부이지 예술품처럼
표현으로서 볼 수 없다, 그 물건의 기능을 인정하고 심지어 환영하기도
하는데 베레타 권총의 경우에는 그것이 살인 행위이기 때문이다'라는
거예요. 디자인에는 본질적으로 기능과 연결되어 있어서 예술과 구별되는
직접성directness이 있다는 이유인데 참 흥미로운 논쟁이죠.

플러
뉴욕 현대미술관 근무 초기에 디자인이 하나의 대상으로 간주되던
상황을 겪으셨는데 지금은 디자인이 사고방식이자 과정이고, 사물
또는 건물은 대개 그 최종 결과라는 사실을 관객들이 이해하는 전환이
시작되었다고 보시나요?

파올라
그럼요! 나는 디자인이 여전히 '형태는 기능을 따른다'는 낡은 디자인
시각에 갇혀 있다는 느낌이 들 때 좌절감이 크답니다. 기능 개념이
바뀌었잖아요. 이제 기능은 불편함을 느끼게 하는 것일 수도 있고
더 비판적으로 생각하게 하는 것일 수도 있어요. 나는 전복적이고

큐레토리얼 대화

누구나 이해할 수 있는 방식을 적용하려고 노력하는 중이고 일본에서
디자인된 휴대용 '디지털 반려동물'인 다마고치같이 여러 면에서
터무니없을 수 있지만 여전히 디자인의 좋은 예가 되는 소장품을
확보하려고 도전해요. 이처럼 새롭고 이전과는 다른 디자인 아이디어에
도전하기 위해 기능 개념을 전복하기도 해요. 특히나 비물질적인 사물의
경우에는 전형적인 박물관 관리자에게 그것이 디자인이라고 설명하기란
여간 어려운 게 아니지만 대중은 금방 이해하죠.

플러
대중의 참여 측면에서 볼 때 현재 전 세계의 디자인 열망은 그 어느
때보다 높아요. 하지만 동시대 건축 관련 부서를 기관이나 박물관에
신설해서 밀라노트리엔날레의 〈손상된 자연〉과 같은 축제 환경
또는 독립적인 주도권을 갖게 하는 데 여전히 많은 공공 기관에서
보수적이라고 보시나요? 다양한 맥락에서 디자인을 구성하는 요소에
대한 아이디어를 확장하기 위해 다른 역할이나 전략을 취해야 할까요?

파올라
꼭 그렇게 생각하진 않아요. 사실 나는 동료보다 대중을 위해 더 많이
일하고 있어요. 오로지 마티스와 피카소를 보기 위해 뉴욕 현대미술관을
찾거나 마티스와 피카소마저도 별 관심이 없고 그저 예술 비타민을
섭취해야 한다는 식으로 여기는 관람객들의 참여를 유도하는 것이 내겐
가장 큰 숙제랍니다. 멍한 상태로 박물관을 돌아다니다가 전시 중인지도
몰랐고 흥미로울 거라고 생각하지도 않았던 디자인 전시회를 우연히
발견하고는 2시간이나 전시장에 머무르는 관객도 있어요. 바로 이런
사람들을 위해 일하고 있죠.

플러
디자인을 사회적 추구이자 문화적이고 창의적인 실천이라고
생각하시나요? 그리고 지금 하시는 일이 결국에는 사회 정치적
참여 추구라고 보시나요?

파올라
그렇다고 해서 미학이나 귀중한 장인 정신을 외면한다는 뜻은 물론
아니에요. 살아 있다는 것은 다른 사람을 위해 무언가를 만드는 것이라고

믿거든요. 다른 사람들과 연결되지 않는 삶은 의미 없다고 생각하고요.
디자이너는 언제든 유용하고 생명을 구할 수 있는 작품을 만들 수도 있고
정말 아름답고 미묘하며 희귀하지만 모두의 문화를 발전시킬 물건을
만들 수도 있어요. 중요한 것은 세상에 의미 있는 무언가를 더하려는
시도죠. 또한 뉴욕 현대미술관에서 내가 기획한 R&D 살롱이 디자인과
디자인 아이디어를 중심으로 더 많은 청중을 모으는 중요한 방법이라고
생각해요. 나는 디자인이라는 분야가 더 넓은 문화에서 정당한 위치를
차지하지 못한다고 생각하기 때문에 이를 해결하기 위해 다른 분야로
확장하고 다가가는 것을 좋아해요.

플러
관객에게 디자인 아이디어를 전달하고 디자인이 세상을 바라보는
이처럼 다른 방식을 제공할 수 있다는 것을 보여주기 위해서 어떤
방법을 사용하시나요? 건축 및 디자인 전시의 과제는 종종 완전한
이야기를 전달하거나 교훈적인 정보로 압도하는 것을 거부하는 것인데
어떻게 하면 관객이 토론의 주체로 참여한다고 느끼고 스스로 상상력을
발휘하게 되는 좀 더 활동적인 공간으로 그들을 유도할 수 있을까요?

파올라
나는 디자인이 본질적으로 관객에게 큰 부담을 주지 않는다고 생각해요.
우리가 그렇게 생각하지 않을지 모르지만 대체로 사람들은 디자인을
친숙하다고 느끼는 것 같아요. 실제론 친숙하지 않더라도 말이죠. 뉴욕
현대미술관에서 열린 〈디자인과 탄력적 마음Design and the Elastic
Mind〉(2008)이 올해로 11주년을 맞았어요. 이 전시는 디자인과 과학의
교차점에 관한 것이었는데 솔직히 당시에는 사람들이 이 전시를 어떻게
받아들일지 몰랐어요. 연결 고리가 명확하지 않거나 사람들이 너무
난해하게 여기지 않을까 걱정도 했고요. 주제가 완벽하게 정립되거나
다듬어지지 않은 아이디어 수준이었기 때문에 허점이 많아 보이기도
했어요. 올바른 방향으로 가고 있다고 생각했지만 확신이 들진 않았어요.
결과적으로는 사람들이 그 점을 좋아했어요. 큐레이터의 오만함을 버리면
즉각적인 흥미를 유발하고 관객의 공감을 얻을 수 있다고 생각해요.
새로운 큐레토리얼 입장을 취하는 것이 중요합니다. 더 이상 사람들에게

큐레토리얼 대화 **381**

'이것이 정답이에요.'라고 말하는 것은 맞지 않아요. 대신에 '내가 생각해 낸 것이 있는데 지금은 그것이 흥미 있는 것 같아서 여러분과 나누고 그것이 무얼 의미하는지 얘기하고 싶어요.'라고 해야죠.

플러

네, 전적으로 동의합니다. 나는 큐레이터가 '권위적인 목소리'에서 벗어나 동시대 상황에 더 '사회적으로 맞춰나가고' 새로운 것을 규명해 내는 역할을 지향해야 한다고 생각해 왔어요. 즉 '잘 모르겠지만 여기서 무슨 일이 일어나고 있는 것 같은데 그것에 대해 이야기하고 무슨 일이 일어나고 있는지 알아볼 수 있는 교류를 합시다.'라는 식이죠.

파올라

뉴욕 현대미술관에서 처음 진행한 R&D 살롱은 '큐레이터의 이야기'였어요. 큐레이터가 된다는 것이 어떤 의미인지에 관한 것이었는데 무척 흥미로웠어요. 뉴욕 현대미술관의 회화 조각 수석 큐레이터인 앤 템킨, 작가 마리아 포포바, 저널리스트이자 학자인 제프 자비스, 음악 작곡가 토르 에리크 헤르만센 등 다양한 사람이 한자리에 모였기 때문이죠. 이 토론에서 나온 가장 중요한 사항이 두 가지 있는데, 첫째는 큐레이터가 관객이 신뢰할 수 있는 안내자라는 점이고 둘째는 큐레이터에게 관객이 필요하다는 점이었어요. 관객이 없으면 큐레이터가 하는 일도 무의미하다는 것이죠.

플러

'온라인 실험'인 〈디자인과 폭력〉(2015)을 준비하시면서 겪은 어려움에 대해 이야기해 주시겠어요? 원래는 물리적인 전시로 기획되었다가 뉴욕 현대미술관 전시 위원회에서 승인해주지 않아서 디지털 공간에서 전시하는 대안을 찾으셨잖아요. 그 경험에 대해, 그리고 그것이 현재 진행 중인 프로젝트에 어떤 영향을 미쳤는지도 이야기해 주시면 좋겠습니다.

파올라

난 항상 온라인 세계가 실제 전시 공간에서 일하는 큐레이터의 프로세스와 밀접하게 연관되어 있다고 생각해 왔어요. 큐레토리얼 업무를 하다 보면 거절당하는 일이 수도 없이 많아요. 당신도 그런 경험이 있을

테고요. 그러면 다음을 기약하면서 서랍 속에 넣어 두고 다른 아이디어로 넘어가곤 하죠. 하지만 〈디자인과 폭력〉처럼 다음으로 미룰 수 없을 만큼 너무나 긴박하고 중요한 경우도 있어요. 특히나 그 프로젝트는 제이머 헌트와 공을 들이면서 협업했거든요.

전시 제안이 받아들여지지 않았을 때 제이머와 난 "돈도 들지 않고 허가받지 않고서도 할 수 있는 방법이 없을까? 워드프레스를 이용한다면?" 마침 제이머가 적으나마 파슨스의 예산을 쓸 수 있어서 우린 한 학생과 함께 웹사이트를 만들었고 사람들에게 도움을 청했어요. 사회 비평가이자 작가인 커밀 패글리아, 하버드대학교 심리학과 교수 스티븐 핑커 등 여러 사람이 참여했고 콘텐츠도 제공했어요. 날이 갈수록 규모가 점점 커졌죠. 그런데 전시장에서 볼 수 있는 것을 단지 온라인에 올리는 것이 목적이 아니라 우리가 사용할 수 있는 공간을 최대한 활용하고자 했다는 점을 인식하는 것이 매우 중요해요. 온라인 작업은 독자들에게 질문을 던지고 논쟁을 촉발하는 것인데 뉴욕 현대미술관 전시장에서는 결코 할 수 없었을 거예요. 온라인에서 다룬 사물들은 우리가 미처 생각하지 못한 형태의 폭력을 불러일으켰어요. 또한 권위 있고 지식이 풍부한 사람들이 각 사물에 대한 설명 글을 올렸고 온라인 게시가 끝날 무렵에는 우리가 도발적인 질문을 던지기도 했죠.

나중에는 뉴욕 현대미술관의 동료들이 이 프로젝트를 너무 마음에 들어 해서 박물관 사이트에 게시하게 되고 이 프로젝트에 대한 책을 출판하는 결정까지 내렸어요.

플러
그런 점에서 당신과 제이머가 중압감을 갖고 서랍 속에on the shelf 묵혀두지 않았던 그 행동을 큐레토리얼 행동주의로 볼 수 있지 않을까요?

파올라
물론입니다. 그러길 바라고요. 그땐 정말 그렇게 느꼈고 아이디어가 마구 떠올랐죠.

큐레토리얼 대화　　　　　　　　　　　　　　　**383**

플러

전통적인 관점에서 보자면 '액티비즘'이라는 용어는 많은 큐레이터들이
기피하는 용어가 아닐까요? 활동가보다는 '옹호자advocate'라는 용어에
익숙한 큐레이터가 많은 것 같아요.

제가 나오미 스테드, 케이트 로즈가 함께 큐레이터를 맡은 〈대안:
여성, 디자인, 행동〉에서 '행동주의자로서 큐레이터' 역할을 시험한
적이 있어요. 여성들이 건물을 짓는 것을 넘어 건축 환경의 행동주의를
지향하는 공간 훈련을 함으로써 전통적인 방식과는 다른 방식으로
건축을 실천하는 것을 살펴본 전시였어요.

그 전시에서 개념적으로 여러 쟁점을 끌어냈어요. 큐레이터로서
우리는 확고한 행동주의자의 분명한 의제가 있느냐 또는 큐레이터로서
일종의 중재자 역할을 하면서 다른 행동주의들의 활동을 부각할
플랫폼을 만들고 있느냐 하는 것이었죠. 우리는 이런 고민을 하면서
전시를 계속 발전시켜 나갔어요.

파올라

관람객의 반응은 어땠나요?

플러

전반적으로 다양한 사람들로부터 대단히 좋은 반응을 얻었다고 말할
수 있어요. 우리는 일련의 에피소드로 구성된 방송 형식으로 기획했기
때문에 전시가 진행되는 동안 전시 공간과 온라인 방송에서 날마다
색다른 경험을 할 수 있었죠. 물론 어떤 에피소드는 다른 에피소드보다
더 큰 호응을 받았다는 뜻이기도 하고요. 주 전시장에서는 여성 디자인
행동주의자들이 주도하는 일련의 행사가 진행됨에 따라 교훈적인
측면보다는 프로그램 측면을 강조했고 날마다 현장을 촬영하고 곧바로
편집해서 한 전시 공간에서는 그 누적된 영상을 상영하도록 했어요.

구체적으로 보면 휴머니즘이 강조된 건축 관련 에피소드는 확실히
호평을 받았지만 건축의 미래와 확장된 실천으로서 건축이 무엇인지
고민하는 젊은 건축가들과 진행자들이 참여한 에피소드는 훨씬 더
복잡하고 탐구적인 아이디어라서 관람객에게 전달하기가 상대적으로
쉽지 않았던 것 같아요.

전시가 종료될 무렵에 우린 〈디자인과 폭력〉 얘기에서 언급하신
것과 똑같은 결론을 내리게 되었어요. 즉 그 시기에 꼭 다룰 주제라고

확신해서 시의적절한 해법의 '틈'을 찾을 수밖에 없는 그때는 확실하게
행동주의 역할을 맡아야 한다는 것이죠.

파올라

물론 큐레이터의 유형이 무척 다양해요. 가령 '사냥꾼/채집가'라는
스타일도 있는데 아마도 내가 추구하는 것과 흡사한 큐레이터의 유형인
것 같아요. 그리고 의제를 다루는 행동주의로 활동하진 않으면서도
심도 있는 연구로 기여하는 전통적인 유형에 가깝고 학문적 성향이
강한 큐레이터도 있죠. 하지만 나는 동시대 상황에서 큐레이터로 일할
때는 더 넓은 사회 정치적 맥락에 반드시 참여해야 한다고 확신해요.
이것이 가장 중요한 차이점이라고 보거든요.

플러

2019년 밀라노트리엔날레 때 기획한 〈손상된 자연〉의 준비 과정과
연구에 대해 얘기해 주시겠어요?

파올라

〈손상된 자연〉은 환경 문제의 시급함과 세계에 대한 우리의 책임을 다룬
전시였는데 내가 그동안 기획한 어떤 전시들보다도 행동주의적 측면이
강해요. 여기서 환경 문제는 자연 환경만 해당되는 것이 아니라 인류에
대한 우리의 책임도 포함됩니다. 말하자면 지구상의 다른 모든 존재
사이의 균형에 관한 것이죠.
　　나는 전시장을 찾는 관람객들이 세 가지를 얻어 가길 바랐어요. 첫째로
더 나은 세상을 만들기 위해 우리가 일상에서 할 수 있는 일이 무엇인지
알았으면 하는 것이고요. 두 번째로는 우리가 살고 있는 시스템의
복잡성을 더 깊이 인식하고 돌아가는 것이에요. 그리고 난 사람들이
이런 생각을 개인의 일생 정도가 아니라 두 세대, 세 세대를 넘어서
먼 장래까지 생각하도록 영감을 주고 싶었어요. 우리의 앞 세대에는
시민들이 미래 세대를 위해 숲을 가꾸면서 정작 자신들은 그 숲을 볼 수
있는 기쁨을 누리지 못한다는 것을 알면서도 숲을 가꾸곤 했어요.
하지만 지금 우리는 이런 거시적인 감각sense of perspective을
잃어버린 것 같아요.

큐레토리얼 대화　　　　　　　　　　　　　　　　　　　　　385

나는 전시를 만들면서 메시지를 담아내기 위해 두 개의 핵심 용어를
활용했어요. 첫 번째는 배상reparation[1]입니다. 이 용어는 노예제도와
관련이 있고 자유와 기회를 박탈당한 인종을 온전하게 해준다는 개념과
연결되기 때문에 미국에서는 민감할 수밖에 없어요. 그럼에도 나는
의도적으로 그 용어를 사용했고 우리가 자연을 노예로 삼아왔다는
의미를 담아 논의를 시작하려 했지요. 또 다른 아이디어는 경관 건축에서
사용되는 개념인 회복적 디자인restorative design으로 나는 이 개념이
훨씬 더 폭넓은 맥락으로 이해되었으면 해요. 난 이 용어를 레스토랑의
유래와 연결 지었어요. 레스토랑은 18세기 프랑스에서 건강한 음식을
먹으러 가는 곳이었어요. 잘 꾸며진 멋진 장소일 뿐 아니라 재충전을
하고 건강을 회복하는 그야말로 쾌적한 장소였죠. 레스토랑은 즐거움과
유쾌함pleasure and conviviality을 누리는 장소가 되었어요. 윤리적이고
지속 가능한 디자인도 마찬가지라고 생각해요. 우리가 그동안 진중하고
경건한 단계를 성실하게 지나왔다면 이제 회복적 디자인에서 즐거움,
우아함, 아름다움을 찾을 수 있다고 생각해요. 큐레이터로서 우리 모두는
세상이 우리의 미래를 위한 디자인의 잠재력에 주목하고 그것을 활용할
수 있도록 정말로 애쓰는 중입니다. 그것이 우리가 뜻한 바니까요.

1 배상 또는 배상금은 비용을 부담하는 것을 넘
 어서 과거의 잘못을 인정한다는 뜻을 담고 있
 어서 민감한 용어로 받아들이는 경우가 있다.
 (옮긴이 주)

큐레토리얼 대화 **387**

결론: 뉴 큐레이터, 전문적 실천을 향하여

디자인 프로세스의 복잡성과 다원성, 그리고 디자인 개념부터 작업의 완료 시점까지 나타나는 지극히 협력적인 매트릭스를 짧게 언급하면서 이 책의 머리말을 시작했다. 디자인 학제는 건축, 조경, 산업 디자인, 인테리어, 가구, 제품, 패션, 게임, 그리고 VR, AR, AI 따위의 새로운 기술을 포함하기 때문에 결코 단일한 특성을 띠지 않는다. 각 실무자는 대단히 다양한 이념, 언어, 지위, 분과, 미학, 프로세스를 갖고 있다. 결국 그들이 작업에 임하는 문화와 맥락이 반영되는 셈이다.

그리고 이 혼종성과 복잡성은 전시 공간을 관람객에게 의미 있고 공감할 만한 참여와 교류의 자리로 조성하려는 큐레이터에게 가장 힘겨운 문제이기도 하다. 그 때문에 우리는 관례적이고 간소화된 방식으로 해결한 전시 디자인을 경험할 때가 많았고 건축의 경우는 건물을 재현하는 전시물을 부각하거나 박물관의 소장품 중 일부분을 진열하는 것이 고작이었다.

이 모델은 여러 공공 기관과 대학 프로그램에 남아 있는 큐레토리얼 교육 문화에서 생겨난 것인데 주로 미술사와 미술 이론, 소장품의 맥락에서 박물관이 수립한 위계와 정책에 초점을 맞춘다. 이같이 이미 자리 잡은 큐레이터십의 유형들은 오늘날에도 여전히 가치가 있겠지만 여러 동시대 큐레이터와 문화 생산자들은 이제 문화 기관, 갤러리, 박물관을 벗어나서 독립적인 비영리 조직과 페스티벌 프로그램, 디지털 플랫폼, 사회적 기업같이 확장된 구조에서 활동하는 독립

적인 전문가들이다. 디자인 큐레이터들의 경우는 특히 그렇다. 건축 및 디자인 박물관에 적을 둔 경우는 전 세계적으로도 상대적으로 최근에 생겨난 문화 기관들에 한정된다. 결과적으로 안정된 큐레토리얼 패러다임은 건축과 디자인에 대한 호응이 결여되어 있고 동시대 디자인 실천의 진화하고 확장된 실체를 간파하지 못하고 있다.

하지만 분명히 변화는 일어나고 있다. 이 책에서 제시한 사례만이 아니라 각 장에 실린 대화 중에 나온 이 변화에 대한 낙관적인 전망도 확신을 준다. 최근에 건축과 디자인 큐레이터십 분야에 특화되어 나온 단행본, 출판물, 온라인 콘텐츠 역시 실천 공동체의 움직임과 새로운 실천의 잠재성을 잘 보여준다. 앨리슨 로스손과 파올라 안토넬리가 출판에 앞서서 온라인으로 진행한 '디자인 긴급 상황', 조이 라이언이 편집한『본 그대로: 건축과 디자인 역사를 만든 전시들』, 로리 하이드의『미래 실천: 건축의 가장자리의 대화』, 캐나다건축센터의『박물관만으로는 충분하지 않아』등이 주요 사례다.

『박물관만으로는 충분하지 않아』에서는 기관 자체를 의인화하고 있다. 글이 일인칭 시점인데다 필자를 특정하기 어렵게 쓰였다. 아마도 목록에 나온 외부 참여자들과 캐나다건축센터 관장과 그의 팀이 '편집'했을 것으로 짐작한다. 그 자체만으로도 그 기관이 오늘날 건축 실천에 특화된 문화적 생산에 의미 있게 호응하면서 직면하는 과제를 탐구하고 드러내기 위한 수행적 행위라고 할 수 있다. 그 책은 큐레이터십, 디스플레이, 연구, 수집, 아카이브, 교육, 온라인 등을 가로지르는 쟁점들에 대해 고심하는 '아홉 결의 생각들'을 지형도로 그려낸다. 다음의 문장이 이를 잘 보여준다.

> 내가 첫발을 디뎠을 때, 내가 나 자신을 중심이라 부르기로 마음먹었다. …… 우리 세계에서는 박물관에 속한다는 것이 다가 아니구나 하는 것을 절실히 깨달았다. …… 나는 내 주변에서 어떤 일이 일어나고 있는지 질문을 던지고 대안들을 밝혀보려는 것이다. …… 나에겐 건축이 건물 이상이다.

물론 몇몇 건물을 포함하지만 다양한 조직, 그리고 도시, 환경, 실내 공간같이 다양한 규모도 포함한다. 건축은 우리가 사는 방식들에 반응하며 또한 건축이 그 방식들을 만들기도 한다. 즉 건축은 새로운 가능성을 상상하는 문화적 실천인 것이다. 건축은 아무 것도 짓지 않은 채로도 존재할 수 있다. 결국 내가 기대하는 것은 건축의 최종 결과로 보일 만한 것이라든가 건축의 형태를 재현하는 매체가 결코 아니다. ······ 나는 건축적 사고를 바란다.

『박물관만으로는 충분하지 않아』는 기관의 자기 성찰 과정에 대한 흥미진진한 통찰력을 제공한다. 오늘날 박물관의 역할 그리고 건축과 디자인에 있어서 큐레이터십과 문화 생산의 변화하는 본질을 묻고 대안들을 밝히는 데 큰 도움을 주는 책이기도 하다.

여기서 캐나다건축센터의 대화는 중요한 기회 그리고 내가 주장한 건축과 디자인 전시의 큐레토리얼 실천이 지니는 반응적인 형식을 시험하고 개발하고 실천하며 종국에는 가르치는 책임감을 강화한다. 동시대 디자인 실천의 복잡하고 다원적인 본질과 더불어 개입하고 매개하고 번역하며 동시에 관람객을 독려하는 것이 바로 그것이다.

이 도전에 호응하면서 이 책은 건축과 디자인 전시에 매진한 동료들의 큐레토리얼 프로젝트들을 확인하고 알리고자 하며 나아가 전문적인 실천 지식을 축적해 나가는 일련의 실험적인 큐레토리얼 움직임들을 설명하고자 했다.

그렇다고 해서 이 움직임들이 교육적 차원에서 마치 따라야 할 '모델'처럼 확고히 내세우려는 의도는 전혀 없다. 사실 큐레토리얼 움직임은 허용된 범위 내에서는 발견 과정을 거치며 합쳐지고 변형될 수 있다. 책의 본문은 여섯 가지 큐레토리얼 흐름과 해당 사례연구를 통한 성찰적 탐색 그리고 대화로 구성되어 있어서 개념을 탐구하는 데

결론: 뉴 큐레이터, 전문적 실천을 향하여　　　　　391

도움을 주며 나아가 이 개념 탐구는 건축과 디자인 큐레이팅을 위한 진보적인 교수법을 개발할 때 중요한 논점을 제공할 수 있다.

따라서 이 책이 현재의 실천에 도움을 주고 더 조사하고 논의할 도약점을 찾는 계기가 되기를 바란다. 큐레이터이자 역사가인 필립 우르슈룽이 "전시를 우리가 익히 아는 것을 재현하는 수단이 아니라 우리가 모르는 것을 배울 기회로 활용할 때 새로운 장이 열린다."라고 한 것이 바로 이 탐구와 교류의 정신이다.[1]

우르슈룽의 주장은 관리인 또는 전문직이라는 큐레이터의 전통적인 역할을 벗어나서 큐레토리얼 과정의 첫 단계부터 큐레이터, 디자이너, 작가, 영화제작자 등을 포함하는 팀과 학제적인 협업이 이뤄지게끔 '개방적' 큐레토리얼의 틀을 포용하는 '뉴 큐레이터'에 관해 말하는 이 책의 의도와 잘 맞아떨어진다. 이런 점에서 보면 그 과정은 그야말로 디자인 프로세스의 형태와 다를 바 없는데, 결국 큐레토리얼 프로젝트는 그 최종 형태에 기여할 일군의 전문가들과 협력적인 돈독한 네트워크 속에서 발전해 나가는 것이다.

진보적인 큐레토리얼 교수법에 대한 의견

결론적으로 뉴 큐레이터는 큐레토리얼 실천을 가르칠 진보적이고 전문화된 교수법을 옹호한다. 건축과 디자인 큐레이터들의 교육을 위한 더 신중한 모델을 탐구할 중요한 기회가 분명히 있다. 이것은 전통적인 박물관에서 벗어나 있으며 시각예술에 중점을 두지도 않고 건축과 디자인 교육의 범주에서 단순히 '확장된 실천'이라는 흐름과도 다르다.

이 맥락에서 큐레이터십은 다음의 질문에 응답하기 위해 패러다임을 전환할 방식을 다시 상상해야 한다. 동시대를 기획한다는 것은 무엇을 의미하는가? 물리적 환경과 가상 환경 사이의 연계는 어떤 기회를 만들어내는가? 큐레토리얼 실천은 세상에 응답하고 세상을 변화

시키는 새로운 개념을 어떻게 정의하고 변형하고 반영할 수 있는가?

　이 책은 건축과 디자인을 큐레이팅하는 신생의 전문적인 실천을 한 단계 더 발전시키기 위해, 한창 진행 중인 연구와 논의의 중요한 도약점들을 규명함으로써 현재의 실천에 나름의 기여를 하고자 한다. 아울러 디자인 실천을 공동체가 이해하고 능동적으로 참여하게끔 하기 위해, 그리고 이 과정이 우리의 집단 문화에 활기를 더하고 있음을 인식시키기 위해, 의미 있는 사례를 통해서 뉴 큐레이터가 디자인 개념을 만드는 과정에 관객을 참여시키고 매개하며 활동하게 하는 명시적인 주체임을 그려낸다.

1 Philip Ursprung, 'Presence: The Light
 Touch of Architecture', introductory essay
 in *Sensing Spaces*, exhibition catalogue
 (London: Royal Academy of Arts, 2014),
 16-46.

남반구의 담론적 큐레토리얼 실천으로서 독립성

파티 아나오리 (프라이아, 카보베르데)와

파울라 나시멘토 (루안다, 앙골라)가 나눈 대화

파티 아나오리Patti Anahory는 카보베르데Cabo Verde를 기반으로
활동하는 건축가다. 카보베르데대학교의 신흥 다학제 응용 연구
센터인 CIDLOT의 초대 센터장(2009-2012)이었으며 스토리텔링
플랫폼인 스토리아 나 루가르Storia na Lugar와 학제 간 교류, 창의적
실험, 학제 간 대화를 위한 독립 공간인 퍼렌테시스(Parenthesis,
괄호를 의미한다)를 공동 설립했다. 파티는 아프리카를 둘러싼
모든 복잡한 실행 방식을 탐문하는 건축 스튜디오들의 실험적
디지털 모임인 독립 조직 에란트_프랙시스errant_praxis(2019)를
기획했다. 파울라 나시멘토Paula Nascimento는 루안다에
기반을 둔 건축가이자 독립 큐레이터다. 건축, 시각예술,
지정학geopolitics 분야에서 활동해 온 리서치 스튜디오인 비욘드
엔트로피 아프리카(2010-2016)의 공동 설립자이며 2013년
베니스비엔날레에서 수상한 바 있는 앙골라관의 〈루안다 백과사전
도시〉를 비롯하여 예술, 건축, 디자인 및 관련 주제로 일련의
큐레토리얼 프로젝트를 추진했다. 이 대화에서 파티와 파울라는
스스로 '큐레이터'라고 부르는 것의 정당성, 탈식민지 도시와
정체성 문제를 탐구하는 독립적인 큐레토리얼 실천 및 학제 간
실천의 복잡성과 남반구에서 동시대 큐레토리얼 실천을 위한
디지털 연결의 수행성을 탐문한다.

파티 아나오리
동시대 상황에서 스스로 큐레이터라고 부를 수 있는 것의 정당성에 대해
어떤 입장인가요?

파울라 나시멘토
큐레이터라는 용어 자체에 매우 유연한 특성이 있지만 한 가지 우려되는
점은 이것이 남용되어 모든 사람이 큐레이터가 되고 모든 것이
'큐레이팅'된다는 거예요. 난 미술사나 박물관학을 전공하지 않았어요.
난 건축가고 연구 기반 프로젝트들을 추진하는 중에 대단히 실용적인
실행 기반의 시각에서 큐레이팅 분야에 입문했어요. 일부 프로젝트에서
큐레토리얼이 요구되었지요. 내가 주로 활동하는 앙골라의 경우,
큐레이션 개념은 매우 새로운 실천이자 새로운 분야기 때문에 우리가
프로젝트를 큐레이팅할 때 많은 사람은 큐레이팅이 무엇을 의미하고
실제로 무엇을 하는지 이해하질 못해요. 이런 의미에서 우리가 스스로를
큐레이터라고 부를 때 무엇을 하는 사람인지 설명하는 것이 필요합니다.
최근에는 이러한 실천이나 용어가 남용됨으로써 많이 접하게 되면서
젊은 큐레이터 또는 자칭 큐레이터가 늘고 있지만 실제로는 지속적으로
그 일을 하거나 콘텐츠를 제작하고 있지 않아요. 전시에 필요한 글을 쓰고
벽에 설치할 무언가를 편집하는 사람은 누구든 자신을 큐레이터라고
칭하죠. 종종 콘텐츠가 너무 얄팍한 탓에 볼거리에 집중하는 경우가
많은데 그러면 우리가 활동하기에는 적절하지 않은 구도가 형성될
수 있다는 점에서 복잡한 문제라고 생각해요. 개인적으로 나 자신을
큐레이터라고 말하기는 하지만 어떻게 하면 이 분야에 새로운 것을
추가하거나 다른 것을 도입해서 연구와 콘텐츠를 개발할 것인지에
더 관심이 많아요.

파티
맞아요, 비평적인 연구가 큐레토리얼 실천에서 중요한 지점이죠.
자기에게 큐레이터라는 수식어가 붙느냐 마느냐 하는 문제가 아니라
그 실천이 어떤 종류의 비판적 연구를 수반하느냐가 중요합니다.
그렇다면 그 연구를 어떻게 관객에게 잘 전할 것이냐가 관건이죠.

큐레토리얼 대화 **397**

파울라

사람들이 내가 하는 일이 무엇인지 그 일에서 핵심이 무엇인지 물어볼 때면 나는 매개라고 답하고 싶어요. 큐레이터라는 직업은 기본적으로 그 역할을 함의한다고 생각해요. 번역이라는 측면도 중요하지만 눈앞에 있는 것의 핵심을 놓치기 쉬운 대중에게 접근성을 넓히고 접근할 기회를 제공하는 일이죠. 예술가와 함께 작업하든 더 다양한 분야에서 작업하든 큐레토리얼 연구의 비평적 측면과 성찰을 사람들에게 알리고 참여를 유도하는 것은 대단히 중요해요. 또한 큐레이터로서 우리가 당대의 쟁점에 다가가는 실천이기도 하고요. 어떤 면에서는 큐레이터의 역할을 사람들에게 인식시키고 이해시키는 교육적인 측면도 있어요. 연구하고 관심을 두는 쟁점에 대한 실천, 즉 그 쟁점들을 공론화해서 포괄적인 논의가 이루어지게 하는 것에서 다른 분야와 다른 차별성이 있습니다.

파티

시각예술과 구분되는 건축과 디자인에 특화된 큐레토리얼 실천이 등장하고 있다는 입장인가요? 여러 분야를 넘나들며 작업하고 계신데 각 분야 사이의 '회색grey'의 경계 안에 구분이 있다고 생각하시는지도 궁금합니다. 또한 시각예술 영역에서 전시할 때와 전문적인 건축 전시를 진행할 때 각기 접근 방식이 다른가요? 이러한 구분이 우리의 맥락에서 적용할 만하거나 유용한가요?

파울라

건축 큐레이팅은 상당히 전문적인 질문을 많이 제기하고 그 질문에 해당하는 것을 큐레이팅하는 것이기 때문에 특히 건축에 특화된 실천이라고 생각해요. 하지만 얘기하신 대로 나는 건축, 디자인, 미술을 넘나들면서 활동하고 있고 세 분야를 다르게 취급하지 않아요. 그 이유는 단독적인 건축 전시를 기획해 본 적이 없기 때문이기도 해요. 대부분 건축과 관련된 쟁점을 다루고 있지만 다른 분야로 번역할 수 있는 것들이죠. 다른 분야를 살펴보면서 건축이나 프로젝트가 더 확장된 방식으로 어떤 일이 가능할지 가늠하는 것이 늘 나의 목표였어요. 내가 접근하는 방식은 건축적 쟁점에 대해 생각할 때마다 표현의 수준에서든 아니면 더 넓은 관점에서 특정한 문제를 풀어내는 시도에서든 예술가들과 협업한다는 점에서 학제적이라고 할 수 있어요.

파티

건축 분야의 한계와 경계에 대해 언급하셨는데요. 줄곧 학제적인 접근을
추구하시기 때문에 건축적 질문에 접근하는 시각 자체가 이미 다른
분야와 다른 언어를 포괄하고 있는 것 같아요.

건축을 직접적으로 다루든 건축에 특화되지 않은 것이든 큐레이팅을
할 때는 연구 과정에서 이미 건축의 프레임에 질문을 던지고 확장시키는
것이죠. 건축 분야가 건축 교육, 실무, 관념에 두루 걸쳐 외부에서 들어온
인식 체계의 식민지 유산을 대물림하고 있기 때문에 이런 아프리카의
동시대적 맥락에서 이 질문이 더 와닿습니다. 큐레이터로서 우리가
이 유산에 의문을 제기하고 전문적인 정의를 확장하거나 주어진 제약을
무너뜨리는 것을 목표로 삼는다고 할 때 이 점을 고려하는 차이점을
정의하는 데 도움을 줄 만한 것이 있을까요?

파울라

그 맥락에서 보면 지역 건축 실천의 역사를 밝히는 것의 중요성에 대해
이야기한 예를 들 수 있겠습니다. 지역에서 건축을 가르치고 토론하고
전수하는 방식을 고려할 때 우리의 건축 역사가 확립되어 있지만
유럽에서 건축을 공부할 때 접했던 연속성 있으면서 진화해 온 건축적
사고라든가 제대로 역사 기록이 없는 것은 분명해요. 근대 운동의 건축
사례도 있고 토착적인 건축vernacular architecture도 있지만 특정 쟁점,
공간, 시대가 어떻게 구축되고 논의되어 왔는지에 대한 명확한 설명이
없는 거죠. 이런 맥락에서 논의해야 할 지점이 있습니다. 현대 아프리카
대도시를 둘러보고 생각해 보면 해결해야 할 문제가 많지만 대부분
전통적인 건축 프로그램에는 적합하지 않다는 것이에요. 우리가 일하고
있거나 일의 시작점이 지닌 특수성을 고려하고 이러한 공간에서 어떻게
운영하고 개입할 수 있는지 제대로 파악하기 위해서는 건축에 대한 전문
지식을 대대적으로 개방해야unpack 해요. 이처럼 구체적인 표현 방식을
모색하기 위해 모든 유형의 지식, 분야, 접근 방식을 넘나들어야 하는
작업이죠.

큐레토리얼 대화

파티

그래요. 우리가 하는 작업을 협의하거나 매개하는 과정에서 과거의
건축 패러다임이 상황의 복잡성을 이해하는 데 적절하지 않거나
적용 불가한 경우가 많은 건 확실해요. 이 패러다임을 넘어 확장해야
하겠지만 그와 더불어 우리가 물려받은 프레임을 비판적으로 인식해야
합니다. 우리의 시각으로 건축을 이야기하라고 요청받을 때는 남반구의
맥락에서 건축에 대해 말하는 것이므로 이미 배제의 역사가 겹겹이 쌓여
있어요. 건축을 넘어서 또는 건축적으로 보거나 건축에 반하는 시각으로
바라봐야 해요. 우리의 관점에서 세상을 보고 이해하는 다양한 방법이
있고 우리는 여전히 그렇게 할 수 있는 언어를 찾는 중이죠. 이건 비판적
조사 언어에 관한 이야기이기도 해요. 우리 둘 다 디아스포라diaspora로
표현하듯이 외국에서 교육을 받았기 때문에 우리가 배운 도구를 가지고
돌아오기도 했고 또 동시에 그 도구를 적용하는 데 복잡한 협상 과정이
필요하다는 것을 정확히 이해하고 있어요. 나는 이것이 우리 맥락의
큐레토리얼 실천에서 중요한 부분이라고 봅니다. 우리는 소통하고
표현하고 언어를 만드는 모든 종류의 다양한 과정을 해석하고 해독하고
재구성하고 무마시키고 저항하고 협상해야 하죠. 일종의 탈식민주의적
접근법이라고 할까요? 아니면 포스트식민주의적 접근이라고도 부를 수
있겠지요.

파울라

번역은 언어와 마찬가지로 체계와 인식론에 관한 것입니다. 우리가
사물을 번역하는 데 사용하는 장치가 바로 언어이기 때문이에요.
그래요. 그것 역시 끊임없는 비판적 연구 과정이죠. 나는 이 두 가지의
결합 속에서 큐레이터의 실천이 이루어진다고 봐요. 새로운 언어와 접근
방식을 재부호화하거나 개방하거나 발명하고 창조하는 작업 과정이지만
전시를 위한 것이 아니라 주변에서 무슨 일이 일어나고 있는지 이해하고
때로는 학습된 선입견을 버리고 고정관념을 넘어서는 것이기도 해요.
우리는 이미 탈식민주의 시대에 살고 있지만 여전히 탈'무엇'post-
'something'이라는 상황에서 제기되는 바로 그 질문들에 얽혀 있다고
생각해요. 난 그것이 개방형open-ended 과정이며 우리가 하는 모든 일이
일종의 실타래를 푸는 방법에 더 가까워진다고 생각해요.

파티

아프리카라는 특수한 틀에 맞는 기획을 요청받았으면 다 그런 건
아니지만 지역적 맥락을 벗어난 관객이나 플랫폼을 대상으로 삼으려는
의도가 다분해요. 물론 이건 어디서든 어느 누구를 위해서든 큐레이션할
수 있다는 점에서 정당한 요구이긴 해도 우리의 맥락을 넓은 글로벌
담론으로 해석하고 번역해 달라는 요청을 받았을 때는 우리가 하는
일에 그 요구가 어떻게 작용할까요? 지역과 세계 사이의 이러한
관계는 비판적으로 풀어내야 하는 데 있어서 아주 중요한 지점입니다.
아프리카의 큐레이터로서 우리는 지역적 맥락을 협상하고 글로벌
플랫폼과 대화할 수 있는 이중적 또는 다중적 역량을 갖고 있어요.
우리는 다양한 규모와 위치를 넘나들며 이동할 수도 있고요. 우리는
또한 특정 방식으로 묶인 바로 이러한 관계에 의문을 제기하는 과정
중에 있어요. 우리는 틀을 다시 구성하고 해석하고 질문하고 표현하라는
요청을 받으면서도 우리의 맥락에 투영된 틀을 끊임없이 깨는 과정에
있기도 하죠. 이 과정에서 우리는 누구를 무엇을 어떤 대중을 대변하고
있는가 하는 관객에 대한 질문, 그리고 대변의 정치에 대한 질문이
제기됩니다. 큐레토리얼 실천에서 관객과 대표성의 문제를 어떻게
다뤄왔는지 얘기해 주시겠어요?

파울라

한 가지 중요한 점은 우리가 하는 작업이 아프리카나 앙골라 또는 여타의
상황에 대한 선입견에 반하거나 고정관념을 깨는 것으로 보이겠지만
사실은 부분적이고 하나의 관점일 뿐이라는 겁니다. 우리는 그 문제를
총체적으로 다룰 수 없어요. 이것은 국제적인 범위의 일을 할 때
큐레이터가 전체 대륙이나 국가의 '목소리'가 되거나 대표성을 띠어야
한다는 부담을 덜어주기 때문에 대단히 중요하죠. 우리는 특정 맥락에서
벗어나 다양한 목소리나 관점을 더해 대화하고 있어요. 그렇지 않으면
'아프리카 큐레이터' 또는 '앙골라 큐레이터'가 되기 십상이기 때문에 내겐
이 점을 분명히 하는 것이 몹시 중요해요. 고정관념에 저항하고 새로운
관점을 도입하려 할 때 우리가 꼭 인식해야 할 부분이기도 해요. 내가
한 대륙의 목소리를 대변할 순 없어요. 심지어 한 국가의 목소리를 대변할
수도 없고요. 현지에서 일하다 보면 때때로 이러한 문제가 현실로 다가올

때도 있어요. 구체적인 예를 들면 앙골라에서 나는 서사를 다시 쓰거나
특정 주제와 연구 쟁점을 강조하는 큐레이터 업무를 주로 하고 있어요.
역사적 자료를 제시하거나 역사적 서사에 대한 현대적 해석을 제시하거나
현재에 대한 성찰 등 일반적으로 논의되지 않는 다른 서사를 드러내는
데 중점을 두는 경우가 많아요. 이는 지역적인 것being local과 국지적인
것being regional 사이의 상호작용이며 우리가 다루고 있는 이러한 쟁점이
더 넓은 지역 내에서 어떻게 논의되고 있는지를 생각하는 것이기도 하죠.
다른 한편으로는 큐레이팅이라는 실천이 몹시 새로운 것이기 때문에
우리가 관객층을 만들어가고 있어요. 우리가 무엇을 하려 하는지, 무엇을
보여주려 하는지 사람들이 이해할 수 있는 방식으로 대중에게 다가가는
것이 중요해요.

파티

그렇죠. 큐레이터의 프레임, 주제와 콘텐츠, 그리고 더 거시적인 토론에
참여할 대중을 창출하는 것 등 이런 일종의 삼각망triangulation은
아주 중요합니다. 대중이 없다면 큐레이터도 존재할 수 없을 테니까요.
프로세스나 방법론을 개발할 때 관객을 생각하나요?

파울라

꼭 그렇진 않아요. 물론 누군가와 소통하고 있다는 점에서는 그렇다고
할 수 있지만 특정한 관객을 염두에 두지는 않아요. 앙골라에서는
동시대적 실천, 그리고 사람들이 그것에 참여하는 방식 측면에서 보면
대단히 흥미로운 시대에 살고 있어요. 하지만 그럼에도 건축 전시든
미술 전시든 전시를 보러 가는 사람은 극소수이기 때문에 더 많은 대중과
소통하고 싶다면 다른 방식으로 사람들을 대화에 참여하게끔 하는 것이
중요해요. 프로젝트를 전시하거나 소개하는 것에서 한걸음 더 나아가
출판과 토론 유도 등 다양한 방법을 동원해야 합니다. 관객을 창출하고
참여를 이끌어내기 위해서 해야 하는 활동은 그 범위가 무척 다양합니다.

파티

독립 큐레이터가 된다는 것은 접근성과 자원 측면에서 당신 활동에
어떤 의미가 있나요? 재정적 수단뿐 아니라 공간과 관객에 대한 접근성
그리고 작업을 실행하는 데 필요한 시간과 자금을 확보하는 측면에서도
궁금합니다.

파울라

나는 독립independence이 기존의 기관 바깥에서 일하는 과정이라고
생각해요. 이건 세계 어디서든 만나게 되는 과제일 거예요. 하지만 우린
공간이 필요하고 네트워크에 대한 접근이 필요하기 때문에 기관과
대화를 유지해야 한다고 봅니다. 미국이나 유럽에서는 이미 기관과 독립
실무자 간의 대화가 확립되어 있기 때문에 이러한 관계와 대화가 비교적
쉽게 이루어지고 있다고 생각해요. 서로가 서로에게 피드백을 주고받기
때문에 지속적인 교류가 이뤄지게 되죠. 반면에 우리 상황에서 많은
기관이 국가기관이라서 독립성을 지니는 것은 분열을 일으킬 수 있어요.
따라서 독립성뿐 아니라 이러한 기관에서 논의되지 않는 문제, 방법론
및 주제에 관한 작업도 필요해요. 이를 위해 우리는 해체하고 재구성하는
여러 과정을 거치고 있어요. 네트워크와 플랫폼이 거의 존재하지 않기
때문에 우리는 우리만의 네트워크와 플랫폼을 만들어야 합니다. 공간도
만들어야 하고 확보해야 할 자금도 찾아야 하죠. 우리가 관객을 창출해야
하는 것과 마찬가지로 틈새와 공간을 찾아서 일하고 우리가 하는 일이
더 관련성을 높아지는 순간을 찾을 필요가 있어요. 언제나 힘들고 어려운
일이긴 하지만 꼭 필요한 일이죠. 우린 커뮤니케이션과 기술이 수많은
새로운 활동을 촉구하는 시대에 살고 있어요. 예를 들어 지역 네트워크
내에서 앙골라의 공간과 모잠비크의 공간, 나이지리아의 공간과 쉽게
대화를 나눌 수 있어요. 박물관이나 기존 기관에서 하는 것보다 훨씬 더
유동적이고 쉬운 방식으로 이 작업을 실행할 수 있죠. 독립성이란 훨씬 더
관련성 높은 콘텐츠를 제작하고 구축할 수 있는 공간이 있다는 뜻이라고
생각해요.

파티

물론이죠. 우리는 독립적인 공간을 만들고 새로운 기술을 사용해
소통하고 이러한 네트워크를 강화할 수 있도록 하고 있어요. 이러한
디지털 소통 공간을 통해 우리는 대륙 내 국가는 물론 그 너머의
국가들과도 강력한 관계를 맺을 수 있으며 관련된 질문을 던지고 제도에
대한 의존성 또는 여타의 의존성을 끊을 수 있는 여건을 조성할 수
있어요. 우리는 네트워크를 넘어 연대를 구축할 수 있는 커뮤니케이션
기술과 디지털 도구를 사용해서 서로 만나고 우정을 쌓으며 공동

큐레토리얼 대화

작업을 발전시켜 왔어요. 우리의 독립성을 유지하기 위한 이러한 실험과 결렬ruptures 속에서 매우 강력한 결과와 가능성이 있어왔죠.

파울라
또한 아주 실용적인 측면에서 보자면 아프리카 대륙 내에서 여행하기가 상당히 어렵고 비용도 많이 들기 때문에 우린 관료주의를 극복할 수도 있어요. 나는 문화 운영자, 연구자, 예술가 들이 이벤트나 새로운 협업 또는 기타 프로젝트를 위해 디지털 연결로써 어떤 운동이나 흐름을 만들어내고 있다고 생각해요. 제도적 절차에 갇히면 관료주의 문제가 너무 많아져서 프로젝트에 무척 많은 시간이 걸립니다. 반면에 우리는 큐레이터와 창작자로서 틈새를 찾아내고 이런 지름길을 이용해서 지금껏 얘기한 어려움들을 신속하게 극복하고 있어요. 계속 해보자고요!

후기: 뉴 큐레이터, 책이 나오기까지

리언 밴 스카이크

오스트레일리아 오피서 훈장 AO,

RMIT 대학 명예교수

플러 왓슨은 오늘의 큐레이터, 즉 뉴 큐레이터의 동력이 무엇인지 파악하고자 건축 분야의 큐레토리얼 실천에 관해 고찰해 왔다. 항상 자신의 경험을 바탕으로 아시아, 아프리카, 남미를 주시하면서 다양한 종류의 큐레이션이 멜버른, 런던, 뉴욕의 대도시에서 어떻게 발전해 왔는지 보여준다. 그는 건축은 전시할 수 없고 재현될 수만 있다는 규범적 믿음에 도전하는 것에서 시작했다. 그의 책 제목은 또 다른 유명한 논쟁인 '재현에 반대한다Against Representation'에 수긍하면서 따온 것일 수 있다.

새롭게 등장한 움직임의 물꼬를 트는 첫 번째 장은 '전시물로서 디자인'이라는 제목을 갖고 있다. 이 움직임에서 큐레이터들은 관객이 건축적 경험에 몰입할 수 있게 하는 것을 목표로 삼는다. 전시물만 보면 물질성, 정치, 경제 측면에서 실체의 단편적인 일부 조각일 수밖에 없지만 정해진 시공간 범위에서 관객이 체감할 기회를 부여함으로써 현실적인 경험이 형성될 수 있다.

2009년 멜버른 스테이트 오브 디자인 페스티벌 기간 동안 이솝의 공장 지하실에서 마치 스튜디오와 협업한 〈어둠 이후〉, 건축가 롤런드 스눅스와 함께한 〈미래는 여기에〉(런던 디자인박물관과 RMIT 디자인허브, 멜버른, 2014), 내가 컨설턴트로 참여한 2014년 왕립미술아카데미의 케이트 굿윈의 〈공간을 감각하기〉가 그러한 사례다. 2018 베니스건축비엔날레에서 열린 플로레스&프라츠의 〈액체 빛〉은 플

리언 밴 스카이크가 작성한 아이디오그램Ideogram(2011)은 RMIT 대학의 디자인허브에 있는 리서치 갤러리를 위한 개념적 틀을 제시한다.

러의 경우와 마찬가지로 에바가 RMIT에서 박사 과정으로 수행한 에바와 리카르도의 성찰적 실천 연구를 대중에게 공개한 작품이다. 특히 〈미래는 여기에〉는 스눅스의 작업이 연구 공간을 벗어나서 공간을 채우는 가능성을 확인하는 순간이었다는 점에서 더욱 보람 있었다. 이 글에서 그런 일들이 일어나게 된 과정의 사이사이를 회고하고자 한다.

플러는 이어서 큐레이터가 아이디어를 떠올리고 그 아이디어를 추진할 수 있는 여건을 조성하는 큐레토리얼 행동주의를 다룬다. 해당하는 사례로는 런던에 본사를 둔 MUF와 어셈블, 그리고 멜버른의 브리드 아키텍처 등이 있다. 플러는 〈손상된 자연: 디자인이 인간의 생존을 지킨다〉(밀라노, 2019)를 인용하면서 안토넬리를 큐레토리얼 실천의 삐걱거리는 바퀴squeaky wheel라고 존경할 만큼 채워야 할 틈새를 절묘하게 찾아내는 인물로 언급했다. 〈점령했다〉(RMIT 디자인 허브갤러리, 2016)와 〈대안〉(2018)은 그런 틈새에 개입하도록 플러가 실천가들을 초대한 전시였다.

이 두 프로젝트에서 관객이 작품에 직접 참여한다고 할 수 있으며 플러는 수행적 건축으로서 행사를 큐레이션하는 것에 대해 논의해 나간다. 플러는 2014년 베니스건축비엔날레 스위스관에서 열린 오브리스트의 〈펀 팰리스 산책〉, 2018년 네덜란드관에서 열린 베아트리즈 콜로미나의 〈베드-인〉, 2018-2019년 덴마크 정부가 난민들의 장신구를 압수해 정착 비용을 충당하려는 것에 항의하는 수 산 콘과 데이비드 플레저의 〈의미 없음〉을 언급한다. 그런 다음 자신이 멜버른에 만든 팝업 공동체 갤러리에 루시 맥래(2012)와 필립 애덤스, 매슈 버드(2013)를 초대해 추진한 〈삼킬 수 있는 향수〉와 〈엠버시 재단〉의 수행적 큐레이션을 설명한다. 이 두 전시는 공간을 가득 채운 관객들에게 몰입도 높은 경험을 선사했으며 이후 몇 주 동안 건축계에서 디자인 커뮤니티까지 입소문이 났다.

후기: 뉴 큐레이터, 책이 나오기까지

그런 다음 플러는 가상 및 디지털 이벤트의 의뢰 작업으로 넘어가서 제이넵 메난Zeynep Mennan의 중요한 글을 담은 〈건축 비표준〉(2003)을 설명하고 가상 학습, 디지털 학습 및 전시의 중앙 홀에 대해 우리가 10년간 진행한 작업 중에서 톰 코바츠가 만든 2012년 유럽 문화도시 마리보르의 〈100년 도시〉 프로젝트에 초점을 맞춘다.[1] 이 움직임들을 엮어주는 것은 큐레이션 분야의 동료들과 인터뷰한 내용이다. 여러 사람이 나눈 이 대화는 큐레이션의 구체적인 행위에 대한 설명과 분석에 깊이를 더한다.

이처럼 큐레이션의 다양한 움직임들이 사례연구 형태로 제시되고 있지만 이 책의 기본은 박물관, 페스티벌, 리서치 갤러리research gallery, 작은 공간들에서 작동하는 새로운 큐레토리얼 지성의 출현에 있다. 가장 큰 변화는 '관객을 끌어들이는 것bringing the audience in'에서 벗어나 관객이 각자의 방식으로 스스로 탐구하고 싶은 욕구를 불러일으키는 방향으로 나아가고 있다는 점이다.

이 새로운 큐레토리얼 지성의 이상적인 모델을 생각하던 플러는 창고 바닥 층에 작업장으로 둘러싸인 RMIT 디자인허브에 있는 리서치 갤러리의 초기 개념을 언급했다. 이곳에서 큐레이터들이 디자인 연구자들의 활동을 결합하고 획기적인 순간을 부각하며 성취의 빅뱅으로 서서히 발전하는 전시회를 열었다. 우리는 이 과정이 우리의 공장 더미에서 이루어지리라 기대하면서 이 브리프를 작성했고 롤런드 스눅스의 연구가 실제로 그 기대를 실현해 주었다. 어쩌면 우리는 대형 기관에서 일하는 많은 큐레이터가 그렇듯 제도화된 공간의 포로였는지도 모른다. 플러가 밝힌 바로는 큐레토리얼 지성은 도시 지역과 도시 지역들을 가로지르며 분산될 때, 그리고 일시적 공간이나 페스티벌 또는 박물관 형식에서 결정화crystalising될 때 가장 잘 작동하며 디자인 문화를 발전시키는 이야기들로 생명력을 얻는다.

1 Leon van Schaik, *Spatial Intelligence: New
 Futures for Architecture* (Hoboken, New
 Jersey: Wiley, 2008), 196.

한국에서

뉴
큐레이터를
꿈꾸며

김상규(서울)와
정다영(서울)이

나눈 대화

김상규는 예술의전당 디자인미술관에서 2001년부터 6년간 큐레이터로 일하면서 〈Droog design〉 〈Archigram〉 〈모호이너지의 새로운 시각〉 등을 기획했다. 이후에는 〈오래된 미래〉(2017 광주디자인비엔날레) 〈잠금해제〉(민주인권기념관)를 비롯한 디자인 전시의 큐레이터를 맡았고 국립디자인박물관 콘텐츠 연구에도 참여했다. 정다영은 《공간》 편집자를 거쳐 2011년부터 국립현대미술관 학예 연구사로서 건축 및 디자인 전시 기획과 연구를 진행 중이다. 국립도시건축박물관 전문위원으로 참여했으며 2018 베니스건축비엔날레 한국관 공동 큐레이터, 건국대학교 산업디자인학과 겸임 교수를 맡았다. 〈그림일기: 정기용 건축 아카이브〉(2013, 국립현대미술관), 〈종이와 콘트리트: 한국 현대건축 운동 1987-1997〉(2017, 국립현대미술관), 〈올림픽 이벤트: 한국 건축과 디자인 8090〉(2020, 국립현대미술관) 등 다수 전시를 기획했다. 김상규는 이 책의 감수자인 정다영과 함께 역자 후기를 대신해 건축과 디자인의 큐레이팅을 둘러싼 쟁점과 국내 상황을 플러 왓슨의 주장에 견주어 되짚어 본다.

'큐레토리얼'

김상규

『뉴 큐레이터』는 건축과 디자인의 큐레이팅에 관한 보기 드문 책이어서 반갑게 책을 접했고 또 기회가 되어 번역도 하게 됐습니다. 제가 하고 싶었던 이야기들이 많이 포함돼 있어서 고무적이었어요. 이 책을 번역하게 된 계기는 여러 기관 및 정책과 관련된 분들을 만나며 설득할 때 저 혼자로서는 한계가 있었기 때문이에요. 제가 말하는 바가 이 책이 주장하는 바와 크게 다르지 않지만, 이렇게 해외의 여러 사례와 함께 해외 연구자의 시각을 담은 완성된 책을 통해 이야기한다면 더욱 설득력을 얻을 수 있지 않을까 생각하며 번역을 시작했습니다.

한편, 번역을 마친 뒤엔 이 책의 내용이 과연 우리 현실에 맞을까 하는 고민도 생겼습니다. 플러 왓슨이 오스트레일리아 사례를 중심으로 내용을 풀어냈기 때문이죠. 하지만 어쩌면 현재 디자인과 건축 관련된 일종의 전시 붐이 어느 정도 가라앉은 상태에서 관망해 보면, 논의할 수 있는 지역으로 밀라노와 멜버른 정도가 남는 것 같아요. 그 외에도 베니스건축비엔날레 등을 제외하면 과거처럼 디자인 페스티벌 등의 대표적인 행사가 많지 않고요. 이렇듯 멜버른만의 어떤 특수성이 있었기에 책에 등장하는 여러 시도가 가능하지 않았을까 싶기도 합니다.

이 책을 번역한 사람이라는 이유로 이런 부분에 대한 개인적인 의견을 서술하기보다, 이 책을 감수하신 정다영 학예 연구사님과 함께 대화를 나눠보며 정답까진 아니더라도 다양한 사례로부터 얻을 수 있는 통찰력 그리고 연구하고 고민해야 할 지점들을 확인해 보는 편이 더 좋겠습니다.

번역 과정에서 가장 부담스러운 용어는 '큐레토리얼curatorial'이었어요. '큐레토리얼'이 우리말로 정착되지 못한 상태에서 번역하다 보니 다소 어색한 부분도 있었습니다. 반면에 미술관이나 시각예술 관련 학술 행사 등의 자리에서는 너무나 자연스럽게 이 용어를 사용하기 때문에 또 다른 번역의 어려움이 있었고요. 학술적인 용례 외에도 국내에서 개념적인 논의가 많이 이루어지긴 했지만 건축, 디자인 전시를 기획하거나 이와 관계있는 미술관에서 활동하시는 정다영 학예사님께 큐레토리얼이라는 개념이 현장에서 실제로 어떻게 쓰이고 있는지 여쭤보고 싶었어요.

한국에서 뉴 큐레이터를 꿈꾸며

정다영

교수님께서 말씀하신 것처럼 미술계에서도 '큐레토리얼'의 적당한
번역어를 아직 찾지 못한 채 그대로 사용하고 있어요. 좀 더 솔직하게
말씀드리면 아직 '큐레이팅' '큐레이션' '큐레이터십' '큐레토리얼' 등을
현장에서 개념적으로 분명히 구분해서 사용하고 있지는 않은 듯합니다.
 우리나라에서 큐레토리얼이라는 말을 적극적으로 사용하기 시작한
것은 2010년대 중반부터가 아닐까 싶어요. 국립현대미술관에 바르토메우
마리 관장님이 계셨을 때 여러 학술 프로그램이 생기며 공공 미술관이
이런 용어의 쓰임을 공론의 장으로 끌고 와 논의하기 시작했죠.
국립현대미술관은 2018년부터 〈미술관은 무엇을 하는가〉라는 국제
심포지엄 시리즈를 기획했어요. 큐레토리얼에 대한 국제 심포지엄을
열었고 그 내용을 책으로 출간하면서 용어에 대한 제대로 된 논의를 했던
것 같아요. 물론 2018년 이전에도 용어는 존재했지만 국내 큐레이터들과
학자들이 좀 더 학제적인 관점에서 큐레이팅을 이론적으로 탐색하는
하나의 틀로 큐레토리얼을 정의해 보고자 한 것은 그즈음이었다고
생각합니다. 그 안에 내재한 또 다른 담론을 찾고자 하는 경향도
있었고요. 이를 메타 큐레이션이라고 표현하는 사람도 있었어요.
 그런데 요즘에는 큐레토리얼이라는 용어의 사용이 좀 더 자연스러운
흐름 속에서 발생하고 있다는 생각이 들어요. 반대로 교수님께 여쭤보고
싶은 것이 있어요. 저는 2010년 이후 공공 미술관의 건축, 디자인 전시
현장에서 일해온 사람이지만 교수님은 그보다 10년도 더 전에, 즉
1999년 디자인뮤지엄이 생긴 이후 2000년대 초부터 계속해서 디자인
전시를 기획해 오신 분입니다. 여기서 그 10년의 시차를 비교해 보는
일도 유의미할 것 같아요. 제가 일했던 2010년 이후의 미술관에는
다행히도 건축, 디자인 큐레이팅의 선례가 있었고 그로부터 큐레이팅
개념을 학습하며 왓슨이 말하는 것처럼 자신의 실천을 이뤄나가는
과정에 필요한 하나의 도구로서 사용할 수 있었어요.
 '큐레이팅을 한다'는 것과 '큐레토리얼의 관점에서 보자'는 것에는
차이가 있습니다. 자연스럽게 경험을 이론화하는 단계가 되면서 건축,
디자인 전시를 단순히 실무적인 차원에서만 볼 것이 아니라 하나의 학문
또는 전수할 수 있는 지식의 차원으로 이해하기 위해 다른 언어를 가지고
와야 했죠. 이에 통상 말하는 '큐레토리얼'이라는 말이 너무나도 적절했던
것 같습니다. 그런 의미에서 '큐레이팅'은 그저 '전시를 만든다'는 차원을
넘어 전시를 하나의 비평적 대상으로 삼을 수 있는 입구를 열어주는

단어 같고요. 그래서 저도 그전에는 전시를 하나하나 만드는 현장이 매우 힘들었지만, 이제는 동료들과 함께 우리가 속한 이 판이 어떤 모습인지 보려고 합니다. 그 렌즈 역할을 '큐레토리얼'이 제공하고 있어요. 국내에는 건축 및 디자인 학과에서 관련 학제가 아직 미약하기 때문에 이 개념을 다소 진지하게 우리의 무기로 삼을 필요가 있다고 생각합니다.

상규

사실 저도 큐레토리얼이라는 용어가 익숙지 않지만, 돌이켜보면 제가 처음 전시 기획할 때 요즘 얘기하는 큐레토리얼에 해당되는 활동을 하면서 전시를 꾸몄던 것 같아요. 2001년부터 미술관에서 전시 기획을 했는데 그땐 굉장히 고민스러운 지점이 많았죠. 미술관의 전시는 대체로 작가를 섭외하고 작가를 중심으로 주제와 관련한 작품들의 전시를 기획하는데 저는 작가가 없는 전시에 관심이 더 많았거든요. 즉 특정한 주제를 주축으로 한 전시 또는 당대의 주제는 무엇인지 다루는 전시였죠. 예컨대 한국 디자인, 로봇, 공공 디자인 등을 주제로 삼았고, 그런 전시는 리서치를 기반에 두지 않으면 안 됐습니다.

연구자들과 함께 세미나를 열고 전시를 통해 책도 내고 심포지엄과 워크숍도 개최했던 일을 떠올려 보면, 저도 그때 '큐레이팅' 외의 다른 용어를 사용하지 않았기 때문에 전시를 만드는 일과 직접적으로 연결되지 않는 활동들도 많았습니다. 그땐 이것을 무엇이라고 불러야 할지 잘 몰랐어요. 그저 연구라고 생각했습니다. 전시와 연계된, 전시를 준비하는 데 필요한, 또는 동료 연구자와 디자이너들과는 전시를 핑계 삼아 수행하는 연구의 확장이라고 생각했습니다. 연구자들은 전시보다 연구 그 자체와 책 만드는 것에 관심이 있었는데 저는 그런 콘텐츠를 전시로 표출하는 역할을 했어요. 다시 말해 대중이 텍스트가 아닌 공간적 경험을 통해 연구 내용을 접할 수 있도록 하는 해결책을 내는 것이 제 역할이라고 여겼던 거죠. 이 모든 일이 사실 하나로 연결돼 있는데 제 역할을 '큐레이팅'이라고만 설명할 순 없었던 것 같아요. 현재는 왓슨이 이야기하듯 '큐레토리얼'이라는 용어를 쓸 수밖에 없는 상황에 가깝고, 그런 면에서 어쩌면 건축, 디자인 전시 기획 자체가 '큐레토리얼'이라고 할 수 있는 가장 적절한 영역일 수도 있겠습니다.

한국에서 뉴 큐레이터를 꿈꾸며　　　　　　　　　　　　**415**

다영

"작가가 없는 전시"에 너무 공감하게 되는데요. 그러니까 이 장르의
어떤 속성인 것 같아요. 우리가 만드는 건축, 디자인 분야의 전시를
'큐레이팅'으로만 서술하기 어렵다는 점 말입니다. 이 모든 작업엔
저자성의 문제가 항상 도사리고 있고, 이런 문제는 나아가 소장 정책에
반영되기도 합니다. 우리는 작업의 모호성과 저자성이 항상 의심받는
매체를 다루고 있죠. 일반적인 미술 전시와 다르게 소장처와 출처와 작품
목록이 없기 때문에 이를 찾아 나서는 과정이 전시의 시작점이 됩니다.
따라서 '전시 기획'에 이런 과정을 포함했을 때, 우리가 하는 일에 적절한
지위를 부여받기 위해서라도 그 의미를 확산시켜야 하지 않을까 싶어요.

'뉴' 큐레이터?: 건축, 디자인 전시를 위한 전문 기관의 필요성

다영

저는 한편으로 이런 부분도 짚었으면 좋겠습니다. 이 책에서 말하는
'뉴 큐레이터'의 어떤 특징들은 사실 완전히 새로운new 것이 아니에요.
오히려 큐레이터의 확장된 측면들은 현대미술계에서도 자연스럽게
통용되고 있죠. 왓슨이 말하는 내용이 건축과 디자인 큐레이팅에 국한된
것이 아님을 알리며 이번 대화를 통해 이에 관한 오해를 거두는 것이
필요해 보입니다. 이 책에서 말하는 내용은 건축, 디자인 전시만의
독창적인 부분은 전혀 아니고, 그보다도 하나의 또 다른 렌즈를 제공하기
위해서죠. 자칫 건축, 디자인 분야에 특화된 큐레이터십의 측면들이라고
잘못 강조하는 순간 오해를 받을 수 있어요. 사실 큐레토리얼은 모든
분야를 함의하고 있으나 왓슨은 건축과 디자인 큐레이팅을 강조하고
있고, 이 강조는 무엇을 의미하는지 따져보는 편이 좋을 것 같아요.

상규

그래서 그런지 이 책에서는 '뉴 큐레이터'에 대해 나름대로 정의를
내리고 있습니다. 저도 건축과 디자인에 특화되지 않았다는 데
동의합니다. 그러나 이전부터 건축, 디자인 전시에서 굉장히 두드러진
특징임은 분명한 것 같아요. 데얀 수직의 설명에 따르면 이런 특징은
시각예술 쪽으로도 나아가 서로 영향을 주고받으며 확산했습니다.
아마도 왓슨과 수직의 공통점은 건축 전시가 꾸준히 열렸음에도

상대적으로 너무 최근의 일처럼 부각되는 데 대한 약간의 억울함 아닐까요? 그래서 이 책의 제목을 다소 공격적으로 지은 것 같기도 하고요.

여기서 뉴 큐레이터와 관련해 시사하는 점이 있다면 데얀 수직이 말한 두 문장에서 유추할 수 있을 것 같아요. 「서문」 중 "특정한 디자이너들이 리서치에 중점을 둔 수단으로서 전시 형식을 어떻게 활용하는지 파악하는 것도 중요하다." "점점 늘어만 가는 국제 비엔날레, 관람객을 끌어들이는 새로운 기관들, 낡은 기관들의 재단장이 한창인 와중에도 '뉴 큐레이터들'은 디자인에 관한 논의 조건을 마련해 줄 전시, 그리고 그와 관련한 출판물의 새로운 풍경을 묵묵히 만들어왔다."라는 문장입니다. 두 문장의 내용은 어떤 새로운 움직임 또는 다양한 큐레이터들의 활동을 이야기하는 것 같지만 사실은 건축계, 디자인계 큐레이터들이 오랫동안 해온 활동들입니다. 이들이 만든 전시는 미술사, 미술 이론, 박물관학 등을 기반에 둔 학예사들이 기획한 전시와 분명한 차이점이 있습니다. 그중 가장 큰 차이점은 이 책의 많은 사례에서도 그렇듯, 건축사 또는 디자인사를 전공한 사람들이 아닌 건축가와 디자이너가 큐레이터로서 활동하고 전시를 기획한다는 점이에요. 렘 콜하스나 마르티노 감페르의 경우에서 볼 수 있듯이 미술계에 비유하면 작가가 전시를 기획하는 것과 같다고 할 수 있는 것이죠.

최근 시각예술계에서 그런 사례들이 있었지만 전통적으로 학예사는 별개의 전문가 집단입니다. 하지만 건축계, 디자인계에서는 건축가와 디자이너가 리서치, 디스플레이, 출판 기획, 편집 디자인 등을 직접 하는 경우가 종종 있어요. 예컨대 엘런 럽튼은 그래픽 디자이너라는 역할과 디자인 큐레이터라는 역할을 둘 다 수행하고 있죠. 이렇게 두 가지 이상의 역할을 병행하는 것이 건축계와 디자인계에서는 꽤 오랫동안 어색하지 않았어요. 이런 특성에 따라 '뉴 큐레이터'라고 이름 지은 것이기도 하고요. 말씀한 대로 현상적으로는 건축, 디자인만의 고유한 특성이라고 볼 수는 없겠으나 이 분야의 전시를 기획하는 사람들에 내재한 중요한 속성 중 하나인 듯합니다. 물론 '뉴 큐레이터'라는 책 제목 때문에 시각예술계에는 '올드 큐레이터', 건축계 및 디자인계에는 '뉴 큐레이터'가 있다는 식의 오해의 소지가 분명 있긴 해요.

다영

결국 건축, 디자인 전시를 기획하고 만드는 큐레이팅 활동을 적절한 키워드와 렌즈로 들여다보며 이 책을 읽어야 될 것 같아요. 말씀한 중요한 속성이라는 측면을 염두에 두면서 이 속성은 사실 다른 분야의 전시 만들기에도 통용되는 진행형의 일이라는 점을 인지하며 정보를 파악하는 것이 필요해 보입니다.

한국의 경우를 생각해 보면 전문 큐레이터보다 건축가와 학자들이 건축 전시를 만드는 게 더 흔한 일이었어요. 저는 이러한 구도를 비평적으로 바라봐야 한다고 생각합니다. 제가 처음에 미술관에서 이런저런 전시를 기획할 때 들은 의견 중 하나가 '왜 갑자기 건축 전시를 이렇게 많이 하냐'는 것이었어요. 하지만 앞서 말씀한 대로 이런 전시가 없었던 게 아니고 계속 있었는데 왜 이런 시각이 존재하는가, 앞서서 건축계와 디자인계에서 이뤄진 국내 활동은 왜 인정받지 못했는가 하는 의구심이 들 수밖에 없었죠.

그런데 교수님이 말씀한 관점에서 과거의 실천을 다시 돌아본다면 또 하나의 중요한 기록이자 토대로서 정리할 수 있을 것 같습니다. 교수님이 『관내분실: 1999년 이후의 디자인전시』(누하, 2021)의 프롤로그에 쓰신 "전시의 공동생산자"라는 표현을 저도 강조하고 싶습니다. 그리고 "디자이너와 디자인 연구자들이 전시를 중심으로 문화예술활동에 참여한 과정을 공유하고 시각문화생산자로서 인식되어야 함을 말하려는 것이다."[1]라는 문장에 무척 공감했습니다. 한 전시를 만드는 데 투입되는 수많은 공간 디자이너, 그래픽 디자이너, 에디터 등 여러 직군을 기록하고 그들의 역할을 밝히는 데 이 관점이 매우 유효하다고 생각해요. 이런 관점으로 과거 전시 생산자들이 했던 활동들을 좀 더 객관적으로 바라볼 수 있을 것도 같고요.

상규

맞습니다. 국내 상황을 좀 더 들여다볼 필요가 있을 것 같아요.

다영

국내 사례에 한정한다면 과거에는 전문 큐레이터가 부재했고 건축가나 디자이너들이 기획한 전시의 폐단이 없지는 않았기에, 전문 큐레이터의 목소리에 힘을 더 실어주기 위해서 이렇게 큐레이터의 역할을 정리해 주는 책이 필요하지 않을까 생각하게 되는 이중적인 면이 있네요.

상규

네. 국내 사례를 생각해 보니 건축가나 디자이너가 전시를 기획한
사례에서 좋은 결과만 있었던 것 같지는 않네요. 사실은 전문 기획자가
없는 상황에서 건축가와 디자이너가 그 역할을 한 것으로도 볼 수
있는데, 돌이켜보면 전문성이 정말 부족했습니다. 『뉴 큐레이터』에서
말하는 뉴 큐레이터는 실험적, 다원적, 참여적인 여러 특성을 갖추고
있는데 국내 사례에서는 이런 특성이 부재했던 것 같습니다. 이 책에서
말하는 특별한 이유로 디자이너와 건축가에게 전시 기획을 맡기지
않았어요. 전시에 대한 높은 이해도나 강한 주제 의식이 아닌 명성과
지위가 작용했죠. 사실 여전히 원로들이나 지명도가 높은 분들이 한
번씩 돌아가며 감투를 쓰는 경향이 있는 것 같습니다. 그래서 이런
부분은 아무리 건축, 디자인 전시라 해도 뉴 큐레이터에 해당되기엔
어려워 보입니다. 그리고 책에서 왓슨이 전문 기관은 미술관과 맥락을
달리하기 때문에 전문 기관이 중요하다고 강조하는 지점에서 이런
현실을 극복하는 대안으로 생각해 볼 수 있을 것 같아요.

다영

제가 미술관에 소속돼 있어서 그런지 몰라도 저는 전문 기관이 매우
필요하다고 생각해요. 동시에 캐나다건축센터와 같은 이상적인 기관을
생각해 보면 어느 정도 환상이 생기기도 하고요. 어쨌든 미술관은 건축,
디자인 장르를 소극적으로 다룰 수밖에 없는 한계가 분명히 있습니다.
아무리 미술이라는 장르 자체가 다원화되고 참여적인 성격으로 바뀌고
있고 점점 소위 말하는 뉴 큐레이터가 작업할 수 있는 곳으로 변화하고
있긴 하지만, 미술관은 보수적인 제도이기 때문에 건축, 디자인 분야
작품의 수집, 연구, 전시와 관련해 교수님이 20년 전에 경험했던 상황과
크게 달라지지 않았을 것입니다. 왜 이 전시를 해야 하는지, 작품들을
왜 수집해야 하는지 내부적으로 설득하는 단계서부터 건축과 디자인을
협소하게 해석하는 일들이 국립현대미술관에서도 여전히 진행됩니다.
　　뉴욕 현대미술관 산하 기관에는 기후 위기, 생태학, 지속 가능성 등의
문제에 대응하는 에밀리오암바즈인스티튜트Emilio Ambasz Institute가
있습니다. 환경과 생태 문제에 관심을 가지며 1970년대 뉴욕 현대미술관
큐레이터였던 건축가 에밀리오 암바즈의 이름을 땄죠. 그리고 이곳의

한국에서 뉴 큐레이터를 꿈꾸며

수장인 건축 큐레이터 칼슨 첸은 도시 건조 환경에 대한 사회적 탐구를 통해 미술 제도가 끊임없이 다른 영역을 포섭하는 것을 보여줍니다. 뉴욕 현대미술관의 실상을 잘 알지는 못하지만, 만약 이처럼 건축과 디자인을 하나의 수집 장르로만 보지 않고 미술과 건축과 디자인의 유기적인 관계를 미술관 내에서 만든다면 이는 오히려 건축과 디자인 분야가 기관의 미래를 이끄는 도구이자 목소리가 될 수 있다고 생각해요. 또 이런 경우엔 특수한 독립 기관이 존재할 당위성이 부족할 것 같고요. 다만 국내에서는 이런 유기적인 관계가 쉽지 않기 때문에 현재로서는 독립된 기관이 존재하기를 바라는 입장입니다.

상규

미술관 내에 건축 디파트먼트, 디자인 디파트먼트 등의 부서가 따로 존재하기도 해요. 이런 부서만의 장점도 분명 있습니다. 시각예술계 전반에서 다양한 장르를 융합해 활동할 수 있고, 특히 연구 활동 같은 경우에는 국립현대미술관의 〈미술관은 무엇을 하는가〉 심포지엄처럼 미술관의 역할에 대해 건축, 미술, 영상 등 여러 분야를 아우르며 다 함께 고민하는 건 의미 있는 일이죠. 반면에 캐나다건축센터처럼 독립된 건축 관련 기관 또는 디자인 관련 기관에도 확실한 장점이 있기 때문에 양자가 존재해야 서로 좋은 영향을 주고받을 수 있을 것 같아요. 그러니까 지금은 한 기관이 문화 권력을 쥐고 있기 때문에 미술의 포맷을 계속해서 적용해야 하는 한계가 있습니다. 이와 별개로 작동하는 다른 기관이 생긴다면 미술관에서 하지 못한 실험들, 즉 이 책에서 이야기하는 침투적, 다원적, 참여적인 활동을 충분히 할 수 있을 겁니다. 정해져 있는 미술관 전시장 안이 아니라 도시 어디서든 활동할 수 있으며 그 구심점에 독립된 기관이 존재하는 방식이죠. 연구 풀pool과 리소스를 활용해 더 많은 사람을 불러모으고 연결하는 역할을 할 수 있다는 측면에서 긍정적이에요. 하지만 뮤지엄의 또 다른 버전으로 만들어지는 것에는 반대하는 입장입니다.

다영

네, 저도 전적으로 동의합니다.

상규

그래서 새로운 기관을 논의할 때 국립중앙박물관 관계자분들이나
학예사분들을 파견해서 만드는 것은 강력히 반대해요. 그렇게 진행할
바엔 없는 편이 낫습니다. 그러니까 지금의 박물관 형태에 그저 '건축'
'디자인'이라는 수식어만 앞에 붙여 대체하는 것은 안 된다는 겁니다.
또다시 관례대로 소장품을 수집하고 단지 내용만 건축, 디자인과
관련된 오브제들을 수집하는 것은 무용해요. 캐나다건축센터,
헷니우어인스티튜트(전 네덜란드건축협회), 21_21 디자인사이트 같은
경우도 뮤지엄이라는 보전된 기관 형식을 벗어나 새로운 기관으로서
존재하죠. 그저 장르의 문제로서 미술과 한 지붕 아래 있기 싫어서
독립하는 건 아니었으면 좋겠습니다.

다영

같은 의견입니다. 단지 기존의 전통적 뮤지엄 체계를 복사하는 것은
적절하지 않고, 왓슨이 말하는 뉴 큐레이터의 특성을 실천할 수 있는
장소가 되어야 해요. 뉴욕 현대미술관과 같은 전통적인 근대 뮤지엄이
이 책에서 이야기하는 침투성, 다원성, 참여적인 성격 들을 대중적으로
잘 이용하고 있지 않나 싶어요. 뉴욕 현대미술관 R&D 센터는 디자인
큐레이터 파울로 안토넬리가, 에밀리오암바즈인스티튜트는 건축
큐레이터 칼슨 첸이 이끌면서요. 이는 모두 건축, 디자인 부서에서 하는
일이고 이런 식의 구도가 국립현대미술관에서도 가능하길 바라봅니다.

상규

네. 국립 기관만의 안정적이고 공식적인 네트워크 창구 역할이 있으니
대안적으로 세종국립박물관 산하에 만들어지면 가능하지 않을까
기대했는데 지금은 잘 모르겠습니다. 제가 디자인박물관의 설립 추진과
연구 과정에 한동안 참여하면서 경험한 바로는 전형적인 뮤지엄 형식을
따오는 방향으로 쉽게 정리하려는 분위기라서 안타까웠습니다.

다영

도시건축박물관도 비슷한 우려가 듭니다.

한국에서 뉴 큐레이터를 꿈꾸며

상규

그렇군요. 더 나아가서 여쭤보고 싶은 부분이 있는데요. 이 책에
나온 사례들은 대부분 베니스건축비엔날레 또는 오스트레일리아의
사례입니다. 생소한 인물과 지역, 그리고 낯선 원주민의 사례가 많다
보니 이를 우리말로 옮기는 작업이 쉽지 않았습니다. 왓슨이 멜버른에서
활동하는 사람인지라 본인과 관련돼 있는 사례를 많이 소개한 것
같아요. 그래서 가장 이상적으로는 한국 독자들이 이해할 만한 사례들을
좀 더 추가하면 좋겠다고 생각했지만 막상 곧바로 떠오르는 건 별로
없었는데요. 혹시 정다영 학예사님이 알고 계시는, 이 책에는 언급되지
않았지만 뉴 큐레이터에 해당될 만한 국내 사례 또는 아시아의 다른
사례가 있나요? 전시, 페스티벌, 의뢰인 작업, 자기 주도적 프로젝트 등
다양한 사례를 생각해 볼 수 있을 것 같아요.

다영

저는 서울시립미술관 SeMA 창고에서 열린 〈W쇼: 그래픽 디자이너
리스트〉(2017)가 생각납니다. 『관내분실』에서 교수님도 언급하셨듯
〈W쇼〉는 "한국 사회의 문제를 디자이너들이 당사자로서 기획하고
만들어낸 전시"[2]였죠. 저도 이런 측면들을 끊임없이 고민하고 있어요.
고정된 사물을 전시하지만, 그 전시를 시작으로 발생하는 다양한
포럼과 출판물이 널리 퍼지고 전시회가 끝난 후에도 끊임없이 연결되길
바랍니다. 예를 들면 제가 미술관에서 만든 건축 전시 〈종이와 콘크리트:
한국 현대건축 운동 1987-1997〉(2017-2018)는 그 역할을 여전히 하고
있는 것 같아요. 그 전시를 계기로 수많은 사후 연구가 이뤄지고 있기
때문이죠.

이렇듯 단발적인 전시 하나하나는 훌륭한 것들이 많은데 특정한
페스티벌을 물으신다면 쉽게 떠오르지 않는 것 같아요. 말하면서 올해
10주년을 맞은 〈오픈하우스서울〉이 떠올랐는데요, 주최 측은 스스로를
큐레이터라고 자임하진 않지만 뉴 큐레이터라는 이름에 걸맞게 건축을
다른 방식으로 보여주고 확장시키고 연결하는 집단이라는 생각이 들어요.
공공단체가 아닌 독립된 민간단체지만요. 정림건축문화재단도 건축을
중심으로 다양한 예술 분야와 큐레토리얼 활동을 했는데 지금은 건축
쪽에 다소 집중돼 있는 것 같고요. 이처럼 한국 건축계에서는 소수의
민간단체들이 그 역할을 하고 있지 않나 싶습니다. 교수님은 어떻게
생각하세요?

상규

국내 사례를 생각해 보면 과거엔 〈페스티벌 봄〉〈굿-즈〉 등 건축,
디자인과 직결되진 않지만 화이트큐브에서 이뤄지는 전시와는 조금
다른 방식으로 선보이려 한 움직임이 있었어요. 디자인과 관련해서는
밀라노가구박람회 기간에 일어났던 전시들이 해당될 수 있을 것 같아요.
박람회 장소를 넘어서 도시 곳곳에서 게릴라처럼 열린 전시들이
있어요. 지금은 이미 몇 년 전부터 많이 없어졌죠. 대기업들이 자본력을
끌어들이면서 작가들에게 작업을 의뢰하고 참여를 유도해 프로모션
형식으로 바뀌어갔어요. 예컨대 2017년 의류 브랜드 코즈는 '스튜디오
스와인'에게 자기 쇼룸에서 퍼포먼스를 선보이기를 의뢰했어요. 질적인
평가와는 별개로, 럭셔리 브랜드의 자본력에 기반한 이런 행위는
뉴 큐레이터와는 조금 다른 맥락임을 말하고 싶습니다.

그전에는 해당 기간에 밀라노에 가면 에인트호번디자인아카데미
출신 인물의 전시라든지, 이 책에서 이야기하는 퍼포머티브한 이벤트가
곳곳에서 펼쳐졌어요. 사람들이 질문을 던지면 그에 대한 어떤
반응을 보게 하거나 시장같이 익숙한 공간을 새로운 전시 공간으로
변화시키거나 버려진 공간의 맥락을 바꾸는 등의 시도가 많았습니다.
'드로흐 디자인'은 네덜란드에 자기 숍이 있지만 늘 밀라노의 새로운
공간을 빌려서 호텔처럼 꾸며 사람들의 반응을 지켜보거나 어떤 물건의
가치를 스스로 매기도록 하는 식의 실험을 하기도 했어요.

국내로 시야를 전환하면 저는 디자인 관련하여 〈디자이너스
플래닛〉과 〈언리미티드에디션〉을 꼽을 수 있겠습니다. 특히 초기에 열린
〈언리미티드에디션〉은 사뭇 다른, 정말 일종의 축제였죠. 출판이라는
분야에서 큐레이터십이 어떻게 작동하는지 보여줬어요. 북 큐레이터가
책의 디스플레이를 조정하며 주제별로 전시하는 정도가 아니라, 책을
디자인한 북 디자이너가 판권면을 벗어나 직접 독자들을 만나기 위해
현장에 나왔습니다. 그리고 현장 공간도 상투적인 부스 형식이 아니라
완전히 다른 맥락에서 책을 발표하고 거래하는 공간으로 전유시키는
전략이 엿보였어요. 이런 부분이 『뉴 큐레이터』의 맥락과 가까운 것
같습니다.

한국에서 뉴 큐레이터를 꿈꾸며

다영

네. 작가가 주도한 자기 주도적 큐레이터십이라고 하면 2010년대 초에 결성해 지금까지 활동하고 있는 '젊은 건축가 포럼'도 떠오르네요.

가닿기를 바라는 마음

다영

저는 이 책이 독자에게 어떻게 다가가는지에 대해 관심이 있어요. 책 제목도 '뉴 큐레이팅'이 아닌 '뉴 큐레이터'잖아요. 즉 이 일을 하는 사람에게 집중하고 있죠. 물론 건축가, 디자이너, 미술 작가 들에게도 이 책이 폭넓게 다가가겠지만 특히 순수 기획자들에게 온전히 가닿기를 바랍니다.

수직은 「서문」에서 "이 책에 도움을 준 상당히 많은 이가 소장 기관의 구성원"이라고 말합니다. 즉 큐레이터로서의 직능을 완전히 인정받은 사람들이죠. 건축가나 디자이너가 주 직업이고 전시는 가끔가다 만드는 사람이 아니라 뮤지엄 혹은 유관 기관의 건축, 디자인 큐레이터입니다. 따라서 「큐레토리얼 대화」는 오로지 전문 큐레이터들이 나누는 대화가 되는 것이죠. 제가 미술관이나 제도에 느끼는 한계 또는 건축, 디자인 전시에 큐레토리얼이 부족한 부분을 이런 대목이 보완해 줄 수 있을 것으로 기대했습니다. 반면에 책의 사례들이 가닿는 대상의 범위는 파편화돼 있고 한정적이었어요. 모두 다 전시를 만들 수 있고, 이를 뉴 큐레이터의 맥락에서 이해할 수 있다는 식의 뉘앙스도 담겨 있는 것 같습니다. 하지만 저는 이 두 가지 일은 꽤 다른 차원의 일이라고 생각해요. 그래서 어느 쪽에 방점을 찍어야 하나 고민하기도 했습니다.

저는 이 책이 순수하게 직능의 차원에서 전문 기획자들을 위한 도구로 쓰이기를 바랍니다. 교수님은 그것과 별개로 이 이야기를 좀 더 넓은 범위의 실천으로서 바라보길 바라시는 건가요?

상규

네, 맞아요.

다영

네, 저는 둘 다 필요하다고 생각합니다. 다만 미술관에서 건축, 디자인
큐레이팅 담론이 워낙 부재한 상황에서 겪게 되는 어려움, 그동안 역할이
명확하지 않았기에 제대로 된 평가를 받지 못한 한국의 전문 기획자들이
처한 상황, 대규모 건축 전시-행사에서 건축가들이 총감독을 맡으며
얻는 지식들이 제대로 전수되지 않는 상황이 굉장히 안타깝습니다.
서울디자인페스티벌, 광주디자인비엔날레, 서울도시건축비엔날레 등
이런 큰 행사에 참여한 사람들이 더 좋은 큐레이터로 성장할 수 있는
발판이 마련돼야 하는데, 그런 기회가 잘 연결되지 못하고 있죠. 그러면
그다음 행사에 임명된 사람들은 적절한 지식도 전수받지 못한 채
또다시 새롭게 시작하는 과정이 반복됩니다. 이런 상황에서 저는
『뉴 큐레이터』가 '건축, 디자인 큐레이팅 지식을 전달하는 데 이런 도구와
방법이 있는데 같이 한번 진지하게 들여다보자.'라는 의도로 읽히길
바랍니다. 반대로 '누구든 이런 일을 할 수 있고, 이 모든 것이
뉴 큐레이팅이다.'라는 식으로 뭉뚱그려 포장되기를 원하지는 않습니다.

상규

그러네요. 뉴 큐레이터라고 부르기에 적절한 사람들이 좀처럼 떠오르지
않는데 그것은 개인 역량의 문제가 아니라 그동안 쏟아부었던 자본과
행정적 지원이 그런 사람들을 키워내는 데 도움이 안 됐기 때문이겠죠.
그렇게 아주 일회적인 행사가 된 것 같습니다.
　　성완경 교수님이 생전에 하신 이야기가 생각나는데요, 모든
자본과 미술 제도가 '성공적 개최'라는 이 다섯 글자에만 매달린 탓에
남는 게 없다는 말이었습니다. 사람들은 그 다섯 글자만으로 모든
것이 잘 끝났다고 생각하니, 말씀한 대로 좋은 큐레이터가 배출되고
그 지식이 전수되어 그다음 큐레이터가 진일보한 전시를 기획하기를
기대하기 어려워졌어요. 꼭 전시가 아니라 큐레이터가 또 다른, 또는
더 나은 인물로 성장하길 바라는 것도요. 비엔날레가 10회 이상
개최되면 그 비엔날레 출신 큐레이터가 다른 곳의 총감독을 맡기도 해야
되잖아요. 하지만 실상은 그렇지 않죠. 활동하면 할수록 개인의 시야가
넓어지고 더욱 성장하고 세계적으로 활동하고 다른 형식의 실험을
시도하며 사람들에게 동기부여를 주는 식의 선순환이 일어나면 좋을

텐데, 한 번 행사를 담당하고 자기 경력에 한 줄 추가하는 것으로만
끝나는 게 참 아쉽습니다.

다영

이런 생각을 계속하게 되는 것이 이 업의 시장이 너무나 협소하기 때문인
것 같아요. 수직이 말한 "특정한 디자이너들이 리서치에 중점을 둔
수단으로서 전시 형식"이라는 표현도 깊게 생각해 보면 모든 디자이너와
건축가가 자연스럽게 전시 형식을 작업의 실천 도구로 활용한다는 것을
전제하고 있어요. 각자 밥그릇 챙기기에 급급한 차원의 문제가 아니라,
『뉴 큐레이터』에서 이야기하는 역할론처럼 큐레이터의 역할과 전시의
목적, 절차, 비평 등이 서로 어우러져 주변부로 부드럽게 퍼져나가는
것이죠. 하지만 국내에서는 아직 이 수준을 달성하기 어려운 것 같아요.
비엔날레나 전시를 기획할 때 그것을 개발하고 연구하고 비평하는 데
순수하게 몰두하기보다 건축가 또는 디자이너로서 다음 프로젝트에
유리하게 활용하기 위해 타인의 노동력을 쉽게 이용하는 경우가 많죠.
이런 경우를 자주 목격하다 보니 다소 과격하게 역할론의 문제를
제기하게 되었습니다.
말씀한 것처럼 건축가와 디자이너는 큐레이터가 될 수 있습니다.
그것에 대한 제한도 없고요. 하지만 건축, 디자인 큐레이터가 워낙 드물고
독립 큐레이터도 활동하다가 쉽게 사라지고야 마는 이런 현실에서 먼저
직업인으로서 큐레이터가 활동할 수 있는 판을 키우는 것을 전제로
삼아야 하지 않을까 생각했습니다.

큐레이터의 노동과 불완전함

상규

저는 이 책의 다섯 번째 대화를 읽으면서 해외에서 활동하는 이름 있는
큐레이터들도 힘들게 사는구나 생각했어요. 큐레이터가 활동할 수
있는 터전, 예컨대 비엔날레 같은 굵직한 행사가 그리 많지 않은데도
여러 나라를 계속해서 오가야 하더라고요. 마리나 오테로 베르시에르는
2018년 베니스건축비엔날레 네덜란드관에서 〈일, 몸, 여가〉를
큐레이팅한 분이죠. 이분도 이렇게 얘기하더라고요.

"큐레이터 노동이 몹시 불안정하다고 할 수 있어요. '큐레이터'는
일종의 지위를 제공하는 직함이긴 한데 사실은 불안정한 지위를
부여하는 이상한 직함이죠. 막중한 압박감 속에서 끝도 없이 일하곤
해요. 대개는 장기 계약이나 변변한 급여도 없이 지적이면서 사회적인
기관과 매체를 전전하면서 활동해야 하고요. 큐레이터는 말하고 글 쓰고
연구해야 하며, 사람들의 주목을 끌고 그들의 향방을 잘 살펴야 하죠."
 결국 안정적이지 않은 큐레이터의 노동을 감수할 수 있는 사람이
있느냐가 관건인 것 같아요. 가혹할지 모르겠지만, 뉴 큐레이터의
여러 이상적인 활동에 대한 보상은 온당치 않음을 인정할 수밖에 없는
현실입니다. 그럼 안정적인 제도 안에 들어가 월급을 받으며 일하거나
어느 정도 자기희생을 감수하며 활동한다는 선택지밖에 남지 않죠.
그래서 마지막에는 '뉴 큐레이터로서 생존이 가능한가?'라는 의문도
들었어요. 에릭 첸과 오타 가요코가 나눈 대화에서 가요코가 마지막에
멋지게 "당신이 말했듯이 모든 측면에서 협업하고 예상치 못한 영역에
돌파구를 내야 할 겁니다. 정말 근사한 일이죠."라며 호기 있게 말했지만
저는 역설적으로 들리고 왠지 씁쓸하더라고요.

 다영
 네. 베르시에르의 말에 매우 공감하게 되는데 이는 뉴 큐레이터뿐 아니라
 원래 큐레이터들도 마찬가지일 것 같아요. 또 리엄 길릭이 말하는
 '불완전함'에 매우 공감해요.
 "불완전한 큐레이터는 큐레토리얼 범위가 달라지는 것을 알아챈다.
 그들은 자신들의 작업을 백과사전식의 지식 생산으로 여기지 않는다.
 …… 불완전한 큐레이터는 큐레토리얼 집단의 일부다. …… 담론을
 이것저것 뒤적이느라 느려지기도 하고 빨라지기도 하지만 일정한 속도를
 유지하기도 한다. 이것은 모순된 흐름에 언제나 부딪히면서도 자리를
 지키는 불완전한 큐레이터의 방식이다. 그들은 공공의 영역을 되살리기
 위해 힘겨운 싸움을 하는 것이다."
 이 불완전함은 큐레이터로서 제가 너무나 자주 겪는 상태고, 특히
 건축, 디자인 전시를 기획할 때 이를 체감할 수밖에 없는 상황이 항상
 생기더라고요. 그런데 솔직히 말씀드리면 한때는 불완전함이 멋있다는
 생각에 취한 적도 있었어요. 이 불완전함이 오히려 책에서 말하는 다원적,

한국에서 뉴 큐레이터를 꿈꾸며 427

침투적인 맥락에서 기존 미술 제도에 균열을 일으키고 갈등을 중재하며 굉장히 멋있는 매개 역할을 할 수 있다고 말하곤 했죠. 하지만 이 일을 하는 입장에서 불완전함은 고통스럽고 힘든 부분이더라고요. 적어도 우리 세대가 겪어야 했던 부당함과 불완전함을 다음 세대, 그리고 함께 일하고 있는 동료 큐레이터들에게 물려주고 싶지 않은 바람이 생겼죠. 불완전함을 인정하고 그 흐름을 타면서도 확실한 기율은 전수하는 일이 이 분야에서 매우 중요한 일이라고 생각합니다.

예컨대 어떤 건축가분들은 건축 전시를 만들 때 전시가 아닌 건축에만 집중해요. 전시라는 형식에 대해 연구하지 않고 오로지 건축을 중요하게 여기기 때문에 항상 좋은 결과가 나오진 않습니다. 저는 수직이 말한 "전시 형식"은 사실 큐레토리얼 담론이라고 생각해요. 큐레이터는 전시의 내용보다 전시의 '형식'에 먼저 집중해야 한다고 생각합니다.

건축 전시를 만들면 학생이나 건축가를 포함한 건축계 분들이 이런 질문을 많이 해요. '사람들은 왜 건축 전시가 어렵고 재미없다고 하는 걸까요?' 그러면 저는 이렇게 답합니다. 건축 전시를 만들면서 건축을 하려 하지 말고 먼저 전시를 만들어야 한다고. 전시 텍스트를 잘 편집하고 충실하게 교정 교열 작업을 했는지, 라벨과 캡션은 제대로 달려 있는지, 브로셔를 꼼꼼하게 갖췄는지 되묻습니다. 노동이라는 측면에서 우리 일의 방향은 불완전함에 기여하는 것이 아니라 확실한 기율을 만들고 전수하는 데 있음을 끊임없이 의식해야 해요.

상규
길릭이 이야기한 "불완전한 큐레이터"는 그전에 전문가로서 권력을 가지면서도 고착된 문제들을 지적한 제도권 안의 큐레이터들을 지칭한 표현이라고 생각해요. 그러니까 전시에 대한 이해도가 낮음을 정당화하는 용어로 이해하면 안 되는 것이죠. 어떤 것도 속단한 채 안주하지 않고 계속해서 변화하며 동시대적 쟁점들과 싸워나가는 도전적인 태도를 뜻한 것 같아요. 그래야 정말 멋진 것 같고요.

대중과 교감

　상규

저는 전시를 기획할 때 대중과의 교감에 대해 골몰하지는 않았던 것 같아요. 그보다도 연구를 기반에 두었기 때문에 종종 동료 연구자들을 의식하면서 기획했어요. 예를 들면 그들이 전시를 봤을 때 공감할 만한 주제 의식이 나타나는지 의식하곤 했죠. 이 책에서는 대중이 참여하는 전시, 함께 만들어가는 전시, 교감할 수 있는 수행성 등을 논의하는데 저는 거기까지는 생각하지 못했어요. 그러니까 저는 뉴 큐레이터에 해당되지 않는 것 같아요.

　현실적으로는 이 책에서 말하는 내용이 과연 이루어질까 하는 의문도 있습니다. 건축 전시든 디자인 전시든, 전시의 내용과 사람들의 관심 분야는 꽤 다름을 적잖이 경험했기 때문이에요. 예컨대 디자인 전시의 경우, 어떤 사람들은 명품 브랜드에서 볼 수 있는 세련된 디자인을 보고 싶어 하는데 제가 다뤄온 전시는 디자인의 존재 이유, 디자인이 사람들에게 불러일으키는 경험 등 사회 문화적인 맥락, 심지어는 정치적인 맥락에서 특정한 디자인을 조명하는 전시였어요. 수면 아래에 있는 문제들을 드러내고자 했죠. 또, 한국 디자인과 관련한 전시를 열면 사람들은 한국 디자인의 우수함, 한국 문화의 탁월함 같은 것들을 보고 싶어 하는데 제가 기획한 한국 디자인 전시는 구질구질한 내용이 많았어요. 외국인이 봤을 때 혹할 수 있는 대외적 매력을 뽐내는 것이 아니라 우리가 한국 사회에서 일상적으로 접하는 것들, 한국의 맥락에서 이런 디자인이 존재하게 된 까닭 등을 밝히고 여러 다양한 문화적 의미를 드러내는 전시였기 때문에 사실 시각적으로 그리 우아하거나 멋있지는 않았거든요. 그러다 보니 대중의 기대와 어긋나는 면이 있었죠. 그래서 이 책을 번역하면서도 사례들 속 퍼포먼스와 스토리에 참여하는 대중은 과연 어떤 대중일까 궁금했습니다. 물론 제가 대중성을 의식하면서 그들과 이야기를 나눌 준비가 덜 돼 있었기 때문이기도 하겠지만, 제가 겪어온 세계와 사뭇 다른 세계 같았어요.

　큐레이터 로리 하이드는 "문을 꼭 닫고 10년마다 낼 책을 쓰면서 고독하게 소장품 곁을 지키는 걸 더 좋아하는 큐레이터도 있긴 해요. 하지만 나는 사실 큐레이팅이 대중과 교감하는 측면을 훨씬 더 소중하게

생각해요."라고 말합니다. 굉장히 멋있는 말이고 사람들도 당연히 후자를 원할 것입니다. 저도 이제 이런 방향을 지향하겠지만 결코 쉬운 문제는 아닌 것 같아요. 학예사님께서 미술관에서 만들어온 전시에 대한 대중의 반응은 어땠는지 궁금합니다.

다영

교수님 말씀에 매우 공감합니다. 공공 미술관의 큐레이터로서 제가 대중을 의식하지 않았다면 거짓말이고 직무 유기겠지요. 하지만 이 책의 문장들은 약간의 판타지가 덧씌워진 것 같아요. 특히 최근 코로나-19를 겪으며 미술 전시든 건축 전시든 그 결과를 쉽게 예측하기가 더 어려워졌다는 사실에 아주 놀랐어요. 미술관 관계자 대부분이 크게 기대하지 않았던 전시가 갑자기 관람객을 끌어모은다든지, 대중을 의식하며 계획할 수 있는 수준을 넘어 대중의 반응을 감지하기 어려운 시대가 왔죠. 이런 상황에서 대중과의 교감을 위해 이 책을 어떻게 표본으로 삼고 연구할 수 있는지는 조금 다른 문제인 것 같아요.

상규

실제로 전시 기획을 시작한 2001년으로부터 많은 시간이 흘렀지만 저는 현재 2023년보다 2000년대 초반에 관객들이 더 참여적이었다고 생각해요. 당시에 디자인 전시를 열면 그에 대한 호불호가 확실했고 어떤 행사가 열리면 참여도도 높았는데 현재는 미술의 경우만 보더라도 단색화가 유행하고 이건희 컬렉션에 관람객이 몰리는 한편, 젊은 작가들의 전시엔 냉랭한 쏠림 현상이 있어요. 아트 페어의 경우에도 참여하는 연예인들 중심으로 관심이 쏠리기도 하고, 고전적인 미술 형식에 환호하기도 합니다. 이런 현실 속에서 『뉴 큐레이터』에서 이야기하는 실험적이고 도전적이고 참여적인 상호 교감이 일어날 수 있을까, 오히려 코로나-19 이후로 더 경색되지 않을까 하는 생각이 들어요.

다영

저도 진적으로 동의하는데요. 이 책의 바탕이 되는 저자의 박사 논문은 코로나-19 발생 전에 쓰였기 때문에 미술관이 폐쇄된 이후, 경색된 이후의 최근 현상까지는 담지 못했을 것 같아요. 그래서 한편으로는 대중에 대한 하이드의 말은 다소 나이브하다는 생각도 듭니다. 대중의

참여를 원치 않는 큐레이터가 누가 있겠습니까. '대중을 의식한다'는
차원의 이야기는 기본적으로 당연한 부분이고, 이 대중을 어떻게 더
세분화하고 관람의 쏠림 현상을 어떻게 바라볼지 논의하는 것이 더
중요해 보입니다. 쏠림 현상은 마스크가 해제된 후부터 심해졌는데,
이는 현장에서 매우 체감하고 있는 부분입니다. 또한 2000년대 초반과
비교해서 전시의 비평이 현저히 줄어들었어요. 사람들은 더 이상 미술
잡지나 건축 잡지를 제대로 읽지 않아요. SNS상의 인증샷과 태그만 있죠.
매체나 비평의 권위도 많이 잃었습니다. 그래서 요즘엔 전시를 만들고
나서 이 전시를 어떤 기준으로 평가해야 하느냐의 문제가 가장 어렵게
느껴집니다.

상규

최근 국립현대미술관 과천관에서 연 전시는 어떠셨나요?

다영

〈젊은 모색 2023: 미술관을 위한 주석〉(2023)은 당대 청년 작가를
소개하는 국립현대미술관의 중요한 정례 전시로, 이번에는 건축과 디자인
분야 작가들을 많이 포함했어요. 신작의 공통 주제도 있었고요. 앞선
〈젊은 모색〉과는 다른 구성이었는데 미술관의 지지로 가능했던 전시였죠.

상규

그리고 새로운 시도도 하셨고요.

다영

네. 미술관도 작가들도 그것을 인정해 줬고 그런 측면에서 전 만족합니다.
전시 도록에 문혜진 선생님이 쓰신 글이 인상적이었어요. 특히 "〈젊은
모색 2023〉의 결과물이 유의미한 것은 건축, 디자인과 미술의 교류가
물리적이고 피상적인 접속을 넘어 자기화의 단계로 이행하고 있기
때문이다."라는 부분은 앞으로 탐구할 여지가 많다고 생각합니다. 건축계,
디자인계에서도 좋은 평가를 받았지만 간혹 부정적인 의견도 있었어요.
신진 작가 전시인 만큼 대중적인 전시는 아니었어요. 전문가 집단에서는
긍정적인 발화가 이루어진 반면에 대중은 이건희 컬렉션으로 몰리는 쏠림

현상이 있었습니다.

〈젊은 모색 2023〉 전시는 제게 많은 생각거리를 안겨줬는데요,
그중 두 가지만 꼽아보자면 하나는 국립현대미술관에서 가장 오래된
정례전이라는 맥락이고 또 다른 하나는 건축과 디자인 장르의
속성입니다. 건축계와 디자인계 사람들과는 전시의 역사와 형식에 대해
자주 이야기할 수 있는 자리가 필요하다고 느꼈어요. 예컨대 『파워 오브
디스플레이』(디자인로커스, 2007)를 함께 읽으며 전시사를 공부하거나
전시 생산과정과 접근 방식을 공유하고 싶어졌습니다.

교수님과 저 둘 다 전시 기획자다 보니 큐레토리얼을 전시 기획의
관점에서 많이 바라보게 되지만 사실 큐레토리얼은 교육의 역할도 대단히
중요합니다. 특히 건축, 디자인 전시의 전문 에듀케이터가 배출되어야
한다고 생각해요. 엄밀히 말하자면 이 장르의 문법을 끊임없이 공유하고
이끌어낼 수 있는 그런 대중과의 교감은 사실 큐레이터의 역할만은
아닙니다. 우리는 좋은 전시를 만드는 사람이고, 만든 전시를 해석하며
대중을 잇는 다리 역할은 또 다른 전문 영역이라고 할 수 있어요.
에듀케이터나 도슨트가 이에 해당되죠. 그런데 이런 전문가들이 아직
많지 않기 때문에 큐레이터가 이 부담까지 끌어안고 가는 것 같아요.

건축, 디자인 전시에서 논의 중인 담론이 전시 기획에만 국한되어
있다고 생각합니다. 물론 역사가 짧으니 당연한 일이고요. 하지만 이제
『뉴 큐레이터』가 이야기하는 교육적 전환의 단계로 이행해야 하는
시점인데도 이런 부분이 잘 논의되지 않는 것 같아요. 그래서 대중과
교감할 수 있는 연결점도 부족한 것 같습니다. 그러니까, 좀 힘든 것
같습니다. 지금의 건축, 디자인 큐레이터는 아키비스트 역할도, 핸들러
역할도, 큐레이터 역할도, 에듀케이터 역할도, 도슨트 역할도 전부 해야
하니까요.

상규
이 책은 완벽한 모델을 제시하고 있지는 않아요. 어떤 전시가 가능하고,
또 어떤 전시가 실제로 일어나고 있는지 보여주는 정도인 것 같습니다.
그래서 큐레토리얼을 확장시킬 수 있는 논의를 위한 하나의 출발점
정도로 여겨도 좋겠습니다. 또 이 책은 학예사님과 저같이 이 분야에서
활동하는 사람들에게 위로가 되는 것 같기도 해요. 나 혼자만 고민했던
일이 아니라는 것을 알게 되잖아요. 동시에 '과연 지속 가능한가.'라는
씁쓸한 여운을 남기기도 합니다. 어떻게 더 해나갈 수 있는지, 그리고

다음 세대는 이 일을 과연 매력적으로 느낄지 자문하게 됩니다. 저는 현재 교육 현장에서 후학을 가르치고 있는데 나중에 가서 그 친구들에게 무엇을 이야기해 줄 수 있을까 고민이 많아요. 학예사님은 어떠세요?

다영

저는 미술사를 전공하거나 큐레이팅을 전문적으로 배운 사람이 아니에요. 현장에서 경험을 쌓으며 여기까지 왔습니다. 미술관에 소속되어 있기 때문에 그랬을 수도 있지만 예전에는 다소 강박적으로 건축 작품을 수집하려 했고 건축가 전시를 만들려 했고 건축가 아카이브를 모으려 했어요. 물론 그런 강박이 없었다면 지금은 또 전혀 다른 상황이 됐을지도 모르죠. 그런데 이젠 큐레이터의 역할을 건축의 큐레이팅으로 한정 짓지 않으려 합니다. 오히려 큐레이팅을 어떻게 건축하는지 고민하면서 다양한 장르에 침투할 수 있는 자리로서 바라보려 합니다. 건축의 큐레이팅은 사실 굉장히 한정적이고, 아이디어를 제시하고 도모하며 해결하는 건축과 디자인의 특수한 협력적 속성을 이용한 큐레토리얼 실천이 더 필요하다고 봅니다.

그리고 이런 사례가 없지 않아요. 예를 들면 현재 서울시립미술관에는 서울시립 서서울미술관, 서울시립 사진미술관 등 여러 분관이 개관 준비를 하고 있는데 그곳의 학예사분들 중 절반이 건축 학예사예요. 그렇다고 해서 그분들이 저처럼 건축에 강박을 느끼지는 않아요. 그러니까 건축 전시를 만들기 위해 건축 학예사가 필요하다는 게 아니라 새로운 뮤지엄을 건립하기 위해 전문적인 건축 지식이 필요하다는 겁니다. 그 과정에는 이 책의 논의 지점들이 도움이 되리라 봅니다.

건축, 디자인의 속성이 다른 장르의 아카이브를 구축할 때 도움이 된다는 것을 최근 자주 깨닫고 있습니다. 퍼포먼스와 같은 기보 중심의 예술 실천은 건축 분야의 도면 수집 및 연구와도 연결되는 지점이 있습니다. 그리고 오래된 사례이긴 하지만, 건축 큐레이팅을 화이트 큐브에만 할당하지 않고 도시계획 및 재생과 관련해서 활용할 수 있습니다. 도시 재생과 도시계획은 종종 물리적인 공간을 재구성하면서 끝나지만 큐레이터는 그 안에 내재한 장소적 맥락과 기획적 관점을 계속해서 발굴하고 이야기할 수 있다고 생각해요. 즉 우리가 다뤄온 기존 대상을 새롭게 바라보고 재평가하는 데 건축 큐레이팅을 활용할

수 있어요. 꼭 미술관에 들어가서 일하지 않아도 이런 역할을 한다면
건축 큐레이터라고 부를 수 있는 거죠. 그런 면에서 저는 이 책이 위로가
됐습니다. 미술관에서 건축 전시를 만드는 사람만이 건축 큐레이터가
아니라 큐레이터의 가능성을 확장시켜 이야기한 부분이 좋았어요.
하지만 앞서 말씀드린 것과 같이 큐레이터 직능 자체를 풀어헤치는 건
반대합니다.

상규
해당 영역이 어느 정도 성숙해졌을 때 풀어헤치는 게 필요한데 아직
그 정도는 아닌 것 같아요. 전문성을 잘 확보하지 못한 상태에서, 또는
아직 성숙되기 전에 큐레이터의 불완전함이 어떤 당위성으로 전환되는
것은 좋지 않아요. 그런데 말씀한 대로 전시 공간이 안정적으로 확보된
미술관 같은 곳에서 장르만 건축, 디자인인 전시로 국한하는 것도
문제가 있겠죠. 사람들이 온라인상에서 디지털 콘텐츠를 경험하게 하고,
도시환경을 새로운 맥락으로 이해하게 하고, 동시대 의제와 쟁점을
제대로 파악할 수 있도록 콘텐츠를 가공하고 경험을 제공하는 행위가
폭넓게 이뤄져야 합니다. 학예사님처럼 제도권 안에 있거나 자기 지위가
있는 큐레이터에게 이 부분은 굉장한 도움이 되고 위안이 되고 도전이
됩니다. 하지만 문제는 그런 분들에게만 해당될 수도 있다는 겁니다.
저도 좋은 시절에 운 좋게 큐레이터로 일하기 시작해서 지금까지 하고
있고 또 이런 책을 통해 현재 맥락을 읽어내고 있는데 과연 이것이
건축, 디자인 큐레이팅에 관심 있는 친구들에게 어떤 도움이 될까, 더
헷갈리게 하지는 않을까 하는 고민이 있어요.
말씀한 대로 큐레이터는 공간 제작자로서도 콘텐츠를 만드는
사람으로서도 존재하는데 젊은 친구들에게 그렇게 말해주기엔 안정적인
토대가 없잖아요. 비엔날레든 미술관이든 무엇이든 간에 어떤 토대 없이
큐레이팅 활동을 계속하라고 하는 건 어려워요. 실제로 활동하고 있는
분들에겐 '당신이 하고 있는 건 큐레이팅입니다.'라며 알려줄 수 있는데,
자기 미래를 걸고 고민하는 분들에게는 쉽게 이야기하지 못하는 부분이
있습니다.

다영
건축에 한정해 보면 사실 학교의 역할도 크다고 봅니다. 원래 건축학과
교육과정 내에는 비평, 역사, 이론을 가르치는 과목이 있었어요. 그런데

새로 임용된 교수님들을 보면 대부분 설계 위주로 가르치시고 PhD가 없는 MA만 소지한 분들이 많더라고요. 예컨대 서울시립대엔 비평과 역사, 도시와 사회를 아우르는 교수님들이 많이 계셨어서 서울시립대만의 장점이 분명했는데, 그런 분들이 은퇴한 뒤엔 설계, 컴퓨테이션을 중점적으로 가르치는 분들이 임용됐어요. 아마도 건축학과 5년제 인증 제도 기준을 맞추기 위해서 그런 것 같아요. 세부 전공 간 불균형이 큰 게 문제라고 봐요. 하지만 요즘 AI가 설계까지 하는 마당에 건축 설계 분야가 살아남기 위해선 역사적인 관점에서 건축을 해석할 수 있는 역량이 건축가의 중요한 자질이 될 것이라 생각합니다.

결국 건축 큐레이팅에 어딘지 빈약함과 불완전함이 잔재하는 이유는 비평, 역사, 이론에 대한 교육과 담론이 부재하고, 또 순환하기 어렵기 때문인 것 같습니다. 그래서 큐레이터와 건축계 연구자분들을 분리해서 생각할 순 없더라고요.

교수님도 마찬가지겠지만, 전시의 가장 큰 미덕은 하나의 공동 장소가 만들어진다는 것입니다. 제가 만들어온 전시들의 특성은 많은 사람이 참여할 수 있는 공동의 판의 구조로 기획됐다는 점이에요. 전시를 통해 많은 연구자분이 참여할 수 있는 자리를 만들고자 노력했습니다.

특히 수직이 『바이 디자인: 우리 시대 디자인과 건축 이야기』[3]에서 잡지가 전시회의 물리적 공유 경험에 밀린다고 말한 대로 비평가들이 텍스트로만 승부를 보기 어렵다는 사실을 인정한다면 그들은 퍼포머티브한 존재가 될 준비를 해야 할 것 같습니다. 그러기 위해선 전시나 큐레토리얼 프로젝트가 중요한 무대가 될 것 같아요. 다만 문제는 그 사이의 연결점을 만들기가 어렵다는 점이죠. 예를 들면 연구자는 상대적으로 협업을 자주 경험하지 않습니다. 극단적으로는 연구자가 어떤 전시를 발의했을 때 아이디어 제안에 그치는 경우를 종종 보기도 합니다. 하지만 전시라는 건 아이디어로만 끝나지 않고 아이디어를 실행하고 매개하고 조직화하는 역할들이 모여 만들어집니다.

그래서 이제는 전시와 학교 내의 비평, 역사, 이론 과정이 하나로 뭉칠 수 있는 판이 만들어져야 젊은 친구들이 큐레이터의 세계로 편안히 넘어올 수 있을 것 같아요. 독일의 피나코텍Pinakothek der Moderne이 이런 활동을 잘하고 있다고 들었습니다. 피나코텍 안에 학과가 있고, 학과 안에 뮤지엄이 있고, 그 뮤지엄은 단순한 대학 뮤지엄이 아니라 세계적인

건축 뮤지엄이고요. 물론 어렵겠지만 후세들을 위해 이렇게 전시와
교육현장을 잇는 연결 고리가 필요하지 않나 생각합니다. 그래서 더욱
큐레토리얼은 전시 기획만의 문제는 아닌 것 같고요.

상규

실무 실천가들을 프랙티셔너practitioner라고 부르는 경우는 이전에도
있었고 앞으로도 있을 듯합니다. 그 외에 건축이나 디자인을 전공하고
창작도 하는 사람들과 연구를 하는 사람들이 관련돼 있을 만한 구심점이
많지는 않은 상황입니다. 하지만 곰곰이 생각해 보면 국내에 그런
사례가 없었던 것도 아니에요. 서울디자인재단, 도시건축비엔날레,
광주디자인비엔날레, 청주공예비엔날레 등 모두 기관이나 공적인
제도가 없지 않은데 자꾸만 기대에서 벗어나니까 그런 사례를 제외하면
없는 것 같은 거죠. 정림건축문화재단같이 구심점 역할을 많이 해온
곳이 몇 군데 있지만 그곳들이 모든 요구를 감당하긴 어렵고요.
그렇다면 민간에서 할 수 있는 방법은 무엇이 있을까 고민해 볼 수
있겠죠. 대학이 중심이 되지 못한다면 일부 선생님들 중심으로 연대,
조합을 형성해 기획자와 연구자들을 모아 정기적인 교육 프로그램을
기획하는 방식이 남는 것 같아요.

다영

요즘 2000년대의 철학아카데미처럼 제도권 밖의 단체나 플랫폼이 다시
활성화되고 있다는 이야기가 주변에서 많이 들리더라고요.

상규

서울건축학교도 있었고요.

다영

네. 외부 플랫폼에 대한 수요가 꽤 있어서 비록 작은 규모라도 점점
생기는 추세라고 하네요.

번역에 대하여

상규

번역에 대해서도 이야기하면 좋을 것 같은데요. 제 실제 번역 경험과,
시각예술에서 통용되는 전시 형식을 건축, 디자인의 맥락으로 옮겨 와
대중에게 번역해 내는 일이라는 두 가지 측면을 다뤄보겠습니다.

저는 『뉴 큐레이터』를 번역하면서 언어 능력의 한계를 종종 느꼈어요.
과거엔 뭣 모르고 번역하기도 했어요. 모두 좋은 책이니까 공부할
겸 번역하면 좋겠다고 생각해서 실행에 옮겼는데, 책을 다 번역하고
난 뒤엔 과연 제대로 옮겼는지 확신이 서지 않았죠. 그래서 번역을
그만둬야겠다고 다짐하고 『파워 오브 디스플레이』이후로는 번역을
멈췄습니다. 그때만 해도 여러 번역서가 출간됐는데 최근엔 읽고 싶은
책들이 번역돼 있지 않은 상황을 자주 접하게 되더라고요. 그렇다고
해서 출판사에게 번역서 출간을 부탁하기엔 출판 시장의 상황이 좋지
않잖아요. 그사이에 판권료도 많이 올랐고요. 그러던 중 점점 나이가
들면서 제가 기여할 수 있는 바가 무엇인지 생각해 보았는데 그중
하나가 번역이더라고요. 그래서 번역료와는 별개 문제로서 옮긴이의
역할을 계속해야겠다고 생각했습니다.

다영

네. 한국어판이 있고 없고 차이가 굉장히 크죠.

상규

사실은 번역에 따라 여러 언어권 간에 책을 통해 새로운 세계를
경험하는 속도의 격차가 아주 빠르게 벌어져요. 원서를 읽는 것이
불편하지 않은 사람들도 있겠지만 대체로 읽고 싶은 마음이 굴뚝 같은
젊은 세대는 아직 원문 텍스트에 익숙하지 않을 수도 있기 때문에
한국어로 옮기는 작업은 꼭 필요합니다. 외래어를 한국어로 기계적으로
번역하는 정도의 문제가 아니라 책의 내용과 번역에 대한 토론, 후기
또는 해제가 따라야 합니다. 이런 작업들이 큐레이터의 작업과 비슷한
것 같아요. 굉장히 지적이고 품이 많이 들지만 그에 대한 보상은 많지
않죠. 하지만 저는 우선 학교에 소속돼 있기도 하고, 어느 정도 안정적인

한국에서 뉴 큐레이터를 꿈꾸며

위치에 있는 사람이라면 봉사하는 의미에서라도 번역을 해야 한다고
생각하고 있습니다.

　다음으로 전문적인 내용을 대중에게 번역하는 큐레이터의 일은
굉장한 매력이자 짐입니다. 어떻게 번역해 낼 것인가 끊임없이 고민해야
하죠. 학예사님은 번역에 대한 어떤 부담을 갖고 있나요? 미술관에
계셔서 이중 번역 부담이 있을 것 같아요. 시각예술에 기본 토대를 둔
곳에서 건축, 디자인의 맥락으로 전시를 번역해야 하는 부담과 전문적인
전시 내용을 대중에게 번역해야 하는 부담, 이 두 가지가 해당되는 것
같아요.

　　다영
네, 맞습니다. 굉장히 어려운 질문이네요. 최근에 〈젊은 모색 2023〉
전시와 연계한 출판물 『미술관을 위한 주석』(안그라픽스, 2023)을
작업했는데, 그 과정에서 전시 이면의 메시지를 담고자 했습니다.
그리고 큐레이터로서 10년 이상 일해오면서 전시를 바라보는 태도가
많이 달라졌음을 실감했어요. 제가 처음 건축 전시를 만들 땐 건축사적
맥락에서 작가에 의미를 부여해야 한다는 식의 강박이 심했다면, 이제는
좀 더 편안한 마음으로 그의 매력을 발견해 주기를 바라는 마음으로
전시를 번역해야겠다고 생각이 바뀌었거든요. 저 스스로도 놀라운
변화인데 〈젊은 모색 2023〉이 그 변화를 반영해 준 것일 수도, 〈젊은
모색 2023〉에 제가 그 변화를 반영시킨 것일지도 모르겠습니다.

　어쨌든 마음이 조금 가벼워진 것 같아요. 이 일을 시작했을 즈음엔
큐레이터의 뜻이 '돌보다'를 의미하는 'care'에서 왔다는 말에 동의하기
쉽지 않았어요. 전문적인 직능을 제대로 서술하지 못하고 보편적인 말로
얼버무리는 듯한 느낌이 들었습니다. 하지만 요즘엔 큐레이터의 본질이
이런 돌보는 마음에 있다는 생각이 들어요. 어떤 대상에 애정과 사랑을
가득 담아 관객에게 전시하고 그것을 조금이라도 느낄 수 있게 한다면
제 입장에서는 그게 잘 만든 전시입니다.

　이런 변화가 결과적으로 제 작업에 어떤 영향을 끼칠지는 모르겠지만
이렇게 생각하게 된 계기는 큐레이터가 오랫동안 자기 일을 하길
바라기 때문입니다. 큐레이터는 쏟는 노고가 겉으로 티 나지 않는
직업인 것 같아요. 아주 가끔 제 노동의 대가가 제 스스로가 아닌 작가나
타인만을 향해 있는 것 같은 허망함을 느껴본 적도 있고요. 그래서 이
일을 오래 하기 위해서는 마음의 부담을 조금 내려놓고, 자신이 전시를

기획하며 무엇을 취할 수 있는지 끊임없이 의식하는 습관이 필요하다고
생각합니다. 과거에 저는 전시의 A부터 Z까지 하나하나 통제해야
잘된 번역이라고 생각했어요. A 섹션엔 무엇이 들어가고 다음 섹션엔
무엇이 들어가는지 빠짐없이 다 알고 머릿속에 설계도를 세울 수 있다면
그것이야말로 완벽한 번역이었죠. 제가 상상한 그대로 실현되는 것이
중요했어요. 하지만 이제는 전시의 시작과 끝만 잘 설정하고 그 안에서
작가나 작품이 스스로 움직이도록 내버려 둡니다. 그저 시작과 끝을 통해
전시 속 이야기가 연결될 수 있는 가능성을 열어두려 해요. 그러면 대중이
전시를 자연스럽게 익힐 수 있는 번역이 되지 않을까 싶고, 따라서 요즘엔
전시의 시작과 끝을 만드는 데 집중하고 있습니다. 책에 비유하면 서문과
마무리에 집중하고 그사이에서는 여유 있게 모든 것의 가능성을 열어두는
일과 같습니다.

상규
제가 디자인 전시를 기획했을 때 전시란 디자인과 대중이 만나는
하나의 경로였어요. 전시 전의 디자인은 대중에게 상품으로, 이미지로,
오브제로, 공간으로 경험되는데 디자인 대 대중이 아닌 디자인 대
소비자의 만남이라고 할 수 있죠. 물론 이 점이 문제일 순 없고 오히려
디자인의 전제 조건입니다.
　　하지만 대중이 소비자로만 전락하는 것은 다시 생각해 볼
문제였어요. 가격과 스타일링 외에도 디자인에 접근할 수 있는 방식은
여러 가지가 있는데 그에 대한 별도의 가이드가 없으니 그저 예쁘거나
멋있다고 생각하면 비싼 가격을 무릅쓰고 구매하죠. 디자인은 들려줄
이야기가 많습니다. 책을 통해 이런 이야기를 전달하려고 했지만 읽는
사람은 꽤 한정적이잖아요. 반면에 전시는 접근하기 좀 더 쉬웠기
때문에 전시를 통해 하고 싶은 이야기를 들려주면 되겠다고 생각했어요.
전시 자체가 대중의 참여도를 끌어올리지는 못해도 전시를 통해 대중과
디자인의 접점을 만들 수는 있겠다고 생각한 거죠.
　　그러니까 생산, 소비 시스템 및 자본주의 속 소비자를 넘어 좀 더
능동적으로 디자인을 향유하고 직접 디자인할 수 있는 계기를 마련해
주는 번역을 고민했어요. 고정된 콘텐츠를 잘 전달하고 대중이 참여하고
개입하는 정도가 아니라 디자인이라는 질서, 디자인이라는 개념,

한국에서 뉴 큐레이터를 꿈꾸며

디자인이라는 경험을 향유하도록 하는 경로를 생각했죠. 결과적으로
제가 기획한 전시가 그다지 대중적으로 성공하진 않았는데, 디자인을
이해할 수 있는 다른 방식들을 풀어보려는 과정이었던 것 같아요.

다영

교수님이 만든 전시에서 말씀한 부분을 많이 느꼈어요. 건축 전시는 건물
자체를 전시장에 가져오지 못해 '재현한다'는 기본 전제가 있지 않습니까?
과거에 저는 특히 아카이브 기반의 건축 전시를 만들 땐 실물을 가장 잘
상상할 수 있게끔 하는 재현이라는 번역에 집중했어요.

상규

실제 건축물을 가져올 수 없으니 건축 전시에서 더더욱 그랬겠어요.

다영

네. 건축가들의 스케치나 모형과 같은 작품을 통해 미술관 밖에 놓인
실물에 최대한 근접한 이미지를 그릴 수 있는 경험에 도달하는 것을
번역의 목적이라고 생각하곤 했는데, 지금은 아니에요. 오히려 이
한계를 다이내믹하게 조직하고 싶어졌어요. 실물은 실물이고, 재현물은
재현물이니까요. 이 두 가지를 반드시 엮기보다 병렬적으로 취함으로써
미술 전시와 차별화할 수 있겠다는 생각이 들더라고요. 그리고 소위
말하는 아이디어 전개 과정이라는 하나의 독립적인 질서 자체를 주요한
논제로 삼았죠. 그리고 이런 과정에서 설명은 자연스럽게 출현합니다.
 저는 질서와 설명이 건축, 디자인 전시의 중요한 키워드라고 생각해요.
예전엔 재현물이 실제 건물처럼 보이도록 하는 데 열중해서 설명을
많이 달았다가도 오히려 전시를 감상하는 데 너저분하고 지나치게
설명적이라는 비판을 듣고 괜히 지운 적도 있어요. 하지만 요즘엔 설명
그 자체가 이 장르의 전제 조건이 아닐까 생각합니다. 〈젊은 모색
2023〉을 만들면서 참여 작가들과 함께 설명 자체가 나쁜지 아닌지
가리기보다 설명을 보여주는 방식을 고민해야 할 때가 아닌가 논의하기도
했죠. 설명이 나쁜 것이라고 인지하는 순간 이 전시는 반쪽짜리 전시밖에
되지 못한다고 생각했거든요. 그래서 지금 우리에게 필요한 번역은
실물과 가깝게 보이려고 애쓰기보다 재현물에 설명을 다는 방식을
계속해서 고민해 보는 일인 것 같습니다.
 요즘 저는 내년에 열릴 전시를 준비하고 있는데요, 집에 대한

전시입니다. 〈젊은 모색 2023〉을 하는 동안 건축 전시에서 잠시
멀어졌다가 다시 돌아온 것 같아요. 집이라는 주제로 다시 정통 건축
전시를 발의했을 때 여러 의견을 들었어요. '보니까 모형 같은 것밖에
볼 수 없을 것 같은데요.' '그래서 어떻게 보여줄 거예요?' '전시의
내용은 알겠는데 어떻게 전시할 거예요?' 늘 듣는 말이죠. 그래서 저는
호언장담일지 모르나 모형, 드로잉, 영상 등 전통적인 매체로 승부를
보겠다고 말씀드렸습니다. 또 건축 전시가 재미없다는 편견을 깨는 것이
이 전시의 목적이라고 말했어요.

상규

흥미로운 전시가 될 것 같아요. 기대가 큽니다.

다영

그렇게 하기 위해 큐레이터로서 좀 더 연구하고 탐색하고 싶은 부분은
설명에 대한 큐레이션입니다. 전시에 설명이 붙는 방식에 대한 해석과
번역에도 초점을 맞추려고 합니다.

상규

네. 학예사님과 제가 과거부터 지금까지 여러 지점을 고민해 왔듯
『뉴 큐레이터』도 건축 디자인 전시를 기획해 온 큐레이터의 입장에서
고민했던 지점들을 잘 요약해 주고 있어요. 미래에 큐레이터가 되고
싶은 분들에게는 고민스럽겠지만 알면 좋을 사전 지식을 전달해 주는 것
같고요.
　　또 건축계, 디자인계 플랫폼에 계신 분들이 읽으면서 지금보다 체질
개선이 이루어지고 의미 있는 행사, 활동, 연구 들이 활발하게 진행되면
좋겠습니다. 국립현대미술관과 같은 미술 중심의 시각예술 기관에서는
건축계와 디자인계에 이런 고민이 있었고, 시각예술과도 충분히 상호
교감할 수 있으며 분야를 막론하고 뉴 큐레이터가 일으킬 새로운 변화가
필요하다는 데 공감할 수 있길 바랍니다. 마지막으로 행정가들은 본인이
경험해 온 고전적이고 전형적인 전시뿐 아니라 이 책에 등장하는 다양한
종류의 전시들이 세계 곳곳에서 열리고 있음을 인지하고, 전문가들과
함께 식견을 모아 새로운 정책을 논의하게 된다면 좋겠습니다. 몇몇

행정가분들은 미술은 어려우니까 이야기하기 꺼리지만 건축이나
디자인에 대해서는 잘 안다고 생각하는 경향이 있는 것 같습니다.
박물관 내 전문가들이 이런 부분에서 안타까움을 느끼지 않을까 싶어요.
자신이 겪은 건축과 디자인의 일면으로 이 분야를 다 아는 것처럼
판단하는 잘못된 인식이 이 책을 통해 바뀌면 좋겠습니다.

1 김상규,『관내분실: 1999년 이후의 디자인 전시』, 누하, 2021, 10쪽.
2 김상규,『관내분실: 1999년 이후의 디자인 전시』, 누하, 2021, 45쪽.
3 데얀 수직, 이재경 옮김,『바이 디자인: 우리 시대 디자인과 건축 이야기』, 홍시, 2014.

한국에서 뉴 큐레이터를 꿈꾸며

참고 문헌

Anatolitis, Esther. 'The Housing Project'. *ArchitectureAU*, 3 September, 2012, http://architectureau.com/articles/the-housing-project/

Archey, Karen. 'Cloudy Weather'. In *Metahaven PSYOP: An Anthology*, edited by Gwen Parry and Karen Archey, 11. Amsterdam: Stedelijk Museum.

Awan, Nishat, Tatjana Schneider, and Jeremy Till. *Spatial Agency: Other Ways of Doing Architecture*. London: Routledge, 2011.

Bergdoll, Barry. 'Curating History'. *Journal of the Society of Architectural Historians* 57, no. 3 (1998): 257.

Betsky, Aaron, Jeffrey Kipnis, Frédéric Migayrou, Terence Riley, and Joseph Rosa. 'Exhibiting Architecture: The Praxis Questionnaire for Architectural Curators'. *Praxis: Journal of Writing+Building* 7 (2005): 115.

Bilefsky, Dan. 'Danish Law Requires Asylum Seekers to Hand Over Valuables'. *The New York Times*, 2016년 1월 26일 접속, accessed 21 August, 2019, https://www.nytimes.com/2016/01/27/world/europe/denmark-asks-refugees-for-valuables.html

Birkett, Richard. 'The Inhabitant and the Map: Forensic Architecture and Metahaven'. *Mousse* 63(April-May 2018), 2019년 11월 25일 접속, http://moussemagazine.it/metahaven-forensicarchitecture-richard-birkett-2018/

Bishop, Claire. 'Digital Divide: On Contemporary Art and New Media'. *ArtForum* 51, no. 1(September 2012): https://www.artforum.com/print/201207/digital-divide-contemporary-art-andnew-media-31944.

Bratton, Benjamin H. *The Stack: On Software and Sovereignty*. Cambridge, Massachusetts: MIT Press, 2016.

Brennan, Betsy. 'Living Interview: be it ever so humble'. *Vogue Living*, 18, October 1984, 20-22.

Burckhardt, Lucius. 'Urban Design and Its Significance for Residents'. In *Lucius Burckhardt Writings: Rethinking Manmade Environments*, edited by Jasko Fezer and Martin Schmitz, 117. Vienna: Springer Verlag, 2012.

Carpo, Mario, ed. *The Digital Turn in Architecture 1992-2012*. Chichester, UK: Wiley, 2013.

Carter, Paul. *Dark Writing: Geography, Performance, Design*. Honolulu: University of Hawaii Press, 2008.

Carter, Paul. *Places Made After Their Stories: Design and the Art of Choreotopography*. Perth: UWA Publishing, 2015.

Cohen, Jean-Louis. 'Exhibitionist Revisionism: Exposing Architectural History'. *Journal of the Society of Architectural Historians* 58, no. 3(September 1999): 316.

Colomina, Beatriz. 'The 24/7 Bed'. *WORK, BODY, LEISURE: Dutch Pavilion*, Biennale Architettura 2018, 2019년 8월 28일 접속, https://work-bodyleisure.hetnieuweinstituut.nl/247-bed

Colomina, Beatriz. 'Introduction: On Architecture, Production and Reproduction'. In *Architectureproduction*, edited by Beatriz Colomina and Joan Ockman, 6-23. New York: Princeton Architectural Press, 1988.

Corrigan, Peter. 'The Venturis and I'. Catalogue essay, RMIT Design Hub room guide, 1 April-2 May, 2014. https://designhub.rmit.edu.au/exhibitions-programs/las-vegas-studio/

Dickson, Andrew. 'Bye Bye, Blockbusters: Can the Art World Adapt to Covid-19?' *The Guardian*, 20 April, 2020, https://www.theguardian.com/artandde-

sign/2020/apr/20/art-world-coronavirus-
pandemic-online-artists-galleries#main-
content.

——— Dodd, Melanie, ed. *Spatial Practices:
Modes of Action and Engagement with
the City*. London: Routledge, 2020.

——— Doucet, Isabelle, and Kenny Cupers, eds.
'Agency in Architecture: Rethinking Criti-
cality in Theory and Practice'. *Footprint* 4
(2009): 4.

——— Duchamp, Marcel. 'The Creative Act'. In
*Salt Seller: The Writings of Marcel Du-
champ* [Marchand du Sel], edited by Mi-
chel Sanouillet and Elmer Peterson, 140.
New York: Oxford University Press, 1973.

——— Feireiss, Kristin. *The Art of Architecture
Exhibitions*. Rotterdam: NAi Publishers,
2001.

——— Forty, Adrian. 'Ways of Knowing, Ways of
Showing: A Short History of Architectural
Exhibitions'. In *Representing Architecture.
New Discussions: Ideologies, Techniques,
Curation*, edited by Penny Sparke and
Deyan Sudjic, 43. London: Design Muse-
um, 2008.

——— Foster, Hal. 'After the White Cube'. *Lon-
don Review of Books* 37, no. 6 (19 March,
2015): 25-26.

——— Gillick, Liam. 'The Incomplete Curator,
aka Fighting the Delineated Field'. In *The
Curatorial Conundrum: What to Study?
What to Research? What to Practice?*,
edited by Paul O'Neill, Mick Wilson and
Lucy Steeds, 148. Cambridge, Massachu-
setts: MIT Press, 2016.

——— Goodwin, Kate. 'Sensing Spaces: Reflec-
tions on a Creative Experiment'. In *Sens-
ing Architecture: Essays on the Nature of
Architectural Experience*, edited by Owen

Hopkins, 16-46. London: Royal Academy
of Arts, 2017.

——— Grigely, Joseph. *Exhibition Prosthetics*,
edited by Zak Kyes. London: Sternberg
Press with Bedford Press, 2010.

——— Groys, Boris. *Art Power*. Cambridge, Mas-
sachusetts: MIT Press, 2008.

——— Hamann, Conrad. *Cities of Hope: Remem
bering/Rehearsed: Australian Architecture
and Stage Design by Edmond and Corrig-
an 1962-2012*. Melbourne: Thames & Hud
son, 2012.

——— Hook, Martyn. 'Alvar Aalto: Through the
Eyes of Shigeru Ban'. *Monument* 79 (June/
July 2007): 106.

——— Hunn, Patrick. 'Architecture, Advocacy
and Activism: An Exhibition "Broadcas
ting" from RMIT Design Hub'. *Architec-
tureAU*, 1 August, 2018, 2019년 11월
24일 접속, https://architectureau.com/
articles/architecture-advocacy-and-
activism-abroadcasting-exhibition-
from-rmit-design-hub/

——— Hyde, Rory. *Future Practice: Conversa-
tions from the Edge of Architecture*. Lon-
don: Routledge. 2012.

——— Kalms, Niki. 'Occupied: How Can Archi-
tecture Do More with Less?' *Architec-
tureAU*, 25 January, 2017, 2018년 11월
29일 접속, https://architectureau.com/
articles/occupied-exhibition-review/

——— Koolhaas, Rem. 'Less Is More: Installation
for the 1986 Milan Triennale'. In *S, M, L,
XL*, edited by Rem Koolhaas and Bruce
Mau, 49. New York: Monacelli Press,
1995.

——— Lambert, Phyllis. 'The Architectural Mu-
seum: A Founder's Perspective'. *Journal of
the Society of Architectural Historians* 58,

no. 3 (1999), 308-09.

—— Lavin, Sylvia. 'Vanishing Point'. In *Flash in the Pan*, edited by Brett Steele, 75. London: AA Publications, 2004.

—— Lesmes Lara, and Fredrik Hellberg. 'Who Owns the Global Home?' Catalogue essay, *Beauty Matters*, 140-45. Tallinn: TAB.

—— Lewi, Hannah, Wally Smith, Dirk vom Lehn, and Steven Cooke, eds. *The Routledge International Handbook of New Digital Practices in Galleries, Libraries, Archives, Museums and Heritage Sites*. London: Routledge, 2019.

—— Lootsma, Bart. 'Forgotten Worlds, Possible Worlds'. In *The Art of Architecture Exhibitions*, concept by Kristin Feireiss. Rotterdam: NAi Publishers, 2001.

—— Marani, Grant. 'Halftime Club Charter 1979'. *Backlogue: Journal of the Halftime Club 3*, edited by Dean Boothroyd and Gina Levenspiel, 128-29. Melbourne: Halftime Publications, 1999.

—— Mathews, Stanley. *From Agit-Prop to Free Space: The Architecture of Cedric Price*. London: Black Dog Publishing, 2007.

—— Moore, Rowan. 'Sensing Spaces: Architecture Reimagined - Review'. *The Guardian*, 26 January, 2014, 2019년 5월 31일 접속, https://www.theguardian.com/artand-design/2014/jan/26/sensingspaces-roy-al-academy-review

—— Nash, Adam. 'Art Imitates the Digital'. *Lumina* 11, no. 2 (May-August 2017): 112.

—— Naumann, Francis. *Marcel Duchamp: L'Art à l'Ere de la Reproduction Mécanisée*. Paris: Editions Hazan, 1999.

—— Newton, Clare, Ian Gilzean, Alan Pert, Tom Alves, and Sarah Backhouse. *Housing Expos and the Transformation of Industry and Public Attitudes: A Background Report for Transforming Housing: Affordable Housing for All*. 2015, 2019년 5월 31일 접속, https://msd.unimelb.edu.au/__data/assets/pdf_file/0007/2603698/Housing-expos-paper.pdf

—— Obrist, Hans Ulrich, and Lorenza Baroncelli. 'Introduction', in *Lucius Burckhardt and Cedric Price - A Stroll through a Fun Palace*, 5-6. Zurich: Swiss Arts Council Pro Helvetia, 2014.

—— 폴 오닐, 변현주 옮김, 『동시대 큐레이팅의 역사: 큐레이팅의 문화, 문화의 큐레이팅』, 더플로어플랜, 2019.

—— 폴 오닐, 믹 윌슨, 김아람 옮김, 『큐레이팅의 교육적 전환』, 더플로어플랜, 2021.

—— Pallasmaa, Juhani, and Tomoko Sato, eds. *Alvar Aalto: Through the Eyes of Shigeru Ban*. London: Black Dog Publishing, 2007.

—— Rawsthorn, Alice. 'Studio Formafantasma: Ore Streams'. In *NGV Triennial 2017*, edited by Ewan McEoin, Simon Maidment, Megan Patty, and Pip Wallis, 86-95. Melbourne: National Gallery of Victoria, 2017.

—— Rhodes, Kate, and Fleur Watson. 'RMIT Design Hub: Curating Ideas in Action'. *CUSP: Designing into the Next Decade*, 31 October, 2014, 2020년 3월 23일 접속, https://cusp-design.com/read-rmitdesign-hub-curating-ideas-in-action/

—— Reilly, Maura. *Curatorial Activism: Towards an Ethics of Curating*. London: Thames & Hudson, 2018.

—— Ryan, Zoë. 'Taking Positions: An Incomplete History of Architecture and Design Exhibitions'. In *As Seen: Exhibitions that Made Architecture and Design History*, edited by Zoë Ryan, 16. Chicago: The Art Institute of Chicago, 2017.

—— Shafaieh, Charles. 'In *Space, Movement, and the Technological Body*, Bauhaus Performance Finds New Context in Contemporary Technology'. Harvard University Graduate School of Design, 2 May, 2019, 2019년 8월 20일 접속, https://www.gsd.harvard.edu/2019/05/in-space-move-ment-andthe-technological-body-bau-haus-performance-findsnew-con-text-in-contemporary-technology/

—— 메리 앤 스타니스제프스키, 김상규 옮김, 『파

워 오브 디스플레이: 20세기 전시 설치와 공간 연출의 역사』, 디자인로커스, 2007.

───── Staniszewski, Mary Anne. 'Some Notes on Curation, Translation, Institutionalisation, Politicalisation, and Transformation'. In *When Attitude Becomes the Norm: The Contemporary Curator and Institutional Art*, edited by Beti Žerovc, 247. Berlin: Archive Books, 2015.

───── Staniszewski, Mary Anne. "Curatoria Euphoria, Data Dystopia." In *Histoire(s) d'exposition(s) [Exhibitions' Stories]*, edited by Bernadette Dufrene and Jacques Glicenstein, 93-102. Paris: Hermann, 2016.

───── Steele, Brett. 'Preface'. In *Architecture on Display: On the History of the Venice Biennale of Architecture*, edited by Aaron Levy and William Menking, 7-8. London: Architectural Association London.

───── Stierli, Martino. 'Las Vegas Studio: Robert Venturi, Denise Scott Brown and the Image of the City'. In *Las Vegas Studio: Images from the Archive of Robert Venturi and Denise Scott Brown*, edited by Martino Stierli and Hilar Stadler, 11-31. Zurich: Scheidegger & Spiess, 2008.

───── Sunwoo, Irene. *In Progress: The IID Summer Sessions*. London and Chicago: AA Publications and Graham Foundation, 2017.

───── Till, Jeremy. *Architecture Depends*. Cambridge, Massachusetts: MIT Press, 2009.

───── Ursprung, Philip. 'Exhibiting Herzog & de Meuron'. In *Herzog & de Meuron: Natural History*, edited by Philip Ursprung, 25-37. Montreal: Canadian Centre for Architecture and Lars Muller Publishers, 2002.

───── Ursprung, Philip. 'Presence: The Light Touch of Architecture'. In *Sensing Spaces*, 53. London: Royal Academy of Arts, 2014.

───── van Schaik, Leon, and Anna Johnson, eds. *By Practice, By Invitation: Design Practice Research in Architecture and Design at RMIT, 1986-2011*, The Pink Book, 3rd edition. New York: Actar, 2019.

───── van Schaik, Leon, and Fleur Watson, eds. *Pavilions, Pop-ups and Parasols: The Impact of Real and Virtual Meeting on Physical Space* (special issue). *Architectural Design* 85, no. 3 (May/June 2015).

───── Vaughan, Laurene, and Adam Nash. 'Documenting Digital Performance Artworks'. In *Documenting Performance: The Context and Processes of Digital Curation and Archiving*, edited by Toni Sant, 149-55. London: Bloomsbury, 2017.

───── Zaugg, Rémy, ed. *Herzog & de Meuron: Une Exposition*. Exhibition catalogue. Paris: Centre Pompidou, 1995.

도움을 준 사람들

1장 전시물로서 디자인
(공간 제작자로서 큐레이터)

—— *After Dark*, State of Design Festival, 2009. Curator: Fleur Watson. Exhibition design: March Studio. Supported by Aesop, the British Council, Right Angle Studio. Photography: Tobias Titz.

—— *Liquid Light*, Venice Architecture Biennale, 2018. Design: Flores & Prats, Barcelona, Spain. Participant Team: Nina Andreatta, Jorge Casajús, Judith Casas, Eline Cooman, Inès Martinel and Rebeca Lopez. Structural adviser: Juan Ignacio Eskubi. Lightning: Maria Güell / La Invissible. Coordination and construction: Art% + Tempo. Photography: Adrià Goula.

—— *Sensing Spaces: Architecture Reimagined*, Royal Academy of Arts, London, 2014. Curator: Kate Goodwin. Exhibitors: Alvaro Siza, Eduardo Souto de Moura, Pezo von Ellrichshausen, Kengo Kuma, Diébédo Francis Kéré, Li Xiaodong, Grafton Architects. Photography: Anthony Coleman.

—— *The Future Is Here*, RMIT Design Hub, 2014. Exhibition partner: Design Museum, London. Design Museum Curator: Alex Newson. Design Hub Curators: Fleur Watson, Kate Rhodes. Exhibition design: Studio Roland Snooks. Graphic design: Stuart Geddes and Brad Haylock. Photography: Tobias Titz.

2장 과정/연구의 매개자
(번역자로서 큐레이터)

—— *100 Chairs in 100 Days: Martino Gamper*. A project by Martino Gamper. Collection loaned by Nina Yashar, Nilufar Gallery. Graphic Design: Åbäke. RMIT Design Hub Curators: Fleur Watson, Kate Rhodes.

—— *Formafantasma: Cambio*, Serpentine Galleries, 2020. Exhibition organised by: Hans Ulrich Obrist, Artistic Director; Bettina Korek, CEO; Jo Paton, Chief Producer; Rebecca Lewin, Curator Exhibitions and Design; Design by Turnbull Grey. Formafantasma team: Riccardo Badano, Simón Ballen Botero, Gregorio Gonella, Jeroen Van De Gruiter, Johanna Seelemann, Peter Sorg.

—— *Fundamentals, Elements of Architecture*, Central Exhibition, 14th International Architecture Exhibition, Venice Biennale, 2014. Director: Rem Koolhaas, OMA/AMO. Elements of Architecture contributors: Stephan Trüby, Manfredo di Robilant, Irma Boom, IBO, ARUP, Universitá IUAV di Venezia, Tom Avermaete with TU Delft, Wolfgang Tillmans, Hans Werlemann, Claudi Cornaz, Keller Easterling, Davide Rapp, Claude Parent, MIT SENSEable Cities Lab, Friedrich-Mielke-Institut für Scalalogie, Alejandro Zaera Polo with Princeton, Shenzhen Hong Kong Biennale of Urbanism and Architecture, Sobinco.

—— *Herzog & de Meuron: Archaeology of the Mind*, Canadian Centre for Architecture, Montreal, 2002. Curator: Philip Ursprung, ETH Zurich, in collaboration with Jacques Herzog and Pierre de Meuron, Herzog & de Meuron. Exhibition design: Herzog & de Meuron, Basel. Graphic design by Integral Lars Müller, Baden.

—— *Rights of Future Generations*, Sharjah Architecture Triennial, 2019. Curated by Adrian Lahoud, Dean of Architecture at the Royal College of Art, London. The Sharjah Architecture Triennial is an initiative of the Sharjah Urban Planning Council and supported by the Sharjah Art Foundation.

3장 보철술
(개입자로서 큐레이터)

—— *Alvar Aalto: Through the Eyes of Shigeru Ban*, The Barbican Art Gallery, London, 2007, Curated by Shigeru Ban and Tomoko Sato with Juhani Pallasmaa. Exhibition graphic design: Simon Anderson. Photography: Courtesy Barbican and Simon Anderson.

—— *Las Vegas Studio*, 2014, RMIT Design Hub Gallery. Touring exhibition Curators: Hilar Stadler and Martino Stierli. Design Hub Curator: Fleur Watson. Exhibition design: Searle × Waldron. Films: Nervegna Reed Productions. Printing, Boom Studios. Photography: Tobias Titz. Las Vegas Studio: Images from the Archives of Robert Venturi and Denise Scott Brown was developed by the Museum im Bellpark Kriens.

—— *Skin+Bones: Parallel Practices in Fashion and Architecture*, curated by Brooke Hodge with Somerset House curator Claire Catterall, Embankment Galleries, Somerset House of Contemporary Art, London, 2008. Photography: Richard Bryant/ Arcaid. *Skin+Bones: Parallel Practices in Fashion and Architecture* is a touring exhibition and originally developed by the Museum of Contemporary Art (MoCA), Los Angeles.

—— *The Future Is Here*, 2014, RMIT Design Hub. Design Museum Curator: Alex Newson. Design Hub Curators: Fleur Watson, Kate Rhodes. Exhibition design: Studio Roland Snooks. Graphic design: Stuart Geddes and Brad Haylock. Photography: Tobias Titz. BLOOM: Alisa Andresek and Jose Sanchez. Photography: Tobias Titz. *The Future Is Here* was originally developed by the Design Museum, London.

—— *The Housing Project*, 2011, Pin-up Architecture & Design Project Space. Curator: Fleur Watson. Installation: Ann Ferguson, Keith Deverell, Sue McCauley, Chris Knowles. Graphic design: Chase & Galley. Photography: Tobias Titz. Supported by: Office of the Victorian Government Architect, City of Melbourne, City of Yarra, ArtPlay, Australia Council for the Arts. Exhibitors: Antarctica, Bent Architecture, BKK, Bird de la Coeur/ McCabe Architects, Bamford Dash Architecture, Hayball, Jackson Clements Burrows, Kerstin Thompson Architects, McGauran Giannini Soon, Monash Architecture Studio, NMBW.

4장 디지털 혼종
(사변자로서 큐레이터)

—— *100 Year City* (Maribor), 2012. Exhibited at European Capital of Culture (Maribor), 13th International Architecture Biennale, Venice as part of the *Formations* exhibition at the Australian Pavilion. Project Director: Tom Kovac, Curator: Fleur Watson, Project coordinator: Katherine Mott, Projection and soundscape: Keith Deverell, Score: Judith Hamann, Partners: RMIT University, EPEKA. Photography: Tobias Titz.

—— *Metahaven: Field Report* was realised by Metahaven, Amsterdam, Netherlands and presented at RMIT Design Hub Gallery in collaboration with the National Gallery

도움을 준 사람들

of Victoria (NGV), as part of Melbourne Design Week 2020. Guest exhibition curators: Brad Haylock (RMIT) and Megan Patty (NGV). Design Hub Gallery Curators: Fleur Watson, Kate Rhodes, Design Hub Creative and Production team: Nella Themelios, Erik North, Tim McLeod, Michaela Bear, Síofra Lyons. Photography: Tobias Titz, Agnieszka Chabros.

—— *Space Popular: Value in the Virtual*, Boxen at ArkDes, 2018. Curator: James Taylor-Foster. Photo: Jeanette Hägglund. *The Venn Room*, Space Popular, Tallinn Architecture Biennale (TAB), Museum of Estonian Architecture, 2019. Head Curator: Yael Reisner. Photography: Tõnu Tunnel.

5장 행동주의자
(행위자로서 큐레이터)

—— *All of This Belongs to You*, 2015. V&A Museum, London. Curators: Rory Hyde, Corinna Gardner, Kieran Long with Kristian Volsing. Courtesy: Victoria & Albert Museum. Photography: Peter Kelleher.

—— *Design and Violence*, 2013, online project, MoMA. Curated by Paola Antonelli and Jamer Hunt. The project's website was further developed into a physical exhibition in a partnered project between MoMA and the Science Museum in Dublin (2016-17) based on Antonelli and Hunt's original concept.

—— *Occupied*, RMIT Design Hub, 2016. Curators: Grace Mortlock, David Neustein, Fleur Watson. Exhibition design: Other Architects. Graphic design: Trampoline. Photography: Tobias Titz

—— *Together! The New Architecture of the Collective*, 2017. Vitra Design Museum. Curators: Ilka and Andreas Ruby with EM2N. Photography: Mark Niedermann. Additional works in images, pages 216-19: photo montage with tapestry

(right), © Schweizerisches Sozialarchiv / Photo: Gertrud Vogler; photo blow-up with tapestries (centre and right), 'TV-Barrikade und Flucht im Tränengas' © 1981, Olivia Heussler/clic.li; Eames Wire Chairs: Eames Office LLC.

—— *WORKAROUND: Women, Design, Action*, RMIT. Design Hub, Melbourne, 2018. Exhibition design: SIBLING Architecture. Graphic design: Studio Round. Photography: Tobias Titz.

6장 퍼포먼스로서 행사
(드라마투르그로서 큐레이터)

—— *Bed-in* by Beatriz Colomina, *WORK, BODY, LEISURE*, Dutch Pavilion, 2018. Curator: Marina Otero Verzier. With the project *Bed-in* by Beatriz Colomina. Dutch Pavilion, 2018.

—— *Freespace*, 16th International Architecture Exhibition, Venice. Photography: Daria Scagliola.

—— *EMBASSY Foundation*, 2014, Studiobird and BalletLab. Curator: Fleur Watson. Pin-up Architecture & Design Project Space, Melbourne. Photography: Peter Bennetts.

—— *Lucius Burckhardt and Cedric Price - A Stroll through a Fun Palace*. Swiss pavilion, *2014. Absorbing Modernity: 1914-2014*, 14th International Architecture Biennale, Venice. Curators: Hans-Ulrich Obrist and Lorenza Baroncelli. Photography courtesy of Swiss Arts Council Pro Helvetia.

—— *meaninglessness*, Melbourne and Denmark, 2018-19. Creator / curator: Su san Cohn. Writer / dramaturge: David Pledger. Photography: Fred Kroh and Su san Cohn.

—— *Swallowable Parfum*: Live Lab, 2013, Lucy McRae. Pin-up Architecture & Design Project Space, Melbourne. Director/writer: Lucy McRae. Executive producer: Amy Silver, HD Film. Assistant director:

Giuseppe Demaio / The Locals. DoP: Jon
Mark Oldmeadow. Costume design: Cas-
sandra Wheat / Chorus. Graphic design:
Matthew Angel. Product development:
Sarah Papadopoullos. Photography: Tobi-
as Titz.

도움을 준 사람들